KB020387

미술관에 가기 전에

미리 보는 미술사,

르네상스에서
아르누보까지

아당 비로
Adam Biro

카린 두플리츠키
Karine Douplitzky

지음

최정수

옮김

술문화
MISULMUNHWA

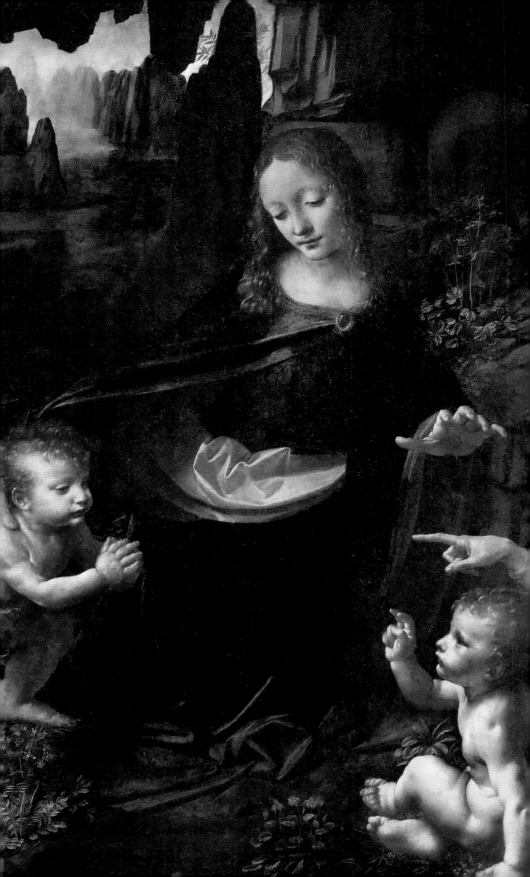

들어가기 전에

미술관에 가는 것은 즐거운 일이다

미술관은 놀이터다. 아이들에게 미술 감상의 눈을 길러준다. 가족의 손을
잡고 미술관 나들이를 가서 미술 이야기를 나누며 놀면서 배운다.
　　이 책은 아이들이 엄마 아빠, 또는 할머니 할아버지와 함께 즐기는
미술관 소개서다.

　　미술관에 그림을 보러갈 때, 컴퓨터에서 유명한 그림을 찾아보면서 아이
들과 미술 작품에 대해 대화하고 쓸모 있고 재미난 지식들을 얻는 것이
이 책의 목표다.
　　　미술 작품뿐 아니라 작품을 만든 작가들 이야기를 시대와 장소로
나누어 구성했다. 새롭게 펼쳐지는 장章마다 독립된 전시실을 방문하게
된다.

이 책은 많은 지식을 담고 있지 않다. 한 시대를 대표할 수 있는 작가들의
걸작들만 뽑았다. 아이들은 지루할 틈도 없이 책장을 넘길 것이다.

레오나르도 다 빈치, 〈암굴의 성모〉(부분)

가능한 한 많은 도판을 설명과 함께 실었다. 하지만 도판은 참고로만 보아주길 바란다. 어떤 경우에도 도판이 미술관에 걸린 원작을 대체할 수는 없다! 화가는 자신이 원하는 색을 마음껏 사용하지만, 책에 실리는 도판은 오직 네 가지 원색(파랑, 빨강, 노랑, 검정)을 조합하여 인쇄되니 말이다.

좀 더 비범한 미술가들에 관해서는 '천재적 재능!'이라는 수식어를 넣고 그들이 미술사의 흐름에 가져온 변화를 자세히 설명했다. 천재를 판단하는 기준은 다소 주관적일 수밖에 없지만…

혹시 미술관을 방문할 계획이 있는가? 그런 경우에 도움이 되도록, '이 작품들을 어디서 볼 수 있을까?'에 이 책에서 소개한 작품들이 소장된 국가, 도시 그리고 미술관을 목록으로 만들어놓았다.

이 책은 앞으로 계속 나올 시리즈의 1권으로, 14세기 르네상스 초기에서 19세기 아르누보까지의 서양 미술을 다루고 있다. 또한 프랑스, 영국, 미국, 독일, 이탈리아, 러시아, 스페인, 오스트리아, 노르웨이, 체코, 네덜란드 그리고 벨기에의 미술가들을 소개하고, 세계 각국의 미술관에 소장된 그들의 작품을 이야기한다. 고대와 중세, 근대와 현대 미술, 그리고 아시아, 아프리카, 오세아니아 미술은 시리즈의 다음 책에서 다룰 것이다.

우리는 다양한 미술 기법을 살펴보고, 주로 그림과 조각을 분석할 것이다. 데생과 부조도 빼놓을 수 없다. 사진, 건축, 장식미술 등은 다음 권에서 따로 다룰 것이다.

마지막으로, 뛰어난 여성 미술가들에 대해 되도록 많이 다루려고 노력했다. 비록 20세기 이전에는 그들이 재능을 인정받고 미술가 모임의 일원이 되기 어려웠지만 말이다.

즐거운 독서와 관람 되시길!

일러두기
- 인명이나 지명은 국립국어원의 외래어 표기법을 따르되, 일부 명칭은 일반적으로 널리 쓰이는 명칭을 따랐다.
- 본문에서 '✻' 표시된 용어는 부록의 용어 해설에서 찾아볼 수 있다.
- 연도 앞의 'c.'는 대략적인 연도를 가리키며, 연도 뒤의 'BC'는 기원전을 가리킨다.
- []의 내용은 옮긴이가 추가한 내용이며 『 』은 도서 및 정기간행물, 〈 〉은 미술 · 음악 작품, 《 》는 전시를 나타낸다.

이 책의 구성

미술가의 이름, 생몰 연대와 장소 용어 해설 작품의 세부와 전체를 보여주는 도판

미술가의 대표된 특징

작품 캡션

작품 분석

미술가의 생애 동안 일어난 역사적 사건들 재미있는 일화 참고할 페이지

차례 ★ 천재적 재능!

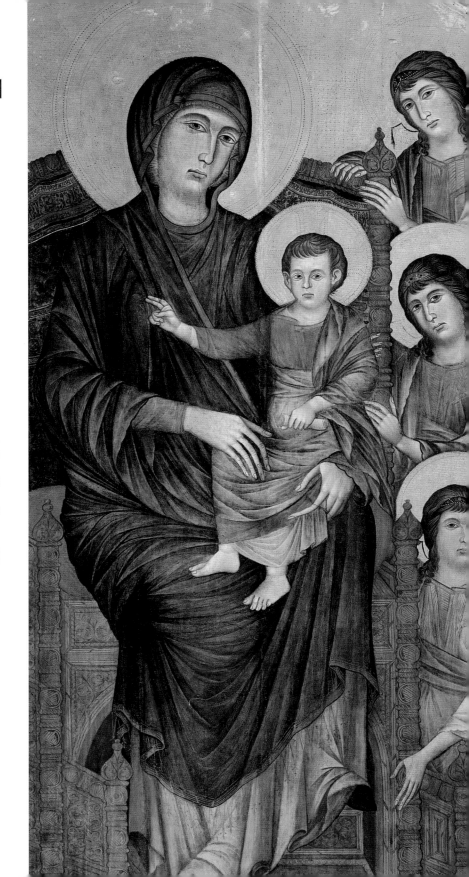

중세의 유산

르 네상스 시대의 이탈리아인들은 고대라는 황금시대를 '재생'하는
데 너무도 열심이었고, 자기들 이전 시대를 주저 없이 '중세'라고
규정지었다. 또한 그들은 그들 눈에 쇠락한 것으로 보이는 중세 미술을
(그들을 침략했던 야만인 고트족의 명칭을 붙여서) '고딕' 미술이라고 불렀다.

중세 말(13세기) 유럽의 위대한 전진은 미술 부흥의 출발점이 되었다. 프
랑스, 독일 신성로마제국, 비잔틴 세계 간 교역의 교차점이었던 이탈리아
도시들은 한쪽으로는 고딕 미술, 다른 쪽으로는 비잔틴 미술이라는 두 가지
문화의 영향을 모두 받는 혜택을 누렸다.

서양의 고딕 양식의 교회들은 빛에 잠긴 채 하늘을 향해 너무도
뾰족하게 뻗어 있어서, 거대한 천국을 마주한 인간을 매우 보잘것
없게 만든다(이후 르네상스는 인간을 세상의 중심에 둠으로써 이 양상을 뒤
집는다).

고딕 양식의 조각은 표현성 면에서 비할 데 없이 훌륭한 수준에
다다랐다. 고딕 양식 조각의 목표는 신자들로 하여금 성서의 메시지
를 깊이 생각하고 감동을 느끼게 하는 것이었다.

채색 삽화가들은 공간의 개념은 신경 쓰지 않고 최대한 명확하
게 인물들을 배치하고 이야기의 전달에만 집중해서 성서 속 장면
을 그려냈다.

비잔틴 미술은 시각적 환영을 만들어내려 하지 않았다. 그림을 통해 인물들을 '표
현'하기보다는 '구현'했다. 종교적 그림인 이콘화*는 눈으로 보는 그림이라기보다
는 손으로 만지는 성물에 가까웠다.
이콘화 화가들은 성상聖像을 똑같이 반복해서 표현했다.

치마부에 Cimabue

(1240? 피렌체 ~ 1302 피사)

베네치아가 비잔틴의 지배 아래 남아 있는 동안, 모자이크 화가 밑에서 그림을 배운 피렌체의
한 화가가 새로운 구성법들을 발견해, 전통 이콘화*를 마치 그 장면이 눈앞에 실제로 존재하는
것처럼 입체감이 느껴지는 이미지로 변모시켰다. 이 화가는 치마부에로, 새로운 개념을
제시하고 인체를 공간 속에 표현하려 시도한 선구자이다.

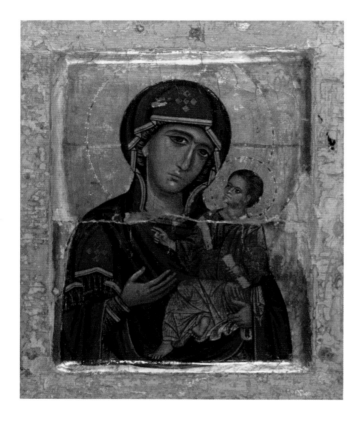

비잔틴의 이콘화

〈호데게트리아* 마리아 상〉,
연대 미상
목판에 템페라, 프린스턴
대학교 미술 및 고고학과

치마부에는 성년이 되기 전 비잔틴 미술의 규범에 따라 그림을 배웠다. 비잔틴 미술
에서는 인체를 표현할 때 많은 부분을 검게 지워서 어렴풋한 그림자를 강조한다. 가
느다란 금색 줄무늬로 빛을 표현하고, 옷의 주름도 선으로 그려낸다. 그런 탓에 그림
속 공간이 평평하고 단순해져서 사실적 표현과는 거리가 멀어진다. 인물들은 정면을
향하며, 공간감이 아니라 서열에 따라 크기가 달라진다. 배경은 단조롭고 금색인 경
우가 많은데, 이는 신성을 상징한다. 얼굴도 앞모습으로 엄숙하게 표현된다.

치마부에의 〈성모자*와 여섯 천사〉는 비잔틴의 이콘화와 달리 어머니의 무릎에 앉아 축복의 손짓을 하는 아기 예수를 보여준다. 성모 마리아가 앉은 옥좌는 천사들에 둘러싸여 있고 3차원으로 표현했다. 치마부에는 옥좌 뒤에 공간이 있다는 걸 보여주려 했다. 다시 말해 옥좌가 진짜 물건처럼 존재한다. 인물들의 얼굴은 온화하며, 옷의 주름들은 몸의 움직임에 따라 유연하게 묘사했다. 천사들의 무릎이 정면을 향하고 있으며, 날개의 색도 조금씩 다르게 표현했다. 회화 분야에서 새로운 시도가 싹튼 것이다.

치마부에
〈성모자와 여섯 천사〉, c.1280
목판에 템페라, 파리 루브르 미술관
→ p. 8

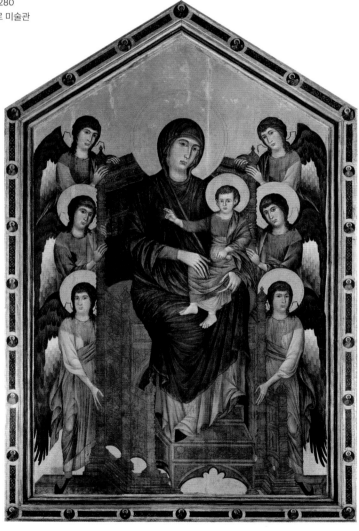

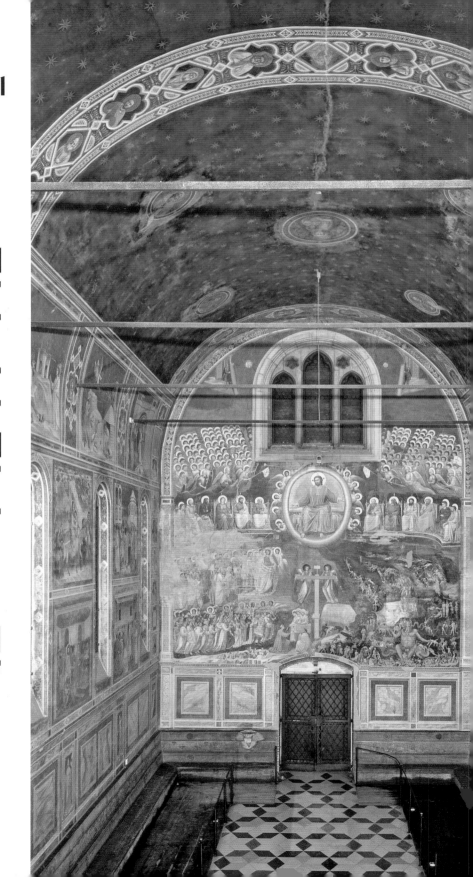

트레첸토 '초기 이탈리아' 화가들

이 탈리아의 트레첸토(1300년대)는 콰트로첸토(1400년대)의 인문주의*
르네상스에 앞선 시대이다. 이미 이 시기에 각각 방향성이 뚜렷한
회화의 새로운 규칙 두 가지가 등장했다. 하나는 피렌체에서 조토의 주도로
이루어진 것으로, 다음 세기 피렌체의 위대한 화가들에게 영향을 미쳤다.
다른 하나는 시에나에서 두초와 함께 일어난 흐름으로, '국제 고딕' 미술이
라는 궁정 미술을 일구어냈으며 유럽 전체로 퍼져 나갔다. 프레스코화 기술
이 널리 쓰였고, 목판에 그리는 템페라화가 전통적인 모자이크 미술을 대
체했다.

그러나 안타깝게도 이러한 혁신들은 1347~1352년 이탈리아에서
일어나 피렌체 공국과 시에나 공국 두 나라의 인구 절반을 죽음으
로 몰고 간 흑사병의 대유행과 함께 중단되었다. 로렌체티 형제와 타
데오 가디 같은 유명한 화가들도 흑사병에 희생당했다.

프랑스가 겔프당[로마 교황과 신성 로마 황제와의 다툼에서 교
황을 지지한 당파]과 동맹을 맺고 기벨린당과 동맹을 맺은 독일
신성로마제국에 압박을 가하자 교황청이 아비뇽으로 이전하면서
(아비뇽 유수, 1309~1376년) 로마 역시 쇠퇴를 맞이했다. 이탈리아에
서 영적 권위(교회, 교황)는 세속의 권위(왕족, 황제)와 대립했다. 위
대한 시인 단테가 이탈리아 도시들을 분열시킨 이 파벌 간 전쟁의
증인이 되었다.

조토 Giotto

(c.1266 피렌체 근처 베스피냐노~1337 피렌체)

천재적 재능!

미술사가 바사리는 "수년에 걸친 전쟁으로 잊혀버린 회화 예술을 조토가 부활시켰다"고 말했다. 피렌체 사람들은 조토를 회화를 개혁하고 이탈리아 르네상스를 예고한 위대한 인물로 여겼다. 심지어 그는 원근법*을 연구하기 전에도 평면에 깊이를 부여했다. 조토는 아시시의 성 프란체스코*의 생애를 그리고, 그림 속 인물들에 그때까지 없던 사실적인 약동을 부여해 명성을 얻었다. 사람들은 그에게 '자연의 제자'라는 별명을 붙여주었다.

조토
〈그리스도의 생애〉(성모 마리아에게 봉헌물을 바치는 장면의 부분), 1302~1305
프레스코화, 파도바 스크로베니 예배당

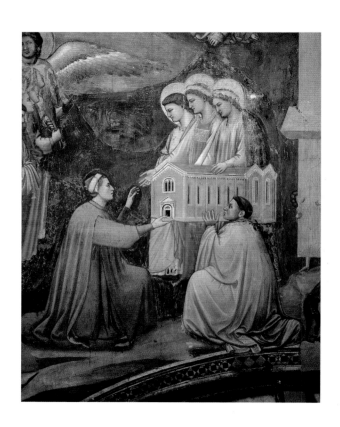

조토는 엔리코 스크로베니의 진짜 초상을 그렸다. 그를 〈최후의 심판*〉 장면 속에 포함시킨 것이다. 그림 속에서 스크로베니는 성모 마리아에게 아레나 예배당을 봉헌물로 바치고 수도원장이 그것을 떠받치고 있다. 사실 스크로베니는 교회가 죄악시하는 고리대금업으로 부자가 되었는데, 자신의 기독교적 미덕을 만회하고자 조토에게 이 장례 예배당 장식을 주문했다(나중에 그는 이 예배당에 묻혔다).

▼ **예술가들의 품앗이**

조토는 초상화를 사생 기법으로 그린 최초의 화가일 것이다. 친한 친구였던 단테 알리기에리의 이목구비도 이런 방식으로 재현해냈다. 단테는 그 답례로 자신의 서사시 『신곡』 연옥* 편에서 조토의 재능을 찬양했다.

1310 베네치아의 두칼레 궁전 증축

1321 단테, 『신곡』

1309~1376 아비뇽 유수

1347~1352 흑사병 대유행

조토

〈그리스도의 생애〉,
1302~1305
프레스코화, 파도바
스크로베니 예배당(아레나
예배당), 고대 로마의
원형극장 아레나 자리에
지어졌다.

→ p. 12

조토는 그리스도의 생애와 수난을 프레스코화로 그렸다. 북부 이탈리아 미술의 초기 형태 중 하나다. 예배당 벽 삼면에서 이야기가 펼쳐진다. 〈최후의 심판〉은 신자들이 예배당에서 나갈 때 강렬한 인상을 주기 위해 건물의 서쪽 벽에 그려졌다. 성 미카엘이 영혼들의 무게를 다는 동안, 그리스도는 자신의 만돌라* 속에서 인간들을 '심판'하고, 왼쪽의 지옥과 오른쪽의 천국을 가리킨다. 조토는 이 그림들을 통해 하나의 이야기를 전하려 했다. 그러기 위해 공간과 시간을 일치시켜야 했다. 각각의 그림에서 그는 지면에 발을 디딘 견고한 인물들을 보여주었다. 정말이지 그들은 육체적 존재감을 지니고 있다! 그리스도와 성모 마리아 그리고 성자들이 몸짓과 표정을 통해 진짜 감정을 표현하는 인간인 것처럼 그렸다. 반면 천사들은 천상의 공간에서 날아다닌다. 강렬한 파란색이 돔 전체를 뒤덮어, 그때까지 비잔틴 미술의 전통에서 사용되어온 바탕색인 금색을 대체했다.

**관찰하는
목동**

바사리에 따르면, 조토는 어렸을 때 피렌체 근처에서 목동으로 일하며 양 떼를 보살폈다고 한다. 어느 날 화가 치마부에가 지나가다가 우연히 어린 아이가 바위 위에 암양 한 마리를 똑같이 그리는 모습을 목격하고 그 재주에 놀란 치마부에는 아이를 피렌체로 데려가 견습생으로 삼았다. 얼마 지나지 않아 제자는 자연을 모사하는 능력에서 스승을 앞질렀다. 조토는 비잔틴 양식에서 벗어나면서, 미술의 역사에서 인간의 형상이 중심을 차지하는 새로운 서사 전통을 이끌었다.

두초 Duccio

(c.1260 시에나~c.1318 시에나)

조토가 비잔틴 회화로부터 단절했다면, 두초는 그림 속 인물들을 평면에 우아하게 배치하고 표면의 세련미와 구불구불한 선들의 유희를 고집함으로써, 비잔틴 미술로부터 계승된 재현 체계를 절정에 다다르게 했다. 그의 추진력에 힘입어 우아한 국제 고딕 미술* 양식이 유럽 궁정들로 퍼져 나갔다.

두초는 치마부에게 배웠고, 아시시의 성 프란체스코* 대성당에서 작업했다. 그러나 그가 많은 자취를 남긴 곳은 시에나로, 이곳에서 탈선행위도 많이 저질렀다. 그는 유죄 선고를 받고 벌금형을 치르느라 많은 빚을 졌으며, 전쟁에 나가기를 거부했다. 심지어는 마법을 쓴다는 혐의까지 받았다. 간단히 말해 그는 골칫덩어리였다! 이렇게 좌충우돌의 삶을 산 사람이 그토록 순수하고 우아한 마돈나들을 그렸다는 걸 믿을 수 있겠는가?

신의 눈길 아래에서

두초가 워낙 예측 불가능한 인물이었던 탓에, 시에나 대성당이 그와 맺은 제단화* 계약에는 엄격한 행동 규칙이 명기되었다. 그 규칙들에 따르면, 그는 〈영광의 그리스도(마에스타)〉를 직접 그려야 하고, 도중에 다른 계약을 맺지 말고 계속 작업해야 하며, '신으로부터 받은 재능을 전부 작품에 쏟아부어야' 했다.

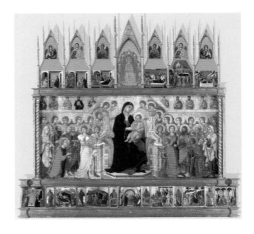

두초
〈영광의 그리스도〉, 1308~1311
목판에 템페라와 금, 시에나 대성당 박물관

고딕 미술 양식의 액자에 끼워진 전면의 중앙 패널에, 시에나의 네 수호성인에게 둘러싸인 옥좌의 성모자를 꽉 차게 그렸다. 아래에 프레델라*가 있으며, 후면에 그리스도의 생애를 그렸다.

성정이 상스러웠던 두초는 옥좌의 단 위에 다음과 같은 개인적 헌사를 써넣었다. "성모여, 시에나를 위해 평화의 대의를 내려주소서. 이렇게 당신을 그린 두초를 오래 살게 해주시옵소서."

축일

당시 세상에서 가장 아름다운 그림으로 평가된 〈영광의 그리스도〉는 완성되고 3년 뒤 두초의 작업실에서 성당으로 옮겨졌다. 이 사건은 정치적으로 매우 중요해서, 그림을 옮긴 1311년 6월 9일이 축일로 선포되었다. 광장 주위에 성직자와 지역 공직자 들이 이끄는 거대한 행렬이 줄을 지었다. 신앙심이 충만해진 민중은 행렬을 따라갔다. 그들은 도시를 수호하는 성모 마리아에게 수많은 기도를 바쳤다.

시모네 마르티니 Simone Martini

(c.1285 시에나~1344 아비뇽)

두초의 제자 마르티니는 시에나에서 또 다른 〈영광의 그리스도*〉를 그려 유명해졌다. 이
그림은 공공 재판소를 위한 것이었다. 세속 법정에서도 도시를 수호하는 성모 마리아를
기리려 했기 때문이다. 두초의 명성은 유럽으로 퍼졌고, 그는 새로운 프랑스인 교황이 로마의
음모로부터 멀리 떨어져 다스리고 있는 아비뇽으로 떠났다. 아비뇽은 한 세기 동안 우아하고
정교한 국제 고딕 미술이 개화하는 중심지 역할을 했다. 마르티니는 이곳에서 이탈리아 시인
페트라르카를 만났고, 그를 위해 그의 정신적 뮤즈인 라우라의 초상화(현재는 유실됨)를 그렸다.

대천사 가브리엘*이 성모 마리아에게 그녀가 하느님의 아들을 잉태할 것임을 알린다. 그보다
더 두려운 일이 어디 있겠는가! 형상으로 나타내기 힘든 그 감정을 어떻게 재현했을까?
화가는 마리아가 걸친 파란 망토의 형태만으로 거부와 순종 사이에서 주저하는 마리아의 감정
을 표현했다. 비잔틴 미술의 특징이 뚜렷이 드러나는 정교한 기법으로, 그는 공간감 없는 금빛
을 배경으로 한 신성한 공간을 재현했다. 부차적 상징들(평화를 상징하는 월계수, 순수를 상징
하는 백합)도 사실적으로 표현했다. 신성과 지상 사이에 소통이 이루어진다. 천사의 전언은 필
락테르* 속에 금색 글씨로 표현되었다. "은총이 가득한 이여, 기뻐하여라. 주님께서 너와 함께
계신다." 그러는 동안 성령*의 비둘기가 마리아에게 내려온다(그리하여 보이지 않던 것이 보이
게 된다). 하지만 현현(말씀이 육신을 입는 것)은 마리아가 신성한 전언을 받아들이는 순간 잠
시 중단된다. 책이 절반만 펼쳐져 있는 것은 바로 이 때문이다.

시모네 마르티니
처남 리포 멤미와 함께 그린
주제단화 〈수태고지*〉, 1333
목판에 템페라,
피렌체 우피치 미술관

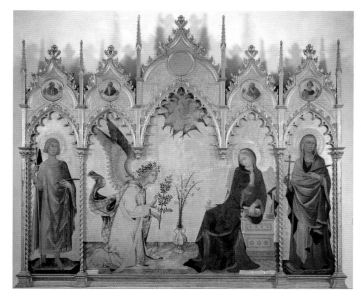

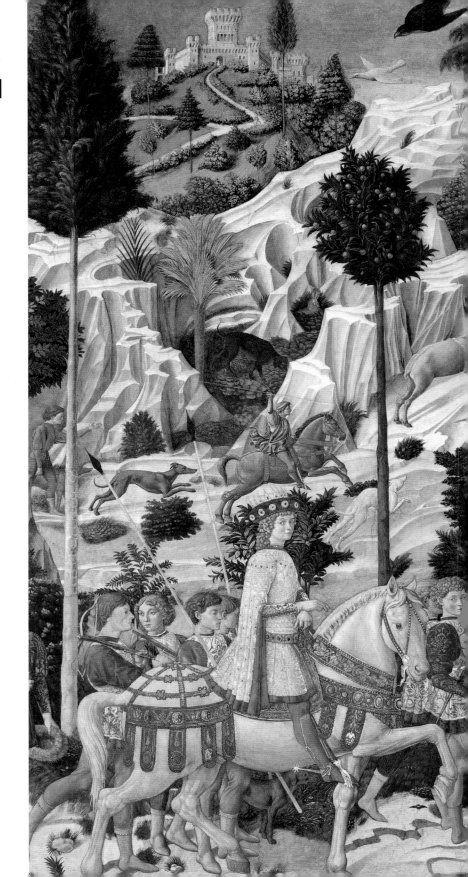

콰트로첸토 초기 르네상스

르 네상스 시대의 학자와 예술가 들은 이전 시대를 예술의 침체기로
간주했다. 반反계몽주의가 지배했던 이전 시대를 지나, 자신들이
'재탄생'의 시대를 살고 있다고 여겼다.

콰트로첸토는 유럽 역사에서 예외적인 기간이다. 1453년 비잔
틴 제국의 수도 콘스탄티노플이 이슬람 세력의 수중에 떨어지고,
1455년에는 구텐베르크가 인쇄술을 발명했다. 1492년에는 크리스토
퍼 콜럼버스가 아메리카 대륙에 상륙했다. 1492년은 스페인의 가톨
릭 왕이 레콩키스타Reconquista[718~1492년까지 이베리아반도 북부의 로
마 가톨릭 왕국들이 남부의 이슬람 세력을 축출하고 이베리아반도를 회복한
일련의 과정]를 완수하고 아랍 세력과 유대인들을 축출한 해이기도
하다. 역사에서는 개신교*가 탄생한 해를 1517년으로 본다. 루터가
비텐베르크 성 교회 정문에 반박문을 내건 해이다.

트레첸토의 결실을 이어받은 초기 르네상스는 피렌체에서 발원했으며, 피
렌체는 르네상스 인문주의*의 중심지가 되었다. 이곳의 부유한 가문 메디
치 가는 학문과 예술을 장려했으며, 예술가들을 후원하고 작품을 수집했다.
그리하여 한 세기 내내 위대한 유럽 미술가들의 활동이 피렌체로 집중되
었다. 그중에는 마사초와 보티첼리가 있다. 1500년경 성기 르네상스* 시대에
활동했던 레오나르도 다 빈치와 미켈란젤로, 라파엘로는 말할 것도 없다.

르네상스 정신은 이탈리아 전체로 퍼졌고, 이어서 스페인, 플랑드
르가 있는 북유럽, 독일, 영국, 부르고뉴, 알자스, 리옹으로 퍼져 나
갔다. 백년전쟁의 포화에서 벗어나지 못한 프랑스는 나중에야 이
흐름에 합류했다.

중세의 명맥이 아직 이어지고 있었지만, 중세와 비교할 때 세상을 재현하는
방식에 근본적인 변화가 일어났다. 라틴어로 읽히던 성서를 자국어로 번역
했고, 문학과 예술, 철학, 심지어 기술 분야에서도 그리스·로마와 같은 고
대로 돌아가자고 주창했다. 화폐, 석관石棺, 조각 등 고대의 유물들도 복제했
다. 이런 집단의식 속에서 유럽의 정체성이 형성되었다.

미술에서는 유화를 비롯해 원근법*과 전원풍 풍경화가 등장했다.
당시 인체 해부 기술이 발달한 덕분에 화가와 조각가 들은 인체를
'사실적으로' 재현할 수 있었다. 사람 얼굴을 이상화해서 재현했던
중세의 종교미술이 쇠퇴하고 초상화가 발전했다.

이때가 바로 인문주의 시대이다. 사람들이 '후마니타스'(라틴어와 그리스어로
'인간성')에 관심을 가졌고, 그다음으로는 인간 중심의 문화, 관용, 사상의
자유와 개인의 발전에 관심을 기울였다. 인간이 세상의 중심이 되었다.

르네상스 시대의 도시국가들

콰트로첸토 시대에 이탈리아는 아직 통일된 단일국가가 아니었고, 힘 있는 경쟁 가문들의 통치를 받는 도시국가들로 이루어져 있었다. 이런 다양성 덕분에 창작의 산실을 다각화할 수 있었다. 부르주아, 상인, 장인, 동업조합 그리고 은행가들이 정치·경제·예술에서 점점 중요한 위치를 차지했다. 이 시대에 영향력을 발휘한 가문들은 다음과 같다.

▶ 피렌체의 메디치 가문

▶ 만토바의 곤차가 가문

▶ 밀라노의 비스콘티 가문과 스포르차 가문

▶ 페라라의 에스테 가문

▶ 우르비노의 몬테펠트로 가문

▶ 나폴리의 아라곤 왕가

▶ 리미니의 말라테스타 가문

피렌체는 직물을 제조하고 수출하는 부유한 상업국가였다. 품격과 정치적인 이유들로 이 도시는 예술에 투자했다. 특히 피렌체에서 연속적으로 권력을 잡은 메디치 가문이 적극적으로 예술을 후원했다. 피렌체에는 강력한 은행들이 있었고, 화가들의 직인조합들이 조직되는 데 시민들이 매우 중요한 역할을 했다.

초기 르네상스(콰트로첸토) 미술이 피렌체에 집중되었다면, 성기 르네상스*(1500년경) 미술은 교황들에게서 자금을 조달받은 로마 그리고 선출된 종신직 도제doge(베네치아, 제노바 등 중세 이탈리아 도시국가의 수장)들이 지배하던 베네치아 공국에서 주로 발전했다.

로마의 교황은 추기경들이 선출했는데, 시대에 따라 다양한 가문에서 교황을 배출했다.

베네치아는 크레타와 키프로스까지 영토를 확장했다. 르네상스에 참여했지만 동시에 동양과 서양 사이에서 일종의 통합을 추구했다. 즉 유럽 고딕 미술과 비잔틴 미술의 금빛 찬란함과 풍부한 색채(모자이크화, 칠보) 그리고 이슬람 미술에 두루 영향을 받아 구축한 고유의 방식으로 르네상스에 참여했다. 1453년 콘스탄티노플이 함락되고 비잔틴 제국이 오스만투르크 제국에 굴복하게 되면서 베네치아는 전략적 요충지가 되었다.

르네상스 시대의 미술가들이 이 도시 저 도시로 자주 옮겨 다녔다는 사실에 유의해야 한다. 그들은 원하는 주제를 자유롭게 창작할 수 없었으며, 주문받은 요구 사항들을 지키면서 창작을 위한 자금을 조달해줄 부유한 가문이나 종교기관을 찾아야 했다. 후원자가 부유할수록 예술가·철학자·학자 들이 새로운 기법과 이론을 발전시킬 가능성이 높아졌다. 도시가 많은 이탈리아에서 지역 화파들이 다수 생겨난 것도 이런 배경 때문이다. 이 도시들에서 미술가들은 새로운 회화를 고안했다. 동시에 사상과 관습도 큰 변화를 맞이했다.

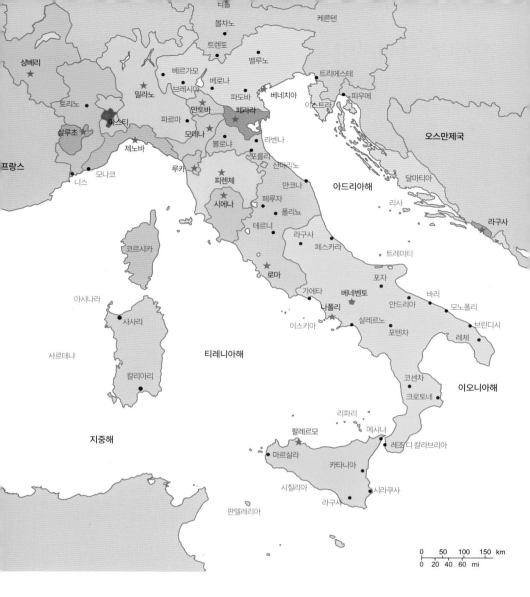

1494년경의 이탈리아 지도

사보이 공작령		루카 공화국	
몬페라토 후작령		피렌체 공화국	
살루초 후작령		시에나 공화국	
제노바 공화국		교황령	
밀라노 공작령		라구사 공화국	
베네치아 공화국		나폴리 왕국	
만토바 후작령		베네벤토 공국	
페라라 공작령		시칠리아 왕국	
모데나 공작령			

지도 내 지명

상베리, 밀라노, 베르가모, 티롤, 볼차노, 트렌토, 벨루노, 케른텐, 베로나, 브레시아, 파도바, 베네치아, 트리에스테, 피우메, 토리노, 아스티, 파르마, 만토바, 페라라, 이스트라, 살루초, 제노바, 모데나, 볼로냐, 라벤나, 오스만제국, 프랑스, 루카, 포를리, 산마리노, 달마티아, 니스, 모나코, 피렌체, 안코나, 페루자, 리사, 아드리아해, 코르시카, 시에나, 폴리뇨, 라구사, 테르니, 라구사, 페스카라, 트레미티, 아시나라, 사사리, 로마, 가에타, 나폴리, 베네벤토, 포자, 바리, 안드리아, 모노폴리, 브린디시, 이스키아, 살레르노, 포텐차, 레체, 사르데냐, 칼리아리, 티레니아해, 코센차, 이오니아해, 크로토네, 리파리, 메시나, 팔레르모, 레즈디 칼라브리아, 지중해, 마르살라, 카타니아, 시라쿠사, 시칠리아, 라구사, 판텔레리아

0 50 100 150 km
0 20 40 60 mi

로렌초 기베르티
Lorenzo Ghiberti

(1378 피렌체 근처 펠라고~1455 피렌체)

조토와 두초의 경쟁 후 한 세기가 지나 르네상스 미술의
전환점의 징후로서 새로운 경쟁이 펼쳐졌다. 바로
브루넬레스키와 기베르티의 경쟁이다. 기베르티는 여전히
완벽한 신성을 추종하는 세상에서 전통을 구현하는
조각가였던 반면, 브루넬레스키는 객관적 합리성을
추구하는 혁신자 역할을 했다.

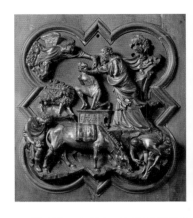

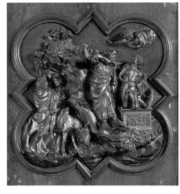

필리포 브루넬레스키(위)
로렌초 기베르티(아래)

〈이삭의 희생〉을 주제로 한, 피렌체 세례당
북문(〈천국의 문〉)을 위한 경연대회 출품작,
1401년, 청동판, 피렌체 바르젤로 국립 미술관

1401년, 피렌체 세례당(혹은 산 조반니 세례당. 조토가 설계한 팔각
형의 건물로 피렌체 대성당 건너편에 있다) 정문의 청동문 장식 조
각을 위한 대규모 경연이 열렸다. 참가자들은 성서에 나오는 아브라
함의 희생제사* 장면을 재현한 저부조 작품을 제출해야 했다. 브루
넬레스키와 기베르티가 최종 후보로 낙점되었고, 미술에 대한 서로
다른 개념으로 맞섰다.
기베르티는 입체적인 형태와 옷 주름을 통해 차분한 아름다움을 표
현하려 했다. 작업 공방에 있던 고대의 토르소를 베껴서 이삭의 몸
을 조각했고, 전체 구성과 세부를 정교하게 다듬어 표면 전체에 생
기를 불어넣었다. 반대로 브루넬레스키는 성서 속 행위에 관심을 가
지고 그 일화의 극적인 면을 강조했다. 칼을 든 아브라함의 팔을 천
사가 낚아채 움직이지 못하게 제지하는 모습에서 몸의 비틀림이 생
겨나고, 긴장감이 부조판을 가득 채웠다. 분할된 공간은 중앙으로
수렴했다. 옆에 있는 하인 또한 고대 조각상 〈가시 뽑는 소년〉(로마
카피톨리니 미술관)에서 영감을 받아 조각했다. 경연 결과 기베르티
의 출품작이 채택되었고, 브루넬레스키는 경쟁에서 지고 로마로 떠
났다. 이후 기베르티가 피렌체 세례당의 청동문 28개 판에 금도금
한 청동으로 이 부조를 완성하기까지 20년이 걸렸다.

▲ **평생 이어진**
경쟁

20년 뒤, 기베르티는 다시 브루넬레스키와 대면한다. 당시 두 사람이 함께 돔
작업을 하고 있었다. 짓궂은 장난을 잘 치기로 유명했던 브루넬레스키가 몸이 아픈
척을 해, 새로운 기법에 그다지 능숙하지 못했던 기베르티를 난처하게 만들었다.
이번에는 브루넬레스키가 이겼다. 이 일화는 의미심장하다. 르네상스 시대에 와서
건축가가 장인보다 우월해진 것이다.

필리포 브루넬레스키 Filippo Brunelleschi

(1377 피렌체~1446 피렌체)

브루넬레스키는 건축가로서도 무척 유명했다. 피렌체를 굽어보는 피렌체 대성당(혹은 산타 마리아 델 피오레 성당)의 돔을 설계한 사람도 그이다. 그는 화가들에게도 중요한 인물이다. 원근법*을 발명했기 때문이다. 그는 하나의 소실점을 향해 무한히 수렴하는 선線들을 가지고 회화의 새로운 공간을 기하학적으로 건축했다. 그가 발명한 원근법 덕분에 세상을 같은 단위로 잴 수 있게 되었다. 인간은 눈에 보이는 대로 세상을 측정하고, 그것을 기준 삼아 재현의 공간을 건축할 수 있었다.

원근법의 발명 덕분에 르네상스 시대에 와서 '지성'이 '손'보다 우위를 차지하고, 발명가-예술가가 장인과 구별되었다.

> **세례당의 창문**
>
> 원근법, 그리고 거리가 멀어질수록 눈에 보이는 물체의 크기가 줄어드는 법칙을 설명하기 위해, 브루넬레스키는 30센티미터가량 되는 정사각형 나무판(지금은 소실됨)에 피렌체 세례당을 그렸다. 판 맞은편에 거울을 두고 판의 뒷면에서 판에 뚫어놓은 구멍을 들여다보면 거울에 비친 그림이 보였다. 반영된 상을 보는 사람은 정확히 화가의 작업 위치에 있게 된다. 그리하여 그림이 현실을 완벽히 대신하게 되었다. 오직 하늘만 그리지 않았고, 그 자리에 거울 역할을 하는 은박지를 붙여서 구름들이 마치 '진짜'인 것처럼 그 이미지에 생기를 불어넣었다.

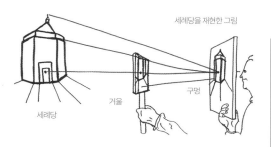

세례당을 재현한 그림

거울

구멍

세례당

〈피렌체 세례당을 재현한 원근법 시연 그림〉

이탈리아의 르네상스와 함께, 새로운 회화적 공간에 관한 이론이 수립되었다. 관람자의 관점에서 기원한 원근법의 공간이다. 바야흐로 새로운 시대, 관람자가 선 자리에서 역사적 공간이 펼쳐졌다.

이탈리아의 인문주의자 레온 바티스타 알베르티*는 원근법에서 출발해 자연 모사(미메시스*)로서의 회화에 대한 개론서 『회화론』을 집필했다. 그림은 세상을 향해 '열린 창문'이 되었다. 그 안에서 이야기가 펼쳐지는 틀 말이다.

마사초 Masaccio
(1401 아레초 근처 산 조반니 발다르노~c.1428 로마)

27세에 사망한 이 대단한 화가는 피렌체에서 활동했고, '견습'을 마치러 로마로 떠나 로마에서도 활동했다. 그가 피렌체의 산타 마리아 노벨라 성당에 그린 〈성삼위일체*〉는 브루넬레스키가 발명한 수학적 원근법*의 규칙을 따른 최초의 기념비적 작품이다.

그는 연장자인 마솔리노(1383~c.1440)의 제자였지만 곧 스승과 동등한 수준이 되었고, 심지어 스승에게 영향을 주기도 했다. 두 사람은 피렌체 브랑카치 예배당의 프레스코화를 함께 작업했고, 이후 로마에서도 협업을 했다(산타 마리아 마조레 대성당과 산 클레멘테 대성당). 마사초는 조각가 도나텔로와 친구였는데, 도나텔로가 형태와 인물에 부여하는 생명력과 조각적 단순함, 그리고 천재적 건축가 브루넬레스키의 특징들을 계승했다(이 세 사람은 피렌체 르네상스 미술에 혁신을 가져온 3인의 거장으로 꼽는다).

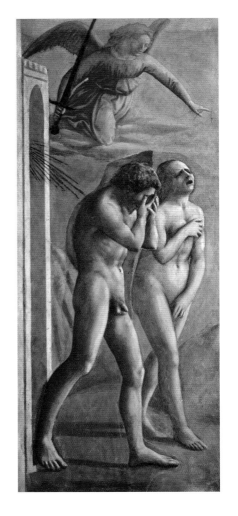

마사초
〈낙원 추방〉, 1424~1425
프레스코화, 피렌체 산타 마리아 델 카르미네 성당의
브랑카치 예배당

이 비범한 프레스코화는 천국에서 쫓겨난 뒤 절망에 빠져 하늘을 향해 얼굴을 들고 울부짖는 이브의 얼굴을 통해 인간적이고 무한한 고통을 회화적으로 훌륭하게 표현했을 뿐 아니라, 마사초가 회화에 도입한 새로움을 잘 보여주고 있다. 고딕 미술의 방식과는 대조적으로 두 발을 지면에 잘 디디고 있다.

마사초는 회화에 처음으로 얼굴 표정을 도입했다. 회화가 신성한 이야기를 전달하는 수단이라는 지위에서 벗어나, 브랑카치 예배당의 프레스코화 속 성 베드로의 엄격하고 위엄 있는 표정처럼 인물의 독특한 자세와 얼굴 표정을 표현하게 된 것이다.

이런 새로움은 엄청난 영향력을 미치게 된다. 피에로 델라 프란체스카, 미켈란젤로 그리고 그 외의 수많은 화가들이 그의 영향을 받았다.

마사초
〈테오필루스 아들의 부활과 설교하는 성 베드로*〉, 1427~1428
프레스코화, 피렌체 산타 마리아 델 카르미네 성당의 브랑카치 예배당

성 베드로의 자세를 보자. 그때까지 국제 고딕 미술에서 볼 수 있던 섬세하고 우아한 곡선으로 표현된 경쾌하고 화려한 분위기와 달리 근엄하고 진지하다. 빛과 그림자가 빚어내는 효과 역시 혁신적인 변화였다.

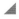 **이 사람들을 보세요!**

미켈란젤로와 보티첼리 등 르네상스 시대의 많은 화가들이 그림 속에 자신의 모습을 그려 넣었다. 위의 프레스코화 좌측 끝 왼쪽에서 오른쪽 방향으로 마솔리노, 마사초, 알베르티* 그리고 브루넬레스키의 모습을 볼 수 있다.

마찬가지로 마사초는 〈동방박사들의 경배*〉에도 자신의 형제, 브루넬레스키, 마솔리노 그리고 위대한 이론가 알베르티와 함께 자신의 모습을 그렸다(피사의 전례용 제단화 프레델라*, 1426, 베를린 달렘 미술관).

1455 인쇄술의 발명(구텐베르크) 1492 크리스토퍼 콜럼버스가 아메리카 대륙에 상륙

1453 비잔틴 제국의 몰락 1494~1498 사보나롤라의 피렌체 독재

도나텔로 Donatello

(1386 피렌체~1466 피렌체)

도나텔로는 이 시기 미술의 위대한 혁신자 중 한 명으로, 다른 화가들이 회화에서 그랬듯이 개성 있는 자세와 표정을 조각에 도입하여 도식적인 고딕 미술로부터 결별했다. 또한 원근법*을 적용한 저부조의 일종인 스키아차토schiacciato(새김과 두께가 얇은 저부조)를 발명했다.

　　그는 위대한 조각가 기베르티의 작업실에서 일한 후, 고대 작품들을 연구하기 위해 가까운 친구 브루넬레스키와 함께 로마로 견학 여행을 떠났다. "그의 작품들은 너무도 뛰어나서 … 고대의 탁월한 작품들에 가장 근접하는 것으로 평가된다."(바사리) 그는 원근법에 관한 브루넬레스키의 가르침을 받아들여 자신의 저부조와 환조에 적용했다.

　　그의 첫 작품은 대리석 조각 〈다윗〉(피렌체 바르젤로 미술관)으로 알려져 있다. 나중에 로마에 체류할 때 또 다른 청동 조각상 〈다윗〉을 만들었는데 굉장히 유명해졌다. 적에 맞서 승리한 다윗은 피렌체 공화국의 상징이다(미켈란젤로도 이 주제를 다루었다).

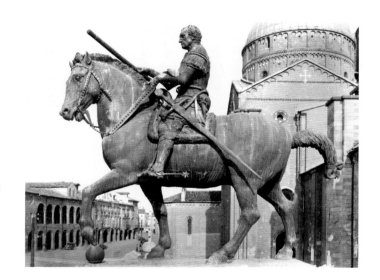

도나텔로
〈가타멜라타 기마상〉, 1453
청동, 파도바 산토 광장

◢ 말을 탄 모습

이 용병대장* 기마상(로마 카피톨리니 미술관에 있는 조각상 〈마르쿠스 아우렐리우스〉에 영향을 받았으며, 나무로 된 축소 모형이 먼저 제작되었다)의 말은 현실과 다르게 앞뒤 왼쪽 다리가 모두 먼저 뻗어나간 모습이다. 미켈란젤로 이후 르네상스 시대의 가장 위대한 조각가 도나텔로가 실수를 한 걸까? 그렇지 않다! 그는 고대를 모방한 것이다(파르테논 신전의 저부조들을 보면 말 여러 마리가 이런 움직임을 하고 있다). 그는 자신에게 이 작품을 주문한 도시 베네치아에 경의를 표했다. 유명한 산 마르코 광장의 청동 말들에서도 똑같은 해부학적 오류를 볼 수 있다.

피에로 델라 프란체스카 Piero della Francesca

(1415/20 아레초 근처 산세폴크로~1492 산세폴크로)

우리는 이 위대한 학자이자 화가의 특징을 다음과 같이 요약할 수 있다.

▶ **빛**: 특히 기름을 사용해 빛을 효율적으로 다루었다. 플랑드르파, 그중에서도 그가 실제로 만나본 듯한 판 데르 베이던에게 배운 기술이었다.

▶ **기하학적 원근법**과 수학: 알베르티의 글에 영향을 받았고, 기초과학에 관한 책을 여러 권 썼다. 이 책들을 통해 당대 유명한 학자들과 어깨를 나란히 했다. 그는 돈을 계산하고 계량 단위를 다루는 은행가과 상인들의 실질적인 태도를 그림으로 해석했고, 기하학적 구조에 흥미를 느꼈다.

▶ 마사초의 영향을 받은, 묵직하고 **엄숙한** 존재감을 뿜어내는 인체.

▶ 감정이 배제된, 매끈하고 건축적이며 거의 **수학적**이라고 할 수 있는 완벽한 그림.

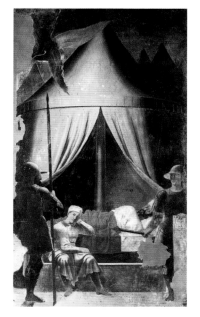

피에로 델라 프란체스카
⟨콘스탄티누스의 꿈*⟩(⟨성십자가 전설*⟩의 부분), 1447~1466
프레스코화, 아레초 산 프란체스코 대성당

도둑 제자

파치올리는 피에로 델라 프란체스카를 '회화의 군주'라고 불렀다. 하지만 바사리에 따르면 이 "못되고 비열한" 제자 파치올리는 "모든 것을 프란체스카에게 배웠"으면서도 스승의 사후 그의 수학과 기하학 책들을 자기 이름으로 출판했다!

이 그림에 표현된 얼굴, 몸, 건축은 모두 알베르티의 이론을 따르며 기하학적이다. 그리고 빛! 잠든 황제의 천막과 시종의 상체는 왼쪽 상단 구석에서 천사가 비추는 빛을 받고 있다. 나머지 부분, 즉 창을 든 병사와 초병은 어둠 속에 잠겨 있다.

특별한 몸짓

프레스코화 ⟨파르토의 마돈나⟩는 수백 년 동안 화가의 어머니의 고향 몬테르키의 작은 공동묘지 예배당 안에 있었다. 이후 길가에 있는 일종의 콘크리트 벙커 같은 곳으로 옮겨졌다. 배에 한 손을 얹고 인류의 가장 중요한 순간 앞으로 있을 구세주의 탄생을 가리키는, 수태한 성모 마리아의 몸짓은 기독교 신자들에게 특별한 의미를 가진다.

파올로 우첼로 Paolo Uccello

(1397 아레초 근처 프라토베키오~1475 피렌체)

우첼로는 수학적 훈련을 열심히 한 덕분에 사실주의*에 입각해 그린 그림 속 물건이나 동물을 실제를 방불케 하는 형태로 변모시킬 수 있었다. 이런 특성으로 그는 국제 고딕 미술*의 흐름에 가까워졌다. 예를 들어 마초키오mazzocchio라고 불리는, 그의 데생(루브르 박물관) 속 용병대장*이 쓴 피렌체식 머리쓰개는 기하학적이고 심지어는 서정적인 물건이 되었다.

▲

**우스꽝스러운
새 같은 화가!**

그의 본명은 파올로 디 도노였지만, 사람들은 그를 '새'라는 뜻의 우첼로라고 불렀다. 그가 덤벙거리는 것으로 유명하기 때문이었을까, 아니면 그의 고집 때문이었을까?(당시 이탈리아 사람들은 새를 고집 센 동물로 여겼다.) 아니면 그가 스승 기베르티와 함께 피렌체 세례당의 문들을 작업할 때 새들이 새겨진 장식띠를 만들었기 때문일까?

파올로 우첼로
〈산 로마노 전투〉(세 개의 패널),
c.1456, 목판에 템페라,
런던 내셔널 갤러리, 피렌체
우피치 미술관, 파리 루브르
박물관

로렌초 데 메디치*, 일명 로렌초 일 마니피코('위대한 로렌초')의 천장이 둥근 방. 세 개의 패널이 2미터 높이에 직각으로 설치되었다. 왼쪽 패널(런던)과 오른쪽 패널(파리)에서는 피렌체 사람들이 시에나 사람들을 공격하고 있다. 중앙 패널(피렌체)은 시에나 용병대장이 낙마하고 피렌체 사람들이 승리를 거둔 1432년을 배경으로 한다. 이런 배치를 통해, 우첼로가 기병 부대의 움직임을 연출하기 위해 전면으로 불룩 나온 곡선 원근법*의 법칙들을 어떻게 사용했는지 알 수 있다. 우첼로는 한 행위의 움직임을 연속적으로 보여주는 연속촬영 기법처럼 모티프들(말들의 다리, 창, 깃발)을 반복해서 표현한다.

▲

시간 낭비

바사리에 따르면, 우첼로는 원근법의 문제들을 해결하는 데 골몰하느라 여러 밤을 지새웠다고 한다. 아내가 그만하고 와서 자라고 재촉해도 "오! 원근법이란 얼마나 달콤한 것인가!"라고 중얼거렸다는 것이다. 하지만 바사리는 그가 그런 이상한 것들에 '시간 낭비'를 했다고 생각했다. 그런 탓에 재능과 창작의 일관성을 잃게 되었다고 말이다.

프라 안젤리코 Fra Angelico

(c.1395 피렌체 근처 비키오~1455 로마)

소박함, 신앙심, 겸손함을 추구한 피렌체 성 도미니크회 소속 수사이자 화가. 평생 독실하게 살았고 그림을 그릴 때도 성자, 복자福者, 신神 같은 종교적인 주제를 선택했다. 그에게 그림은 신앙심을 표현하는 수단이었다. 그는 사람들이 자신에게 부여하는 모든 명예를 거부했다. 위대한 화가이자 위대한 사상가 그리고 진정한 신자로서 그의 신학적 사고를 엿볼 수 있다. 그의 명성은 시대를 넘어 계속되었다. 그가 오르비에토 대성당의 성모 예배당에 그린 동방박사들의 경배* 장면은 이 주제를 가장 완벽히 재현했다고 평가받는다. 프라 안젤리코는 종말을 맞이하는 고딕 미술과 마사초의 조형적이고 공간적인 개념을 이어주는 다리 역할을 했다. 또한 그는 마사초가 자신보다 나이가 더 어린데도 불구하고 일찍이 마사초에게서 영향을 받았다.

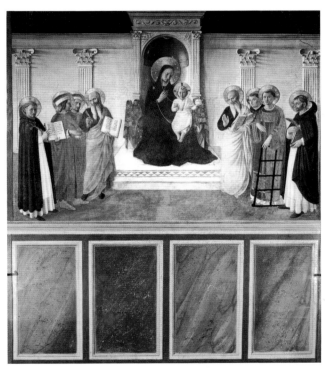

프라 안젤리코
〈그림자의 마돈나〉,
c.1440
프레스코화(프레스코화 아래는 인조 대리석)
피렌체 산 마르코 수도원

◢ 보이지 않는 것을 보여주다

프랑스의 미학자이자 미술사가인 조르주 디디-위베르만은 프라 안젤리코에게 헌정한 책에서 대담한 견해를 제시했다. 예를 들어 산 마르코 수도원 복도에 있는 〈그림자의 마돈나〉 아래에 있는 대리석 부분이 그저 단순한 장식이 아니라고 말이다. 다양한 색으로 얼룩덜룩하게 채색한 그 판은 관조와 명상을 위한 것이며, 성모 마리아라는 주제의 보이지 않는 면을 보여주고 있다는 것이 그의 주장이다.

베노초 고촐리 Benozzo Gozzoli

(1421 피렌체 근처 스칸디치~1497 토스카나 피스토이아)

고촐리는 국제 고딕 미술과 근접한 르네상스 시대의 화가들을 언급할 때 종종 제외된다. 그러나 오늘날 그는 콰트로첸토의 이론적 성과(원근법, 빛)와 트레첸토의 장식적 풍부함을 총합하는 인물로 인정받고 있다. 그는 피렌체 산 마르코 수도원에서 프라 안젤리코와 함께 미술 기법을 습득했다. 초기에는 자신만의 순수한 양식을 채택했으며, 기베르티와 함께 조각 작품에 윤을 내는 작업도 했다. 작품 활동을 해나가며 차츰 세부묘사와 복잡한 곡선, 선명한 색채를 중시하게 되었다.

종교화가의 면모 아래 숨겨진 고촐리의 초상화가로서의 놀라운 재능을 찬미하는 사람이 많다. 그는 가파르고 울창한 풍경을 배경으로 다양한 동물들이 등장하는 그림 한가운데에, 금과 화려한 비단을 두른 인물들을 사실주의* 기법으로 강렬하게 그려 넣었다. 인물 중에는 교황, 고관 그리고 왕족들이 있다. 코시모 데 메디치*는 피렌체 르네상스의 간결한 취향을 고수했지만, 축연 장소로도 사용되는 자신의 예배당을 위해서는 화려한 양식을 구사하는 고촐리를 선택했다. 고촐리는 풍부한 장식으로 메디치 가문의 권력을 절정으로 끌어올렸으며 그들의 통치를 불멸의 것으로 만들었다.

베노초 고촐리 → p.18
〈동방박사들의 행렬〉, 1459
프레스코화, 피렌체 메디치-리카르디 궁전 예배당

〈동방박사들의 행렬〉 속
고촐리의 자화상 두 점의 부분

두 번 다 같다!

메디치 가문의 신앙심을 상징하면서 육체적·영적 승천을 보여주는 〈동방박사들의 행렬〉에서, 화가는 유심히 정면을 바라보는 인물에다가 자신의 얼굴을 두 번 그려 넣었다.

- 멜키오르 앞. 그는 오른손으로 V자를 만들어 보이고 있다. 이 프레스코화를 '내 손으로' 그렸다는 뜻이다.
- 황금색 옷차림으로 백마를 탄 가스파르의 화려한 호위대 뒤. 남자가 쓴 붉은 두건에 '오푸스 베노티OPUS BENOTII'(베노초의 작품)라고 쓰여 있다. '벤 노티ben noti'(나에게 좋은 점수를 주세요)에 빗댄 말장난이다. 그의 양옆에는 메디치 가문 사람들이 있다. 그중 코시모는 겸허함의 표시로 수노새를 타고 있다. 피에로는 말을 탔고, 무리 뒤에는 로렌초와 어린 줄리아노가 있다. 그들의 동지인 스포르차 가문 사람들도 말을 타고 있다.

산드로 보티첼리 Sandro Botticelli

(1445 피렌체~1510 피렌체)

사람들은 대개 보티첼리가 그린 여성들의 아름다움, 섬세하고 관능적인 선과 색채(〈비너스의
탄생*〉, 〈봄〉) 때문에 르네상스 시대 화가 중 보티첼리를 가장 애호하지만, 몇몇 미술사가는
그를 별로 높이 평가하지 않는다. 여전히 국제 고딕 미술을 따르고 르네상스의 새로운
개념들을 충분히 반영하지 않았으며, 원근법*에 관심이 없고, 데생에 지나치게 몰두하고,
과도하게 이지적이고, 우의와 신화에 너무 관심이 많고, 지나치게 학구적이고, 비사실적이고,
감상적이고, 과하게 감미롭다는 이유로 말이다. 실제로 그는 그림에 색을 지나치게 많이
사용했다.

원래 그는 금은세공사 견습생이었다. 하지만 "그 시대에는 금은세공사와 화가들 사이에
매우 친숙하고 연속적인 교류가 있었으므로"(바사리) 그는 화가 필리포 리피의 제자가
되었다. 이후 메디치 가문을 위해 피렌체 교회와 궁전의 장식 작업을 한 뒤 곧바로 메디치
가문의 호의적인 평가와 후원을 받았고, 교황의 요청으로 로마 시스티나 예배당의 장식도
맡게 되었다. 그곳에서 성서 속 장면을 그린 보티첼리의 주요 프레스코화 중 하나인 〈고라의
형벌*〉을 볼 수 있다.

단테의 『신곡』을 주제로 한 데생과 판화도 제작했다.

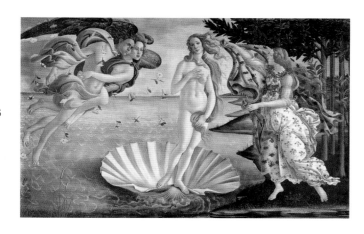

산드로 보티첼리
〈비너스의 탄생〉, 1484~1485
캔버스에 유채, 피렌체 우피치
미술관

미술 타도!

말년에 보티첼리는 개신교*의 예고자인 성 도미니크회 수도사
사보나롤라의 강론에 영향을 받았다. 사보나롤라는 교회와 권력자들의 사치, 이윤추구, 타락,
르네상스 인문주의*라는 '새로운 이념'과 세속적 관심사를 배격하고 하늘에서 받을 지복을
강조했다. 또한 교황과 메디치 가문을 규탄했다. 사보나롤라의 강론에 감동한 보티첼리는
평생의 업인 그림을 잠시 포기하기도 했다.

장 푸케 Jean Fouquet

(1415/1425 투르~1478/1481 투르)

삽화가, 세밀화가, 초상화가이자 종교화가였던 장 푸케는 15세기 프랑스의 가장 위대한 화가로 평가된다. 그러나 그는 19세기에 와서야 빛을 보았다. 생애에 관해서는 알려진 것이 많지 않다. 그가 직접 그렸다고 확신할 수 있는 몇 안 되는 작품 중 하나가 『유대 고대사』 속 채색 삽화*이다. 나머지 작품은 모두 그림 기법과 스타일을 대조해 그의 작품으로 추정한 것들이다.

그는 로마에 체류하면서 교황의 초상화를 그리고(지금은 소실됨) 프라 안젤리코와 교분을 쌓고, 아마도 그와 함께 프레스코화 협업을 했을 것으로 추측된다. 피렌체에서 피에로 델라 프란체스카를 만났을 수도 있다.

푸케는 삽화가로서 이젤에서 그리는 그림과 책에 들어가는 삽화 간의 차이를 잘 알고 있었고, 화가로서는 국제 고딕 미술, 플랑드르와 이탈리아의 영향을 모두 흡수해 '프랑스식으로 집대성'했다. 고딕 미술의 영향을 받은 그는 특히 채색 삽화를 그릴 때 강렬하게 대비되는 선명한 색채들을 썼다.

또한 그의 사실주의*와 세부 묘사는 플랑드르파로부터 온 것이다. 북유럽 미술에서는 대기 원근법*과 지평선으로 갈수록 점점 엷고 흐려지는 색채를 빌려왔다. 이탈리아에서는 선형線形 원근법, 즉 소실선을 명확하게 나타내는 건축적 요소를 계승했다.

그는 〈주브넬 데 우르생〉(파리 루브르 박물관), 〈에티엔 슈발리에〉(베를린 국립회화관) 등 귀족의 초상화와 왕의 초상화 〈샤를 7세〉(파리 루브르 박물관)를 그렸다.

장 푸케
〈믈룅의 두 폭 제단화〉 중 〈아기 예수를 안은 성모 마리아〉의 오른쪽 부분, 1453
목판에 유채, 안트베르펜 왕립미술관

성모 마리아의 모델은 샤를 7세의 정부情婦 아녜스 소렐이다. 그녀의 완벽하게 둥근 젖가슴은 그리스도가 다스리는 지구를 상징한다.

자부심을 지닌 예술가

루브르 박물관이 소장한 푸케의 원형 저부조는 다른 작품의 일부가 아니라 독자적인 작품으로 제작된 최초의 자화상이다. 그는 자신의 작품에 눈에 잘 띄게 서명을 했으며(그 시대에는 작품에 서명을 하는 일이 매우 드물었다), 화가가 예술가로서 독자적으로 행동할 수 있음을 보여주었다. 원래 이 원형 저부조는 그의 걸작 중 하나인 일명 〈믈룅의 두 폭 제단화〉의 화려한 틀을 장식했다.

안토넬로 다 메시나 Antonello de Messine

(c.1430 메시나~1479 메시나)

이 시칠리아 출신 화가는 북유럽 미술과 남유럽 미술이 결합된 특성을 보여준다. 그의
작품에는 플랑드르의 자연주의와 이탈리아의 형식적 완벽함이 기분 좋게 결합되어 있다.
바사리는 안토넬로가 브뤼허에 가서 반 에이크 곁에 체류했던 일에 대해 언급하면서 반
에이크가 그에게 유화의 비법을 전해주었을 거라고 말했다. 이 이야기는 십중팔구 거짓이다.
그러나 안토넬로 다 메시나가 북유럽의 혁명적인 그림 기법을 이탈리아에 도입한 것은
사실이다. 그는 유화를 그리면서 색들의 놀라운 조화 그리고 한 색조에서 다른 색조로의
섬세한 변화를 이끌어낼 수 있었다.

색을 다루는 이런 기법은 벨리니 같은 베네치아 화가들에게 지속적으로 영향을 미쳤다.

안토넬로 다 메시나는
베네치아에 체류했고, 경력의
정점에 도달했다. 피에로 델라
프란체스카에 어어 르네상스
사조를 완벽하게 대표한 그는
재료와 구조의 아름다움을 모두
훌륭하게 구현했다.

안토넬로 다 메시나
〈수태고지*의 성모 마리아〉, 1475,
캔버스에 유채, 팔레르모 아바텔리스 궁전

우리는 이 작품의 모더니티에 깜짝 놀란다. 이 작품은 전언을 전달하는 천사에 대한 관습적이고
의무적인 묘사도 없이 여인 한 명만을 재현했다. 여인은 베일로 머리를 감싼 채 그저 앉아 있다.
20세기의 그림이라 해도 믿을 것이다! 극도로 효율적인 이런 방식은 그림에 강력한 영성을 부여
해준다. 그래서 이 그림이 이탈리아 르네상스의 중요한 작품이 된 것이다.

안드레아 만테냐 Andrea Mantegna

(c.1431 베네치아~1506 만토바)

목수의 아들이었던 만테냐는 어려서부터 신동이었다. 인문주의*가 꽃핀 대학도시 파도바의
고대문화에 자극을 받았고, 10년간 그 도시에 체류한 도나텔로의 영향을 받아 마치 조각을
하듯이 그림을 그렸다! 그는 단축법*에 따라 인체를 그리고, 옷의 주름들에 조형성을 부여하고,
그림 속 장면에 고대의 요소들을 통합했다.

1453년에 그는 베네치아에서
조반니 벨리니의 누이동생
니콜로시아와 결혼했다. 이런
인척 관계 덕분에 두 화가는
지속적으로 대화를 나누었다.
경쟁심도 있었을까? 만테냐는
기하학적 구성을 중시했고,
벨리니는 색채를 중시했다.
만테냐는 만토바 궁정에서
곤차가 가문을 위해 매우
실험적이고 환상적인 작품들을
제작했다.

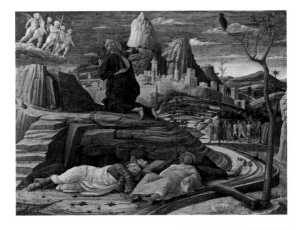

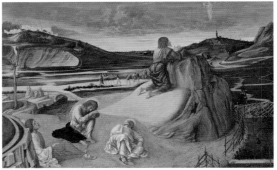

안드레아 만테냐
〈겟세마네 동산에서의 기도*〉, c.1453~1454
목판에 템페라, 런던 내셔널 갤러리

조반니 벨리니
〈겟세마네 동산에서의 기도〉, 1465
목판에 유채, 런던 내셔널 갤러리

만테냐가 베네치아 시절에 그린 것으
로 추정되는 이 그림에서 우리는 산 마르코 대성당에 모자이크화로 재현된 대중적이고 지역적인 주
제를 볼 수 있다. 그리스도가 하느님 아버지와 대화를 하고, 사도들은 마치 마비된 것처럼 아래쪽에
잠들어 있다. 안쪽 깊숙한 곳에서는 유다의 안내를 따라온 병사들이 예수를 체포하기 위해 다가오고
있다. 나무 위에 앉은 독수리가 앞으로 닥칠 그리스도의 수난*을 예고한다. 바위가 주를 이루는 풍경
은 뛰어난 원근법*에 따라 그렸다. 안쪽에는 상상으로 그린 예루살렘 성벽이 있다.
같은 주제를 다룬 조반니 벨리니의 그림에서도 (반대로 뒤집긴 했지만) 인물들을 비슷하게 배치했고
옷 주름을 섬세히 묘사했다. 만테냐와 달리 벨리니는 새벽빛을 띤 풍경을 한결 부드럽게 표현했다.

조반니 벨리니 Giovanni Bellini

(1438? 베네치아~1516 베네치아)

베네치아 시민(귀족)이었던 조반니 벨리니는 야코포(그의 아버지) 진영과 젠틸레(그의 형) 진영이 있는 산 마르코 연맹에 소속된 가족 작업실에서 가장 유명한 화가이다. 그의 경력 초기에 만테냐와의 만남은 결정적이었다(이후 만테냐는 그의 매부가 되었다). 그는 자신의 길을 가면서 만테냐의 거침없는 구성을 흡수하고 영감을 얻었다. 형태의 윤곽을 부드럽게 처리하고, 색채를 풍부하게 사용했다. 그는 작은 성물이나 지역 시장市場을 위한 그림을 제작하는 베네치아의 대규모 작업실 중 한 곳의 수장이었다.

1473년부터 그는 템페라화를 버리고 안토넬로 다 메시나가 베네치아에 도입한 유화를 채택했다. 그 덕분에 아기 예수를 안은 성모 마리아 여러 점을 그릴 때 공들여 묘사한 풍경에서 색들을 통합하고 대기의 변화를 표현할 수 있었다. 그의 붓 아래에서 베네치아의 화려한 색채가 구현되었고, 이것은 티치아노의 시대를 알리는 종교적 상징주의*와 자연주의에 영향을 끼쳤다.

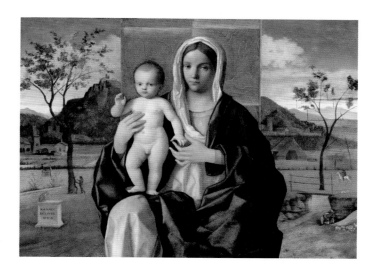

조반니 벨리니
〈풍경 속 성모 마리아와 축복을 내리는 아기 예수〉, 1510, 목판에 유채, 밀라노 브레라 미술관

◢ 친구?
아니면 라이벌?

1450년대에 젊은 두 화가 사이에 선의의 경쟁이 일어났다. 그러나 만테냐가 베네치아를 떠나게 되었고, 이후 만테냐와 벨리니의 관계에 대해 더 이상 알 수 없게 되었다. 20년이 더 지나서야 만토바 궁정에서 벨리니를 설득해 우의화를 그리게 했다. 프란체스코 2세 곤차가의 부인 이사벨라 데스테는 자신의 스투디올로studiolo(비밀 서재*)를 장식하고 싶어 했고, 그 그림을 만테냐의 그림 맞은편에 걸 거라고 벨리니에게 알렸다. 벨리니는 곧바로 작업을 시작했다! 마침내 그는 작은 예수 탄생화를 그렸는데, 지금은 소실되었다.

1455 인쇄술의 발명(구텐베르크) 1492 크리스토퍼 콜럼버스가 아메리카 대륙에 상륙

1453 비잔틴 제국의 몰락 1494~1498 사보나롤라의 피렌체 독재

북유럽의 르네상스

이 장에서는 15세기에서 16세기 초까지 부르고뉴 공작령에 속했던 네덜란드, 독일(자유도시 및 선거로 황제를 정하는 공국公國들), 그리고 영국과의 백년전쟁으로 곤경에 빠진 프랑스를 포함해, 알프스 산맥 북쪽의 다양한 지역에서 나온 미술작품들을 북유럽 르네상스의 표현양식 아래에서 재편성할 것이다. 15세기 말에 합스부르크 가문*이 독일 신성로마제국의 수장이 되었고, 네덜란드가 그들의 수중에 들어왔다.

이 지역들은 정치적으로는 다양성이 뚜렷했지만, 건축물들은 공통적으로 고딕 양식을 유지하고 있었고, 미술도 이탈리아의 르네상스 미술과는 확연히 구별되었다. 당시 북유럽 미술은 주로 세상(사실주의에 대한 관심)과 개인(몸을 한쪽으로 4분의 3쯤 돌린 자세의 초상화)의 발견을 추구했다. 플랑드르의 부유한 도시들에서는 관료, 상인, 사업가 등 중간계급 사람들이 화가를 고용해 자신들의 초상화를 그리게 한 덕분에 부르주아 미술이 궁정미술 이상으로 발전했다. 그림이 상업적 재산이 되었고 미술 시장이 발전했다. 새로운 경제적 기회가 찾아오고 주문자가 늘어나던 상황에서, 화가들은 직인조합*을 중심으로 활동하고 이탈리아로 견학 여행을 갔다. 이런 현상이 유럽 내의 문화 교류를 촉진했다.

부르주아 계층이 등장하면서, 국가와 종교의 대의명분을 위해 제작되던 이탈리아의 웅장한 미술과 대비되는 좀 더 내면적인 미술이 발전했다. 이런 경향을 타고 북유럽에서는 집 안 내부의 장면들과 신성한 주제들 모두 그림의 주제로 환영받았다. 세속과 종교가 뒤섞였다. 단일화된 구성과 엄밀한 공간적 논리에 따른 이탈리아 회화와 달리, 북유럽 회화는 가까이에서 살펴봐야 할 사실주의적 세부들의 퍼즐이 되었다. 또한 빛을 강조했다. 유화 물감을 사용함으로써 북유럽 화가들은 루스트로*, 즉 물체가 반사하는 광채를 중시하게 되었다. 그들은 유리의 반짝거림, 직물의 물결무늬, 시시각각 변화하는 물체의 반사광을 화폭에 담았다. 그림을 기하학적으로 구성하고 공간 속 형태들을 모사하기 위해 루메*를 중시한 이탈리아와는 달리, 파편화된 빛의 총합을 통해 진실을 구축하려 했다. 북유럽 화가들에게 기하학적 원근법*은 별로 중요치 않았다!

얀 반 에이크 Jan Van Eyck

(1390 마스트리흐트?~1441 브뤼허)

반 에이크는 완전히 혁신적인 화가였으며, 고딕 미술의 전통과 전혀 다른 새로운 플랑드르화의 고안자였다. 그는 누구도 도달하지 못한 경지의 유화를 그렸고, 사실주의* 기법으로 세세하게 묘사했다. 사실 그가 유화를 고안한 것은 아니지만 혁신적인 기법을 통해 유화를 완벽하게 개선했다. 특히 건성유를 주성분으로 한 새로운 용매를 사용해 유화를 좀 더 견고하게 만들었다. 반 에이크는 브루넬레스키의 학술적 연구를 따르지 않았지만, 전경에는 강조된 색조를, 후경에는 가벼운 색조를 사용함으로써 대기 원근법*과 대상에 대한 상세한 묘사를 구사해 그림의 깊이를 부여했다. 그는 사람의 얼굴에 대한 통찰을 보여주는 비범한 초상화가이기도 했다. 또한 부르고뉴 공작 '선량공' 필리프 3세를 위한 비밀스러운 외교 임무도 수행했다.

그의 형 휘베르트는 열두 개의 패널로 이루어진 제단화* 〈거룩한 어린 양*에 대한 경배〉(헨트 성 바보 교회)의 작업을 시작했는데, 형이 사망한 후 얀이 완성했다. 이는 기법과 빛의 표현 및 자연주의로 인해 플랑드르와 유럽 르네상스의 중요한 작품이 되었다.

피렌체의 메디치 가문도 반 에이크의 작품을 수집했다.

얀 반 에이크
〈재상 니콜라 롤랭의 성모〉, 1435
목판에 유채, 파리 루브르 박물관

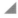

여성들은 어디에?

반 에이크에게는 형 휘베르트 외에 화가 누이도 한 명 있었다. 그 누이의 이름은 마르가레타였는데, 아무도 그녀에 대해서는 이야기하지 않는다!

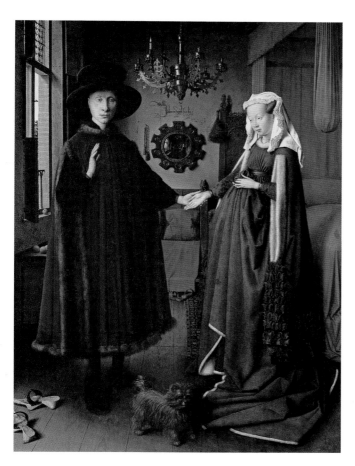

얀 반 에이크
〈아르놀피니 부부〉, 1434
목판에 유채, 런던 내셔널 갤러리

이 그림은 브뤼허에서 활동하던 토스카나의 부유한 상인 조반니 아르놀피니를 그린 것이다. 옆에는 그의 아내 조반나 체나미가 있다. 이 그림은 다음 같은 의문들을 유발한다.

- 그림에 묘사된 것은 결혼식 장면일까, 아니면 약혼식 장면일까?
- 여자는 이미 임신한 모습이고 부푼 배 위에 한 손을 올리고 있다. 이는 그림 속 장면이 비밀 결혼식임을 뜻하는 걸까, 아니면 단지 당시의 유행에 따라 품이 넓고 풍성한 드레스를 입은 것뿐일까?
- 그림 속 거울에 이 예식의 증인 두 명이 비쳐 보인다. 반 에이크는 증인인 동시에 이 그림을 그린 화가일까?
- 이 그림은 약혼을 증명하는 법적 문서일까? 그리고 거울 위에 적힌 '요하네스 데 에이크가 1434년에 여기에 있었다'라는 문구는 무슨 의미일까?

이런 의문 외에도 수많은 상징이 이 커플을 둘러싸고 있다. 과일(부유함), 작은 개(성실), 부부 침대(부부 간의 육체적 사랑), 신발을 대신하는 굽 높은 슬리퍼(겸손) 등….

공간도 비사실적이다. 촛대, 지나치게 낮게 걸린 거울, 샹들리에에 위 불을 밝힌 딱 한 자루의 초 같은 순전히 상징적인 물건들이 한쪽 구석에 인위적으로 배치되어 있다.

로히어르 판 데르 베이던 Rogier van der Weyden

(c.1400 투르네~c.1464 브뤼셀)

출생 직후에는 프랑스식 이름인 '로지에 드 라 파스튀르'로 불렸으며, 로베르 캉팽(플레말의 거장) 밑에서 견습생으로 일을 시작했다. 판 데르 베이던은 캉팽에게서 일상을 관찰하는 법을 배웠다. 그는 1435년경 브뤼셀로 떠났고, 이때부터 플랑드르식 이름인 '데르 베이던'을 사용했다. 브뤼셀에 작업실을 열어 큰 성공을 거두고, 공공 그림을 주문받는 시市의 공식 화가가 되었다. 부르주아 고객들로부터도 소규모 제단화* 주문을 많이 받았고, 나중에는 부르고뉴 궁정도 그에게 그림을 주문했다(특히 반 에이크 사후에). 그는 이탈리아 여행을 떠나 피렌체와 로마를 둘러보았는데, 이는 당시 북유럽과 남유럽 사이에 교류가 있었음을 증명한다.

그럼에도 불구하고 그의 화풍은 신고딕 양식을 고수했다. 그는 우아한 선에 집착했고, 폭포처럼 쏟아지는 옷 주름 표현을 되풀이했으며, 인물들의 얼굴에 감정을 담아내기로는 플랑드르에서 그와 견줄 자가 없었다.

로히어르 판 데르 베이던
〈성모 마리아를 그리는 성 루카〉, 1435~1440
패널에 유채, 보스턴 미술관(브뤼허,
상트페테르부르크, 뮌헨에 복제품이 있음)
→ p. 264

이 제단화는 성녀 구둘라 참사회 성당에 있는 화가 조합의 제단을 위해 그린 그림으로, 복음서 저자 성 루카*의 모습을 재현했다. 옆방의 황소는 성 루카의 상징 동물이다. 성 루카는 성모 마리아의 최초의 이콘화*를 그리고 있다. 루카는 직인조합*의 수호성인 이다. 판 데르 베이던은 이 성인의 얼굴에 자신의 이목구비를 그린 것 같다. 이탈리아에서는 성모 마리아를 그리는 성 루카라는 주제를 별로 다루지 않았지만 네덜란드에서는 매우 선호하는 주제였다. 이 그림을 통해 네덜란드에서는 미술이 수공업에 가까웠음을 알 수 있다.

뒤 풍경 쪽으로 뻗은 아치형 통로 3개가 있는 외랑外廊에서 볼 수 있듯이, 이 그림은 반 에이크의 그림 〈재상 니콜라 롤랭의 성모〉(p.38)로부터 직접적인 영향을 받았다(성모에게 관을 씌우는 천사 는 지워졌다). 판 데르 베이던은 그 장면을 단순화했다. 세부와 상징주의*를 줄이고, 인물들의 감정 에 더 많은 주의를 기울였다. 성모는 후광 없이 평범한 아기의 모습을 한 예수를 온화한 표정으로 내려다보고 있다. 뒷모습으로 묘사된 요아킴과 안나(성모의 부모)는 흉벽에 몸을 기대었다. 세부적 으로는 나무 의자 위에 아담과 이브를 조각했다. 이로써 성모는 새로운 이브이고 대속자 그리스도 는 새로운 아담이라는 신학적 주장을 표현한다.

한스 멤링 Hans Memling

(c.1433 프랑크푸르트 근처 젤리겐슈타트~1494 브뤼허)

독일 출신인 멤링은 브뤼셀에 있던 판 데르 베이던의 작업실에서 그림을 배운 뒤 번영한 국제도시 브뤼허로 갔다. 1465년경에 그곳에 정착했고, 플랑드르 부르주아 계층과 이탈리아 은행가들이 애호하는 초상화가가 되었다. 이때부터 그의 앞날이 보장되었다. 그는 제단화에도 그림을 그렸는데, 플랑드르의 평화로운 풍경이 뚜렷이 보이는 창문 앞에 인물들을 주저 없이 그려 넣었다.

그의 그림에서는 깊은 평온함이 감돈다. 19세기 낭만주의자들은 1477년 낭시 포위공격에서 부상당한 채 돌아온 멤링을 영웅적인 병사로 여기며 몹시 숭배했다. 부상병 멤링은 성 요한의 구호 형제회 수도사들에게 보살핌을 받았는데, 이에 고마움을 표하는 뜻에서 제단화를 그리기도 했다.

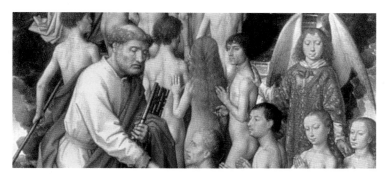

한스 멤링
〈최후의 심판*〉 부분
→ p. 42

▲ 브뤼허에서
이탈리아 은행가를
위해 그린 제단화가
어떻게 폴란드의
그단스크에서
발견되었을까?

부르고뉴 공작 '용담공' 샤를 1세는 전쟁 자금이 필요하여 메디치 가에 도움을 청했다! 메디치 가는 브뤼허에서 일을 하던 안젤로 타니(피렌체 사람)를 런던에 파견했다. 그런데 타니는 고리대금업으로 지은 죄를 대속받고 싶어서 브뤼허의 멤링에게 피렌체 근처에 있는 자신의 예배당을 장식할 제단화 〈최후의 심판〉을 주문하고 브뤼허를 자주 방문했다. 그는 그림 속 메디치 가문 사람들과 샤를 1세(사도使徒로 그려짐) 옆에 자신과 젊은 아내가 함께 (문 앞에) 그려지기를 바랐다!

완성된 제단화는 브뤼허에서 양탄자와 직물을 수출하고 금사金絲, 새틴, 수노루를 이탈리아로 수입하 산 마테오 호(부르고뉴 공작 소유)에 실려 런던을 거쳐 피렌체에 도착할 예정이었다. 그러나 한자동맹 소속의 발트해 도시들이 산 마테오호를 공격하면서 배는 단치히(그단스크) 쪽으로 방향이 틀어지고 부르고뉴 공작이 폴란드의 카지미에시 4세와 협력해 수행하려던 외교적 임무는 하나도 성공하지 못했다! 제단화는 그단스크에 남았고, 타니는 필경 지옥으로 떨어졌을 것이다….

1477 부르고뉴 공작 샤를 1세 사망, 부르고뉴와 네덜란드가 오스트리아 왕가에 다시 복속됨

▲

한스 멤링

⟨최후의 심판*⟩, 1467~1471

목판에 유채, 그단스크 국립미술관

→ p. 41

마솔리노

⟨아담의 유혹⟩, 1424~1425

프레스코화, 산타 마리아 델 카르미네 성당

브랑카치 예배당

얀 반 에이크

⟨거룩한 어린 양*에 대한 경배⟩

오른쪽 패널의 세부와 전례용 병풍의 왼쪽, 1432

목판에 채색한 전례용 제단화, 헨트 성 바보 교회

히에로니무스 보스 Hiëronymus Bosch

[c.1450 스헤르토헨보스(플랑드르)~1516 스헤르토헨보스]

이 플랑드르 화가에 관해서는 알려진 것이 많지 않다. 정확한 출생일조차 알 수가 없다. 하지만 보스의 활동 기간이 레오나르도 다 빈치(1452~1519)의 활동 기간과 정확히 겹친다는 사실은 흥미롭다!

화가 집안 출신으로 교양 있고 라틴어를 할 줄 알았던 보스는 신앙심이 깊은 신비주의자였으며, 아마도 (지상에서의 인간의 삶이 에덴동산에서만큼 행복하다고 믿는) 아담파 신자였던 것으로 추정된다. 연금술에 관심이 많았고, 성모를 숭배하는 평신도회 회원이었다. 그는 견습 시절 베네치아에 가서 얼마간 머물렀다. 이탈리아의 고위 성직자들, 네덜란드 총독, 스페인 왕이 그의 고객이었다. 인간성을 탐구하며 풍자를 좋아하는 기독교인이었던 그는 죄와 죄에 대한 징벌, 선과 악의 뒤얽힘, 본능, 인간의 악덕과 광기를 그림의 주제로 삼았다. 그의 환상적이고 잔인한 상상 세계는 움직이고, 득실거리고, 왜곡되고, 구겨진다. 거기서는 모든 것이 풍자적이고 인물들도 희화적이다.

보스는 19세기에 와서야 가치를 인정받았고, 이후 유럽 회화, 특히 20세기 초 초현실주의* 화가들에게 강력한 영향을 미쳤다.

히에로니무스 보스
〈건초 수레〉(세 폭 제단화 왼쪽 패널), 1501~1502
패널에 유채, 마드리드 엘 에스코리알

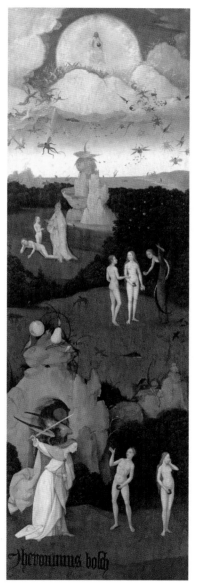

뒷면: 르네상스 회화에서 아담과 이브. 두 개의 나라, 세상에 대한 세 개의 관점, 마솔리노, 반 에이크 그리고 보스가 구축한 세 가지 미술적 개념. 보스가 위에서부터 차례로 최초의 인간들(아담과 그의 갈비뼈에서 나온 이브), 원죄, 낙원 추방이라는 세 가지 일화를 묘사했다는 점이 눈에 띈다.

친퀘첸토 성기 르네상스

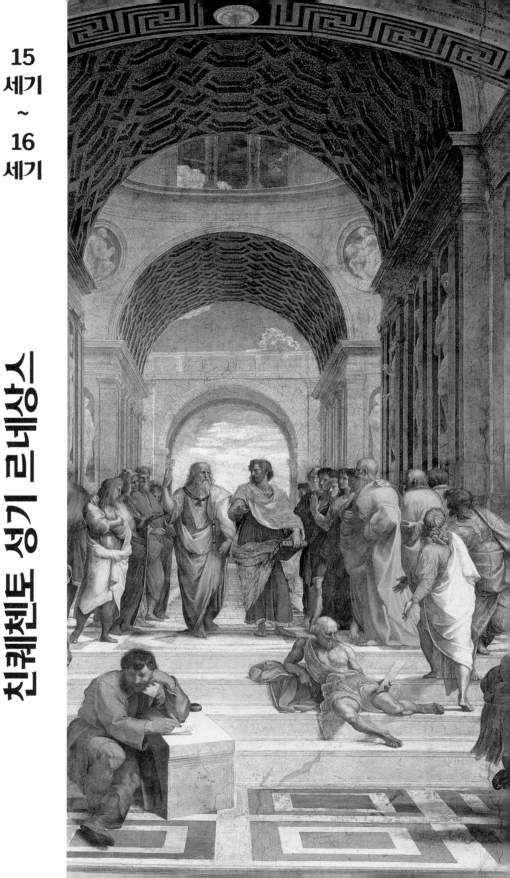

세기가 전환되던 이 시기는 바사리가 그의 책 『뛰어난 화가, 조각가 그리고 건축가들의 생애』(1550)에서 폭넓게 다루었고, 레오나르도 다 빈치, 미켈란젤로 그리고 라파엘로 같은 '만능 천재'들이 활동한 이탈리아 르네상스의 전성기였다. 르네상스의 천재는 당대 철학자들이 추구한 인문주의*적 토양에서의 지식 탐구와 합리적 사고를 잘 보여주었다. 이 시기에 회화는 본격적으로 지적 영역에 속하면서(레오나르도 다 빈치가 '코사 멘탈레cosa mentale'(정신의 일)라고 단언했다) 시와 경쟁하려 했다. 이때부터 미술가들은 장인 이상의 존재가 되었다. 왕족 · 군주 · 교황 들과의 관계에도 변화가 일어났다. 미술가들은 작품 주문을 받을 때 고객의 요구를 쉽게 들어주지 않았으며, 값을 더 높게 부르는 고객의 주문에 응하고, 이 궁정 저 궁정으로 옮겨 다녔다.

정치적으로는 공화국을 극단적으로 교화하려 한 종교 개혁가 사보나롤라가 권력을 쥐었고, 피렌체에서 메디치 가문이 쇠락하면서 율리오 2세(보르자 가문)와 레오 10세(메디치 가문의 귀환) 등 교황이 다스리는 로마를 향해 미술가들이 이동했다. 바티칸 시스티나 예배당에서 착수된 대규모 작업들은 모든 사람의 눈길을 끌었다.

중요한 미술적 자극이 일어난 이 시기에, 특히 라파엘로가 고전 문화를 제안했다. 라파엘로는 균형이 잘 잡힌 피라미드형 구도, 배경의 고대 건축, 풍성한 옷 주름을 그림에 활용했다. 또한 그는 색채를 다채롭고 섬세하게 사용함으로써 형태들의 역동성을 강조했다.

▲ '천재들'의 시대

레오나르도 다 빈치는 미켈란젤로보다 23세 연상, 라파엘로보다 31세 연상이다. 라파엘로는 다 빈치가 67세의 나이로 세상을 떠나고 정확히 1년 뒤 37세의 나이로 죽었다. 미켈란젤로는 그들보다 45년 더 살고 89세의 나이로 영면했다.

레오나르도 다 빈치 Leonardo da Vinci

(1452 피렌체 근처 빈치~1519 앙부아즈)

혼외자로 태어난 레오나르도 다 빈치는, 시골에서 자랐으며 대학 교육을 받지 못했다. 다시 말해 '무학자'였다(그리스어도 라틴어도 알지 못했다). 그는 브루넬레스키가 피렌체 대성당 팔각형 돔을 건축하던 시기에 피렌체에 있던 베로키오의 작업실에서 일을 배웠다. 그의 '천재성'은 자연 관찰, 거기서 얻은 경험 그리고 사물 앞에서 그가 끊임없이 느낀 놀라움에서 비롯되었다고 말할 수 있다.

우리는 턱수염을 길게 기른 채 앙부아즈의 프랑수아 1세 곁에서 죽어가는 그의 늙은 모습을 자주 떠올린다. 그러나 그것은 바사리가 퍼뜨리고 앵그르가 재현한 신화다. 다 빈치는 힘 있는 사람들을 매혹할 줄 아는 궁정인이었다. 그러니 그를 젊고 잘생기고 명석한 남자로 상상해야 한다.

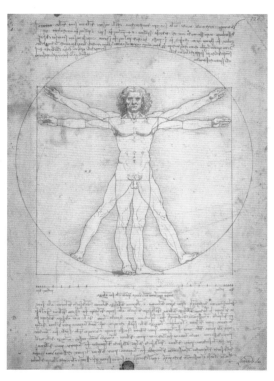

레오나르도 다 빈치
〈비트루비우스의 인체비례 도해〉, 1490
종이에 펜과 붓, 베네치아 아카데미아 미술관

사람들을 깜짝 놀라게 만드는 마술사이자 익살꾼

레오나르도 다 빈치는 밀라노의 루도비코 스포르차 공작 옆에 20년간 머물다가 공작을 위해 전속으로 일하게 되었다. 조각, 음악, 축제 기획, 군사 기술, 기계 제조, 식물학 등 수많은 재능을 자랑하며 이력을 쌓아갔다. 남는 시간에는 화가로서 그림을 그린다고 털어놓기도 했다.

그는 궁정에서 화려한 축연을 기획하고 오락을 위한 온갖 종류의 기계 설비를 고안하는 등, 규범을 뛰어넘는 인물이었다. 재미있는 농담을 하는 것도 좋아했다. "사람들이 그 화가에게 그의 그림 속 인물과 사물은 너무도 아름다운데 자녀들은 왜 그렇게 못생겼냐고 물었습니다. 그러자 그는 그림은 낮에 만들지만 아이는 밤에 만들기 때문이라고 대답했지요."

다 빈치는 이론의 여지 없는 천재로 알려졌으며, 명성이 끊이지 않고 이어졌다. 그가 직접 그린 그림들 중 남아 있는 것은 15점 정도뿐이다. 하지만 그의 에너지는 끝을 알 수 없을 정도였고, 수리학, 광학, 공학, 식물학, 해부학 등 다양한 분야에 대한 호기심을 증명하는 데생과 프로젝트 들을 포함해, 토스카나어와 거울 글씨(좌우가 반전되어, 거울에 비추어야만 읽을 수 있는 글씨)로 쓴 4,000페이지의 육필원고를 남겼다. 그는 마찰력과 비행을 연구했고, 소용돌이 현상에 심취했으며, 다양한 지식 영역을 비교·분석한 학자였다. 원과 사각형을 겹쳐 표현한 우주의 중심에 인체의 비례를 뜻하는 〈비트루비우스의 인체비례 도해〉를 그렸다. 이로써 '인간은 만물의 척도'가 되었다.

밀라노 공작령이 프랑스 수중에 들어가자 다 빈치는 프랑스 진영으로 건너갔다. 전해오는 말로는 1516년 프랑수아 1세의 초대를 받았다고 한다. 그는 안장 가방에 〈모나리자〉, 〈세례 요한*〉 그리고 〈성 안나*〉(파리 루브르 박물관)를 꾸려 노새를 타고 프랑스로 갔다. 프랑스 앙부아즈 근처 클로 뤼세 성에 정착했고, 영광 속에 생을 마쳤다. 예술가로서 파란만장한 인생을 보낸 후 얻은 최종 성공이었다.

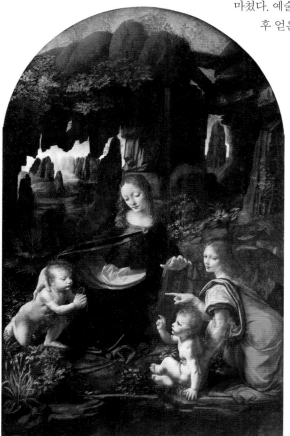

레오나르도 다 빈치
〈암굴의 성모〉, 1483~1486
패널에 유채, 파리 루브르 박물관
→ p. 2

붉은 망토를 걸친 천사가 관람자 쪽을 바라보며 성모 옆의 세례 요한을 집게손가락으로 가리킨다(다른 작품들에서는 예수를 가리킨다). 오른쪽 아래에서는 아기 예수가 왼쪽에 있는 세례 요한을 축복하고 있다.

〈모나리자〉를 둘러싼 세 가지 일화

실크 상인 프란체스코 델 조콘도의 스물네 살
난 젊은 아내이자 모나리자라고 불린 리자
게라르디니가 테라스 회랑에 앉은 모습으로
묘사되어 있다. 이 그림은 완성 직후부터 그림 속
여인의 수수께끼 같은 미소로 유명해졌다. 바사리는
이렇게 말했다. "미소가 너무도 신비로워, 사람이
아니라 마치 신이 미소를 짓는 것처럼 보인다.
이 그림을 본 사람들은 그림 속 여인이 실제
모델만큼이나 생생하다는 것을 확인하고 무척
놀랐다." 바사리에 따르면, 포즈를 취하는 동안
그녀가 미소를 띠고 있게 하려고 다 빈치가 광대와
음악가 들을 동원해 그녀를 웃겼다고도 한다. 다
빈치는 2차 제작 때 여인의 눈썹을 그려 넣었다가,
당시의 유행에 부응하기 위해 다시 지웠다.

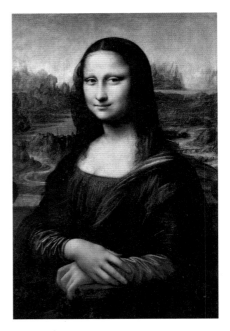

레오나르도 다 빈치
〈모나리자〉, 1503~1506, 1510~1515
캔버스에 유채, 파리 루브르 박물관

눈과 입술의 윤곽을 살짝 그늘지게 표현하는 스푸마토* 기법으로 그린 평온한 얼굴과
달리, 배경은 요동치고 있다. 물이 말라버린 강에 다리가 놓여 있다. 이 다리는 이탈리아
아레초 근처 아르노강에 있는, 일곱 개의 아치가 있는 로마네스크 양식의 부리아노 다리로
판명되었다. 다 빈치는 1502년경 체사레 보르자를 위해 이 다리의 측량도를 만들기도
했다. 홍수로 위험에 처하고 2차 세계대전 동안 폭격으로 거의 무너지다시피 한 이 다리의
통행을 원활히 하기 위해 1960년대에 보수 작업을 해야 했다. 전체를 새로 덮어야 했다!
이 프로젝트는 결국 무산되었다. 토스카나의 이 풍경은 오늘날 보호해야 할 문화유산으로
여겨진다.

낭만주의자들이 격찬한 루브르 박물관의 이 유명한 작품은 여행도 많이 다녔다. 1911년
8월 21일 이탈리아의 국수주의자 빈센초 페루자가 그림을 비행기에 몰래 실어 파리의
자택으로 옮겼다가(이 일로 아폴리네르와 피카소가 의심을 받았다!), 2년 뒤 슬그머니 원래의 자리로
돌아왔다. 1963년에는 앙드레 말로와 함께 대형 여객선 프랑스 호를 타고 미국에 상륙하기도
했다. 워싱턴 국립미술관에서 전시되고 프랑스-미국 간 우정의 표시로 케네디 부부에게
선보였다. 1886년 뉴욕항에서 〈자유의 여신상〉 낙성식이 열린 이후 프랑스에서 미국을
방문한 두 번째 귀부인이었다.

미켈란젤로 Michelangelo

(1475 아레초 근처 카프레세~1564 로마)

"뛰어난 조각가, 완벽한 화가 그리고 탁월한 건축가." 바사리는 미켈란젤로에 대해 이렇게 썼다. 여기에 기술자이자 르네상스 시대 이탈리아의 위대한 소네트 시인 중 한 명이라는 수식어를 덧붙일 수 있을 것이다. 미켈란젤로는 생전에 이미 세간의 찬미를 받았고, 다 빈치, 피카소와 함께 서양 미술의 위대한 천재 중 한 명이다.

그는 13세에 피렌체에서 유명했던 화가 기를란다요의 작업실에 견습생으로 들어갔다. 로렌초 일 마니피코는 소년의 재능에 주목했고, 소년이 자신의 고대 수집품들을 자주 구경하도록 허락해주었다. 미켈란젤로는 도나텔로의 제자였던 베르톨도 디 조반니 밑에서 조각을 공부했고 해부 실습을 했다. 그 덕분에 해부학적 지식을 쌓을 수 있었다.

이후 미켈란젤로는 피렌체와 로마를 오가며 활동했다. 로마에서 그는 대리석 한 덩어리로 조각을 만들었는데, 이 작품이 바로 그를 이탈리아 조각의 최정상에 올려놓은 놀라운 작품 〈피에타*〉(성 베드로 대성당)이다. 그가 다 빈치 및 라파엘로와 만나고 시스티나 예배당의 천장화를 작업한 것도 바로 이 로마 체류 때이다. 피렌체에서는 적들에 맞서 스스로를 방어하는 이 도시와 공화국의 상징인 유명한 조각 〈다윗〉(아카데미아 미술관, 베키오 궁전 앞에 복제품이 있다)을 만들었다. 그는 피렌체에서 새 성구실을 위한 메디치 예배당과 라우렌치아나 도서관을 구상하기도 했다. 피렌체가 포위공격을 받았을 때는 기술자로서 요새 건축에 참여했다.

로마로 돌아가자 교황 율리우스 2세가 그에게 자신의 영묘 건축을 맡기고 바티칸 시스티나 예배당 벽에 〈반란 천사들의 추락〉과 〈최후의 심판*〉을 그려달라고 요청했다. 또한 그는 성 베드로 대성당의 수석 건축가로서 브라만테가 제안한 도면을 검토했다.

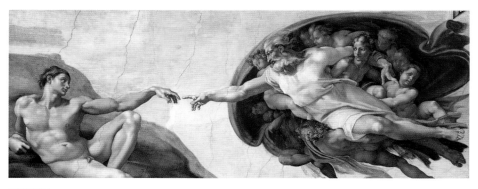

미켈란젤로
〈아담의 창조〉, 1508~1512, 프레스코화, 바티칸 성 베드로 대성당 시스티나 예배당

1531~1737 피렌체 공작령, 메디치 가문의 귀환

미켈란젤로는 로마에서 사망했지만 피렌체의 산타 크로체 대성당에 묻혔다.

로마에 있는 〈피에타*〉의 섬세한 아름다움부터 거칠게 깎인 〈론다니니의 피에타〉(밀라노 스포르차 성)의 비극적 아름다움에 이르기까지, 시스티나 예배당 〈최후의 심판〉이 보여주는 그리스도의 생명력부터 수천 번 복제된 〈아담의 창조〉 속 창조주의 손가락에 이르기까지, 이 피렌체 사람이 만들어낸 모든 작품이 걸작이다.

후대에 끼친 영향에 대해 말하자면, 말년에 미켈란젤로가 보여준 마니에라*, 즉 그의 섬세한 솜씨와 뛰어난 세부 묘사는 매너리즘*을 탄생시켰다.

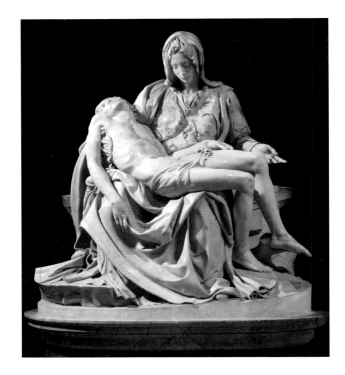

미켈란젤로
〈피에타〉, 1498~1499,
대리석, 바티칸 성 베드로 대성당

교황들과 술탄의 경탄을 받다!

율리우스 2세는 자신이 묻힐 로마 산 피에트로 인 빈콜리(쇠사슬의 성 베드로) 성당의 영묘 건축을 미켈란젤로에게 주문했다.
미켈란젤로는 42명의 인물로 구성될 그 영묘 조각을 구상했다. 그러나 이 작업에는 40년이라는 세월이 걸리고, 그는 이를 '영묘의 비극'이라고 부르게 된다. 그는 카라라에서 대리석 애벌깎기를 하며 8개월을 보냈고, 로마에 도착해 성 베드로 광장 건축의 절반을 완성한다. 이후 보수도 받지 못한 채 보스포루스 해협에 다리를 건설해달라는 콘스탄티노플 술탄의 제안을 받고 도망친다. 교황은 그를 다시 로마로 불러들이고 보수를 지급한다. 바사리에 따르면, 주교가 교황의 후원을 받는 미켈란젤로에 대해 감히 나쁘게 말하자 화가 난 교황이 주교에게 손찌검을 했다고 한다.

미켈란젤로 시대의 5명의 교황!

- 율리우스 2세는 미켈란젤로에게 시스티나 예배당 장식을 맡겼다. 그 거대하고 외로운 작업에 4년이 걸렸다! 그는 예배당에 갇혀 물감을 직접 개어 만들었고, 높은 작업대에 누워서 천장에 그림을 그렸다.

- 레오 10세는 그에게 피렌체 산 로렌초 교회의 새 성구실을 위한 자기 가족(메디치 가문)의 묘비를 주문했다.

- 하드리아누스 6세는 미술에 아무런 관심도 보이지 않았다. 하지만 클레멘스 7세는 그에게 시스티나 예배당 동쪽과 서쪽의 벽화를 그리게 했다.

- 클레멘스 7세의 사후 교황 바오로 3세가 그를 바티칸의 수석 건축가, 화가 그리고 조각가로 임명했고, 이때 미켈란젤로는 율리우스 2세의 무덤을 다시 작업하기로 했다.

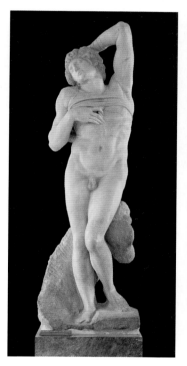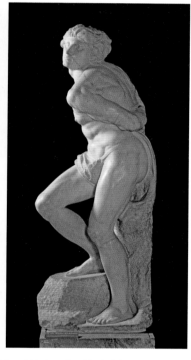

미켈란젤로
〈죽어가는 노예〉(왼쪽),
〈반항하는 노예〉(오른쪽),
1513~1516
대리석, 파리 루브르 박물관

미켈란젤로는 자신의 소네트 한 편에서 대리석 덩어리는 미래의 조각상을 품고 있으며 그 조각상을 끌어내기 위해서는 불필요한 돌덩이를 제거하면 된다고 말했다. 자신을 가두는 재료에서 해방되려고 애쓰는 〈노예들〉은 이 개념의 완벽한 예시이다(수백 년 뒤 로댕이 이 개념을 차용했다). 한편으로 미켈란젤로가 인간은 언제나 물질의 노예라는 것을 말하기 위해 〈다윗〉의 정수리 부분 대리석을 다듬지 않고 미완성으로 놓아두었다는 사실은 미술사가들만 알고 있다(정수리 부분이 관람자의 눈에는 거의 보이지 않기 때문이기도 하다).

라파엘로 Raffaello

(1483 우르비노~1520 로마)

천재적 재능!

신에게서 많은 은총을 받은 '신성한 라파엘로'는 성금요일(예수의 수난과 죽음을 기리는 날)에 태어나고 죽었다고 전해온다. 그는 아버지가 화가로 일했던 우르비노 궁정의 인문주의*에서 가져온 고전적 아름다움과 우아함이 담긴 그림들로 르네상스의 미적 꿈을 구현했다.

그는 젊은 시절 움브리아의 페루자에 가서 페루지노 밑에서 견습 생활을 마치고 토스카나 풍경 속에 정교하게 어울리는 마돈나를 그리는 법을 배웠다. 그가 그린 아기 예수를 안은 성모 마리아 그림들이 그를 유명하게 만들었다면, 로마 바르베리니 궁전에 있는 그의 정부情婦의 초상화 〈라 포르나리나〉나 피렌체의 피티 궁전에 있는 〈라 발레타〉처럼 그가 그린 초상화들은 그가 육체의 사실성에 무관심하지 않았음을 상기하게 한다. 유혹자 라파엘로는 영혼의 아름다움을 반영하는 육체의 아름다움에 집착했다.

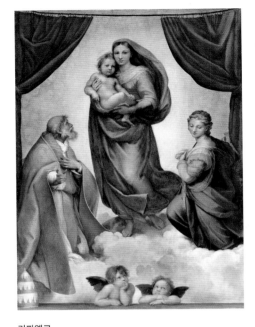

라파엘로
〈시스티나의 마돈나〉, 1512,
캔버스에 유채,
드레스덴 알테 마이스터 미술관

3명의 천재가 피렌체에서 만나다

라파엘로는 동시대인들의 스타일을 흡수하고 이를 자기만의 균형 있고 조화로운 언어로 해석하는 비범함을 지녔다. 1504년 그는 21세의 나이로 피렌체에 도착해 미술적 충격을 받았다! 그보다 연장자인 두 미술가 미켈란젤로(29세)와 레오나르도 다 빈치(52세)는 피렌체 베키오 궁전의 대평의회실을 위한 주문 건으로 대면했다. 사람들은 그들이 그린 준비용 데생*을 전시했다. 다 빈치는 공식적 조사를 바탕으로, 군기軍旗를 빼앗기 위해 격렬히 전투하는 군사들을 〈앙기아리 전투〉에 담아냈고, 미켈란젤로는 〈카시나 전투〉에서 나팔 소리에 놀란 벌거벗은 전사들을 영웅적으로 묘사했다.

라파엘로는 다 빈치에게서 스푸마토*와 피라미드형 구도를 빌려왔고, 미켈란젤로에게서는 테리빌리타terribilita(예술작품에서 느껴지는 압도적인 힘 또는 에너지)를 발견했다. 미켈란젤로의 웅장하고 힘찬 스타일은 그에게 무척 깊은 인상을 주었다. 그럼에도 라파엘로는 자신만의 우아함, 즉 돌체 마니에라*를 버리지 않았다.

1508년에 라파엘로는 교황 율리우스 2세의 부름을 받고 그의 바티칸 집무실들을 장식하기 위해 로마로 간다. 같은 시기 미켈란젤로는 시스티나 예배당 천장화를 그린다. 라파엘로는 조수들을 여럿 고용해 15년에 걸쳐 교황의 집무실 작업을 하여 마침내 매우 조화로운 작품을 만든다. 이로 인해 새로운 교황 레오 10세는 미켈란젤로보다 라파엘로를 더 좋아했고, 이는 미켈란젤로의 질투를 불러일으켰다.

라파엘로가 만든 열 개의 장식 벽걸이 양탄자 도안은 사도행전의 내용을 묘사하는데, 브뤼셀에서 짜여 시스티나 예배당에 걸렸다. 이 작품은 그의 재능을 유럽 전체에 널리 알렸다. 하지만 그는 37세에 급사했고(사인은 말라리아로 알려졌지만, 사랑의 유희들로 인해 기력이 다해 죽었다고 말하는 사람들도 있다), 로마 판테온에 묻혔다.

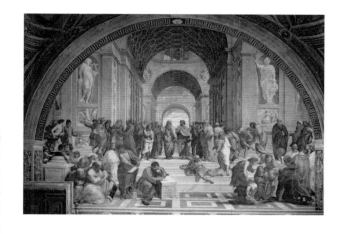

라파엘로
〈아테네 학당〉, 1509~1511,
프레스코화,
바티칸 서명의 방
→ p. 44

도서관으로 사용된 서명의 방은 라파엘로가 로마에 도착해 장식한 첫 번째 방이다. 3년에 걸쳐 완성했고, 걸작 〈아테네 학당〉으로 유명해졌다. 〈아테네 학당〉은 반원형 벽 중 하나에 그려졌는데, 르네상스 고전 건축 양식의 아테네 아카데미에서 학생들과 함께 토론하는 그리스 철학자들을 묘사했다. 진리를 논리적으로 추구하는 이 철학자들은 신학, 철학 그리고 과학을 나타내는 작은 무리들을 이루고 있고, 우리는 여기서 몇몇 사람의 얼굴을 알아볼 수 있다.

- 가운데에서 플라톤(레오나르도 다 빈치의 이목구비를 하고 있음)이 자신의 대화편 중 하나 『티마이오스』를 들고 손가락으로 하늘과 이데아의 세계를 가리키고 있다. 그는 『윤리학』을 들고 땅과 인간들의 법을 가리키고 있는 아리스토텔레스와 대화한다.
- 소크라테스가 그들 왼쪽에서 자신의 논증 점수를 손가락으로 헤아리고 있다.
- 디오게네스는 계단에 비스듬히 기대 앉아 있다.
- 피타고라스는 앞쪽 왼편에 앉아 수학 도표를 채우고 있다.
- 반대편에서는 유클리드가 컴퍼스를 손에 들고 바닥에 기하학 도형을 그리고 있다.
- 그의 뒤에는 두 천문학자 차라투스트라와 프톨레마이오스가 천구의를 들고 있다.
- 그 뒤에서는 젊은이 한 명이 좌중을 바라보고 있는데, 바로 라파엘로의 자화상이다.
- 마지막으로 고독자 헤라클레이토스가 맨 앞에 앉아 생각에 잠겨 있다. 어떤 사람들은 그가 미켈란젤로의 이목구비를 닮았다고 생각한다.

독일과 폴랑드르의 성기 르네상스

16 세기 초 스위스와 독일에서 탄생한 개신교*는 성상聖像을 '우상 숭배'라고 여기며 반대했고, 성스러운 이미지와 조각들을 파괴했다(성상 파괴*). 뒤러 같은 화가나 아드리안 데 프리스 또는 휘베르트 헤르하르트 같은 조각가들이 이탈리아를 방문한 뒤 이탈리아 르네상스의 인문주의*를 독일에 소개한다(그리스어 · 라틴어 · 히브리어 수업, 아카데미 창설, 수학과 기하학 수업).

이렇게 이탈리아의 영향을 받았음에도, 독일의 르네상스는 오랫동안 고딕 미술의 영향 아래 놓여 있었다. 또한 르네상스 시대의 독일에서는 무미건조하게 그린 '사실적인' 초상화들이 주를 이루었다. 뒤러, 크라나흐, 발둥, 홀바인이 그 대표적인 화가들이다.

16세기 전반기에 성서나 신화 속 이야기와 무관하게 자연만을 따로 그림의 소재로 삼게 되면서 처음으로 **풍경화**가 개별 장르로서 발전한다. 이런 풍경화들은 알트도르퍼의 영향 아래 다뉴브 지역에서, 그리고 조르조네의 영향 아래 베네치아에서 무척 유행했다. 특히 안트베르펜에서는 파티니르 덕분에, 나중에는 대 피터르 브뤼헐을 통해 크게 유행했다. 상징적 의미를 숙고하게 하는 표지들로 가득한 자연을 위에서 내려다 본 모습으로 표현해 지상의 광범위한 풍경을 관람자에게 보여주는 '우주적 풍경화'였다.

단순히 자연을 모사하는 것을 넘어 이 풍경화들은 세상의 신성한 배열 방식을 보여주었다. 이 풍경화들은 강, 산, 바위, 오솔길, 동굴 등 현실 세계에 존재하는 다양한 소우주를 연결하고, '삶의 길'로 접어들도록 그리고 경이로움을 향해 떠나도록 관람자를 자극한다.

마티아스 그뤼네발트, 〈이젠하임 제단화〉 부분 → p.60

알브레히트 뒤러 Albrecht Dürer

(1471 뉘른베르크~1528 뉘른베르크)

천재적 재능!

비례와 원근법*을 중시하면서 세상 속 인간의 모습을 재현한 이탈리아 르네상스 미술은 15세기까지도 자연에 관심이 많았던 북유럽의 늦된 중세 미술을 무시했다. 유럽 미술의 이 두 경향을 처음으로 결합한 미술가가 뒤러다. 뒤러는 동시대의 철학, 의학, 신학 지식을 그림에 도입한 최초의 비非이탈리아 미술가이기도 했다. 뒤러는 화가, 수채화가, 데생화가, 판화가였지만 동시에 문인이자 수학자이기도 했으며, 특히 기하학 분야에서 인정을 받았다. 뒤러가 등장하면서 북유럽 미술은 고딕 미술과 완전히 결별하고 르네상스에 참여하게 된다. 그의 작품 〈사도들〉(뮌헨 알테 피나코테크)은 벨리니를 환기하고, 〈장갑을 낀 자화상〉(마드리드 프라도 미술관)은 조르조네를 연상시킨다.

대다수의 북유럽 르네상스 미술가들과 달리, 뒤러의 일생은 상세히 알려져 있다. 그는 독일에서 공부했고, 네덜란드 · 알자스 · 바젤 · 이탈리아를 여행했다. 두 번에 걸쳐 베네치아에 오래 체류하기도 했는데, 베네치아 사람들(특히 벨리니)은 그에게 경탄했다. 화가들이 그의 작품을 모방했고, 몇몇 화가는 그의 재능을 질투하기도 했다. 그들은 이 거북한 경쟁자를 낙담하게 만들고 제거하기 위해 수단 방법을 가리지 않았다. 친구들이 그에게 독살당할지 모르니 다른 화가들과 함께 먹지도 마시지도 말라고 조언할 정도였다.

그는 세계적으로 인정을 받았다. 살아생전에 이미 극찬을 받았고 오늘날까지도 그렇다. 심지어 그가 1494~1495년 베네치아를 여행할 때 실제 장소를 보고 그리는 최초의 사생 풍경화를 그렸다고 주장하는 사람도 있다. 사실 최초의 사생 풍경화는 1444년 콘라트 비츠가 그린 〈고기잡이의 기적*〉(제네바 미술관)이다. 뒤러는 황제로부터 그림 주문을 받았고, 그로 인해 물질적 안락함을 누릴 수 있었다. 그러나 전해오는 이야기에 따르면 괴팍한 아내 때문에 가정생활은 행복하지 못했다고 한다.

뒤러는 비범한 판화가였으며 렘브란트, 피카소 그리고 다른 몇몇 화가와 함께 서양 미술의 가장 위대한 인물 중 한 명이다. 매사에 호기심이 많았던 덕분에 위대한 예술가를 넘어서 뛰어난 문인이자 학자이기까지 했다. 베네치아에서 번 돈으로 비트루비우스의 『건축 10서』를 구매해 독일어로 발췌 번역을 했고, 유클리드의 『기하학 원론』에서 영감을 받아 『측정술 교본』을 썼다.

◢ 그림을 사람의 등에 실어 옮기다

뒤러를 무척 좋아했던 합스부르크 가문*의 황제 루돌프 2세는 이미 뒤러의 판화 컬렉션을 소유하고 있었고, 베네치아의 독일 공동체가 그에게 주문한 산 바르톨로메오 교회의 제단화* 〈묵주기도 축일의 성모〉를 구매했다. 이 완벽한 걸작이 혹시라도 상할까 걱정이 된 황제는 그것을 사람의 등에 실어 베네치아에서 프라하로 옮기게 했다. 나중에 어떤 편지에서 뒤러는 그 그림을 더 비싼 값에 팔지 못한 것을 후회했다.

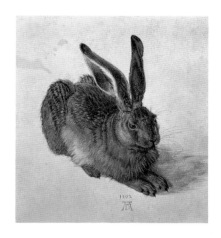

알브레히트 뒤러

〈묵주기도 축일의 성모〉
혹은 〈묵주기도 축일 예식〉, 1506,
목판에 유채,
프라하 국립미술관

알브레히트 뒤러

〈어린 산토끼〉, 1502,
종이에 수채와 과슈,
빈 알베르티나 미술관

이 수채화의 놀라운 정밀함으로 볼 때, 그림 제목에도 불구하고 이 토끼가 다 자란 성체成體라고 단언할 수 있다. 이 그림은 단지 동물을 모델로 한 습작에 그치지 않고 끊임없이 움직이는 토끼의 소심함과 그 외양의 차분함 사이의 긴장을 보여준다. 그렇지만 이 산토끼는 꽤나 활기차며 화가의 존재를 눈치챈 듯하다. 귀의 위치가 그것을 증명한다. 부동성이 생명력을 감추고 있다. 산토끼는 뛰어오를 준비를 하고 있고, 눈동자에 작업실 창문의 모습이 반사된다. 물론 뒤러는 실제로는 한 번도 보지 못한 이국적인 동물(코뿔소)을 자유분방하게 그리기도 했지만, 여기서는 평범한 작은 포유류인 산토끼를 실제의 모습에 충실하게 표현했다.

대 루카스 크라나흐 Lucas Cranach, the Elder

(1472 바이마르~1553 바이마르)

이 독일 화가의 부친은 변변찮은 화가였지만, 그 자신은 탁월한 화가로 유명해졌고 대규모 작업실의 수장이 되었으며 나중에 작위까지 받았다. 두 아들도 그의 작업실에서 일했다(그중 한 명이 아버지와 마찬가지로 유명해진 소 루카스 크라나흐이다).

그는 호리호리하고 굽이치는 육체의 에로틱한 여성 누드화로 유명하다. 르네상스 정신은 거의 구현하지 않아서 고딕 미술로 회귀한 것이 아닌지 궁금해질 정도다.

그는 신구약 성서의 주제들을 다룬 개신교* 종교화로도 유명하다. 사실 크라나흐는 루터와 가까운 친구 사이였다. 루터는 그에게 깊은 영향을 미쳤고, 그가 루터의 초상화를 그리기도 했다.

경력 후반기에 그는 매너리즘* 쪽으로 기울었다. 파선破線(여러 각도로 이어지는 직선들의 연속)들, 섬세한 몸짓, '기법(마니에르)'의 중시에서 그것을 알 수 있다.

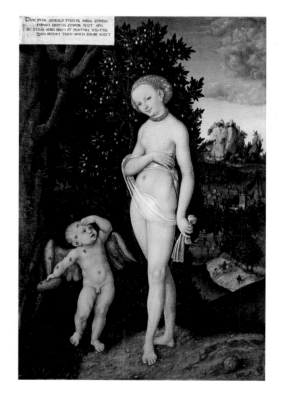

대 루카스 크라나흐
〈비너스〉, 1532,
목판에 혼합 기법,
프랑크푸르트암마인 슈테델 미술관

대 루카스 크라나흐
〈꿀을 훔친 큐피드와 함께 있는 비너스〉, 1530,
목판에 유채,
코펜하겐 국립미술관

이 그림에서 우리는 투명성과 장애물(장 스타로뱅스키의 책 제목) 사이의 미묘한 유희를 확인할 수 있다. 비너스가 베일을 걸친 것은 그것이 감추고 있다고 짐작되는 부분에 대해 관람자의 주의를 끌기 위한 것이다.

한스 발둥 Hans Baldung

(1484/1485 슈베비슈 그뮌트~1545 스트라스부르)

발둥은 자기 시대를 완벽하게 대표하는 화가다. 다시 말해 그는 합리와 신비롭고 마술적인 힘 사이에서, 인문주의*와 종교개혁 사이에서 분열된 중세의 인간이자 르네상스의 인간을 구현한다.

발둥은 화가, 목판화가, 동판화가, 데생화가, 스테인드글라스 기획자이다. 그는 크라나흐, 알트도르퍼 그리고 특히 스승으로 모시고 작업했던 뒤러의 영향을 받았다. 그렇기는 했지만, 그의 미학적 이상은 뒤러가 그린 인물들의 신선함이나 천진함과는 거리가 멀다. 그가 좋아한 주제는 고대로의 귀환, 인체의 아름다움에 대한 찬양, 불합리의 난입이었다. 그는 음산하고 마술적이고 에로틱한 방식으로, 동시에 깊은 신앙심으로 마법사, 노쇠, 죽음, 그리고 성모 마리아 같은 주제들을 다루었다. 초상화가와 풍경화가로서도 뛰어났다.

그의 작품 중 가장 중요한 것은 프라이부르크임브라이스가우 성당의 주 제단화*이다.

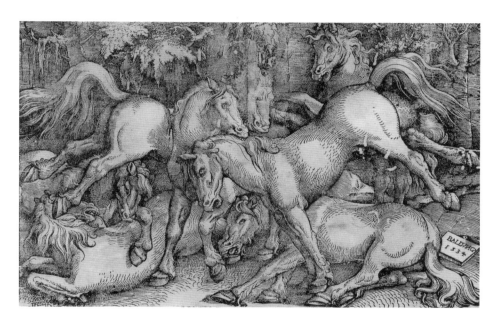

한스 발둥
〈숲속의 일곱 마리 야생마〉,
16세기 전반,
판화, 스트라스부르
시립미술관 판화 및 데생
전시실

◢ 발둥과 뒤러

견습 생활을 마칠 때쯤 발둥은 제자가 아니라 동료 자격으로 뒤러의 작업실에 남기로 결심했다! 그는 스승의 신뢰와 좋은 평가를 받았고, 덕분에 뒤러의 2차 베네치아 여행 때 작업실을 이끌게 되었다. 유명한 일화에 따르면, 뒤러가 죽으면서 그에게 자신의 머리 타래 한 단을 남겼다고 한다.

마티아스 그뤼네발트 Matthias Grünewald

[1475/1480 뷔르츠부르크~1528 할레(작센)]

그뤼네발트는 매우 위대한 미술가지만 삶에 대해서는 알려진 것이 별로 없다. 수리학水理學 기술자, 건축가 그리고 화가로 활동한 그뤼네발트는 경력 초기부터 공공 주문을 무척 많이 받았고, 나중에는 농민들의 반란과 루터에게 공감하여 물감 장사를 하기도 했다. 그는 원근법을 무시했지만, 그의 그림에 보이는 자유분방한 비례가 예술적 요소가 될 정도였다. 이렇듯 그뤼네발트는 자발적으로 고딕 미술로 돌아감으로써, 늦게까지 이어진 독일 고딕 미술에서 르네상스 미술로 넘어가는 과도기를 대표했다.

마티아스 그뤼네발트
〈이젠하임 제단화〉, 1516,
목판에 템페라와 유채,
콜마르 운터린덴 미술관 → p. 54

유럽 회화의 걸작인 〈이젠하임 제단화〉위 십자가에 못 박힌 그리스도의 오그라든 손은 성모 마리아의 손보다 훨씬 더 크다. 그리고 몸은 그 크기로 다른 모든 사람을 압도한다.

마티아스 그뤼네발트
〈슈투파흐의 마돈나〉, 1517~1519,
전나무 패널에 붙인 캔버스에 혼합 기법,
슈투파흐(독일) 사목구 성당

그뤼네발트는 현실과 잔인함(그리스도의 뒤틀린 몸이 그의 머릿속을 떠나지 않았다. 그는 네 차례 이 주제를 그렸다!)에 매혹되었고, 이 둘을 짝지어 환상적인 상상의 세계를 만들어냈다. 히에로니무스 보스를 생각하게 하는 대목이다. 동시에 그는 또 다른 걸작으로 평가되는 〈슈투파흐의 마돈나〉속 성모의 차분한 얼굴과 아기 예수의 유쾌한 얼굴이 증명하듯 온화하고 매혹적인 그림도 잘 그렸다.

◢ 강렬함

그뤼네발트는 미술가가 새로움을 따르지 않고도, 다시 말해 '유행을 따르지' 않고도 위대할 수 있음을 보여준다. 강렬한 색을 쓰면서 스타일이 돋보이는 영적 세계를 구현한 그는 동시대의 다른 뛰어난 미술가들과 매우 다르다. 이런 면에서 그는 1차 세계대전의 공포를 표현한 20세기 독일의 표현주의 화가들에게 영향을 미쳤다.

알브레히트 알트도르퍼 Albrecht Altdorfer

[c.1480 레겐스부르크(바이에른)~1538 레겐스부르크]

알트도르퍼는 도나우 화파라고 불리는 미술가들 중 가장 유명하고 뛰어난 인물이다. 그는 풍경에 대한 뛰어난 감수성을 보여준다. 빛의 효과를 탐구해 깊은 숲, 산, 하늘을 그려냈으며 초자연적인 분위기를 조성했다. 그의 작품 속에서 인간은 자연에 지배받는 하나의 작은 요소이다. 또한 알트도르퍼는 오로지 풍경 자체의 아름다움을 위해 풍경화를 그렸고 초상화는 그리지 않았다.

　화가이자 건축가였던 알트도르퍼는 레겐스부르크에서 공적인 위치를 차지했다. 형편이 넉넉했으며 대평의회 회원이기도 했다. 그는 바이에른의 빌헬름 공작을 위한 작품 몇 점 외에도 막시밀리안 황제를 위해 200점이 넘는 세밀화*와 목판화를 제작했다. 공작이 주문한 그림 한 점 때문에 시장 직위를 포기했는데, 그 그림이 바로 그의 걸작 〈알렉산드로스 대왕*의 이수스 전투〉다.

나폴레옹과 알렉산드로스, 같은 전투!

스스로를 알렉산드로스 대왕과 동일시한 나폴레옹은 이 그림을 생클루에 가져오게 해서 자신의 집무실에 걸어놓았다. 그림은 1815년에 뮌헨으로 되돌아갔다.

알브레히트 알트도르퍼
〈알렉산드로스 대왕의 이수스 전투〉, 1529,
목판에 유채,
뮌헨 알테 피나코테크

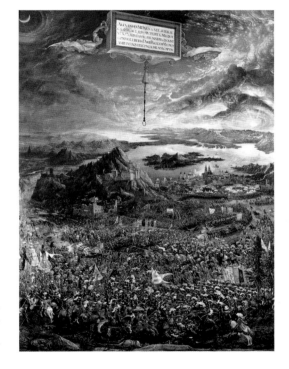

이 그림은 기원전 333년 페르시아 왕 다리우스 3세가 이수스에서 알렉산드로스 대왕에 맞서 개전했다가 패한 전투를 묘사했다. 이렇게 알트도르퍼는 해와 달의 만남을, 르네상스에 의한 고대의 재해석을, 꿈처럼 아름답지만 서양 기독교 세계의 문 앞(알프스 산맥과 바이에른)까지 다가온 투르크 세력의 위협을 역사적·신화적 풍경(나일강, 홍해)을 통해 암시적으로 보여준다. 동시에 이 그림은 태양이 우주의 중심에 있음을 보여준다. 이것은 교회의 교리에 위배되고 코페르니쿠스의 지동설에 부합했다. 소란한 전투 한가운데, 평온한 여인들의 모습 또한 눈에 띈다.

요아힘 파티니르 Joachim Patinir

[1483 디낭(벨기에)~1524 안트베르펜]

파티니르의 생애에 관한 정보는 그다지 많이 남아 있지 않다. 1515년 안트베르펜의 성 루카 길드*의 장부에 그의 이름이 기록되어 있을 뿐이다. 그는 쿠엔틴 메치스와 협업을 했다(파티니르가 풍경을 그리고 메치스는 인물들을 그렸다). 그의 스타일은 브뤼허의 화가 헤라르 다비드의 스타일에 가깝다. 아마도 그가 다비드의 제자였던 것 같다. 뒤러는 플랑드르 여행 때 파티니르와 친교를 맺는데, 파티니르를 '훌륭한 풍경화가'라고 평가했고, 1521년에 우정의 표시로 그의 초상 판화 두 점을 제작했다.

파티니르는 '풍경화'에 대한 근대적 개념을 수립했다. 이제 광대한 자연을 묘사하는 일은 (당시 매우 인기 있던 야코부스 데 보라지네의 성인전 『황금 전설』에서 영감을 받아) 성서의 장면을 그리는 일보다 더 중요해졌다. 이렇듯 그는 인물들을 상대적으로 매우 조그맣게 표현했고, 그 인물들은 거대하고 몽환적인 풍경에 압도된 듯 보인다. 그가 그린 풍경들은 사실적 요소들이 병렬되어 있음에도 상상 속 풍경처럼 보인다. 지평선을 흐리게 처리하고 네덜란드의 평지와는 전혀 다른 무시무시한 산과 절벽들을 그린 것을 보라!

파티니르는 웅대하고 은유적인 풍경, 실제 지리를 보여주는 풍경을 그리고 그림에 깊이를 부여하기 위해 대기 원근법*을 사용했다. 갈색 색조로 표현한 바위산 위주의 전경, 녹색이 지배적인 중경, 멀리에는 '파티니르 블루'라고 명명된 진한 파란색으로 표현한 후경이 보인다.

요아힘 파티니르
〈성 히에로니무스*가 있는 풍경〉,
1516~1517,
목판에 유채,
마드리드 프라도 미술관
(예외적으로 서명이 되어 있는 작품)

▲ 인간의 왜소함에 대하여

파티니르가 그린 산길은 유혹이 가득한 이 세상에서 장애물을 넘어 멀리 돌아가는 영적인 길을 뜻한다. 하지만 파티니르의 전기를 쓴 판 만더르는 이런 고귀한 탐색 말고도 매우 물질적인 세부에 관심을 가졌다. "그에게는 풍경을 매우 공들여 섬세하게 다루는 특별한 방식이 있었다… 그가 풍경 속에 작은 인물들을 배치한 결과, 그의 작품들은 연구 대상이 되었다… 그에게는 그림 속에 어떤 필요를 충족시키는 작은 사람을 그려 넣는 습관이 있었다. 바로 여기서 '성가시게 하는 사람'이라는 별명이 생겼다."
여러분이 직접 확인해보라!

대 피터르 브뤼헐 Pieter Bruegel, the Elder

(1525/1530 브레다? 혹은 안트베르펜?~1569 브뤼셀)

브뤼헐은 인문주의자였고 박식했다. 그의 삶에 대해서는 알려진 것이 거의 없다. 그는
안트베르펜에서 일했고, 프랑스 · 이탈리아 · 시칠리아까지 여행했으며, 로마에 잠시
체류하기도 했다. 처음엔 'Brueghel'이라고 서명하다가, 나중엔 'Bruegel'이라는 이름을
최종적으로 선택했다.

 그는 반 에이크, 보스 그리고 루벤스와 함께 플랑드르파의 위대한 미술가 중 한 명이다.
선배들과는 전혀 다른, 하나의 범주로 분류할 수 없는 화가이기도 하다. 그러나 이탈리아
르네상스의 영향을 받았으며, 농부들 또는 농민의 춤을 그린 그림들로 알려져 있다. 역시
화가인 그의 두 아들 피터르(아들)와 얀('벨벳의 브뤼헐')도 그처럼 명성을 얻었다. 특히 피터르는
아버지의 주제들을 모방했고, (나중에 루벤스의 친구가 되는) 얀은 새로운 화법을 시도했다.
브뤼헐(아버지)의 장모 마이컨 페르휠스트도 네덜란드에서 세밀화*로 높이 평가받는 훌륭한
화가였다.

 대 피터르 브뤼헐은 보스의 환각적이고 비현실적인 세계를 계승했다. 그는 '달력 그림'
시리즈와 〈네덜란드 속담〉, 〈게으름뱅이의 천국〉(뮌헨) 혹은 〈장님들〉(나폴리)에서 세상의
운행을 표현할 수 있었다. 그의 그림은 때때로 환상적이고(안트베르펜에 있는 〈뒬러 흐릿(악녀
그리트)〉 혹은 마드리드에 있는 〈죽음의 승리〉), 사실적일 때도 많았다(빈에 있는 〈시골의 연회〉). 혹은
인간성에 대한 성찰을 담기도 했다(다름슈타트에 있는 〈교수대 위의 까치〉). 말년에는 순수한
풍경화를 그렸다.

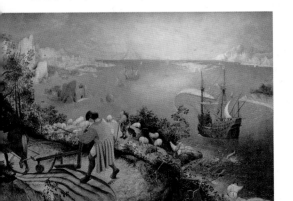

대 피터르 브뤼헐
〈이카로스의 추락*〉,
c.1558,
목판 위에 풀로 붙인 캔버스에 유채,
브뤼셀 벨기에 왕립미술관

이 작품은 두 버전이 존재한다. 아마도 복제품일 것이다. 이 그림은 오비디우스의 『변신』이야기와
관련이 있다. 이카로스는 등에 밀랍으로 붙인 날개 덕분에 하늘을 날 수 있다. 하지만 태양에 가까
이 접근하자 뜨거운 열에 밀랍이 녹아 날개가 떨어져 그는 바다에 추락한다. 이 수수께끼 같은 그
림은 플랑드르의 지혜 혹은 속담과 관련된 일련의 삽화 중 하나일까? 그림의 원경에서 벌어지고
있는 비극을 아무도 보지 못한다. 바닷속에서 다리 두 개만 나와 있는 부분은 도시, 바다, 하늘 등
세상을 묘사한 그림의 세부에 불과할 뿐이다… 진짜 주제는 무엇일까? 세상의 무관심에도 불구하
고 발전을 위해서는 투쟁해야 한다는 걸까? 아니면 농부가 유일하게 진실을 알고 있을까?

1556~1564 신성로마제국 황제
페르디난트 재위

1579 위트레흐트 동맹, 네덜란드 공화국과 스페인령 네덜란드 분리

1556~1598 스페인의 펠리페 2세의 네덜란드와 부르고뉴 점령

매너리즘

16 세기 초에 프랑스인들이 이탈리아를 침입했다. 그리고 카를 5세를 위해 복무하는 신성로마제국 군대가 로마로 입성했다. 이는 교황권의 일시적 붕괴를 뜻했다(1527년 교황권 붕괴). 이탈리아 미술가들이 유럽 전역으로 흩어졌고, 메디치 가문은 권력을 잃고 피렌체에서 추방되었다가 피렌체 공성전 이후 권력을 되찾았다. 독일에서는 1517년부터 루터가 종교개혁을 시작했다. 교황이 다스리는 로마는 권력을 회복하고 성상 파괴* 경향을 띤 개신교*에 맞서려 했다. 1563년 트리엔트 공의회*에서 가톨릭 종교의식에 성상을 사용해도 된다는 결정을 내리면서 반反종교개혁이 뒤따랐다. 이후 종교미술에서는 그 어느 때보다 시각적인 면이 우세를 떨쳤다.

16세기 전반의 정치적 위기는 성상 사용 금지로 인한 예술적 단절 때문에 더욱 심화된 면이 있었고, 이는 인문주의적 이상을 재검토하는 계기가 되었다. 1530년부터 더 이상 고대의 권위에 의존하지 않고, 세련되고 표현이 풍부하면서 자연 모방보다는 기교에 더 큰 가치를 부여하는 궁정 미술을 제안하는 반反고전주의가 생겨났다. 이런 경향을 매너리즘*이라고 하는데, 마니에라*라는 용어에서 나온 명칭으로, 미켈란젤로가 공표했다. 매너리즘은 형태를 강조하며, 이야기나 해부학적 일관성이 요구하는 모든 의무에서 자유롭다. 균형을 깨뜨리는 구불구불한 선이 구성의 주된 추세가 되었고, 이는 �꽉 찬 부분과 텅 빈 부분 사이의 불균형을 불러왔다. 과감한 단축법*, 불안정성, 과도한 표현성이 대두했으며, S자형으로 휜 강렬한 콘트라포스토*를 통해 인체를 왜곡해서 표현했다. 동시에 색들은 채도가 높아졌고 인물들의 실루엣이 모든 무게에서 자유로워졌다. 특히 여성의 형상은 관능성을 잘 드러내도록 길게 늘어진 모습으로 표현되었다.

매너리즘에는 박식한 사람들이 선호하는 준거들이 가득하다. 기호화된 이 궁정 미술은 쾌락과 유혹을 불러일으키고, 이야기의 표현방식을 뒤집거나 이상한 것, 엉뚱한 것, 인위적인 것에 높은 가치를 부여하면서 형상들의 경계를 흩뜨려놓는 것을 즐긴다.

폰토르모, 〈성모 마리아의 성 엘리자베트 방문〉 → p.66

폰토르모 Pontormo

(1494 엠폴리 근처 폰토르모~1557 피렌체)

폰토르모는 피렌체의 안드레아 델 사르토
작업실에서 그림을 배웠다. 같은 시기 그의
동시대인 로소 피오렌티노도 퐁텐블로파*에
참여하면서 프랑스에서 다른 매너리즘*을
발전시켰다. 폰토르모는 새로운 형태들을 고안하기
위해 피렌체 고전양식을 참고했다.

　1515년부터 피렌체의 산타 펠리치타 성당을
위해 〈십자가에서 내려지는 그리스도*〉를
작업하면서 폰토르모는 과장된 원근법에 바탕을
둔 자기만의 '마니에라*'를 실현해간다. 채도가
높은 색을 사용하고, 과장된 뒤틀림을 통해 인체를
엄지발가락 하나에 체중을 실은 것처럼 붕 뜬 채
길게 늘어진 모습으로 표현하고, 커다란 눈으로
인물들의 특징을 나타냈다.

　1530년, 메디치 가문이 피렌체로 돌아오고
안드레아 델 사르토의 목숨을 앗아간 페스트가
잠잠해진 뒤에도 폰토르모는 혼자 경력을 계속
이어갔다. 그는 초상화에 열중했다. 꿈 같고 불안한
분위기 속에 있는 신원미상의 인물들을 그리면서
초상화의 교범을 쇄신하는 데 공헌했다.

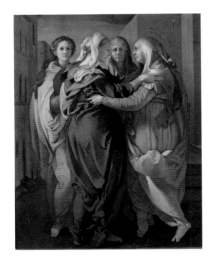

폰토르모
〈성모 마리아의 성 엘리자베스 방문〉, 남자들과 당나귀가
그려진 부분(그림 안쪽 깊숙한 곳), 1528~1529,
캔버스에 유채,
피렌체 근처 카르미냐노 산 미켈레 에 프란체스코 교회
→ p. 64

매우 작게 묘사된
남자들

이 그림에는 이상한 점이
있다. 피렌체 거리의 풍경이
지나친 단축법*으로 묘사된 것이다. 왼쪽 아랫부분에
조그만 남자들이 벤치에 앉아 있다. 이들은 누구인가? 두
여성의 남편들인 요셉*과 즈가리야*이다. 이들은 전경에
거대하게 그려진 아내들을 기다리고 있는가? 어쨌든
르네상스 미술의 조화로운 비율과는 거리가 멀다.
이 그림을 복원할 때, 감춰져 있던 조그만 당나귀 한 마리가
발견되었다. 당나귀는 건물 벽 뒤에서 머리를 내밀고 있다.
필시 마리아가 이곳에 올 때 타고 온 당나귀일 것이다…

폰토르모는 뒤러의 그림 〈네 명의 마녀〉(에든버
러 스코틀랜드 내셔널 갤러리)에서 이 구도를 빌
려왔지만, 여자들이 발끝으로 지면을 살짝 디딘
채 원무를 추는 구도로 변형했다. 성모 마리아의
성 엘리자베스 방문을 다룬 성서 속 이야기에 따
르면, 예수를 임신한 마리아는 세례 요한*을 임
신한 사촌 엘리자베스를 찾아가 기쁨을 나누었
다. 그러나 이 그림에서 두 여인은 뒤에서 후광
없이 정면을 응시하고 있는 하녀들의 존재로 인
해 분신을 달고 있는 것처럼 보인다. 마치 각각의
여인들이 정면과 측면에서 동시에 표현된 것 같
은 느낌을 준다.

1517 루터, 가톨릭교회에 맞서 반박문을 냄　　1527 카를 5세가 로마를 약탈함

1525 프랑수아 1세가 파비아에서 패전

브론치노 Bronzino

(1503 피렌체~1572 피렌체)

브론치노는 폰토르모 밑에서 그림을 배웠다. 그는 정교하고 우아하며 미술 자체를 중시하고 미술가의 뛰어난 솜씨에 가치를 부여하는 피렌체 매너리즘 양식 궁정 미술에서 가장 뛰어난 화가였다.

화가이자 시인이었던 브론치노는 1539년 코시모 1세와 레오노라 데 톨레도의 결혼이 준비 중일 때 메디치 가문을 위해 일하게 되었고, 레오노라의 초상화를 그려 매우 주목받았다. 이후 그가 그린 궁정초상화들은 실제와 매우 흡사하게 표현하면서도 강렬한 대비 효과를 불러일으켜 보는 사람들에게 궁금증을 유발했다. 극단적인 자연주의로 표현한, 손에 만져질 듯한 옷의 조직감과 과시하는 듯한 포즈에 가면을 쓴 듯한 얼굴에서 느껴지는 냉정한 초연함 사이의 대비가 그것이다.

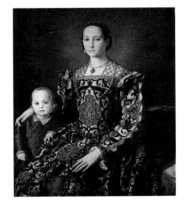

브론치노→
〈레오노라 데 톨레도와
그녀의 아들〉, 1540,
목판에 유채,
피렌체 우피치 미술관

←브론치노
〈난쟁이 모르간테〉
(앞모습과 뒷모습),
1553 이전,
목판에 유채,
피렌체 우피치 미술관

뒷면 혹은 정면?

1547년에 피렌체에서는 파라고네*가 다시 문제가 되었다. '회화와 조각 중 무엇이 현실을 더 잘 모사하는가?' 브론치노는 회화가 조각만큼이나 입체감을 잘 표현할 수 있음을 보여주기 위해 그림을 그렸다. 심지어 캔버스 하나의 각 변마다 난쟁이가 한 명을 그리기도 했다. 한쪽 변에는 사냥하기 전 어깨 위에 부엉이가 한 마리가 앉아 있는 난쟁이의 벌거벗은 정면 모습을 그리고, 다른 쪽 변에는 사냥을 마친 뒤 포획물을 든 뒷모습을 그렸다. 브론치노는 부피감을 재현해냈고 거기에 시간의 차원을 덧붙였다. 그렇게 회화의 승리를 보여주었다.

아래에서 위로 올려다본, 마치 거인처럼 보이는 난쟁이는 '모르간테'라고 불렸는데, 온갖 종류의 기묘함을 좋아한 코시모 1세의 궁정에서 무척 사랑받았다. 그가 그린 벌거벗은 난쟁이의 모습은 지나치게 실재감을 불러일으켜서, 다음 세기 사람들이 가필을 해 그 속성을 감추었다. 그리하여 난쟁이는 바쿠스로 변모했다가 최근 복원을 통해 난쟁이의 본모습이 재발견되었다.

1559 카토-캉브레시스 평화조약, 스페인이 이탈리아 북부를 차지함

1571 레판토 해전, 베네치아가 오스만투르크를 격파

벤베누토 첼리니 Benvenuto Cellini

(1501 피렌체~1571 피렌체)

첼리니는 피렌체 르네상스 후기와 이탈리아 · 프랑스 매너리즘*의 매우 중요한 미술가 중한 명이다. 그는 금은세공사이자 조각가였는데, 피렌체에서 코시모 데 메디치* 공작을 위해, 로마에서는 교황을 위해, 퐁텐블로에서는 프랑수아 1세를 위해 일하느라 세 곳을 오가며 활동했다. 그는 다양한 재능으로 인정받았지만, 화를 잘 내고 오만한 것으로 유명했다. 그는 자서전을 썼는데(아마도 미술가가 쓴 최초의 자서전일 것이다), 그 자서전을 통해 살인, 유혹, 사기, 감옥 수감, 도피, 허세, 허풍, 거짓말로 가득했던 그의 무모한 삶을 알 수 있다. 괴테가 이 자서전을 독일어로 번역했고, 베를리오즈가 오페라로 만들기도 했다!

퐁텐블로에서 그는 유명한 〈님프〉(파리 루브르 박물관)를 제작했다. 아마도 이 작품은 궁전 입구를 장식했을 것이다. 또 그는 어느 분수를 장식할 대규모의 〈마르스〉(소실됨)를 기획하기도 했다. 피렌체에서는 조각 〈페르세우스와 메두사〉(시뇨리아 광장)를 만들었는데, 이는 미술작품으로서도 의미가 있지만 정치적 메시지도 담고 있다. 메두사의 잘린 머리가 메디치 공작의 적들을 향한 위협을 표현한다.

로마에서는 교황에게 충성을 바쳐, 1527년 생탕주 성 포위공격 때 수석 화약 담당관 역할을 했다.

여행하는 작품

이 소금 그릇은 미술작품의 이동에 관한 훌륭한 예이다. 첼리니는 이 소금 그릇을 프랑수아 1세에게 팔려고 짐 속에 넣어 프랑스로 가져갔다. 프랑수아 1세의 손자 샤를 9세가 이것을 페르디난트 티롤 대공에게 선물로 주었고, 이후 합스부르크 가문*의 소유가 되었다. 19세기에 이르러 빈 미술사 박물관으로 옮겨졌고, 첼리니가 자신의 저서 『금은세공 개론』에서 언급한 덕분에 빈의 한 미술사가가 이 작품의 정체를 알아보았다. 2003년에 도난당했다가 3년 뒤 빈 근처 숲속에 묻혀 있는 것이 발견되었다.

벤베누토 첼리니
〈소금 그릇〉, 1543,
금 세공품,
빈 미술사 박물관

이 소금 그릇은 첼리니가 남긴 독특한 금 세공품으로, 창의성과 복잡성이 돋보이는 매너리즘의 걸작이다. 적어도 프랑스에서는 그의 작품 중 가장 유명하다. 탁자 위에서 굴릴 수 있도록 아랫부분에 상아로 된 바퀴 네 개를 달았으며, 흑단 받침대를 칠보로 장식했다. 그릇 본체에는 신화 속 장면을 표현했다.

엘 그레코 El Greco

[1541 이라클리온(크레타)~1614 톨레도]

엘 그레코는 크레타섬에서 태어나 그곳에서 이콘화*를 그리다가 베네치아로 떠나 (아마도) 티치아노의 조수가 되고 틴토레토에게서 큰 영향을 받았다. 두 사람 다 빛을 중시했으며, 강렬한 색채를 사용해 대비를 만들어냈다. '사실적' 재현을 추구하던 엘 그레코는 이후 비현실적인 색들을 사용해 황홀경에 빠진 환각적인 그림, 매우 종교적인 그림을 그리게 되었다. 당시의 작품들은 반종교개혁의 이념을 잘 보여준다.

　1576년 이후 그는 스페인에 정착했다. 로마에서 몇 년을 보낸 뒤 스페인으로 건너가 처음에는 마드리드에 살았고, 이후엔 죽 톨레도에서 살았다. 이탈리아 매너리즘의 절정기에, 단순히 장면을 묘사하기보다는 극적으로 표현하는 경향을 지녔던 엘 그레코의 미술은 스페인의 주류 미술과는 매우 달랐다. 그는 작품에 기이한 열기를 불어넣었다. 인물들의 눈을 반짝이게 하고, 피부를 창백하게 표현하고 양손을 기묘할 정도로 가느다랗게 표현했다. 이런 특징에서 일종의 억제된 흥분이 느껴졌다. 어떤 사람들은 엘 그레코의 종교적 열정과 매너리즘적 특징을 멸시하면서 그가 인물들을 길쭉하게 표현한 것은 난시였기 때문이라고 설명하려 했다.

　그는 살아생전에 명성을 얻었지만, 한 세기가 넘게 잊혔다. 프랑스 낭만주의자들이 그를 다시 발견했다. 그는 쿠르베, 세잔, 피카소, 표현주의자들에게 영향을 미쳤고, 특히 미국의 잭슨 폴록에게 많은 영향을 주었다.

엘 그레코
〈라오콘〉, 1610~1614,
캔버스에 유채,
워싱턴 국립미술관

◢ 천재를 혹평하다…

엘 그레코는 로마에서 그림 주문을 전혀 받지 못했다. 아마도 그가 여러 번에 걸쳐 공공연하게 미켈란젤로를 혹평했기 때문일 것이다. 그는 〈최후의 심판*〉을 좀 더 기독교적이면서 비슷한 수준으로 잘 그린 다른 작품으로 대체할 수도 있을 거라고 주장했다. 그런 다음 이렇게 덧붙였다. "그는 좋은 사람이었지만 그림을 잘 그리지는 못했다."

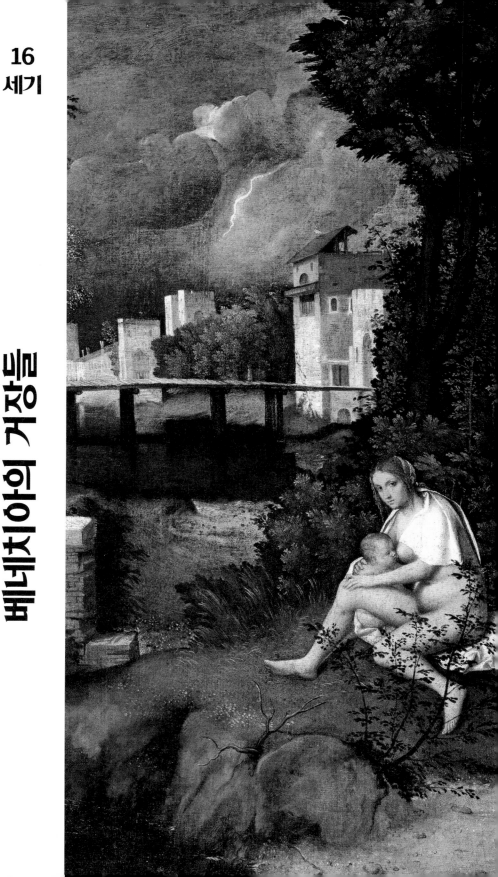

베네치아의 거장들

베 네치아 공화국은 11세기 이후 끊임없이 강대해지고 부유해졌다. 강력한 해군을 보유하고, 동방 및 북유럽과 무역한 덕분이었다. 베네치아는 르네상스 미술의 원칙들을 다른 이탈리아 도시들에 비해 늦게 채택했지만, 고유의 독창적인 양식을 잘 발전시켰고 유럽의 다른 지역들에도 영향을 미쳤다. 심지어 이탈리아에서 매우 중요한 예술 중심지 중 한 곳이 되었다. 특히 뒤러는 베네치아에 두 번이나 체류해 큰 성과를 얻기도 했다.

피렌체가 그림의 원근법*과 구성을 중시했다면, 베네치아에서는 관람자를 매혹하는 색, 경쾌함, 빛을 중시했다. 첫째 이유는 무엇보다 베네치아의 배들이 르네상스 훨씬 이전부터 비잔틴 세계에 자주 드나들며 영향을 받았기 때문이었다. 이곳의 모자이크 미술과 유리공예가 베네치아로 유입되었다. 또 다른 이유는 무역이었다. 최고 권력자인 도제Doge의 명령을 받아, 동방에서 돌아오는 배들은 의무적으로 일정량의 미술작품, 귀중품, 물감을 싣고 와야 했다. 오리엔트 세계와의 근접성, 그곳에서 오는 물감과 화려한 미술작품들 덕분에 베네치아 공화국의 미술이 큰 발전을 이룰 수 있었다.

유화(안토넬로 다 메시나가 반 에이크로부터 배운 뒤 베네치아에 전해주었다고 한다)는 그때까지 주를 이루던 템페라화에 비해 더 투명하고 색의 혼합도 용이해서 이후 베네치아 미술가들이 매우 유용하게 사용했다.

1505~1510년 벨리니 가문의 카르파치오와 조르조네가 베네치아에서 동시에 일했고, 조각가 도나텔로는 베네치아의 종속도시인 파도바에서 일했다. 16세기 베네치아의 다른 위대한 화가들인 티치아노, 틴토레토, 로토, 베로네세도 위대한 피렌체 화가들과 쌍벽을 이루었다. 이때가 베네치아의 해군, 정치력 그리고 예술의 최고 전성기였다. 16세기 말에 이르러 쇠퇴가 찾아온다.

조르조네, 〈폭풍우〉 부분 → p.72

조르조네 Giorgione

(c.1477 카스텔프랑코 베네토~1510 베네치아)

조르조네는 영광의 절정을 누리던 중 매우 젊은 나이(33세)에 페스트로 사망했다. 그는 16세기 미술가들에게 결정적인 영향을 미쳤다. 그러나 그의 삶에 대해서는 트레비소 근처에서 태어났고 매우 어린 나이에 베네치아의 벨리니 작업실로 그림을 공부하러 갔다는 것 말고는 알려진 것이 거의 없다. 자료도 거의 없고, 그의 것으로 여겨지는 작품들이 많이 있긴 하지만 서명이 되어 있지 않아 확실하지 않다. 최근에 많은 작품이 그의 계승자인 티치아노 혹은 세바스티아노 델 피옴보가 그린 것으로 감정되었다.

비교秘敎에 열중했던 베네치아의 인문주의* 엘리트를 위해 그린 그의 소형 그림들은 전형적이지 않고 매우 신비로운 주제들을 다루고 있다. 그는 이야기의 전개에는 별로 관심이 없었고 분위기에 집중했다. 그의 그림을 보면 목가적인 풍경과 서정이 깃든 자연주의에 대한 취향이 보이는데, 이렇게 조르조네는 인간이 직접적으로 자연과 접촉하는 장소들의 정신을 표현했다.

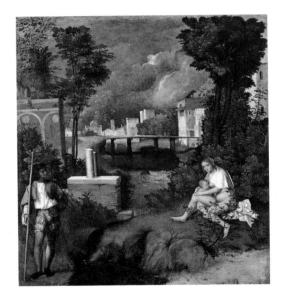

특히 조르조네는 사전 데생에 의존하지 않고 아마포 캔버스에 곧바로 유채 물감으로 그림을 그리는 색조 회화, 다시 말해 화가가 한 색조에서 점진적으로 다른 색조로 넘어가는 그림을 선호한 새로운 세대의 미술가들에게 영감을 주었다. 다른 면에서 그들에게 많은 영향을 미친 레오나르도 다 빈치와 달리, 그는 어렴풋한 형체들에 색조를 부여했다.

조르조네

〈폭풍우〉, 1506~1508,
캔버스에 유채,
베네치아 아카데미아 미술관

→ p. 70

그림 속에서 한 여자가 거의 벌거벗은 채 아기에게 젖을 먹이며 관람자를 바라보고, 우아한 베네치아 남자가 그녀를 유심히 살펴본다. 이 모습이 야릇한 느낌을 불러일으키고, 관람자로 하여금 궁금증을 품은 채 그림 전체를 찬찬히 살펴보게 한다. 다른 세부들은 설명되지 않은 채로 남아 있다. 멀리 탑 꼭대기에 베네치아의 상징인 성 마르코의 사자가 있고, 지붕에는 새 한 마리가 앉아 있다. 멀리서는 번개가 친다.

뇌우가 치고 있지만 우리는 여기서 자연과 서정적으로 융화되는 순간을 읽을 수 있다. 비율의 전도 또한 범상치 않은 징후를 보여주는데, 거대한 풍경 속에 중간 크기의 인물들이 위치한다.

1509 베네치아가 교황 율리우스 2세에게 항복 1520~1555 신성로마제국 황제 카를 5세 재위

1515 마리냥 전투에서 프랑수아 1세가 권력을 되찾도록 베네치아를 도움

로렌초 로토 Lorenzo Lotto

[c.1480 베네치아~c.1556 로레토(마르케)]

로토는 매우 개인적인 스타일을 추구한 고독한 화가다. 처음엔 금은세공과 보석공예에 심취해 베네치아에서 벨리니의 영향 아래 공부했고 팔마 베키오, 티치아노, 건축가 세를리오 같은 미술가들과 친하게 지냈다. 하지만 그는 경쟁이 치열한 베네치아에서 인정받는 데 어려움을 겪었고, 그래서 이탈리아의 다른 지역에서 발주자를 찾았다. 그는 북유럽 회화와 유사한 그림을 그렸는데, 거기에는 뒤러가 베네치아를 방문한 일이 결정적이었다. 이 점에서 그는 조르조네가 이끈 새로운 흐름보다는 피렌체 성기 르네상스의 미술가들에 더 가깝다.

1503년 초, 로토는 베네치아를 떠나 트레비소, 베르가모 그리고 로마로 갔다. 거기서 라파엘로와 함께 바티칸에서 일하고, 이후 마르케 지역에 정착했다. 매우 인간적인 특성이 돋보이는 초상화들로 귀족들에게 호평을 받았고, 내밀한 신앙심을 표현한 소형 그림들로도 좋은 평가를 받았다. 그는 매우 경건한 사람이었다.

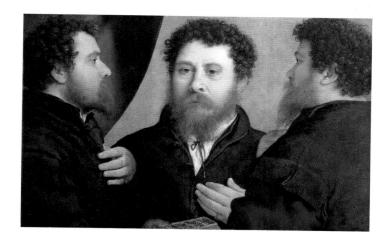

로렌초 로토
〈어느 금은세공사의 세 개의 얼굴 초상화〉,
1529~1530,
캔버스에 유채,
빈 미술사 박물관

▲ 세 개의 얼굴

이 초상화는 어느 금은세공사를 그린 것이다. 금반지들이 가득 담긴 상자로 그의 직업을 알 수 있다. 로토는 왼손을 가만히 가슴에 올려둔 자세를 세 가지 각도에서 관찰해서 그렸다. 하지만 이 금은세공사에게 형제가 둘 있다는 것을 암시한다고 볼 수도 있다. 이 회화적 유희에는 〈트레비시tre-visi〉라는 제목이 붙었는데, 직역하면 '세 개의 얼굴'이라는 뜻이지만 동시에 모델의 출신지인 트레비소 시市를 가리키는 문학적 중의성을 지닌다.

화가의 뛰어난 재능을 말해주는 이런 연출은 1500년 레오나르도 다 빈치가 베네치아에 도입한 '파라고네*'에 속했다. 파라고네는 회화가 조각과 경쟁해서 입체감을 탁월하게 표현할 수 있음을 증명하는 것을 목표로 했던 이론적 논쟁이다.

티치아노 Tiziano

(c.1488 베네치아~1576 베네치아)

티치아노의 정확한 출생 연도는 알려져 있지 않다. 그가 스스로에게 원로의 '아우라'를 부여하기 위해 실제 나이보다 많은 것처럼 행동했기 때문이다.

이 베네치아 사람은 위대한 피렌체인의 특성도, 레오나르도 다 빈치의 박식함도, 미켈란젤로의 강력한 개성도, 라파엘로의 매력도 갖고 있지 않다. 그는 필적할 상대가 없는 데생화가로서 구성에 관한 피렌체의 원칙들을 무시했으며, 이론의 여지 없이 색의 거장이었다. 그에게 색은 형태들을 연결하며, 그림 전체에 긴장을 유발함으로써 통일성과 운동감을 만들어주는 수단이었다. 〈장갑을 낀 남자〉(파리 루브르 박물관) 같은 그의 초상화들은 심리묘사의 걸작이다. 또한 그가 그린 합스부르크 가문*의 궁정 초상화들은 유럽 전체에 하나의 모범을 제시했다.

젊은 시절 그는 젠틸레와 조반니 벨리니의 명망 높은 작업실에서 수련했고 거기서 세바스티아노 델 피옴보와 조르조네를 만났다. 조르조네와는 스타일이 매우 유사해서 사람들은 오랫동안 몇몇 작품을 둘 중 누가 제작했는지 혼동했다.

16세기 들어 몇 해가 지나자 티치아노는 모자이크 화가 집안인 주카토 가문 사람들로부터 받은 수업, 벨리니의 가르침, 레오나르도 다 빈치와 뒤러 작품의 연구 등 할 수 있는 모든 경험을 쌓게 되었다.

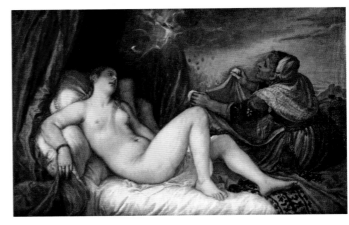

티치아노

〈다나에*〉, c.1545,
캔버스에 유채,
나폴리 카포디몬테 미술관

유럽 회화의 고전적인 주제로서 기대 누운 여성 누드는 이미 조르조네가 다루었고(〈잠자는 비너스〉), 티치아노도 여러 번 반복해서 그렸다(〈우르비노의 비너스〉 두 점을 드레스덴 국립미술관이 소장). 그리고 나중에는 고야와 마네(〈올랭피아〉)도 그렸다. 이 그림은 형태, 빛, 색채로 온화하고 관능적인 분위기를 만들며 사람들을 매혹했고, 지금도 티치아노의 작품 중 매우 자주 모사되는 작품이다. 미켈란젤로의 특성과는 거리가 있다!

바사리가 전한 바에 의하면, 미켈란젤로는 베네치아에 와서 〈다나에〉를 보고 그 '색채와 기법'을 칭찬했지만 그곳을 떠난 뒤 "유감스럽지만 베네치아 화가들은 애초에 데생하는 법을 배우지 못했으며 그림 연구를 잘하지 못한다"라고 논평했다.

1510년 친구이자 동료였던 조르조네의 때 이른 죽음 이후 티치아노는 〈전원 콘서트〉(1514, 파리 루브르 박물관), 〈놀리 메 탕게레*〉(1514, 런던 내셔널 갤러리) 그리고 〈인생의 세 단계〉(1512~1514, 에든버러 스코틀랜드 내셔널 갤러리) 같은 걸작 창작에 광적으로 매진한다.

그리고 1518년부터는 베네치아 회화의 지배적 인물이자 작품 주문을 가장 많이 받는 이탈리아 미술가가 된다. 베네치아 도제는 그를 공식 화가로 고용하고 싶어하고, 교황은 그에게 로마에 정착하라고 권유했다. 그는 10년 동안 페라라 공작을 위해 일했다. 카를 5세 황제와 개인적 친교를 맺고, 그의 아우크스부르크 궁전을 방문하고, 그의 초상화를 여러 점 그렸다. 또한 카를 5세의 아들 펠리페 2세의 공식 화가가 되었다.

1570년부터는 그의 작품들의 제작 연대가 불명확해지는데, 스타일이 일관적이지 않다는 점이 그 부분적 이유다. 그는 근육질의 누드화와 뒤틀린 인체를 그리던 매너리즘* 시기를 지나 강렬한 색과 두터운 물감층 효과를 내고자 했다. 그의 마지막 그림인 〈마르시아스의 처형*〉(크로메르지시 대주교 궁전)은 칼로 캔버스에 안료를 바르는 화가를 우의적으로 표현한 것이다.

티치아노의 마지막 걸작들에는 죽음의 느낌이 감돌고 있다.

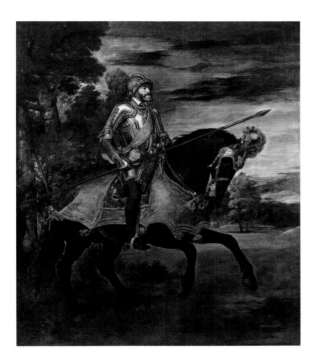

티치아노
〈뮐베르크 전투의 카를 5세〉,
c.1547,
캔버스에 유채,
마드리드 프라도 미술관

이 그림은 궁정초상화의 전형으로, 벨라스케스에서 반 다이크에 이르기까지 유럽 전체에서 성행했다.

**황제들
사이에서**

카를 5세의 초상화를 작업하던 중 티치아노가 붓을 떨어뜨렸다. 황제가 장갑을 벗고 붓을 주워 건네주었다. 티치아노는 놀라서 황제에게 말했다. "폐하, 저는 이런 대접을 받을 만한 사람이 아닙니다." 그러자 카를 5세가 대꾸했다. "왕족은 흔하지만 티치아노는 한 명뿐이지요!"

1559 카토-캉브레시스 평화조약,
스페인이 이탈리아 북부를 차지함

1577 베네치아 두칼레 궁전에 화재 발생

1571 레판토 해전, 베네치아가 오스만투르크를 격파

베로네세 Veronese

(1528 베로나~1588 베네치아)

베로네세는 베로나 출신이고 그의 이름도 여기서 나왔다. 처음에 그는 베네치아를 중심으로 한 베네토주에서 데생과 원근법을 배웠고, 로마에 간 뒤에는 색을 우선시하는 베네치아식 접근을 중시하게 되었다. 팔라디오풍(팔라디오에 의해 시작된, 고대에서 영감을 받은 건축양식) 저택들의 장식을 여러 번 맡아 한 뒤, 1553년 베네치아에 정착해 착시* 효과 장식과 많은 인물이 등장하는 연작 이야기의 장면들을 구현하는 화가가 되었다. 그는 필적할 대상이 없는 채색화가였고, 베네치아 귀족들이 좋아하는 명료성과 세련미의 총합을 제공했다. 그는 기본적으로 성서나 신화에 나오는 장면들을 그렸고, 베네치아의 호사스러운 삶을 보여주는 대규모 연회 장면들로 명성을 얻었다. 그중에는 베네치아 산 조르조 마조레 수도원의 구내식당을 위해 제작했지만 나폴레옹이 가져간 뒤 파리 루브르 박물관에 소장된 대규모 그림(길이 10미터) 〈가나의 혼인잔치*〉가 있다.

◢ 잘못 그린 개 한 마리

1573년에 베로네세는 베네치아 산 자니폴로 성당에 있던, 화재로 훼손된 티치아노의 〈최후의 만찬*〉을 대체하는 임무를 맞았다. 그는 호화로운 궁전에서 연회가 펼쳐지고 그리스도와 사도들 주위에서 하인들이 바삐 오가는 장면을 그려냈다. 그러나 그림 전경에 마리아 막달레나* 대신 작은 개 한 마리를 그려 넣은 것 때문에 원장신부로부터 고발을 당했고, 종교재판 법정에 출두했다. 그는 심문에 간결하게 대답했다. "저는 그림을 그리고 형상들을 만들어낼 뿐입니다." 그리스도 주위에 '미늘창을 든 채 술을 마시는 병사', '손에 앵무새를

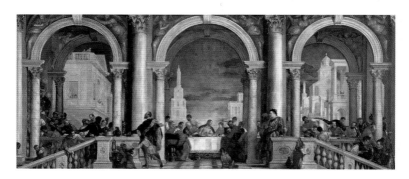

베로네세
〈레위 집에서의 만찬〉, 1573,
캔버스에 유채,
베네치아 아카데미아 미술관

든 어릿광대' 등 '상스러운 것들'이 그려진 것에 대해서는, 미술가는 장식물을 마음대로 창작할 자유가 있다고 솔직하게 스스로를 변호했다. "우리 화가들도 시인과 광인 들이 향유하는 것과 똑같은 자격을 향유합니다…"
법정은 그림을 '고치지 말고' 통째로 다시 그리라는 선고를 내렸지만, 베로네세는 기지를 발휘해 궁지에서 벗어났다. 그림 제목을 바꾼 것이다. 그렇게 〈최후의 만찬〉은 〈레위 집에서의 만찬*〉이 되었다. 이로 인해 연회 분위기에 젖어 상스러운 행동을 하는 사람들의 모습이 허용되었다.

틴토레토 Tintoretto

(1518 베네치아~1594)

동시대인들은 틴토레토를 '일 푸리오소Il Furioso'(광포한 자)라는 별명으로 불렀다. 그는 세바스티아노 델 피옴보가 2년 동안 하는 작업을 이틀 만에 그릴 수 있었다. 그가 그린 수준 높고 비할 데 없는 초상화의 수는 막대하다. 그의 그림의 특징은 근육질의 인물들, 매너리즘*의 규범을 환기하는 극적이고 과장된 자세, 그리고 극단적 형식의 원근법의 사용이다. 그는 미켈란젤로처럼 데생을 했고 티치아노처럼 색을 사용했다. 그러나 틴토레토는 티치아노의 견습생으로 들어갔다가 열흘 만에 나왔다고 하며, 두 사람은 그 어떤 공감도 나누지 못했다(티치아노는 틴토레토에게서 장차 위험한 경쟁자가 될 면모를 보았던 걸까?).

틴토레토는 1564년에 인생의 대작을 작업하기 시작했다. 산 로코 스쿠올라 그란데의 그림 56점이다. 안타깝게도 너무 어두워서 그림이 잘 안 보이지만!

틴토레토가 예뻐했던 딸 마리에타 역시 재능 있는 초상화가이자 성악가 겸 작곡가였다는 것도 특기할 만하다.

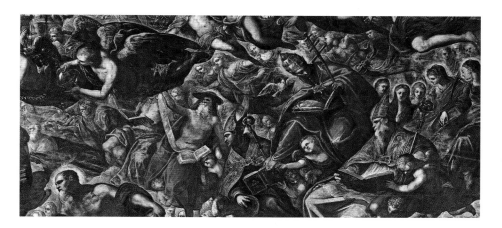

틴토레토

〈천국 혹은 성모 마리아의 대관식〉(부분), 1588,
캔버스에 유채,
베네치아 두칼레 궁전

———

사람들은 이 그림이 가장 규모가 큰 유화라고 주장한다. 높이 9.9미터에 폭 24.5미터이다! 이 그림에서 틴토레토가 미켈란젤로의 영향을 매우 많이 받았음을 알 수 있다. 인물들의 뒤틀린 형태가 시스티나 예배당 〈최후의 심판*〉의 매너리즘을 연상시킨다.

아이 러브 틴토레토!

영화 〈에브리원 세즈 아이 러브 유〉(1996)에서 우디 앨런은 극 중 미술사가 줄리아 로버츠의 마음을 사려고 자신이 틴토레토를 좋아하며 그에 관한 모든 것을 안다고 주장한다. 사실 그는 틴토레토에 대해 아무것도 몰랐지만 완벽하게 자료 조사를 한다. 그가 그림들에는 눈길도 주지 않은 채 틴토레토를 칭찬하면서 줄리아 로버츠를 유혹하는 장면이 무척 우스꽝스러운데, 이 장면을 찍은 곳이 바로 산 로코 스쿠올라 그란데이다!

1559 카토-캉브레시스 평화조약,
스페인이 이탈리아 북부를 차지함

1577 베네치아 두칼레 궁전에 화재 발생

1571 레판토 해전, 베네치아가 오스만투르크를 격파

프랑스 르네상스

프 랑스에서 르네상스는 이탈리아와의 여러 번에 걸친 전쟁에 이어 16세기 전반기에 와서야 개화했다. 전쟁을 통해 프랑스인들은 전에 알고 있던 고딕 미술과는 매우 다른 이탈리아 매너리즘*의 방식과 장식을 접할 수 있었다. 이후 프랑수아 1세 치하에서 프랑스의 성들은 군사적 기능을 잃었다. 성벽을 갖춘 봉건 양식의 성들이 풍부하게 장식되고 화려한 별궁을 갖춘 궁전으로 변모했다. 군사적으로 이탈리아에 패한 프랑스 왕은 퐁텐블로에서 예술에 다시 관심을 기울였다. 레오나르도 다 빈치를 비롯한 이탈리아 미술가들은 왕의 초청을 받아 자신들의 기술을 전수하고 퐁텐블로풍의 미술을 꽃피웠다. 이 미술은 다음의 세 단계로 펼쳐졌다.

- 1530년부터 로소 피오렌티노가 왕을 돋보이게 할 목적으로 세련된 장식을 제작한다. 이를 위해 피오렌티노는 상징적이고 때로는 비의적이며 전문가들에게 통용되는 시각 언어를 사용한다.
- 첼리니가 인정받기 위해 애쓰는 동안, 1540년 이후 프리마티초가 로소 피오렌티노의 작업을 이어받고 루카 페니, 나중에는 니콜로 델라바테의 보좌를 받아 자유롭고 관능적인 형태를 신화적 테마와 결합하면서 자신만의 스타일을 만들었다.
- 이어진 치세 동안 대부분의 장식이 파괴되었고, 나중에 '퐁텐블로 파*'라고 불리는 경향의 모티프들이 부조 작품을 통해 널리 퍼졌다. 다음 세기의 미술가들은 상당히 창의적인 형식들과 고대의 양식을 참조한 모티프들 덕분에 폭넓은 영감을 얻게 된다.

조각은 종교 미술에서 비약적인 발전을 이룬다. 특히 환조 분야에서 조각술을 쇄신한 네덜란드 조각가, 부르고뉴의 클라우스 슬뤼터르 덕분이었다. 그는 환조를 장식 미술에 국한하지 않고 독립적이고 극적인 장르로 만들었다. 즉 장례 미술에 환조를 활용함으로써 정점에 달한 사실주의* 기법으로 망자의 초상을 조각해 화려한 묘석을 제작했다.

16세기 후반 프랑스는 종교전쟁으로 얼룩져 황폐해졌다. 클루에 가문 사람들, 푸르뷔스, 장 쿠쟁 같은 초상화가들과 재능 있는 장인들(금은세공사, 무기공, 유리 기술자, 칠보공, 직조공, 삽화가, 도자기공…) 여럿이 정밀하고 세련된 미술작품을 만들어내면서 다음 세기에 도래할 고전주의를 준비했다.

로소 피오렌티노 Rosso Fiorentino

(1494 피렌체~1540 파리)

안드레아 델 사르토의 피렌체 작업실에서 브론치노와 함께 공부한 로소는 지극히 정교하면서 기묘함이 가득한 미술을 발전시켰다. 그는 별나다는 평가를 받은 탓에 이탈리아에서 작품 주문을 많이 받지 못했다.

　　1530년 로소는 프랑수아 1세에게 천거되어 프랑스로 건너간다. 프랑스 사람들은 그의 이름 로소Rosso(붉은색)를 프랑스어로 번역해 그를 루 선생이라고 불렀다. 퐁텐블로에서 그는 화가, 조각가 그리고 건축가로서 폭넓은 재능을 발휘하고 새로운 장식 언어를, 이탈리아 전통과 프랑스 상황의 통합을 제안할 수 있었다.

　　이 매너리즘 미술은 프랑스에 회랑galerie(이탈리아에서 로지아loggia라고 불리는 건축 요소의 변안)이 발전하던 순간에 개화했다. 회랑은 단순히 사람들이 지나가는 긴 방을 넘어 그림들을 전시하는 장소가 되었다. 그림을 수집하는 왕족은 거기서 '방문자들을 깜짝 놀라게 만들' 수 있었다.

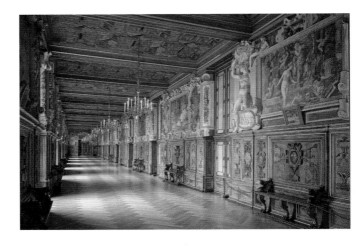

퐁텐블로 성에 있는 프랑수아 1세의 회랑 전경

프랑수아 1세의 회랑은 이론의 여지 없이 로소의 걸작이다. 우리는 거기서 모티프들이 풍부하게 조각된 화장 회반죽* 액자로 둘러싸인, 상징적 시각언어를 사용하는 그림들을 연이어 볼 수 있다. 모든 그림이 금도금한 나무 액자에 끼워져 있다. 이 닫힌 장소에서는 튀어나온 부분과 그려진 부분이 뒤얽히며 미묘한 착시* 효과를 냄에 따라 소재들이 서로 어우러진다. 공간을 다루는 기술이 일종의 시각적 유머이자 수수께끼처럼 펼쳐진다.

◢ 꿈의 열쇠

　　프랑수아 1세는 항상 회랑의 열쇠를 지니고 다녔고, 외교 사절에게 친히 그곳을 구경시켜주며 그들의 감탄과 놀라움을 듣고자 했다. 그러나 그곳에 전시된 그림의 주제들이 너무나 별나서 몇몇 작품의 논리는 오늘날에도 이해되지 못한 채로 남아 있다. 이 회랑이 모든 비밀을 우리에게 알려주지는 않지만, 아마도 이런 난해함이 그 매력을 더욱 배가하는지도 모른다. 중요한 것은 관능적인 아름다움 앞에서 느끼는 덧없는 쾌락과 즐거움이다.

프리마티초 Primaticcio

(1504 볼로냐~1570 파리)

프리마티초는 만토바에서 데생과 펜화,
담채화*는 물론 흰색으로 더 돋보이게 한
적철광 연필화 등 전통 회화에 능통한 줄리오
로마노의 가르침을 받고 30세에 프랑스로
왔다. 그는 퐁텐블로 성의 장식을 위해 1540년
사망한 로소 피오렌티노의 장식 체계를
계승했다. 이는 회화의 영역을 그림 바깥으로
넓혀 화장 회반죽으로 만든 고부조 작품까지
포함하는 유연하고 우아한 기법이었다.

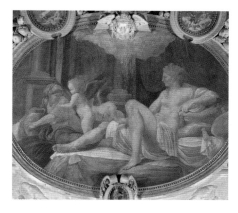

프리마티초
〈황금비로 변신한 제우스의 방문을
받은 다나에*〉, c.1540,
프레스코화, 퐁텐블로 성 프랑수아 1세의 회랑

프랑수아 1세의 요청에 따라, 그는
이탈리아에서 많은 데생과 로마 조각상의
모형을 가져왔다. 이 모형 모델들은 프랑스 미술가들에게 고대의 기법을 알려주었다. 본보기가
된 주형들 중에는 〈라오콘〉(바티칸), 〈벨베데레의 아폴론〉(바티칸) 혹은 프리마티초가 자신의
영웅담을 만드는 데 영감을 받은 〈크니도스의 비너스〉가 있었다.

앙리 2세를 위해 구상한 오디세우스 연작과 에탕프 공작부인의 침실은 장식가
프리마티초가 남긴 매우 아름다운 작품이다. 오늘날 우리는 그의 데생과 부조 들을 통해 그의
다양한 창조물을 향유할 수 있다.

◢

욕실 안의 미술관

퐁텐블로에
매우 많이
그려진 '목욕하는 여인들'은 비너스나
디아나*를 재현한다는 구실 아래
방문객에게 에로틱한 힘을 여실히
보여준다. 그러나 이는 단순히 신화적인
모티프가 아니고 궁정의 관습을
드러낸다. 욕실들은 타원형 뜰과 오래된

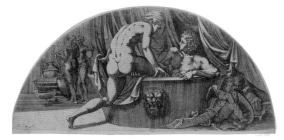

프리마티초를 본뜬 안토니오 판투치의
〈목욕하는 마르스와 비너스〉, c.1544,
에칭, 파리 프랑스 국립도서관

성 사이 궁전의 1층 부속건물 전체를 차지했고, 그곳에는 욕조들과 한증막들이 나란히
자리했다. 더 놀라운 점은, 왕이 수집한 아름다운 그림들을 화장 회반죽과 프레스코 기법을
써서 만든 장식에 끼워서 이곳에 걸어두었다는 사실인데, 그중 하나가 레오나르도 다 빈치의
〈세례 요한*〉이다. 그렇게 그림 속 인물들의 선정적인 자세가 목욕하는 남자들과 여자들의
관능적인 모습과 어우러졌다.

프랑수아 클루에 François Clouet

(1510경 투르~1572 파리)

장 클루에의 아들로, 특히 초상화로 유명하다. 그는 초상화 장르를 쇄신하는 데 공헌했다. 프랑수아 클루에는 '자네Janet'라는 별명으로 불린 탓에 그의 작품들이 아버지의 작품들과 혼동을 불러일으켰고, 이는 오늘날에도 여전하다. 프랑수아 클루에는 아버지의 뒤를 이어 공식 궁정화가로 일했다. 그러나 그의 인생에 관해 알려진 것은 이 정도뿐이다.

　　그는 네 명의 왕(프랑수아 1세, 앙리 2세, 프랑수아 2세 그리고 샤를 9세)을 섬겼고, 앙리 2세의 왕비 카트린 드 메디시스의 총애를 받았다. 하지만 그가 그린 것으로 확실시되는 그림은 단 두 점뿐이다. 브론치노에게서 영감을 받은 〈피에르 퀴트의 초상화〉(1562, 파리 루브르 박물관)과 〈목욕하는 가브리엘 데스트레〉(1571, 워싱턴 국립미술관, 샹티이의 콩데 미술관이 복제품 소장)로 추정되는 〈목욕하는 여인〉이다. 그렇기는 하지만, 탁월한 데생 실력 때문에 다른 초상화들과 신화 속 장면을 그린 그림 몇 점이 그의 작품으로 여겨진다.

　　그는 많은 돈을 벌었고, (왕실의 장례 의식이나 개선 행진을 담당하는) 명망 높은 작업실의 수장이 되어 작업실 소속 세밀화가·데생화가·판화가·칠보공장식가 들을 이끌었다. 프랑수아 클루에는 인문주의 동아리와 교유했고 롱사르, 뒤 벨레 같은 시인들과도 교류를 나누었다.

그는 프리마티초
같은 이탈리아
미술가들로부터
영향을 받아 딱딱하고
정밀하면서도 우아한
매너리즘* 작품들을
제작한 프랑스
르네상스의 전형적인
미술가였다.

이 그림은 목욕을 다루고 있지만, 사실 우의가 숨어 있는 작품이다. 디아나는 앙리 2세의 정부 디안 드 푸아티에다. 앉아 있는 님프는 남편 앙리 2세의 죽음을 애도하는 카트린 드 메디시스다. 전경에 서 있는 님프는 프랑수아 2세의 아내 스코틀랜드 여왕 메리 스튜어트다. 두 사티로스*는 가톨릭 파벌의 수장들인 기즈-로렌 추기경과 그의 형제 프랑수아 드 기즈 공작이다. 마지막으로 후경에 보이는 기사는 프랑스 왕이다. 이 그림은 앙리 2세의 사랑을 뜻하는 우의화이다.

프랑수아 클루에

〈목욕하는 디아나*〉,
c.1565,
목판에 유채,
루앙 미술관

→ p. 78

앙투안 카롱 Antoine Caron

(1521 보베~1599 파리)

카롱은 두 퐁텐블로파* 사이의 연결점 역할을 한 프랑스 매너리즘의 주요 인물 가운데 한 명이다. 그는 스테인드글라스 미술가로 경력을 시작했고, 이후 퐁텐블로에서 프리마티초의 조수로 일했다. 그런 다음에는 왕비 카트린 드 메디시스 곁에서 궁정화가로 일했다. 그녀는 그의 중요한 후원자였다. 발루아 궁정에서 그는 그림, 데생, 장식 융단을 위한 밑그림, 가구와 조각을 위한 스케치 등 미술과 관련된 모든 일을 했다. 육필원고의 삽화를 그렸고, 축제 및 앙리 2세와 카트린 드 메디시스의 궁정에서 열리는 수많은 예식을 기획했다.

매우 잔인한 주제와 환상적인 주제를 다룬 그의 그림들에서는 사람의 머리를 자르며 춤을 추는 우아한 인물들을 볼 수 있다. 사실 이 두 주제는 프랑스풍 매너리즘의 대표적 특징이다. 카롱의 작품들은 이해하기 쉽지 않은 우의화인 동시에 궁정화, 종교전쟁화, 그리고 당대의 사건을 다룬 시사성 있는 그림이다.

스타일 면에서 이탈리아의 영향을 받았지만, 카롱은 이탈리아에 간 적이 없다. 네덜란드에도 간 적이 없음에도 그가 그린 환상적인 건축물은 플랑드르의 영향을 보여준다.

 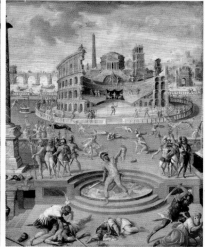

앙투안 카롱
〈트리움비라트의 대학살〉,
1566,
캔버스에 유채,
파리 루브르 박물관

가장무도회와 학살 장면이 기묘하게 뒤섞인 이 그림은 종교전쟁과 신교도 학살을 경험한 동시대인이라면 누구나 이해할 수 있는 암시였다. 1561년 4월에 가톨릭 귀족 세 명이 신교도들에 맞서 트리움비라트Triumvirat(삼두정치)를 형성했다. 학식이 풍부했던 카롱은 로마의 마르쿠스 아우렐리우스 황제 치세 때 집필된 『로마사』에서 영감을 얻었다. 이 책은 기원전 43년 집정관 세 명 안토니우스, 옥타비아누스, 레피두스가 자행한 학살을 이야기하고 있다(이 그림에서 튈르리궁의 모습을 알아볼 수 있는데, 튈르리궁은 카롱의 거의 모든 작품에 등장한다).

영국 궁정풍 초상화

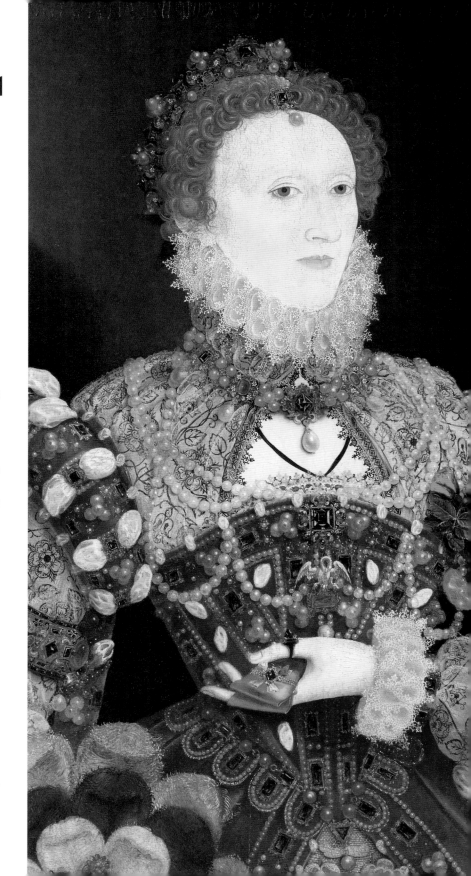

영 국의 튜더 왕조에는 위대한 군주 두 명이 있었다. 두 명 다 많은 픽션에 영감을 제공했다. 여섯 번 결혼한 헨리 8세*는 홀바인이 그린 초상화를 통해 자신을 불멸의 존재로 만들면서 권력의 호전적 이미지를 널리 퍼뜨렸다. 반대로 한 번도 결혼한 적 없고 후사도 없던 엘리자베스 1세(헨리 8세와 앤 불린 사이에 태어난 딸. 앤은 간통죄로 참수되었다)는 영국 국교를 믿는 국가를 보호하는 국모이자 '처녀 여왕'이라는 초상화 속 이미지를 통해 자신에 대한 숭배를 불러일으켰다. 두 군주 모두 고도로 상징적인 재현 규칙을 적용하게 하면서 장엄한 초상화를 저마다의 방식으로 엄중히 관리하고 확산시켰다.

16세기에 영국은 영국 국교 신앙을 채택했고, 이로 인해 종교적인 단절과 성상 파괴*가 일어났다. 1530년경, 영국은 가톨릭 파(성직자들과 친스페인 세력. 유명한 정치가이자 작가 토머스 모어도 여기 속한다)와 영국 국교를 믿는 종교개혁 파(토머스 크롬웰, 불린 가문 사람들 그리고 네덜란드와 무역을 하던 모든 사람)로 분열되었다. 교황이 첫 번째 이혼을 허가해주지 않자, 헨리 8세는 결단을 내려 로마 교회와 절연하기로 했다. 이후 매우 격렬한 성상 파괴의 물결이 뒤따른다. 교회의 장식물과 성자들의 형상이 파괴되고, 수도원들이 문을 닫았다. 그 결과 회화는 초상미술로 축소되었다.

이탈리아 르네상스의 혁신은 헨리 8세가 열광했던 판화와 장식 융단을 통해 영국으로 유입되었다. 헨리 8세는 프랑수아 1세와 경쟁하고 싶은 마음에 런던 주위에 수많은 궁전(화이트홀, 햄프턴코트, 웨스트민스터…)을 지었다. 거기서 고관들이 온갖 오락거리(기마창 시합, 매사냥, 볼링, 가면무도회, 연극…)를 즐겼다. 많은 외국 화가들(특히 플랑드르 화가들)이 영국 궁정에 초대받았다. 엘리자베스 1세 치하에서 영국 미술가들은 자유분방해졌다. 특히 초상화가 니콜라스 힐리어드와 조지 고워는 고관들 곁에서 대성공을 거두었고, 여왕의 신격화된 이미지를 만들어냈다.

소 한스 홀바인 Hans Holbein the Younger

[1497 아우크스부르크(독일)~1543 런던]

홀바인은 뒤러와 그뤼네발트 이후 르네상스의 마지막 위대한 독일 화가이자 서양 미술에서
가장 위대한 초상화가 중 한 명이다. 저명한 화가의 아들이었던 그는 아우크스부르크에서
화가로서의 경력을 시작했고, 아마도 롬바르디아로 건너가 오랫동안 체류했던 것 같다(그곳에서
레오나르도 다 빈치에 영향을 받은 초상화, 데생과 원근법을 견습으로 배움). 그런 다음 스위스에서
일했다. 신교도 지역인 바젤 주민들이 교회의 그림을 불태우는 등 미술가들에게 적대감을
드러내자, 홀바인은 프랑스에서 일거리와 후원자를 찾았지만 성과가 없었다.

　　1526년에 그는 인문주의자 에라스뮈스의 추천으로 영국에 정착했다. 그리고 10년 뒤
영국 귀족들과 헨리 8세*의 정식 화가가 되었다. 궁정에서 그가 맡은 직무는 주로 초상화
제작이었지만, 틈틈이 바젤에 가서 후원자 토머스 모어를 위해 종교적 주제의 그림을 계속
그렸다.

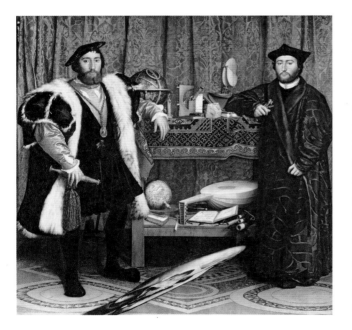

프랑스 외교관 두 명을 그린
이 이중 초상화는 인문주의*
의 가치들을 기리고 있다(선
반에 놓인 지리, 수학, 음악
과 관련된 물건들에서 그것
을 알 수 있다). 그림 전경에
보이는 모호한 형상은 인간
의 해골을 왜상*으로 재현한
것이다. 해골이 전하는 메시
지는 '메멘토 모리memento
mori(네가 죽는다는 것을 기
억하라)'이다!

소 한스 홀바인
〈대사들〉, 1533,
참나무 패널에 유채,
런던 내셔널 갤러리

헨리 8세가 인정한 화가

어느 날 한 영국 백작이 계단에서 홀바인과 부딪혔다며 불평하자
헨리 8세는 이렇게 말했다. "짐은 상스러운 남자 일곱 명을 백작
일곱 명으로 만들 수 있지만, 백작 일곱 명으로 홀바인 한 명은 만들지 못한다오!"

1509~1547 영국 왕 헨리 8세(튜더 왕조),
여인 여섯 명과 결혼

1533 영국 교회가 로마 교회에서 분리됨

1516 토머스 모어, 『유토피아』

니콜라스 힐리어드 Nicholas Hilliard

[1547 엑서터(데번셔)~1619 런던]

개신교도 금은세공사의 아들이었던 힐리어드는 장인(금은세공사, 보석세공사, 화가)으로 10년
남짓 일한 뒤 로버트 더들리(엘리자베스 1세의 총애를 받던 레스터 백작)의 후원을 받게 되었다.
힐리어드는 국제적 명성을 얻은 영국 최초의 미술가였으며 프랑스에 가서 시인 롱사르를
만났고 클루에 가문 사람들의 영향도 받았다.

　힐리어드는 엘리자베스 1세(튜더 왕조)의 공식 초상을 제작했고, 이어서 제임스 1세(스튜어트
왕조)의 초상도 제작했다. 특히 정밀 초상화들로 명성을 얻었으며(세밀화*에 관한 개론서를
쓰기도 했다), 금이나 상아를 박아넣은 타원형의 양피지에 수채화도 많이 그렸는데, 이것들은
나무함이나 보석상자를 장식하는 데 쓰였다.
매우 값비싼 이 물건들은 영국 궁정에
유통되었고 외교용 선물로 쓰이기도 했다.

▲ 영원한 젊음

　　　　　　　　　　　힐리어드는
엘리자베스 1세의 치세가 끝날 때까지
그녀의 모습을 1572년 그녀를 처음 만났을 때와
똑같이 젊은 모습으로 그려냈다. 강력한 군주에게는
시간도 비껴간다는 것일까.

니콜라스 힐리어드
〈펠리칸이 있는 초상화〉, 1575,
패널에 유채, 리버풀 워커 아트 갤러리
→ p. 84

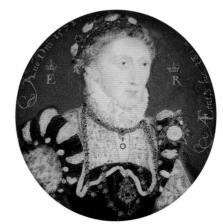

니콜라스 힐리어드
〈엘리자베스 1세〉, 1572,
양피지에 수채,
런던 국립 초상화 미술관

드레스 중앙에 달린 보석은 새끼들에게 자기 피를 먹
이기 위해 부리로 자신의 옆구리를 쪼는 펠리칸을 표
현한다. 이는 여왕이 결혼도 하지 않고 백성들을 위해
희생하고 있음을 상징한다! 그리하여 순결하고 덕이
높은 '처녀 여왕'은 영국이라는 왕국의 강력한 배우자
가 될 수 있었다.

이탈리아 바로크 미술

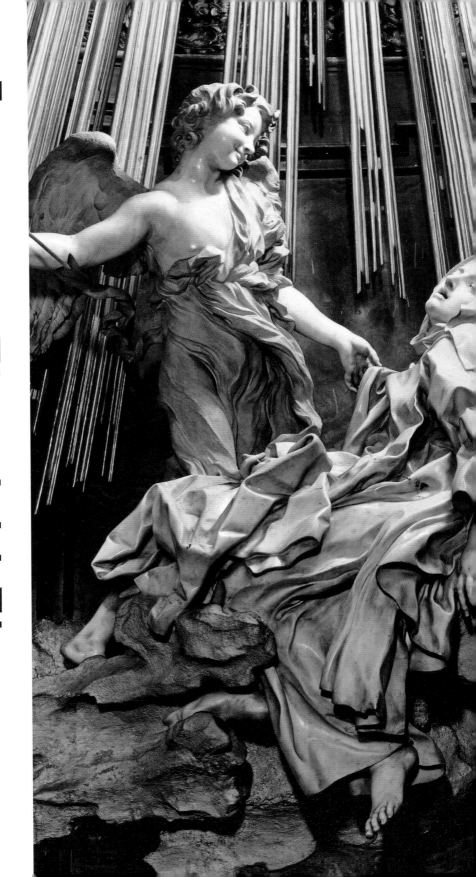

매너리즘*에 대한 반동으로 16세기 말 로마에서 탄생한 바로크 미술*
은 가톨릭교회가 개신교에 행한 반격과 관련이 있다. 가톨릭의 반
종교개혁은 감정을 불러일으키고 매혹하는, 즉 사람들을 경탄하게 하는 것
을 목적으로 하는, 모든 사람이 이해할 수 있는 미술을 장려했다. 가톨릭
의 수도이자 교황권의 본산 로마에서는 야심 찬 건축적 · 장식적 프로젝트들
이 구상되고, 그렇게 로마는 각지에서 오는 미술가들을 환영하는 유럽의
미술 중심지가 되었다. 미술가들은 로마에 자리 잡고 많은 시각적 경험을
통해 발전을 이루었다.

> 원래 바로크(바로코barroco, 포르투갈어로 모양이 고르지 않은 진주를 뜻
> 한다)라는 단어는 기묘함, 이상함을 가리키는 경멸이 담긴 용어였다.
> 바로크는 그림, 건축, 문학, 음악, 연극 등 모든 예술 분야에 빠르
> 게 적용되었다. 그러나 지리(로마에서 시작해 프라하까지 크루아상 형태
> 로 뻗어나가며 유럽 지역에서 성행했던 '바로크 크루아상'), 스타일(변화무쌍
> 함, 활기, 불안정성), 혹은 반종교개혁이 일어난 역사적 시기를 통해
> 바로크라는 말을 정의해야 하지 않을까?

회화의 경우 로마에서 1600년대 초반 30년의 흐름을 전복하는 바로크적
표현 방법이 부상한다. 한편으로는 자연주의로의 회귀를 주장하고 하층민
(음악가, 술꾼, 협잡꾼, 비참한 사람들 그리고 화류계 여인)들을 그림에 그려 넣은
카라바조와 그의 추종자들의 흐름이 있고, 다른 한편으로는 카라치 가문 사
람들이 빛나는 고전주의를 제안하며 회화의 흐름을 이끈다. 이렇게 격렬
한 장면들, 빛과 그림자의 대비, 신비롭고 으스스하며 극적인 분위기가 돋
보이는 회화가 증가한다.

> 건축, 연극 그리고 막 싹트기 시작한 오페라에서 사치스러운 로마
> 의 바로크 정신을 특징지은 것은 장식의 과잉, 관능성, 과장된 움직
> 임, 변화, 불안이었다. 특히 고정된 자리에서 물을 흘려보내는 분수
> 는 흐르는 시간과 죽음에 대한 바로크적 상징이었다. 조각에서 볼
> 수 있던 특징은 긴장되고 불안정하고 역동적인 구조, 비틀림, 소용
> 돌이꼴 장식, 벽감에서 나오는 인물들이다.

→ p. 93
카라바조 〈성 테레사의 황홀경〉, '베르니니'

카라바조 Caravaggio

[1571 밀라노~1610 포르토 에르콜레(토스카나)]

천재적
재능!

카라바조는 17세기의 매우 유명한 이탈리아 화가이다. 그는 이탈리아를 비롯해 서양 미술을 혁신했다. 선대 화가들이 가졌던 '이상적' 아름다움에 대한 경외감이 없고 성서 속 장면을 '평범하고' '대중적인' 방식으로 재현한 그의 그림은 당대 사람들에게 충격을 주었다. 푸생은 "그는 회화를 파괴하기 위해 이 세상에 왔다"라고 말했다. 그는 거칠고 호전적인 성격 때문에 사람들에게 반감을 샀다. 그러나 그런 격렬함이 그에게 일상성의 영감을 주었을 것이다. 다혈질의 성격이 그의 화폭에, 힘차고 치밀한 그의 미술에 그대로 드러났다. 비극적이고 사실주의적이지만 즐겁고 덧없는 그의 작품은 바로크 미술의 진정한 면모를 가장 잘 보여준다.

그는 밀라노에서 티치아노의 제자 시모네 페테르차노의 견습생으로 경력을 시작했고 1592년에 로마로 갔다. 짧았던 그의 삶은 그림자들로 가득했다. 사람들은 그가 1596년에야 로마에 갔고 앞선 4년 동안 밀라노의 감옥에 갇혀 있었다고 주장한다. 로마에서 그는 매너리즘* 화가인 카발리에 다르피노(주세페 체사리)의 작업실에서 견습생으로서 꽃과 과일 같은 정물화를 그리는 직무를 맡았다.

프란체스코 마리아 델 몬테 추기경이 그의 멘토이자 그의 작품 수집가가 되었다. 그는 카라바조의 그림 여덟 점을 소유했고 카라바조에게 작품들을 주문하기도 했는데, 이는 카라바조에게 전환점이 되었다. 1600년에 로마 산 루이지 데이 프란체시 성당을 장식하게 되자 카라바조는 여기에 자신의 걸작들을 남겼고 그로 인해 명성을 얻기 시작했다. 이후 그의 그림들은 천문학적인 가격에 팔렸다.

엄청난 재능과 탁월한 창의성 외에, 카라바조 미술의 특징을 이루는 두 가지 요소가 있다.

▶ 첫째, 가톨릭의 반종교개혁*으로 인해 확산된 성서 속 이야기를 평범하다 싶을 정도로 자연주의적으로 해석한 점이다: 가톨릭교회는 프로테스탄트 종교개혁*에 대응하여 하층민을 신도로 포섭하려고 많은 종교화를 주문했다. 그러나 신앙에 대한 이 화가의 지나치게 개인적인 견해와 반항적 기질 때문에 성직자들이 그의 작품을 거부하는 경우도 있었다.

카라바조
〈바쿠스〉, c.1590
캔버스에 유채, 피렌체 우피치 미술관

▶ 둘째, **명암법***의 발명이다. 그림자와 뚜렷한 대비를 이루는 강렬한 빛은 감정적
긴장과 그림 속에서 일어나는 비극적 사건들의 깊이를 나타내며, 현실을 더욱 적나라하게
표현한다(화가는 한낮의 빛이 들어오도록 자기 작업실의 위쪽에 쪽창을 냈을 것이다).

카라바조　　　　　　　→ p.98
〈성모 마리아의 임종*〉,
1605~1606,
캔버스에 유채,
파리, 루브르 박물관

카르멜회 수녀들이 주문한 이 작품은
성모 마리아의 모델이 창녀이며 성모가
하층민처럼 너저분하게 옷을 입었다는
이유로 거부당했다(같은 이유로 성직자
고객들은 로마 산 루이지 데이 프란체
시 성당의 〈성 마태오*와 천사〉와 로마
〈성 바오로의 회심*〉의 첫 번째 판본
을 거부했다). 그래서 만토바 공작이 루
벤스의 조언에 따라 이 그림을 구매했
다. 지체 높은 여성 중에는 화가의 모델
이 되려는 사람이 없었기 때문에 창녀
를 모델로 삼았을 것이다. 성모 마리아
의 배가 부풀어 있는 것으로 보아, 그림
의 실제 모델은 임신부였거나 익사자였
을 것이다.

화가가 의도한 사실주의*는 민중이 그림 속 장면에 감정이입하고 성모 마리아도 죽
음을 면할 수 없는 평범한 인간으로 보게 해주었다. 이 작품에서 화가는 성서 속 인
물들을 인간적이고 평범한 신자에 가깝게 묘사한다.

범죄 경력과
의문의 죽음

1606년에 카라바조는 폼[테니스의 전신] 경기를 하다 상대방을
죽이고, 로마, 나폴리, 몰타와 시칠리아로 도피해야 했다. 그
과정에서도 주문을 받아 계속 그림을 그렸다. 그는 교황 특사로 사면을 받았지만 이를 알지
못한 채 로마로 돌아가는 길에 어느 해변에서 의문의 죽음을 맞이했다.
미술평론가들은 카라바조에 대해 300년 동안 침묵했고, 카라바조는 20세기가 되어서야
재발견되고 다시 절찬을 받았다.

600 조르다노 브루노가 이단이라는 이유로 화형당함　　　1626 우르바노 8세가 로마의 성 베드로 성당을 봉헌함

1607 몬테베르디의 〈오르페오〉, 오페라의 탄생　　　1633 갈릴레오 갈릴레이가 재판을 받음

베르니니 Bernini

(1598 로마~1680 로마)

천재적
재능!

젊은 시절 베르니니는 아버지의 작업실에서 그림 · 건축 · 조각 등 다양한 재능을 개발했고, 얼마 지나지 않아 새로운 미켈란젤로로 격찬받았다. '일 카발리에레 베르니니(기사 베르니니)'는 네 명의 교황 밑에서 일했지만, 그를 '예술의 위대한 주관자'로 만들어준 교황은 우르바노 8세였다. 우르바노 8세의 세심한 감독 아래, 베르니니는 종교적인 주제의 조각상을 만들고 로마 성 베드로 대성당 개조 작업에 참여했다.

베르니니는 조각의 위대한 부흥기를 이끈 선구자였다. 그의 영향 아래 당대의 조각에서는 하얀 대리석으로 작업할 때 색채의 부재를 보완하기 위해 육체의 움직임과 살의 부드러움을 중점적으로 표현하고자 했고 대리석 표면이 빛을 받을 때의 효과까지 고려했다. 그는 고대 조각상들의 이상적인 아름다움에서 영감을 받으면서 모델의 진실한 표정을 포착하려 애썼다. 또한 삶의 단면을 재현하기 위해 여러 기법을 고안하면서 전례 없는 사실주의*로 인물의 흉상을 조각했다.

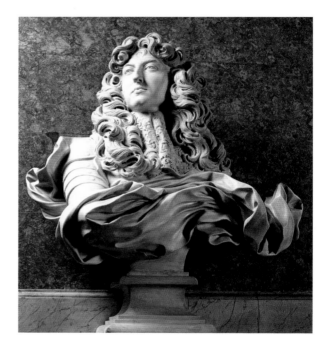

베르니니
〈루이 14세의 흉상〉,
1665,
대리석,
베르사유와 트리아농 성
국립미술관

**진짜보다
더 진짜 같은**

베르니니의 아들 도메니코에 따르면, 베르니니가 만든 인물 조각상들이 실제 인물과 너무도 닮은 나머지, 다음과 같은 일이 있었다고 한다. 어느 날 교황 우르바노 8세가 자신의 묘비를 미리 확인하기 위해(당대에는 살아생전 자신의 묘비를 미리 주문하는 것이 관례였다) 몬세라토의 산타 마리아 수도원을 방문했는데, 교황이 함께 있던 스페인 출신 변호사 페드로 드 푸아 몬토야를 가리키며 '창백한 복제품'이라고 말했다. "창백한 복제품이라고요?" 몬토야가 반문하자, 교황은 베르니니가 만든 몬토야의 대리석 흉상 쪽으로 몸을 돌리며 외쳤다. "원본은 여기 있군요!"

걸어가는 군주

파리에 오라고 권유하는 루이 14세의 초대를 외교적 이유 때문에 받아들여야만 했을 때 베르니니는 이미 나이가 많이 든 상태였다. 루브르의 도면을 다시 그리기 전, 그는 태양왕 루이 14세의 대리석 흉상 조각 작업에 착수했고, 10년 뒤 루이 14세의 기마상도 제작하게 된다. 기마상 제작을 위해 베르니니는 생제르맹 앙 레에 있는 왕의 거처, 국무회의, 심지어 폼 경기장 등 곳곳으로 군주를 따라다니겠다고 요청해 허락을 받았다… 베르니니는 왕의 표정을 익히기 위해 그 절대군주가 알아차리지 못하는 사이에 10여 장의 스케치를 했다. 그런 다음 (그가 즐겨 했던 표현으로) '기본 개념을 수립하'고 군주에 어울리는 영웅적인 자세를 찾아내기 위해 점토로 모델로*를 만들었다.

마침내 베르니니는 준비가 되었고, 조수가 사전 작업으로 애벌깎이를 한 대리석 덩어리를 가져다주었다. 베르니니는 얼굴을 정확하게 깎아내기 위해 루이 14세에게 열두 번 포즈를 취해달라고 요청했다. 사람들은 깜짝 놀라며 의문을 품었다. 왜 이때껏 그토록 열심히 만들어둔 스케치와 모델로들을 사용하지 않는가? 왜 처음부터 다시 시작하려 하는가? 그러자 베르니니는 단 한마디로 스스로를 정당화했다. "나는 내 작품을 복제하고 싶지 않고, 원본을 창조하고 싶어요!"

흉상은 매우 성공적으로 완성되었고, 루이 14세의 조신들은 그 생생함에 경탄했다. "팔도 다리도 없는 흉상이 금방이라도 걸어갈 것 같군요!"

베르니니 → p. 88
〈성녀 테레사의 황홀경〉, 1647~1652,
대리석, 로마 산타 마리아 델라 비토리아 성당

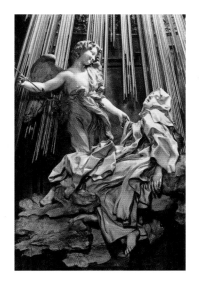

이 조각상은 베르니니가 페데리코 코르나로 추기경의 장례 예배당 안에 설치한 것으로, 단순한 조각을 넘어서 진정한 연극적 장치이다. 우선 그는 대리석으로 바닥을 포장했고, (삶과 죽음 사이의 대화를 상기시키기 위해) 골격을 장식하는 원형 구조물을 만들었다. 그런 다음 코린트식 기둥으로 받친 제단 위에 성녀 아빌라의 테레사(1622년에 시성됨)를 배치했다. 그녀는 '신의 사랑에 불타는' 모습으로 황금 투창을 든 천사와 마주하고 있다. 이 두 인물은 금도금한 청동 광선으로 구현한 신비로운 빛에 잠겨 있다. 마침내 베르니니는 측면 누대에 기대어 그 장면을 굽어보고 있는 주문자의 가족들을 환조로 조각한다. 이들도 성녀 테레사가 자신의 『회고록』에서 이야기한 비의적인 경험에 참여한 셈이다. 천사가 그녀의 배 속에 불타는 창을 찔러 넣었고 그것이 날카로운 고통을 유발했지만, 곧이어 황홀감과 크나큰 영적 기쁨으로 변했다는 이야기 말이다. 베르니니는 수많은 옷 주름, 눈을 반쯤 감고 입을 조금 벌리고 고개를 젖힌 성녀의 자세를 통해 성녀의 내면적 경험을 표현했다. 기술적인 면에서나 미학적인 면에서나 탁월한 솜씨로 신비주의적인 황홀감을 구현했다.

1600 조르다노 브루노가 이단이라는 이유로 화형당함

1626 우르바노 8세가 로마의 성 베드로 성당을 봉헌함

1607 몬테베르디의 〈오르페오〉, 오페라의 탄생

1633 갈릴레오 갈릴레이가 재판을 받음

안니발레 카라치 Annibale Carracci

(1560 볼로냐~1609 로마)

카라치 가문에는 가장 유명한 안니발레와 그의 형 아고스티노(1577~1602) 그리고 사촌 루도비코가 있다. 안니발레는 볼로냐 출신이고, 로마로 건너갔으며, 카라치 집안사람들은 매너리즘* 문화에 극렬히 반대하고, 반종교개혁이 권장하는 자연 관찰을 즐겨 하면서 단순하고 고결한 회화를 추구했다. 그들의 미술과 개성은 카라바조의 격렬함과 대립했다. 하지만 신기하게도 카라바조와 안니발레는 대화를 나누고 친구 관계를 유지했다. 미켈란젤로의 조각에서 영향을 받은 안니발레 카라치의 〈피에타*〉(나폴리 카포디몬테 미술관)는 같은 주제를 다루도록 카라바조를 자극했을 것이다.

고대 조각술, 르네상스 미술, 라파엘로와 미켈란젤로의 영향을 받은 그들의 회화는 특히 그들이 볼로냐에 설립하고 데생 교육을 강조한 아카데미 두 곳을 통해 17세기 회화에 깊은 영향을 미치게 된다.

오도아르도 파르네세는 안니발레에게 자신의 로마 궁전(현 프랑스 대사관) 장식을 맡겼는데, 안니발레가 작업한 그 대저택의 격자 천장은 카라바조의 양식에 맞서 새로운 이탈리아 고전 양식을 수립했다.

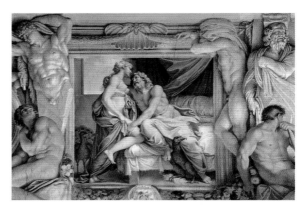

이 프레스코화는 오래전부터 파르네세 미술관의 가장 아름다운 작품 중 하나로 간주된다. 그림은 헤라 여신이 비너스 여신의 마법의 허리띠(헤라 여신의 젖가슴 아래에 보이는)의 힘을 빌려 신들의 왕인 남편 제우스를 유혹하는 순간을 보여준다. 그림 밑에 놓인, 입을 벌린 기괴한 안면상顔面像은 신화에 나오는 이 에피소드에 신성모독적인 유머를 더한다.

안니발레 카라치
〈제우스와 헤라〉, 1597~1602, 프레스코화, 로마 파르네세 미술관

◢ 새로운 미술의 탄생

카라치 집안의 친구였던 어떤 배우는 온갖 인물들의 성대모사하는 것을 좋아했다. 카라치 형제들은 이 배우의 풍자적인 목소리들을 그림으로 표현하고자 했다. 그렇게 그들은 새로운 회화를 최초로 그리고 리트라토 카리카토('과장된 초상화' 혹은 '희화화된 초상화*')라는 장르 이름까지 붙였다. 바로 여기서 풍자화*(캐리커처)가 탄생했다. 어려운 부분은 얼굴이었다. 왜곡해서 표현해도 실제 인물과 닮아야 하기 때문이다. 예술이란 바로 이런 것이다!

카라바조 화풍과 카라바조를 추종한 화가들

카라바조는 새로운 자연주의적 기법을 제시함으로써 로마 미술계에 전례 없는 열풍을
일으키고 모방자들을 만들어냈다. 1600~1630년에 플랑드르, 네덜란드, 프랑스, 스페인 등
다양한 출신의 화가들이 개인적 터치를 가미해 그의 방식을 모방하려 했다.

그렇게 카라바조의 미술은 추종자들에게 강력한 흔적을 남기게 되었고, 추종자들은 과장된
명암법, 서민적인 인물들의 상반신만 클로즈업해서 표현하는 것, 잔망스럽거나 우스꽝스러운
표정, 카드놀이하는 사람들, 음악가들, 선술집 풍경, 집시 여인 같은 전형적인 주제나 인물들 등
그가 반복하는 특성들을 따름으로써 그의 작품을 도식화했다.

최초의 로마인 추종자들, 특히 만프레디 같은 화가는 이상적 아름다움에 대한 추구를
버리고 창녀들을 모델로 썼으며 저속한 사람들을 중시했다. 또한 그들은 발랑탱 드 불로뉴의
〈성 마테오〉 연작(베르사유 성)이나 헨드릭 테르 브뤼헌의 〈성 베드로의 부인*〉(시카고 아트
인스티튜트) 같은 종교적 주제들을 선호했으며 성서 속 이야기를 일상생활의 장면들과 과감히
조합했다.

카라바조를 추종한 화가들은 유럽 전역에 이런 그림 기법을 퍼뜨렸다. 일명 '위트레흐트
화가들'은 1620년경 네덜란드로 돌아가 나폴리와 스페인과 함께 카라바조 미술의 가장 활발한
온상 중 하나를 설립했다. 그들의 목표는 많은 대중을 감동시키고, 감수성을 자극하고, 박식한
애호가들의 지원을 담보하는 것이었다.

시몽 부에

〈점치는 여인〉(부분)

→ p. 96

→ 시몽 부에 p. 104~105

▲

장난 끝에…
싸움 난다

여기 눈길을 끄는 4인조가
있다. 왼쪽에서 번쩍거리는 드레스 차림으로 활짝 미소를 띤
아름다운 여인은 화류계 여자처럼 보인다. 얼굴을 찌푸린 채 뒤에서 그녀의 어깨를 잡은
남자는 그녀와 꽤 친숙해 보이고, 그들은 고급스러운 옷차림에도 불구하고 매우 저속해
보이는데, 이 점이 그들의 익살을 강조한다. 게다가 교회의 입장에서 볼 때, 이 여자는 미래를
알려고 하는 죄를 지었다. 그림 한가운데에서 기묘한 춤을 추고 있는 손들이 이야기의 열쇠를
제공한다. 이 보헤미아 여인(혹은 집시), 점치는 여인은 부인의 반지를 훔칠 준비가 되어 있다.
하지만 미래를 읽을 수 있다고 주장하는 그녀는 자기 자신의 현재는 보지 못한다. 같은 순간
오른쪽의 유쾌한 시골 남자가 그녀를 강탈하고 있으니 말이다! 이 그림에서 우리 관람자들은
야바위의 공모자가 된다… 마지막에 웃는 자가 진정한 승자다.

1600 조르다노 브루노가 이단이라는 이유로 화형당함 1626 우르바노 8세가 로마의 성 베드로 성당을 봉헌함

1607 몬테베르디의 〈오르페오〉, 오페라의 탄생 1633 갈릴레오 갈릴레이가 재판을 받음

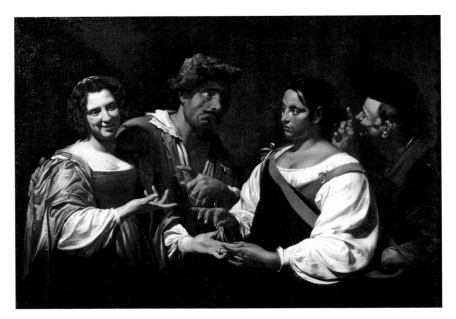

시몽 부에

〈점치는 여인〉, c.1620,
캔버스에 유채, 오타와 캐나다 미술관

→ p. 95

아르테미시아 젠틸레스키

〈유디트와 홀로페르네스〉,
1611,
캔버스에 유채,
나폴리 카포디몬테 미술관

아르테미시아 젠틸레스키 Artemisia Gentileschi

(1593 로마~1652 나폴리)

아르테미시아는 로마의 화가 오라치오 젠틸레스키(그는 영국에서 경력을 마쳤다)의 딸이자
제자였다. 그녀의 인생은 매우 극적이고 파란만장해서 그 자체로 '바로크'적이었다. 그녀는
17세에 전조적인 첫 작품 〈수잔나와 노인들*〉(포메르스펠덴 바이센슈타인 성)을 그렸다. 강간과
소송 사건을 겪은 뒤, 그녀는 피렌체 · 로마 · 베네치아 · 나폴리 · 런던을 여행했다. 런던에서
아버지와 상봉했고, 자신의 가장 유명한 그림 중 하나인 〈회화의 우의寓意로서의 자화상〉(윈저
로열 컬렉션)을 그렸다. 그런 다음 다시 나폴리로 가서 아버지가 그린 주제들을 모방하면서
카라바조가 도입한 새로운 방식들에 주목하게 되었고, 작품에 극적이고 비범한 특색을 부여할
수 있었다. 여성임에도 불구하고 아르테미시아는 빠르게 명성을 얻었다. 피렌체에서 그녀는
엘리트 집단인 아카데미아 디 아르테 델 디세뇨의 회원이 되었고, 메디치 가문 코시모 2세의
궁정화가, 그다음에는 영국 찰스 1세의 궁정화가가 되었다. 저명한 천문학자 갈릴레이와
친교를 맺기도 했다.

　　오랫동안 그녀는 호기심의 대상이었지만, 오늘날에는 카라바조 이후 당대의 가장 모범적인
화가 중 한 명으로 인정받는다. 그녀는 카라바조의 강력한 유산을 물려받은 데다, 〈유디트와
홀로페르네스*〉처럼 주어진 환경에 맞서는 힘 있고 반항적인 여성들을 그림 주제로 삼으며
자신만의 매력을 더했다. 그녀가 그린 여성들은 민감함과 연약함 및 수줍음 같은 고정관념과는
거리가 멀었고 해부학적으로 정확한 인간의 모습이었다.

　　그녀는 살아생전에 명성을 얻었고 크게 인정을 받았다. 여성으로서 유례없는 일을 해냈다.
그러나 그녀의 작품들은 사람들의 기억에서 잊혔다. 때로는 아버지의 작품으로 오해받기도
했고, 카라바조를 추종한 화가들의 작품으로 오인되기도 했다. 이후에도 미술사가들은 그녀의
작품세계나 그녀가 미술사에 미친 영향력보다는 그녀의 인생사에 더 관심을 가졌다.

▲ 부당함

아르테미시아가 묘사한 여성들의 맹렬한 활약은 화가의 생애에서
그 근원을 찾을 수 있다. 그녀는 그녀의 스승이자 아버지의 협업자였던 화가 아고스티노
타시에게 강간을 당했다. 타시를 고소하는 과정에서 그녀는 자신의 증언이 거짓이 아님을
증명하기 위해 온갖 괴로움을 겪어야 했다(강간범은 고작 1년간 감옥에 갇혀 있었다). 게다가 그녀는
아버지가 골라준 남편과 함께 로마를 떠나 피렌체로 가서 살아야 했다.
유디트와 그녀의 하녀가 유대인들의 적장 홀로페르네스를 참수하는 장면을 통해 그녀는
자신이 겪은 육체적·상징적 폭력을 재현한 것일까?

귀도 레니 Guido Reni

(1575 볼로냐~1642)

볼로냐에서 매너리즘* 화가에게 그림을 배운 귀도 레니, 일명 '안내자'〔귀도가 이탈리아어로
'안내하다'라는 뜻인 데서 붙은 별명〕는 자연의 습작을 중시하던 카라치 집안의 아카데미에
들어갔다. 하지만 당시 안니발레 카라치는 이미 로마에서 파르네세 미술관을 위한 그림을
그리는 데 몰두하고 있었다. 1602년 마침내 레니도 로마로부터 초청을 받고 (친구 도메니키노와
함께) 같은 길을 가게 된다. 그곳에서 발견한 카라바조의 놀라운 진보는 레니를 사로잡는다.
그리하여 그는 추한 형태를 제거하면서 명암법과 자연주의적 주제들을 시험해본다. 그런 다음
라파엘로의 작품에 경탄하면서 이상주의적 경향을 더욱더 발전시킨다.

　레니는 시피오네 보르게세 추기경의 후원을 받아 로마에서 재능을 인정받고, 고전 조각술에
영향을 받아 우아한 고전주의를 향해 발전해간다. 더 나아가 세련된 기교를 발휘하면서
카라바조의 미술과는 점점 더 멀어진다. 1614년 고향 볼로냐로 돌아와 유력한 작업실의
수장이 된다. 그곳에서 레니는 그가 존경하던 라파엘로의 순수한 선과 베로네세의 다채로운
색채라는 유산을 통합하는 작업을 수행한다.

　레니가 말년에 그린
그림들의 특징은 주인공들이
지닌 우아함과 감상주의,
그리고 동시에 매우
영적이고 비현실적인 빛에
잠겨 있는 종교적 인물들이
지닌 신앙심이었다.

카라바조
〈골리앗의 머리를 들고 있는 다윗〉,
c.1606~1607,
캔버스에 유채,
로마 보르게세 미술관
→ 카라바조 p.90~91

귀도 레니
〈골리앗에게 승리를 거둔 다윗〉,
1605,
캔버스에 유채,
파리 루브르 박물관

레니는 로마에 도착하자마자 곧바로 카라바조로부터 영감을 받았다. 카라바조는 이에 격분해서 '자신의 방식과 배색법'을 훔쳤다고 그를 비난했다. 하지만 레니는 신경 쓰지 않았고 자기도 다윗과 골리앗*을 그릴 수 있음을 보여주며 한술 더 뜨기까지 했다. 자신만의 방식으로 말이다!(왼쪽 상단과 옆 페이지 그림)

레니는 카라바조의 기법을 슬그머니 베끼면서 커다란 깃털 장식이 달린 붉은 펠트 모자를 쓴 작업실의 모델을 명암법으로 표현했다. 그런데 이상한 점은 다윗이 골리앗의 머리를 응시하는 모습이다. 승리 후의 휴식을 뜻하는 걸까? 이 젊은 목동은 고전 조각상이 그렇듯이 우아하면서도 조금 냉담한 포즈를 취하고 있다.

**파리 사람들의
사랑을 받은 귀도**

이 그림은 당대에 파리에서 놀라운 성공을 거두었다. 우선 개인 수집가들이 소장했고, 나중에는 루이 13세의 형제가 소유했으며, 마지막으로 루이 14세가 회수했다! 혁명 이후에야 루브르 박물관에 소장되었다.

호세 데 리베라 José de Ribera

(1591 발렌시아 근처 하티바~1652 나폴리)

자신의 출신에 자부심이 있던 이 화가는 모든 경력을 이탈리아에서 쌓았음에도(당시 나폴리는
부왕副王의 통치를 받는 스페인 영토였다) 자기 그림에 '스페인 사람 후세페 데 리베라'라고
서명했다.

　　아마도 그는 1606년에 로마에 가서 로 스파뇰레토lo Spagnoletto('스페인 꼬마'라는 뜻의 애칭)라고
불렸으며 카라바조, 일명 '롬바르디아 선생' 밑에서 견습 생활을 한 듯하다. 카라바조의
직접적인 영향을 받은 그는 직접 모델을 보고 그림을 그렸고(사생 초상화), 명암법의 기술들을
그림에 적용했다. 사람들은 그가 이틀 만에 성 히에로니무스*를 그릴 수 있다고 말했다!

　　1616년 그는 로마를 떠나 나폴리에 가서 영향력 있는 화가의 딸과 결혼했다. 장인은 그에게
총독을 소개해주는 것은 물론이고, 지역 예술 후원자들과의 인맥을 맺어주었다. 리베라는
성인(성 바르톨로메오*처럼 고문당하고 산 채로 가죽이 벗겨진 고해자, 순교자 들)을 그린 강렬한
그림으로도 주목받았지만, 뛰어난 데생과 판화 솜씨로도 눈길을 끌었다.

　　그는 강박적으로 등장인물을 여러 번
그렸다. 몸통과 사지를 극단적으로 비틀거나
고통에 일그러진 모습으로 그렸다… 이렇듯
극한의 방식으로 그림을 그린 것은 신자들에게
감동을 주고 그들이 그림에 완전히 몰입하게
만들기 위해서였다.

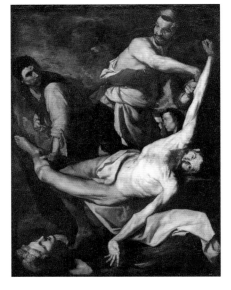

호세 데 리베라
〈성 바르톨로메오의 순교〉, 1644,
캔버스에 유채,
바르셀로나 카탈루냐 국립미술관

▲ **자유분방한 삶!**
　　　　　　　　　그의 동시대인
줄리오 만치니는 리베라가 로마에서 살 때
자유분방했던 삶을 다음과 같이 이야기했다.
"항상 셔츠도 입지 않은 세 명 정도의 못생긴
여자들과 한 침대에, 심지어 방바닥에 함께
있었다. 거기서 모두가 한데 뒤엉켜 잠을 잤다. 한
접시에 담긴 샐러드, 생선 수프를 함께 먹었으며,
그 외의 것이라고는 항아리 하나뿐이었다. 잔도
수건도 없었다. 일요일용 식탁보가 평일 내내
데생을 위한 받침대로 쓰였다…"

유력한 후원자가 없었으므로 상점에서 그림들을 팔아야 했다. 그는 카라바조처럼 작업실 위쪽에 쪽창을
내서 낮의 햇빛이 들어오게 했고 이 자연광을 통해 그의 모델들이 지닌 전형적인 특징을 강조했다.
그리고 훌륭한 사실주의*로 그들의 모습을 재현했다. 이가 빠진 중년 부인, 피부가 쭈글쭈글한 노인,
걸인, 불구자들… 각양각색의 '얼굴들'은 때때로 사도들로 변모했다. 리베라가 작은 판형으로 만든
〈12사도상〉은 매우 비싼 값에 팔렸다.

1563 트리엔트 공의회 종결, 반종교개혁
▼

▲
1568 로마에 예수교의 예수교회가 건축됨

클로드 로랭 Claude Lorrain

[c.1600 샤마뉴(보주)~1682 로마]

이 위대한 풍경화가는 로렌 출신이지만 평생 로마에서 살았다. 그는 제과 기술자로 일하던 로렌의 고향 마을을 떠나 로마에 가서 사람들을 꿈과 현실 사이의 경계로 이끄는 그림을 그렸다. 떠오르는 해 또는 지는 해를 그처럼 표현할 수 있는 화가는 아무도 없었다. 그 누구도, 심지어 그의 계승자들(영국의 풍경화가들이나 프랑스 인상파 화가들)조차도 빛의 반사를 표현함으로써 시간의 흐름을 그처럼 훌륭하게 그려내지 못했다.

클로드 로랭은 자연 속에서 사실적 요소들을 관찰하면서 자신만의 몽환적인 풍경화를 재창조했다. 신화 속의 주제들은 구실일 뿐이었다. 그는 그림을 그렸다. 아니, 데생(담채화*, 펜화)을 했다고 말해야 할 것이다. 항구, 물 위에서 춤추는 배들, 석양빛을 받아 금빛으로 물든 건축물들… 교황과 왕들은 그의 그림을 높이 평가하고 수집했으며 그는 큰 명성을 얻었다. 영국인들은 그를 무척 사랑해 성을 붙이지 않고 이름만으로 '클로드'라고 부른다.

클로드 로랭
〈해 질 녘의 항구〉,
1604~1605,
캔버스에 유채,
파리 루브르 박물관

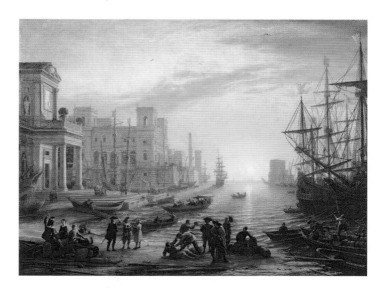

검은 거울 혹은 '클로드의 거울'

검은 거울이란 표면이 약간 볼록하고 어두운 색, 전통적으로 차콜색이라 불린 색을 띠는 작은 거울이다. 17세기에 전문 화가나 아마추어 풍경화가들이 색의 농담을 포착하기 위해 이 도구를 사용했다. 뚜껑이 달린 작은 상자 속에 담긴 이 도구는 색의 대비를 강조해주었다. 이 도구를 사용하면 어두운 부분은 더 어둡게 보이고, 하늘은 더 밝은 빛을 발했다. 이것 덕분에 주제를 주변환경과 별개로 다루어 표현할 수 있고, 최적의 틀을 구성할 수 있었으며, 색의 명암도를 더 잘 평가할 수 있었다.

프랑스 고전주의

16 세기 프랑스 미술은 이탈리아의 영향들이 모두 모여든 퐁텐블로 주위에서 발전했다. 17세기 초에도 이탈리아 미술은 여전히 미술의 기준이었다. 루이 13세의 섭정 마리 드 메디시스는 이탈리아식 그림 '기법'을 공부한 루벤스를 프랑스로 초빙했고, 루이 14세가 베르사유 궁전을 장식한 것보다 50년 앞서 뤽상부르 궁전의 회랑을 장식하게 했다.

이 시기에 영원의 도시 로마는 바로크 미술의 열락 속에 한창 빠져 있었고, 파리는 이에 반감을 느꼈다. 프랑스 미술은 좀 더 고전주의적인 균형 속에서 정체성을 모색했다. 이런 균형은 루이 13세 그리고 그의 재상 리슐리외가 다스리던 군주제의 영광을 뒷받침했다. 외국의 많은 영향들은 수도 파리로 집중되었다. 수집 취미가 파리에 확산되었고, 판화술 덕분에 최신 양식을 따른 그림들의 복제품이 유통되었다. 로렌과 파리에서 사실주의*가 인기인 동시에, 카라바조풍의 미술이 지방에서 발전했다. 파리에는 플랑드르 화가들이 다수 체류했다. 같은 시기에 프레시오지테(재치 있고 세련된 대화 기술)를 파리의 살롱들에서 찾아볼 수 있었다. 재치 있는 '사교계 신사'들은 살롱에서 특유의 기교와 겉치레 취향을 확립했다. 세련된 귀족들의 대저택을 장식하는 대규모 작업은 더욱 증가했다. 이탈리아에서 귀국한 부에의 작업실이 크게 번성했고, 이곳에서 모든 미술적 부흥이 통합되었다.

1648년 왕립 회화 조각 아카데미*의 설립은 프랑스 미술에 중요한 전환점이었다. 이것은 미술가가 스승의 작업실이 아닌 다른 곳에서 미술을 공부할수 있게 되었음을 의미했다. 19세기까지 명성을 떨쳤던 이 기관에서 교육, 비판적 성찰(최초의 프랑스 미술사가 앙드레 펠리비앵과 함께), 전시와 토론이 차츰 자리를 잡아갔다. 이 기관은 특히 '고급 장르'(역사화, 종교화)와 부차적 장르(초상화, 풍경화, 정물화)를 구별했다. 최고의 기준과 섬세한 취향을 데생과 자연에 대한 관찰에 근거해 교육했다. 이를 아테네주의*라고 규정한다. 푸생은 로마에 체류 중이었음에도 고대의 준거들이 뚜렷이 남아 있는 엄격한 미술로 숭배를 받았다. 17세기 말 (작고한 지 50년이 된) 루벤스의 명성이 푸생을 밀어내기 전까지 푸생은 미술계를 지배했다. 당대 사람들은 루벤스의 '채색'과 그의 '전체적인' 조화를 높이 평가했다. 장 주브네나 앙투안 쿠아펠 같은 화가들이 루벤스의 작품에서 영감을 받기 시작했다.

이런 이론적 토론들이 파리에서 전개되었고, 대재상 콜베르는 전례 없이 뛰어난 조각들로 왕의 집무실을 구성했다. 1670년부터는 베르사유 궁전에 대대적인 장식 작업이 시작되어 모든 사람의 이목을 끌었다. 샤를 르 브룅의 지휘하에 살롱, 회랑, 돔 들이 호화롭게 장식되었고, 프랑수아 지라르동은 베르사유의 정원들을 조각상들로 가득 채웠다.

→ p. 117

위생트 리고, 〈대관식 복장을 한 군주의 초상화〉 부분

시몽 부에 Simon Vouet

(1590 파리~1649 파리)

시몽 부에는 프랑스 화가일까, 아니면 이탈리아 화가일까? 그는 파리의 앙리 4세 밑에서 수석 화가로 일하던 아버지에게 그림을 배웠다. 젊은 천재였던 그는 초상화가로서 외교 사절과 동행해 콘스탄티노플에 가기도 했다. 베네치아에서 티치아노와 베로네세의 그림들을 보고 매혹되어 로마에 정착하기로 결심하고 그 영원의 도시에 15년간 머물며 아름다운 로마 여인과 결혼했다. 또한 카라바조의 그림이 지닌 힘과 자연스러운 아름다움에 대한 그의 탐구와 인물들의 관능미에 많은 영감을 받았다. 부에는 바르베리니 가문의 후원을 받아 유연하고 육감적인 방식과 화폭을 환히 밝혀주는 황금빛으로 성공을 거두었고, 로마의 성 베드로 대성당에 그림을 그려달라는 요청을 받았다.

그러나 1627년 루벤스가 파리에 다녀간 뒤 루이 13세가 자신의 문화적 야망을 이루기 위해 부에를 프랑스로 호출했다. 당시 프랑스 미술은 한창 쇄신 중이었고 재능 있는 미술가들을 찾고 있었다. 작품 주문이 밀려들었고, 부에는 파리의 대저택들을 위한 대대적인 장식을 비롯해 회랑, 왕실의 주거공간, 예배당, 제단화* 들의 작업에 참여했다.

그는 프랑스의 취향을 고려해 밝은 색조를 사용했지만, 바로크 미술의 파토스 그리고 역동적인 대각선 구도로 놓인, 환히 반짝이는 노란색 의상을 입은 조금 육중해 보이는 인물들을 여전히 선호했다. 그는 빛의 효과에 주목했고, 특히 화폭을 구조화하는 옷 주름들을 표현하는 데 공을 들였다. 이탈리아의 광채가 파리 응접실들에 자리를 잡았다.

비르지니아와 작업실의 소녀들

유년 시절부터 직인조합의 전통 속에서 자란 부에는 파리에 정착한 뒤 작업실을 열었다. 이 작업실은 전문적이고 젊은 미술가들을 다수 고용해 장식·풍경화·동물화·정물화·투시도 작업을 했고, 파리에서 가장 유능한 작업실로 인정받았다. 또 그는 르 브룅, 미냐르, 르 쉬외르 같은 다음 세대의 훌륭한 판화가와 화가 들을 양성했다.

특이한 점: 부에는 현대적이고 자유로운 교육 방식으로 학생들을 가르쳤다. 그중에는 여학생들도 있었다(그 시절 여성들은 원칙적으로는 견습생이 될 수 없었다). 또한 부에는 그의 아내였던 재능 많고 아름다운 비르지니아에게 그림을 가르쳤다. 비르지니아는 부에의 아이 열 명을 출산했는데 그중 네 명만 살아남았다. 이후 비르지니아는 젊은 여성들에게 데생을 가르쳤다.

시몽 부에
〈회개하는 마리아 막달레나*〉,
1633~1634,
캔버스에 유채,
아미앵 피카르디 미술관

→ p. 95, 96

시몽 부에
〈성 유스타키우스와 그
가족들의 영예〉
(파리 성 유스타키우스 교회
주제단화 상단의 일부),
c.1634,
캔버스에 유채,
낭트 미술관

주름진 옷자락에 둘러싸여 움직이는 신의 모습에 초점을 맞춘 굉장한 앙각仰角과 원근법*을 통해, 부에는 자신의 미술의 정점을 보여준다. 그는 바로크 미술의 완전한 격정을 매우 이탈리아적인 서정으로 대체하면서, 진정한 시적 개화를 이루었다. 무중력 상태처럼 활기를 띤 그의 그림 속 인물들은 그들이 걸친 옷의 화려한 주름들로 정의된다. 따뜻한 색조는 신성한 빛을 더 두드러지게 만드는 동시에 그림의 관능성을 만드는 데 일조한다.

천재적
재능!

니콜라 푸생 Nicolas Poussin

(1594 레장델리스~1665 로마)

미술사에서 푸생은 고전주의를 구현한 화가로서, 질서로의 회귀와 그리스인들이 정의한 것과 같은 이상적인 아름다움을 추구했다. 푸생은 박학했다. 성서, 오비디우스, 베르길리우스, 신화, 그리스·로마 역사에 정통한 화가이자 철학자였다. 그는 스토아 철학, 미덕에 대한 사랑, 균형과 내적 평화를 중시했으며 쾌락과 행복에는 별로 중요성을 부여하지 않았다. 그는 질서, 명료함, 소박함을 사랑했다. 볼테르는 푸생에 관해 다음과 같이 썼다. "그에게는 자신의 철학이 재산보다 더 중요했다."

푸생은 젊었을 때 파리에서 왕실 수집품과 고대 조각품 들을 보며 공부를 시작했다. 뤽상부르 궁전에서 필리프 드 샹파뉴와 함께 마리 드 메디시스를 위해 작업하기도 했다. 그러나 오비디우스의 『변신』에 삽화를 의뢰한 이탈리아 시인 잠바티스타 마리노와의 만남이 푸생에게 중요한 계기를 마련해주었다. 마리 드 메디시스는 푸생이 (그의 친구 로랭처럼) 로마에 가서 정착하는 것을 허락했다. 로마에서 푸생은 여러 회화의 영향을, 특히 티치아노와 라파엘로의 영향을 많이 받았다. 그는 로마에서 외롭게 살았지만, 프랑스에서 의미 있는 예술 경향과 열광을 만들어냈고 왕립 회화 조각 아카데미*의 칭송을 받았다. 그가 평생 망명의 삶을 살기로 선택한 만큼 이는 역설적이다. 고대와 인문주의의 준거에 푹 빠진 프랑스의 후원자들은 그의 소형 그림들을 수집하고 알음알음으로 유통했는데, 이는 궁정의 사치스러운 소비에 저항하는 형태였다.

푸생은 전설이나 음울한 신화에 나오는 사랑 이야기를 그리며 화가 경력을 시작했고, 그다음에는 종교적인 주제들로 넘어갔다(그는 예수회에 입교했다!). 그 후 그는 우수 어린,

니콜라 푸생
〈성 요한이 있는
밧모섬 풍경〉, 1640,
캔버스에 유채,
시카고 아트 인스티튜트

서정적인 풍경화를 그리며 화가로서 정점에 이르렀다. 푸생의 풍경화는 자연, 역사 그리고 사고思考의 통합을 표현한다. 그의 화폭에서 자연은 사람과 동등한 중요성을 지닌다. 거대한 풍경, 나무, 하늘, 햇빛을 받아 빛나는 구름 속에서 인간은 작아 보인다… (베르길리우스의 『목가』에서 영감을 받은) 아르카디아*의 이 목가적인 자연은 덧없는 것이긴 하지만 내적 평화를 환기하며, 프롱드의 난(1648~1653)이 불러온 폭력적인 사건들로 프랑스가 분열하는 동안 화가가 스스로 선택한 자발적 은거를 강조한다.

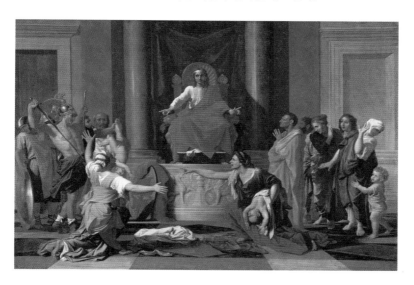

니콜라 푸생

〈솔로몬의 재판〉,
1649,
캔버스에 유채,
파리 루브르 박물관

일설에 따르면 이 그림은 푸생이 가장 좋아한 그림이다. 이스라엘의 현명한 왕인 솔로몬의 재판* 이야기 전체를 캔버스 하나에 재현했다는 업적 때문일까? 아니면 그가 희생을 보여준 진짜 엄마와 못된 가짜 엄마를 구별해서 묘사해낸 방식 때문일까?

화가들의 왕, 왕의 화가

루이 13세, 리슐리외 추기경, 그리고 이 화가의 숭배자였던 재정감독관이 푸생에게 파리로 돌아와달라고 부탁했다. 그 정도로 그의 명성은 대단했다. 그들은 두 번이나 로마로 그를 찾아갔고, 결국 그는 1640년에 파리 귀환을 수락한다. 루이 13세는 그를 위해 왕실 소유의 튈르리 정원에 집 한 채를 마련해주었고, 그는 왕의 전임 수석 화가로 불리게 되었다. 그는 왕의 거처와 루브르 대大회랑 장식을 주문받았다. 그러나 그는 그를 질투하던 라이벌 화가들이 꾸민 음모를 예견하지 못했다. 그중에는 왕비의 총애를 받던 부에도 있었다.
"결국 푸생은 로마로 돌아갔고, 거기서 가난하지만 마음 편히 살았다."(볼테르) 푸생은 다시는 프랑스로 돌아가지 않았다.

필리프 드 샹파뉴 Philippe de Champaigne

(1602 브뤼셀~1674 파리)

　필리프 드 샹파뉴는 안트베르펜에 있던 루벤스의 작업실에 합류하기를 거부하고 브뤼셀에서 공부했고, 프랑스에 정착했다. 그는 뛰어난 솜씨를 알아본 마리 드 메디시스는 그에게 자신의 뤽상부르 궁전의 장식을 맡겼다. 그런 탓에 이 화가는 전통적인 이탈리아 여행을 하지 못했다. 그는 프랑스에 귀화했고 리슐리외의 총애를 받게 되었다. 그가 그린 리슐리외 추기경의 전신 초상화가 모든 역사 교과서에 실렸다!

　팔레루아얄(추기경의 관저) 장식에 참여한 뒤, 샹파뉴는 다른 경력을 시작한다. 그의 주요한 주문자 리슐리외와 루이 13세가 사망한 직후의 일이다. 파리에서는 프롱드의 난(1648~1653)이 맹위를 떨치고, 왕비 안 도트리슈와 재상 마자랭이 섭정했다. 이후 젊은 루이 14세가 통치하면서 아테네주의*라고 불리는 새로운 장식 스타일이 파리에 자리 잡는다. 이러한 양식의 발전에 샹파뉴도 공헌했는데, 그의 그림에서는 플랑드르의 자연주의 경향을 띤 신성한 주제와 푸생에게 영감을 받은 명료한 구성을 찾아볼 수 있다.

　이와 병행해 매우 경건한 이 미술가는 조카 장 바티스트 드 샹파뉴의 보조를 받아 많은 종교 단체들(샤르트르 수도회, 카르멜 수도회, 베네딕트파 발드그라스 교회)을 위해 신성한 주제의 그림들을 그렸다. 특히 포르루아얄에 있던 얀센파 공동체의 매우 소박한 초상화들이 유명하다. 철학자 파스칼과 극작가 라신이 그 공동체의 이름난 옹호자들이었다. 그러나 이들은 엄격주의 사상으로 인해 예수회 신자들과 루이 14세의 박해를 받는다.

▲ 딸에게 일어난 기적

샹파뉴의 딸 카트린은 매우 어린 나이에 포르루아얄 소학교에 들어갔고, 1657년에 수녀가 되었다. 얀센파가 예수회와 국가로부터 공격을 받던 시기이기도 했다. 수녀들도 박해를 받았다. 그런 상황에서 기적은 그들의 영향력을 강화하는 데 안성맞춤이었다! 1662년 1월에 기적이 일어났다. 1년 동안 몸이 마비되어 있던 카트린 드 생트 쉬잔 수녀가 갑자기 일어나서 걷게 된 것이다. 샹파뉴는 감사의 표시로 기적이 일어나기 직전 딸이 양손에 신성한 가시*를 든 채 다른 수녀 옆에서 기도하는 모습을 묘사한 그림을 수도원에 바쳤다. 절제된 신앙심이 가득하고 하얀 색조로 점층 처리된 단순미를 보여주는 이 걸작은 기적에 대한 기다림을 충실히 묘사했다.

필리프 드 샹파뉴
〈봉헌물〉, 1662,
캔버스에 유채,
파리 루브르 박물관

샤를 르 브룅 → p.116

〈다리우스의 막사〉, 1660,
캔버스에 유채,
베르사유와 트리아농 성 국립미술관

외스타슈 르 쉬외르 Eustache Le Sueur

(1616 파리~1655 파리)

르 쉬외르는 40세에 때 이른 죽음을 맞이한 탓에 훗날 얻을 수도 있었을 명성을 획득하지 못했다. 그는 선배인 푸생의 그림자 속에 있었고, 그를 계승한 젊은 르 브룅에 의해서도 빛을 잃었다. 하지만 태동하던 프랑스 고전주의에 매우 독창적인 족적을 남겼고(1640~1660년의 아테네주의*) 서정 넘치는 창의력을 보여주었다. 그는 랑베르 저택의 실내장식 등 파리의 부유층 고객들을 위해 일했다.

르 쉬외르는 우선 부에의 작업실에서 그의 장식기법과 옷의 주름 표현을 모방하며 10년을 보낸 뒤, 1643년경 독립해 매우 독창적이고 보다 간결한 스타일을 발전시켰다. 샤르트르회 수도사들을 위해 그린 〈성 브루노*의 생애〉 연작(파리 루브르 박물관)은 그가 거의 순진함에 가까울 정도로 단순함을 추구했다는 최초의 증거이다. 그는 엄정한 기하학적 구성과 아름다운 선에 대한 관심으로 이론의 여지 없이 라파엘로의 계승자로 인정받았다. 그런 특성들은 밝고 매혹적인 색채와도 훌륭한 조화를 이루었다.

◢ 노트르담의 5월제

16세기부터 매년 5월 1일 금은세공 직인조합이 왕, 왕세자, 왕비의 건강을 기원하며 감실龕室에 거는 작은 그림을 성모 마리아께 봉헌물로 바치는 전통이 생겼다. 1630년 파리 노트르담의 주랑 장식에 이어 금은세공사들은 전통적인 작은 그림 대신 사도행전에 나오는 일화를 묘사한 '약 3.5미터 크기의 대형 그림'을 바치기로 했다. 5월제의 전통이 시작된 것이다! 이렇게 해서 1630년에서 1710년까지 매년 화가 한 명을 선발해 대형 종교화 한 점을 그리게 했다. 이 그림은 5월 1일 성당 정문 앞에 하루 종일 전시되었고, 군중이 몰려와서 보고 경탄했다. 아카데미의 모든 위대한 화가들(샹파뉴, 부에, 르 브룅…)이 이 전통을 이었다. 르 쉬외르는 1649년에 이 작업에 선발되었고 〈에페소스에서의 성 바오로의 설교〉를 그렸다. 이 그림은 성 바오로의 열정적인 설교 장면을 보여준다. 전경에서 이교도 한 명이 불경한 책들을 불태우고 있다.

외스타슈 르 쉬외르
〈에페소스에서의 성 바오로의 설교〉,
1649,
캔버스에 유채,
파리 루브르 박물관

조르주 드 라투르 Georges de La Tour

(1593 빅쉬르세유~1652 뤼네빌)

조르주 드 라투르는 로렌 지방 빵집의 아들이었다. 어디서 누구 밑에서 그림을 공부했는지는 알려져 있지 않지만, 그는 27세에 부와 성공을 거머쥐었다. 그림 주문이 넘쳐났고, 라투르는 뤼네빌에서 가장 부유한 사람 중 한 명이 되었다. 그는 몇 년 일정으로 파리로 갔다. 파리에서 '왕의 전임 화가'로 임명되었고, 그의 거처가 루브르에 마련되었다. 루이 13세가 그의 그림 〈이레네의 돌봄을 받는 성 세바스티아누스〉(파리 루브르 박물관)을 소유하기도 했다. 라투르는 종교화와 대중적인 풍속화*를 그렸다. 본질적으로 사실주의적인 그림들이었다.

그의 성공의 열쇠는 무엇이었을까? 초 하나로 조명을 밝힌 밤의 그림들이다. 다혈질의 카라바조처럼 반항적이지 않았다는 차이점만 제외하면, 라투르는 거의 카라바조의 경지에 이르렀다! 그가 1635년경에 그린 그림 〈점치는 여인〉(뉴욕 메트로폴리탄 미술관)이나 〈속임수〉(파리 루브르 박물관)를 보면 이를 확인할 수 있다.

◢

사후의 어려움

"조르주 드 라투르는 미술사의 승리이다." 최근 그에게 헌정된 책은 이런 문장으로 시작한다. 사실 라투르는 살아생전에 인정받고 경탄의 대상도 되었지만, 매우 빠르게 잊혔다. 그리하여 그의 작품들은 다른 화가들이 그린 것으로 오인받기도 했다. 시대만 다른 것이 아니라 그림 스타일마저 다른 벨라스케스, 귀도 레니, 캉탱 드 라투르 같은 화가들의 작품으로 말이다. 때로는 좀 더 인기 있는 화가들의 그림으로 둔갑시킬 수 있도록 그림에 있는 그의 서명을 일부러 지우기도 했다! 사후 두 세기 이상이 지나서야 그는 재발견되어 17세기 프랑스의 거장들 사이에 속했다.

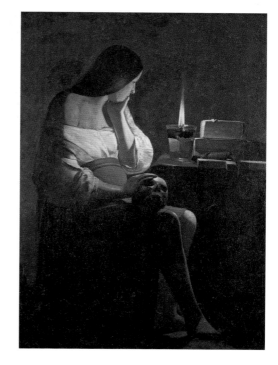

조르주 드 라투르
〈회개하는 마리아 막달레나*
(가느다란 불꽃의 등잔불이 있는)〉,
1638~1640,
캔버스에 유채,
로스앤젤레스 카운티 미술관

로렌에서 그림을 그리다···

17세기 초 로렌 지방은 이전 세기의 종교전쟁에서 멀리 떨어져 자치 공작령으로서 번영을 누렸다. 주민 백만 명이 살던 수도 낭시의 세련된 궁정은 축제와 의례의 장소였다. 이곳은 가톨릭의 보루로서 반종교개혁의 거점이었고, 개신교를 믿는 게르마니아(고대 게르만족의 거주지로, 오늘날 독일을 포함한 지역)에 맞선 전초이기도 했다. 퐁타무송에 있는 예수회 학교도 유명했는데, 여기서는 로마 유학파 화가들이 선별한 종교적 주제들이 넘쳐났다. 그들은 플랑드르 미술(카라바조를 추종한 위트레흐트의 화가들)과 이탈리아 미술(카라바조)이 만나는 교차로에 있었다. 1633년 프랑스의 침략을 받은 후, 궁정은 해산되었고 공작령은 쇠락했지만 1766년까지 명맥을 유지했다.

로렌 공작령(샤를 4세, 1633년 이후)에서는 프라하 매너리즘의 영향을 받은 자크 벨랑주나 에칭* 장르를 확립한 에칭의 거장 자크 칼로(1592~1635) 같은 솜씨 좋은 장식가들이 주목받았다. 이 유파의 가장 유명한 대표자는 당시 로마에 있던 클로드 로랭과 수수께끼의 인물 조르주 드 라투르이다.

클로드 드뤼에

〈생 발몽 부인〉,
c.1645,
캔버스에 유채,
낭시 로랭 역사박물관

손가락 끝까지
애국자

1633년 자크 칼로는 에칭 18점으로 구성한 연작 〈전쟁의 비참함〉을 완성했다. 신교와 구교 간의 30년 전쟁으로 황폐해진 유럽 병사들의 참담한 생활을 보여주는 작품이었다. 그는 거지와 집시 들을 즐겨 그렸다.

그는 브레다와 라로셸 포위공격을 묘사한 작품도 여러 점 만들었다. 그러나 루이 13세가 그에게 프랑스인들에게 점령된 그의 고향 낭시 포위공격을 묘사한 작품을 만들라고 요청했을 때, 칼로는 단호하게 거절하고는 이렇게 말했다. "그러느니 내 엄지손가락을 자르겠습니다!"

자크 칼로

〈전쟁의 비참함〉 연작,
1633,
에칭,
런던 브리티시 뮤지엄

잔 다르크에서
생 발몽 부인까지

로렌의 궁정화가 클로드 드뤼에의 전문 분야는 위대한 전쟁 영웅의 초상화였다. 전쟁은 박식한 여성 생 발몽 부인에게 남성적 명성을 빛낼 기회를 부여했다. 드뤼에는 그녀를 거대한 전장의 풍경 앞에서 남성 복장을 하고 말을 탄 채 이리저리 뛰는 아마존 전사의 모습으로 그려냈다. 과감한 시도였다! 예수회 교도 피에르 르 무안은 한술 더 떠 1647년 낭시에서 출간된, 당시 매우 유행하던 영웅 시집 『강인한 여성들의 회랑』에서 그녀를 묘사했다.

르냉 형제: 앙투안, 루이, 마티외

Le Nain brothers: Antoine, Louis, Mathieu

(c.1588 라옹~1648 파리, c.1593 라옹~1648 파리, c.1607 라옹~1677 파리)

모두 파리에 가서 일한 르냉 형제는 역설적 화법을 구사했다. 그들은 하층민, 농부들의 초상화를 그리고, 베르사유 궁정 귀족들의 초상도 이와 같은 기법과 원칙들로 그렸다. 다른 한편으로 그들은 '아카데미즘'과 '고전주의'가 성행한 17세기 프랑스 미술계에서 농부들의 삶에 관심을 가졌다. 그들은 30년 전쟁, 기근, 세금으로 피폐해진 농부들의 삶의 여건을 완벽하게 알고 있었다.

풍속화*와 초상화 외에, 이들은 종교나 신화를 소재로 한 그림도 그렸다. 이 분야에서는 독창성이 다소 덜하긴 했으나, 이들은 평범한 행위나 일화를 그리는 것을 꾸준히 거부했다.

17세기 후반부터 르냉 형제의 명성이 희미해졌다. 마티외가 아카데미 회원이었지만, 그곳의 기록부에는 이들의 흔적이 전혀 남아 있지 않다. 19세기가 되어서야 쿠르베와 코로 및 세잔이 르냉 형제에게 관심을 가지면서 이들 그림의 사실주의적 특성이 재조명받았다.

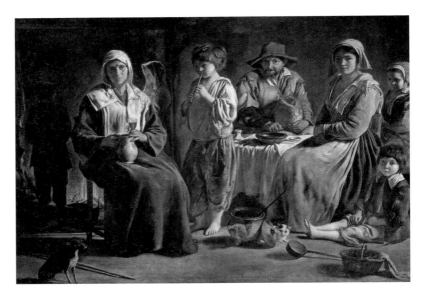

세 번째 역설

이들 삼형제의 작품을 각각 누구의 작품인지 구별하기란 불가능하다. 농촌 풍경들은 대부분 루이가 그렸다고는 하지만 말이다. 오늘날 그들의 그림은 가족 공동 그림으로 간주되고 있다. 2,000점이 넘는 전체 그림 중 75점만 작자가 공식적으로 밝혀졌다… 그게 누구냐고? 르냉 삼형제다!

루이 르냉
〈실내의 농부 가족〉,
1642,
캔버스에 유채,
파리 루브르 박물관

정물화와 헛됨

아카데미는 정물화를 격이 낮은 장르로 간주했지만, 로마, 마드리드 혹은 파리에 정착한 플랑드르 출신의 많은 개혁파 화가들이 정물화를 그리면서 유럽에서 꾸준히 발전했다(이들은 직인조합의 규칙에서 벗어나 생제르맹데프레 시장에 그림을 내다 팔았다). 프랑스인들은 과일 바구니와 꽃다발 그림을 좋아했다. 스페인에서는 도기와 물병 들이 놓인 보데곤bodegón, 이탈리아에서는 생선 요리 그림, 네덜란드에서는 반짝이는 조개껍데기와 튤립 그림이 인기를 끌었다.

　　그러나 인문주의자들은 정물화에서 철학적 가치를 추구했다. 그들에게 정물화는 (수집가들을 매료하는 우의화 연작처럼) 오감五感의 가치를 환기하거나 시간과 죽음에 관한 우의처럼 도덕적 의미를 상기시켰다. "헛되고 헛되니 모든 것이 헛되도다…"(구약성서 전도서*)

　　17세기 화가들은 상징적 가치를 지닌 물건들(해골, 책, 그림, 모래시계, 유리잔, 시든 꽃, 촛불, 악기 혹은 악보 등)을 화폭에 배치하는 것을 좋아했다. 이를 보는 관람자는 사물과 지식의 비영속성 그리고 유명한 '메멘토 모리(네가 죽을 것을 기억하라)'를 떠올리게 하는 세속적 가치의 무상함(거울 속에 비친 모습)을 숙고했다. 성 히에로니무스*나 성녀 마리아 막달레나*의 고전적인 초상화에는 죽음을 상징하는 해골이 등장했다. 특히 회개하는 마리아 막달레나 주변에 널린 보석들은 그녀가 참회하기 전의 과거를 상징한다.

다비드 바일리
〈바니타스의 상징들과 함께 있는
자화상〉,
1651,
캔버스에 유채,
레이던 시립미술관

탁자 위에 쌓인 물건들은 인간 감각의 기만을 상기시키고 물건을 소유하는 행위의 헛됨을 환기한다. 떨어져 나간 종이, 물감 없는 팔레트, 커튼이 초래한 착시*, 유혹하는 여인의 초상, 그리고 마침내 화가의 젊은 시절의 자화상과 그가 앞으로 이렇게 될 것임을 알려주는 해골을 통한 시각적 암시가 명확하다. 은, 조각상, 진주들은 촉각을 상기시킨다. 시든 장미, 꺼진 파이프 담배, 양초는 후각을 상기시킨다. 만돌린 연주자의 초상과 플루트는 청각을 암시한다. 마지막으로 샴페인 잔과 엎어진 포도주가 미각을 암시한다. 이 모든 요소가 모래시계처럼 흘러가는 시간을 환기하는 반면, 유리잔·진주·비눗방울 등에 묻어 있는 빛점의 모티프는 [시간을 잊어버릴 만큼] 상당히 매혹적이다.

샤를 르 브룅 Charles Le Brun

(1619 파리~1690 파리)

르 브룅은 특히 '루이 14세의 수석화가'로 알려져 있다. 하지만 베르사유 궁전의 위대한 장식가이자 위대한 세기(17세기 프랑스)의 '역사화가'가 되기 전 그는 조각가의 아들로 태어나 부에의 작업실에서 평범한 견습생으로 경력을 시작했다. 얼마 지나지 않아 그는 리슐리외 추기경과 섭정 안 도트리슈로부터 좋은 평가를 받았다. 그리하여 사교계의 화가가 되었다. 그의 고객은 세귀에 총재나 푸케 재무경 같은 상류층 사람들이었다. 르 브룅은 야망이 있었다. 1642년 푸생이 이탈리아로 돌아갈 때, 그는 리옹에서 푸생과 합류해 로마까지 동행했다. 이후 르 브룅은 3년 동안 로마에서 푸생의 지도를 받았다.

　1663년 이후 왕립 회화 조각 아카데미*에서 강연할 때 그는 푸생의 미술 이론들을 참조했다. 특히 그는 회화가 자유 교양 과목에 포함되어야 한다고 주장했다.

　르 브룅은 루이 14세의 대재상 콜베르의 후원을 받아 베르사유궁의 실내장식 작업 전반을 지휘하며 태양왕의 영광을 구현했다(거울의 방 천장). 그는 이 장엄한 임무와 고블랭 왕립 가구 공방의 책임자를 겸임했고, 이는 그를 프랑스에서 전례가 없는 독보적 미술가의 위치에 올려놓았다.

외람되지 않는다면

이 그림은 퐁텐블로에서 왕이 보는 앞에서 그려졌다. 왕은 이 그림을 몹시 마음에 들어했고 그 자리에서 르 브룅에게 '왕의 수석화가' 자리를 약속했다고 한다! 이 그림의 주제는 '그는 자신의 한계를 뛰어넘는 왕이다'라는 글과 함께 장식 융단과 부조로 제작되기도 했다.

샤를 르 브룅
〈다리우스의 막사〉(부분),
→ p. 109

루이 14세는 이 그림 속 양팔을 벌린 채 이수스 전투에서 패배한 다리우스 3세의 가족을 향해 동정심과 자비를 보여주는 알렉산드로스 대왕*과 자신을 동일시했다. 페르시아 왕태후는 그를 그의 친구 헤파이스티온(알렉산드로스 뒤쪽 붉은 망토를 걸친 사람)과 혼동한 데 대해 용서를 구하기 위해 알렉산드로스 대왕의 발밑에 엎드려 있다. 위대한 정복자는 그녀를 용서하고 여성 포로들을 강간하지 않는다. 여기에 그의 위대함이 있다.
르 브룅은 회화의 이해 가능성에 관한 자신의 이론들을 적용하고자 이 주제를 활용했다. 각 인물의 표정이 감정을 뚜렷이 드러낸다(감정의 이론). 인물들의 공통적인 행위는 화면 구성을 통일한다. 색은 상징적이며 인물들의 서열을 알려준다. 이에 따라 알렉산드로스는 금색과 (가장 내구성이 강한 대리석에 비견할 만한) 붉은 반암의 색으로 표현된다.

1614~1643 프랑스 왕 루이 13세 재위, 재상 리슐리외　　　　　　　　　　　　1648~1653 프롱드의 난

1643~1651 안 도트리슈의 섭정, 재상 마자랭

위대한 세기의 초상화

퐁텐블로파*의 매너리즘 영향에 순응한 프랑수아 클루에가 16세기 프랑스에서 가장 위대한 초상화가로 인정받았다면, 푸르뷔스는 프랑스 궁정에서 플랑드르와 합스부르크 가문*의 호화로운 초상화 전통(티치아노에 의해 도입된)을 좇았다. 샹파뉴는 팔레루아얄의 회랑을 위한 리슐리외 추기경과 루이 13세의 대형 전신 초상화로 초상화의 양식을 쇄신하고 왕국에 새로운 이미지를 부여했다.

파리 전체가 개인 초상화에 열광했다. 부르주아, 귀족, 신사들이 자신의 모습을 영원히 남기려 했다. 여성들은 오만함이라는 죄를 피하기 위해 성녀나 신화 속 겸손한 인물로 자신의 모습을 그리게 했다.

그렇기는 했지만, 아카데미는 초상화를 역사화보다 열등한 부차적 장르로 간주했다. 르 브룅의 사망(1690) 후 세기말에 루부아가 콜베르의 후임으로 재상 자리에 올랐다. 피에르 미냐르Mignard가 성공적인 화가로 대두했고, 후대는 '사랑스러운 작품들mignardises'로 그를 기억하게 되었다. 그와 함께 장식 초상화 혹은 윤곽을 흐릿하게 처리하고 세련된 색채를 사용한 좀 더 사랑스럽고 우의적 초상화가 인기를 끌었다. 배색법의 대가 니콜라 드 라르질리에르도 언급해야 한다. 그는 사교계 인물들의 화려한 초상화 전문이었다.

야생트 리고 　　　　→ p. 102
〈대관식 복장을 한
군주의 초상화〉, 1701,
캔버스에 유채, 파리 루브르 박물관

이 거대한 초상화는 반세기 동안 이어진 루이 14세 치하의 절대주의를 상징한다. 화가 리고에게 이 초상화를 주문한 사람은 스페인의 새로운 왕이 된, 루이 14세의 손자 펠리페 5세였다. 63세의 루이 14세는 마지못해 포즈를 취했다. 하지만 통풍 발작 때문에 움직이지 못하고 가만히 있었고, 그의 이목구비를 '진짜'로 그리는 조건으로 문제는 해결되었다. 초상화가 자기 모습과 많이 닮아서 무척이나 흡족해한 루이 14세는 초상화 원본은 스페인으로 보냈지만 베르사유에 둘 복제본에 서명을 해서 달라고 화가에게 요청한다. 이 초상화의 성공은 가발을 쓴 군주를 세심하게 연출했다는 데 있다. 루이 14세는 연극적 성격을 강조하는 실크 닫집 아래 서 있고, 뒤에는 고대풍의 기둥이 있다. 기둥의 아랫부분은 정의와 힘을 상징하는 우의들로 장식되어 있다. 이것은 왕국의 안정성을 보여준다. 상징적 표장이 넘쳐난다. 하지만 레갈리아(성령기사단의 목걸이, 정의의 손[손 모양의 상아 손잡이가 달린 왕의 지팡이], 머리 전체를 덮는 왕관, 샤를 대제의 검)는 루이 14세가 사용하던 것들이 아니다. 그는 흰 담비털로 안을 댄 백합꽃 무늬의 장엄한 망토를 걸친 채 왕홀을 거꾸로 짚고 있다. 이 군주는 자신의 검과 무용수처럼 가느다란 다리를 부각시키면서 왕의 육체적·상징적인 이중의 신체를 보여준다.

플랑드르파와 스페인파

1556

년 황제 카를 5세가 왕권을 양위했을 때, 그의 아들 펠리페 2세는 스페인과 네덜란드 공화국을 물려받았다. 그러나 1581년에 네덜란드 북부의 일곱 개 지방이 독립을 요구했고, 이것은 80년 전쟁을 촉발했다. 주민 대부분이 신교도인 북부(네덜란드)는 남부(플랑드르)와 대립했다. 남부는 가톨릭 신앙을 지키고 있었고 스페인 합스부르크 가문*의 지배에 순응했다. 12년 동안(1609~1621)의 휴전에도 불구하고, 1648년 뮌스터에서 베스트팔렌 평화조약이 체결되고 나서야 네덜란드는 독립을 선언할 수 있었다. 이때부터 안트베르펜은 서서히 몰락해갔고, 결국 암스테르담에 명성을 넘겨주었다.

미술계에서는 르네상스 전통에 따라 교육을 받은 플랑드르파 화가들(반 에이크, 판 데르 베이던 등)이 바로크 미술로 진입했다. 루벤스와 (1640년 이후 그의 뒤를 이은) 야코프 요르단스, 이 두 화가의 풍부한 창의력 덕분에 안트베르펜파는 17세기 전반기에 주로 역사화를 제작하면서 영광을 누렸다. 루벤스의 제자 반 다이크는 초상화들을 수출했다. (대 피테르 브뤼헐의 차남으로, '벨벳의 브뤼헐'이라고 불린) 얀 브뤼헐은 꽃 그림 전문이었으며, 프란스 스니더르스는 동물화 전문이었다. 다비트 테니르스는 풍속화* 소품을 그려 브뤼셀 궁정의 사랑을 받았다.

이 황금기에 스페인은 어땠을까? 스페인은 정치적으로 플랑드르와 연결되어 있었지만, 스페인파는 16세기에 마드리드의 에스코리알 궁전을 장식하러 온 매너리즘* 화가들을 통해, 그다음에는 테네브리즘*을 스페인에 수출한 카라바조를 추종한 화가들을 통해 이탈리아의 영향을 좀 더 직접적으로 겪었다.

그러나 루벤스와 반 다이크는 스페인에 체류하면서 자연주의 전통을 쇄신했다. 일상 소재들이 이상화되고 신비화되었으며, 관조의 대상이 되었다. '보데곤bodegón'이라는 용어는 원래 선술집을 뜻하는 스페인어지만, 과일 · 채소 · 고기 등을 그린 간소한 정물화를 지칭하게 되었다. 산체스 코탄은 이 분야 최초의 거장으로서 절대적 간소함을 추구했다. 벨라스케스는 코탄에게 영향을 받아, 성서 속 장면을 그린 〈마르타와 마리아 집의 그리스도*〉(런던 내셔널 갤러리)에서 단순함의 미학을 보여주었다.

페테르 파울 루벤스, 〈산치기가 내려지는 그리스도*〉 판본 → p.121

천재적
재능!

페테르 파울 루벤스
Peter Paul Rubens

[1577 지겐(독일)~1640 안트베르펜]

루벤스 하면 우리는 그가 그린 풍만한 여성들을 떠올린다. 하지만 그가 색채와 움직임을 풍성하게 다룬 위대한 혁신자, 박학자, 역사화 구성의 천재적인 고안자라는 사실을 기억해야 한다. 그를 좀 더 정당하게 평가할 필요가 있다.

그는 신교도에 대해 호의적인 아버지에게서 태어났다. 그의 아버지는 독일 망명지에서 사망했다. 하지만 루벤스는 안트베르펜에서 어머니 손에 자라면서 가톨릭 화가가 되었다. 그는 플랑드르 화가 세 명 밑에서 전통적인 견습 생활을 연이어 한 뒤, 8년 동안 이탈리아에 유학하면서 고대에 관한 견고한 지식을 얻었다. 왕족들은 온화하고 학식이 매우 풍부한 그를 좋아했고, 그는 잠시 만토바 궁정에 머물렀다가 플랑드르로 돌아왔다. (스페인 왕권에 종속된) 플랑드르의 대공 부부가 통 큰 후원 정책으로 그를 유인한 것이다.

루벤스는 안트베르펜에서 사교적인 부르주아의 삶을 누린 것으로도 유명하다. 그는 안트베르펜에 멋진 저택을 지었는데(항상 방문객이 있었다), 그 저택은 유럽에 평화를 정착시키려는 외교적 사명을 위한 것이었다. 맡은 협상들이 실패로 돌아가더라도, 그는 힘 있는 군주들과 교류하고 화가로서 국제적 명성을 얻을 수 있었다. 그리하여 1624년에 귀족 작위를 받았다. 그는 신화 속 이야기를 재현하고 당대의 역사와 고대의 참고자료들을 솜씨 좋게 통합한 대형 그림들로 재능을 꽃피웠다.

또한 영국 · 프랑스 · 스페인 · 이탈리아를 여행하면서 많은 그림을 주문받았고, 결혼해서 가정생활을 하면서 학생들과 협업자들로 구성된 대규모 작업실을 이끌었다. 이 작업실은 재능이 매우 뛰어난 미술가 반 다이크를 배출했다. 루벤스의 첫 번째 부인 이사벨 브란트는 아이 셋을 낳았고, 두 번째 부인 젊은 헬레나 푸르망은 아이 넷을 낳았다(루벤스는 두 아내를 무척 사랑했고 아내들을 그린 훌륭한 초상화를 남겼다). 루벤스는 고대의 작품들을 열정적으로 모아들인 수집가이기도 했으며, 가치 있는 물건들을 구입하기 위해 과감히 자신의 그림으로 흥정하기도 했다.

루벤스는 성품이 너그러웠다. 인문주의자 친구들과 (얀 브뤼헐, 프란스 스니더르스 같은) 협업자들에게 인간적으로 너그러웠던 만큼 화가로서도 후해서, 영웅적인 행위를 완수하는 수많은 인물을 화폭에 등장시켰다. 루벤스는 풍부함과 운동감을 중시하던 바로크 미술의 경향에 따라 인물을 표현했다. 교회와 궁전을 위해 일한 그의 방대하고 폭넓은 작품세계를 한마디로 요약하기란 불가능하다.

그가 사망하고 50년 뒤, 프랑스 아카데미의 화가들이 그가 남긴, 유화를 위한 소형 채색 데생들에 열광했다. 그들은 주제를 충실히 구현할 뿐만 아니라 데생을 능가하는 색채들이 캔버스에 생생하고 선명하게 담긴 것을 보고 갈채를 보냈다. 그의 뛰어난 기법은 로코코 미술 시대의 모든 화가에게 모범이 되었다.

1568~1648 스페인 지배하의 네덜란드와 네덜란드 공화국 사이에 80년 전쟁이 벌어짐

1618~1648 개신교 국가들과 프랑스가 연합하여 합스부르크 왕가와 30년 전쟁을 벌임

1605~1615 세르반테스,『돈키호테』

1621~1665 스페인 왕 펠리페 4세 재위

그림으로 구원받은 왕비

앙리 4세의 미망인 마리 드 메디시스의 인생을 이해하기란 쉽지 않다. 그녀는 아들 루이 13세의 신임을 잃었다가 1621년에 특사로 복권되었지만 1630년에 완전히 추방당했다! 뤽상부르 궁전에서 그녀가 포즈를 취하는 동안, 루벤스는 같은 가톨릭 신자로서 스페인에 관한 공감을 나누며 왕태후로부터 좋은 평가를 받았다. 그에 앞서 1623년, 루벤스를 끔찍이도 경계했던 리슐리외는 회랑에 전시할 그림들의 주제를 통제했다. 그렇지만 어두운 정치적 사건들을 고결하고 영웅적인 그림으로 변모시키는 데 루벤스에 필적할 화가가 없다는 점은 인정했다. 이 그림에서 앙리 4세가 초상화만 보고 미래의 왕비에게 반하는 것을 보라! 바로 이것이 초상화의 효용이었다… 프랑스를 상징하는 알레고리는 왕 뒤에서 그의 선택에 확신을 주고 있다. 공작새는 초상화를 보려고 목을 비틀고, 아기 천사들은 평화를 우선시하기 위해 갑옷을 빼돌린다. 저 높은 곳에서는 제우스와 헤라가 화해한 부부로서 이 결합을 승인했다.

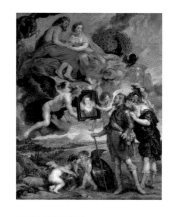

페테르 파울 루벤스

〈앙리 4세에게 소개되는
마리 드 메디시스의 초상화〉,
1622~1625, 캔버스에 유채,
파리 루브르 박물관 메디시스관

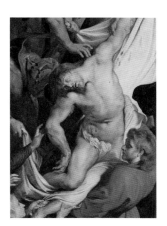

페테르 파울 루벤스　　　　　　→ p.118

〈십자가에서 내려지는 그리스도*〉(부분), 1612~1614,
캔버스에 유채,
안트베르펜 노트르담 성당

이것은 세 폭 제단화* 중 기념비적인 가운데 장면이다. 루벤스는 강조된 대각선 주위에 다양한 색을 배치했고, 이것이 그림에 힘과 정서를 부여했다. 무게 때문에 비틀린 그리스도의 육체는 아카데미풍의 나체화 모델로 간주되었다. 육체가 내려지는 장면은 관람자에게 현기증을 일으키며 강렬한 파토스를 전달한다. 심지어 병사 한 명은 그리스도의 수의를 치아로 물어 당기고 있다!

◤ 다국어 능통자

루벤스는 모국어인 플랑드르어 외에 이탈리아어, 프랑스어, 스페인어, 영어 그리고 라틴어를 구사했다! 유창한 외국어 구사력 덕분에 유럽 왕족 및 조신들과 수월하게 친교를 나눌 수 있었다. 또한 루벤스는 이탈리아에서 배운 미학적 전범을 그의 손에서 변형시켜 유럽 전역으로 유통하는 매개자가 되었다.

안토니 반 다이크 Anthony van Dyck

(1599 안트베르펜~1641 런던)

위대한 초상화가 반 다이크는 매우 어린 나이부터 루벤스의 제자로서 자신의 미술을 발전시켰다. 얼마 지나지 않아 루벤스는 그를 가장 재능 있는 협업자로 인정했다. 반 다이크는 21세에 아룬델 백작에게 발탁되어 영국 궁정을 위해 일했고, 백작이 이탈리아로 보내서 6년 동안 이탈리아에 머물렀다. 반 다이크는 데생 노트에 이탈리아 거장들, 특히 다채로운 색채로 그의 감탄을 자아낸 티치아노의 그림을 많이 모사했다. 그는 모델의 움직임을 정지된 순간으로 포착해 예리한 붓질로 그리는 사생 초상화* 기법을 발전시켰다. 그는 귀족 계층과의 교류를 좋아했고 방탕한 삶을 살았다.

1632년에 그는 영국 왕 찰스 1세의 부름을 받는다. 이탈리아 바로크 미술 작품들을 수집하던 찰스 1세는 반 다이크를 '왕의 전임 화가'로 임명했다. 이때부터 그는 왕실이 작업실을 마련해준 런던 블랙프라이어스 구역에서의 삶을 시작한다. 그는 작업실에서 분주하게 왕의 대형 초상화를 그렸다. 전신화, 사냥화, 기마상 혹은 아내인 프랑스의 앙리에트 마리와 함께 있는 초상화들이었다. 그는 왕의 모습을 자유롭게 표현하는 방법을 고안했다. 왕을 우아하게 묘사했고, 인물들이 걸친 풍부한 옷감과 반짝이는 실크에 꾸준히 주의를 기울였다. 생애 말년 10년 동안 400점이 넘는 초상화를 제작했다. 말 그대로 생산 라인을 조정해가며 협업자들과 함께 그 작업을 해냈다.

안토니 반 다이크
〈앙리에트 마리 왕비와 그녀의 난쟁이 제프리 허드슨 경〉, 1633, 캔버스에 유채, 워싱턴 국립미술관

안토니 반 다이크
〈소포니스바 앙귀솔라의 초상화〉, 1624,
캔버스에 유채,
런던 덜위치 픽처 갤러리

사실주의적 초상화?

반 다이크는 모델들을 매우 사실적으로 재현한 듯하지만, 그럼에도 환상을 불러오는 거장으로 남아 있다. 그는 귀족 계층 고객들을 만족시키기 위해 이상화된 초상화를 그렸다. 그 증거로 앙리에트 마리를 처음 만난 후 하노버 왕가의 소피 공주가 한 말이 있다. "반 다이크의 우아한 초상화들 때문에 영국 여성들의 아름다움에 너무도 좋은 인상을 받은 나머지, 나는 초상화에서 너무나 아름답게 보였던 왕비가 의자에서 일어났을 때, 사실은 팔이 앙상하고 입 안에는 기다란 치아가 비죽 삐져나와 있는 조그만 여자임을 확인하고 깜짝 놀랐다."

의외의 멘토

위의 그림을 통해 반 다이크는 스페인 펠리페 2세의 궁정에서 높은 평가를 받았던 이탈리아 초상화가 앙귀솔라(1532~1625)에게 경의를 표했다. 1624년에 시칠리아에서 92세의 앙귀솔라를 만난 반 다이크는 그녀의 기민한 정신에 깊은 인상을 받았고, 이 귀부인과 나눈 대화가 화가 인생에 더없이 귀한 배움이었다고 회고했다.

소포니스바 앙귀솔라
〈자화상〉, 1556,
캔버스에 유채,
폴란드 완추트 성 미술관

디에고 벨라스케스 Diego Velázquez

(1599 세비야~1660 마드리드)

천재적 재능!

벨라스케스는 세비야에서 프란시스코 파체코에게 미술을 배웠고, 파체코의 딸과 결혼했다. 파체코의 작업실에서 고대 미술은 물론이고 카라바조의 기법들과도 친숙해졌다. 야심에 찬 그는 마드리드로 갔고, 거기서 17세의 젊은 왕 펠리페 4세의 눈에 띄기를 희망했다. 탁월한 초상화가였던 그는 빠르게 두각을 나타냈다. 30세 전에 궁정화가가 되어 에스코리알 궁전에 정착했고 언젠가 기사가 되기를 바랐다(그러나 신분이 걸림돌이 되어 그의 선조들에 관한 조사가 오랫동안 행해지고, 1658년에야 기사가 된다). 당시 스페인에 잠시 머물던 루벤스와 대담을 나누는 명예를 누리기도 했다. 벨라스케스는 35년 동안 펠리페 4세를 위해 일한다. 펠리페 4세의 서 있는 모습, 말을 탄 모습, 사냥하는 모습을 그렸고, 그의 가족 전체의 모습도 그렸다. 어린 발타사르 카를로스 왕자 같은 아이들과 수상 올리바레스 백공작뿐만 아니라 궁정의 난쟁이들과 어릿광대들까지 그렸다.

젊은 시절 이탈리아 여행이 그를 로마와 나폴리로 이끌었다. 거기서 그는 거장들의 그림을 모사했다. 스페인으로 돌아와서는 마드리드의 부엔 레티로 신新궁전의 장식을 맡았다. (전투의 방에 걸렸던 〈브레다의 항복〉을 포함해서) 이 장식 작업에 유럽 전체가 감탄했다. 원숙기에 그는 신화를 주제로 한 대형 작품들을 그렸다. 그 예로 〈아라크네의 전설*〉(프라도 미술관) 또는 티치아노의 〈비너스〉(드레스덴 국립미술관)에서 영감을 받은 〈거울을 보는 비너스〉(런던 내셔널 갤러리)가 있다.

디에고 벨라스케스
〈후안 데 파레하의 초상화〉,
1649~1650,
캔버스에 유채,
뉴욕 메트로폴리탄 미술관

◤ 노예 화가의 초상

궁정 고관이 되는 등 높은 명예를 얻었지만, 벨라스케스는 다른 화가들과 아무것도 공유하지 않는 것으로 유명했다. 그는 오랫동안 자신을 보조한 매우 재능 있는 무어인 노예 파레하가 그림을 그리지 못하게 했다. 파레하는 안료를 빻고 캔버스를 준비하는 일만 수행했다. 그럼에도 1650년에 벨라스케스는 파레하를 데리고 이탈리아로 여행을 간다. 그리고 자신의 기량을 보여주기 위해 파레하를 모델로 그림을 그린다. 이는 대담한 시도였다. 그때까지 초상화라는 장르의 모델은 백인 부르주아와 귀족 계층이었기 때문이다. 이 그림은 로마의 판테온 앞에 걸려 그 생생한 표현력으로 사람들을 놀라게 했다. 대중에게까지 인정을 받아, 사람들이 파레하를 노예 신분에서 해방해주라고 벨라스케스에게 요청할 정도였다(1654년에 실제로 그렇게 되었다). 벨라스케스 밑에서 그림을 배웠다는 것이 알려진 파레하는 나중에 화가로 독립해 자리를 잡게 된다.

2차 이탈리아 여행 때 벨라스케스는 새로 교황 자리에 오른 **인노첸시오 10세**를 그리게 되었다(로마 도리아 팜필리 미술관). 라파엘로가 율리우스 2세를 그리고 티치아노가 바오로 3세를 그린 것처럼 말이다. 이 초상화는 그 힘과 위엄으로 즉각 갈채를 받았다. 너무도 유명해져서 20세기에 프랜시스 베이컨이 이 작품을 주제로 〈습작〉 연작을 그렸을 정도다.

벨라스케스의 걸작 중에는 그의 말년(1656~1657)에 그려졌고 이후 다양한 해석을 야기한 〈시녀들〉도 있다. 그중 미셸 푸코의 해석이 유명하다(『말과 사물』, 1966). 많은 모작도 나왔는데, 그중에는 피카소가 그린 58점의 놀라운 연작이 있다.

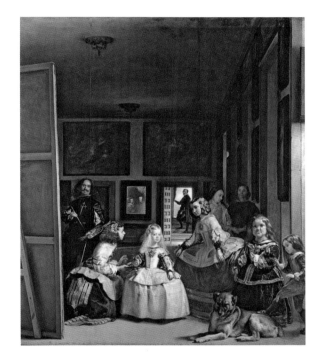

디에고 벨라스케스

〈시녀들〉, 1656~1657,
캔버스에 유채,
마드리드 프라도 미술관

〈시녀들〉은 불가사의로 남아 있다! 이 그림에서 우리는 알카사르의 자기 작업실에 있는 화가를 볼 수 있다. 그는 손에 팔레트를 든 채 뒷면만 보이는 캔버스 앞에 당당히 서 있다. 그는 누구를 보고 있는가. 우리? 아니면 모델? 뒤쪽 배경의 거울(지혜의 상징) 속에 비친 사람들은 포즈를 취한 국왕 부부가 아닌가. 하지만 광학 법칙에 따르면, 소실점은 오히려 열린 문 앞에서 방 안을 돌아보고 있는 인물에 위치한다고 보아야 한다. 그렇다면 거울 속에 저런 모습이 비친다는 건 불가능한 일이 아닌가? 그리고 화가는 무엇을 그리고 있는가? 이중의 초상인가, 아니면 우리가 거대한 액자식 구조를 통해 보고 있는 이 그림 전체인가? 이 장면을 직접 목격한 사람들은 많다. 화가 자신 말고도 어여쁜 왕녀, 무릎을 꿇은 채 작은 단지 안에 담긴 물을 왕녀에게 권하는 시녀, 왕녀 뒤에서 절을 하는 또 다른 시녀도 있다. 전경의 오른쪽에는 왕실 사람들이 즐겨 데리고 다닌 난쟁이 여자와 난쟁이 남자가 있다. 난쟁이 남자는 이제 막 포즈 취하기가 끝나 국왕 부부가 자리를 뜨려 하는 듯, 졸고 있는 개를 발로 깨우고 있다. 뒤쪽 그늘에선 시녀들의 샤프롱[젊은 여성이 사교계에 출입할 때 수행하는 사람]이 그들을 호위하는 시종에게 말을 건네고 있다. 관람자는 시선들이 교차하고 서로 응답하는 이 생기 있는 궁정 생활에 직접 참여하는 듯한 인상을 받게 된다.

프란시스코 데 수르바란 Francisco de Zurbarán

(1598 세비야 근처 푸엔테 데 칸토스~1664 마드리드)

'종교의식'에 반감을 느끼는 사람이라도 수르바란이 위대한 화가라는 것은 인정해야 한다. 그의 작품이 모두 종교에 바쳐진 것은 사실이다(19세기에는 이 '스페인의 카라바조'를 수도원의 화가로만 보았다). 그의 미술은 상당히 심오한 신비주의 신앙을 보여주어 그는 반종교개혁

화가로 간주되기도 한다. 그러나 그는 그런 종교심을 일상에 뿌리내리게 했다. 그는 빵, 광주리 등을 손에 잡힐 듯이 그려냈으며 훌륭한 초상화가이기도 했다. 그가 그린 성녀들의 초상화는 사실 상류사회 귀부인들의 초상화이다. 성모 마리아 혹은 아기 예수의 얼굴을 보면 종교적 특성을 넘어 진정한 초상화라 할 수 있다.

이탈리아의 영향(특히 귀도 레니의 영향)과 벨라스케스와의 우정으로 인해 그는 경력 초창기의 테네브리즘*에서 멀어졌다. 그는 세비야를 떠나 마드리드로 가서 '왕의 화가'가 되었다. 이후 그림 주문이 증가했고, 남아메리카에서까지 주문이 들어왔다. 페루의 어느 수도원이 그에게 '그림 38점을 주문했는데, 그중 24점이 성모 마리아 그림'이었다. 부에노스아이레스에는 '성모와 순교자 그림 15점, 왕과 유명 인사 그림 15점 그리고 성자와 총대주교 그림 24점'을 팔았다. 모두 실물 크기였다!

프란시스코 데 수르바란
〈성 프란체스코〉, 1659,
캔버스에 유채,
리옹 미술관

▲ **유령?**

1449년에 교황 니콜라오 5세는 성 프란체스코가 잠들어 있는 아시시의 지하 납골당을 방문했는데, 거기서 나중의 식스토 4세 교황의 무덤 조각처럼 황홀경에 잠긴 얼굴을 한, 잘 보존된 성자의 시신을 보았다. 이 그림은 바로 이 전설을 묘사하고 있다. 그림을 의뢰한 수도원의 수녀들은 이 그림을 보고 너무나 강렬한 인상을 받은 나머지 다락방으로 치웠다고 한다!

프란시스코 데 수르바란
〈레몬, 오렌지, 장미꽃이
있는 정물〉, 1633,
캔버스에 유채,
패서디나 노턴 사이먼 미술관

이 그림은 진짜 정물화는 아니고 그림 양식을 연습한 것이다. 화가는 색과 자연스러운 조화, 빛과 그림자, 양감을 고려해 나무 탁자 위에 다양한 물건들을 나란히 배치했다. 그는 이 그림을 통해 화가로서 자신의 솜씨와 자질을 보여준다. 또한 자신이 종교와 신비주의 및 천지창조뿐만 아니라 화가로서의 창작에도 관심이 있다는 사실을 증명한다.

1568~1648 스페인 지배하의 네덜란드와 네덜란드 공화국 사이에 80년 전쟁이 벌어짐

1618~1648 개신교 국가들과 프랑스가 연합하여 합스부르크 왕가와 30년 전쟁을 벌임

1605~1615 세르반테스, 『돈키호테』

1621~1665 스페인 왕 펠리페 4세 재위

바르톨로메 에스테반 무리요

Bartolomé Esteban Murillo

(1617 세비야~1682)

이 스페인 화가도 리베라와 수르바란처럼 종교화를 그렸다. 당시 스페인에서는 반종교개혁이 맹위를 떨쳤다! 무리요는 카라바조의 영향을 받았지만, 동시대인들과 동포들의 영향을 더 직접적으로 받았다. 하지만 스페인 동료들과 달리 그는 왕실로부터 그림 주문을 받지 못했고 세비야에서 꽤 유복한 삶을 살다가 작업대에서 추락해 안타깝게 삶을 마감했다.

무리요는 종교화 그리고 가난한 사람들을 그린 연출된 듯하고 지나치게 감상적인 초상화 들로 당대에는 인기를 얻었으나 수르바란과 라투르와 달리 19세기까지 재발견되지 못했다.

◢ 비참 혹은 행복?

이 그림에는 상반된 두 가지 해석이 있다.

▪ 아무것도 가진 것 없이 셔츠에서 이를 잡고 있는, 지하에 사는 이 비참한 소년이 '황금기'라고 불린 17세기 중반 세비야에 창궐한 비참함의 증인이라는 해석! 그러나 제목에도 불구하고 그림 속 소년은 거지는 아닌 듯하다.

▪ 반대로 어떤 사람들은 소년의 몸짓에서 행복을 본다. 스페인 안달루시아 지방 속담에 따르면, 이가 들끓는 아이는 행복하고 건강 상태가 좋다. 아픈 아이의 몸에서는 이가 살 수 없기 때문이다.

바르톨로메 에스테반 무리요
〈거지 소년〉, 1645~1650,
캔버스에 유채,
파리 루브르 박물관

[아빌라의 성녀 테레사의 예처럼] 영성과 고통을 연결 짓는 스페인 전통과 달리, 무리요는 그리스도나 세례 요한을 온화하고 예쁜 세비야 아이들처럼 표현했다. 비참함을 다룰 때도 참상과 파토스를 묘사하지 않았다. 그의 모델은 그가 살던 세비야의 길거리 사람들이었다. 그림 속에서 단지와 사과 바구니, 작은 새우 같은 정물화의 요소들도 눈여겨보라.

네덜란드 회화

네덜란드 남부(플랑드르, 현재의 벨기에) 주민들은 가톨릭 신자들이었다. 북부(홀란드) 주민들은 신교도인 칼뱅주의자로, 가톨릭인 스페인에 맞서 봉기했다. 그렇게 유혈 전쟁이라는 희생을 치르고 '네덜란드의 황금 세기'라고 불리는 시대로 진입했다. 네덜란드 공화국은 전 세계를 아우르는 최초의 강력한 상업국가, 사회 분위기가 자유롭고 풍요로우며 관대한 민주주의 사회가 되었다. 종교적·사회적·문화적 발전이 이런 풍요로움을 가져왔다(그 역으로 볼 수도 있다). 점점 더 부유해지는 고객들이 회화의 가치를 평가했다. 그들은 자신의 모습을 영구히 그림으로 남기거나 저택을 아름답게 꾸미기를 원했다.

17세기 네덜란드는 경제생활과 미술의 상호작용을 보여주는 대표적인 사례였다. 그들은 부유한 국가와 재능 있는 미술가들에 동등한 가치를 부여했다! 렘브란트, 페르메이르, 프란스 할스, 라위스달 같은 남성 화가들 그리고 유디트 레이스터르 같은 여성 화가들만 보아도 이를 충분히 납득할 수 있다.

네덜란드 회화의 특성 중 하나는 화가가 자신의 미술로 먹고살기를 혹은 살아남기를 바란다면 하나의 주제나 소재에 전문적인 기량을 가져야 했다는 점이다(예외적으로 렘브란트와 페르메이르는 다양한 분야의 작품을 그렸다). 당시 종교화 전통은 종말을 맞이했다(개신교*가 우위를 차지하면서 그렇게 될 수밖에 없었다). 풍속화(사람들이 모여 즐겁게 대화하는 모습, 놀이 장면, 수호성인 축제, 장터, 여자와 아이들이 있는 실내 정경, 음악 교습 장면, 정담을 나누는 연인, 직업의 세계), 정물화, 풍경화(특히 바다 풍경) 그리고 초상화(개인, 그룹 또는 직업별 동업 조합의 초상화도 많았다)가 대세가 되었다.

후원자들이 화가를 후원하던 시대는 가고, 시장에서 그림이 팔리는 시대가 되었다. 그림 수백만 점이 그렇게 그려졌다(팔린 것이 아니라 일단 그려졌다!). 그중 우리에게 알려진 것은 10퍼센트 정도에 불과하다. 17세기 네덜란드에서는 집집마다 대략 열 점의 그림을 소유했다! 103점이나 가진 염색업자도 있었다!

위대한 시대의 베네치아 회화와 네덜란드 회화 사이에는 유사성이 있다. 둘 다 항해술의 발달에 따른 상업의 번성과 함께했고, 바다를 낀 평지에서 융성했으며, 색의 거장들이 그 시대를 이끌었다.

프란스 할스 Frans Hals

(1580 안트베르펜?~1666 하를럼)

아마도 플랑드르 출신인 듯한 이 네덜란드 화가는 그가 묻히고(성 바보 교회) 그의 이름을 딴 미술관이 있는 하를럼(암스테르담에서 20킬로미터 떨어져 있는 도시)과 떼어놓고 생각할 수 없다.

웃음을 머금게 하는 그림. 흥청거리는 사람들과 선술집 풍경을 그렸다는 이유로 사람들은 그의 방종한 삶을 자주 비난했으나 실제로 그러했는지는 알 수 없다. 그럼에도 그의 만성적인 빚조차 명성에 누를 끼치지는 못했다. 그는 풍속화*와 초상화로 살아생전 여러 번 성공을 거두었고 심지어 미술작품 복원 전문가로 활약했다.

부르주아의 개인주의가 대두하면서 초상화의 수요가 증가했다(개인. 부부. 집단 초상화). 할스는 가족들(들판에서 웃고 있는 부모와 열여섯 명의 자녀를 그린 대형 그림으로. 최근에 복원된 〈판 캄펜 가족〉(톨레도 미술관)) 혹은 시민 직인조합들을 위한 놀라운 집단 초상화를 그렸다. 각 인물의 얼굴을 구별해서 표현하면서도 무리의 정신적 단결력을 재현하는 데 성공했다.

▶ 날조된 자발성

네덜란드에서 미술 시장이 발전하면서 할스는 그림을 팔기 위해 그리고 다른 화가들과 차별성을 갖기 위해 독창적인 기법을 선보였다. 그는 역동적인 포즈, 순간적인 표현, 관람자와 공모자가 되어 나누는 시선을 중시했는데 이는 〈즐거운 모임〉(루브르 박물관), 월리스 컬렉션의 〈웃는 기사〉 같은 작품에서 잘 드러난다. 인물들의 얼굴은 섞지 않은 순색들을 느슨한 붓질로 캔버스에 서둘러 칠해 재빨리 그린 것처럼 보인다. 이런 기법은 현대적인 것으로 인식되었고, 하를럼의 부유한 수집가들로부터 좋은 평가를 받다가 1660년 이후 유행에 뒤처졌다.

프란스 할스
〈성 엘리자베트 데 하를럼 병원의 이사들〉, 1641,
캔버스에 유채, 하를럼 프란스 할스 미술관
→ p. 128

이 그림에서는 하얀 주름 깃 장식, 인물들의 얼굴과 손이 어두운 색조의 배경 속에 두드러지면서 구성의 리듬을 만들어내고 있다. 이 그림의 뛰어난 솜씨에 매혹된 반 고흐는 이렇게 말했다. "나는 특히 할스의 솜씨에 감탄했다. 손들이 마치 살아 있는 듯하다. 하지만 이것으로 '끝'이 아니다. 얼굴, 눈, 코, 입 또한 그 어떤 가필 없이 처음의 붓질로만 이루어져 있다. 가능한 한 한 번의 붓질로, 단 한 번에 그림을 그린 것이다!"

야코프 판 라위스달 Jacob van Ruisdael

(c.1628 하를럼~1682 암스테르담)

네덜란드의 화가이자 판화가이며 풍경화로 세계적 인정을 받은 거장 야코프 판 라위스달은 그의 아버지 이삭, 삼촌 살로몬, 그리고 이름이 똑같이 야코프였던 그의 사촌으로 이루어진 화가 집안의 일원이다. 야코프는 작품에 인물을 거의 그리지 않았으므로, 사람들은 인물을 그린 것은 그의 제자이자 동료인 호베마라고 주장한다.

　네덜란드 화가들의 풍경화 그리고 특히 판 라위스달의 풍경화에 대해서는 말할 거리가 매우 많다. 네덜란드 화가들은 풍경화를 통해 잿빛 지평선이 있는, 그리고 때로는 캔버스의 절반 이상을 채우는 위협적인 커다란 구름들에 덮인 끝없는 들판과 숲의 슬픔, 우울함, 고요한 평온함을 전한다. 위대한 화가이자 뛰어난 관찰자였던 판 라위스달은 그가 본 자연 그대로의 모습을 숨겨진 의미나 상징체계 없이 우리에게 보여준다. 극적이고, 막연하고, 헤아릴 수 없는 자연 말이다. 이 자연은 인간을 짓누르지 않고, 인간은 그 자연을 지배하지 않는다. 자연은 그냥 거기에 있다. 이렇듯 판 라위스달은 자연을 완전히 달리 해석함으로써, 그가 굳이 말하지 않아도 사물들에 대해 마음껏 말할 수 있었다.

　독일 철학자 헤겔에게 네덜란드 풍경화는 두 가지 면에서 네덜란드인들의 정신, 힘 그리고 용기의 증거였다. 첫째로 그들은 스페인의 압제에 맞섰고, 둘째로는 바다에 맞섰다. "폭정에 맞선 정신의 승리, 자연조건에 맞선 정신의 승리이다."

야코프 판 라위스달
〈밀밭 풍경〉, 1650~1660,
캔버스에 유채, 로스앤젤레스
J. 폴 게티 미술관

전설의 화가

　판 라위스달의 명성은 많은 전설을 낳았다.

▪ 그는 의술을 행했다. 심지어 수술도 했다―거짓이다!

▪ 그는 유대인이었지만 어쩔 수 없이 칼뱅주의로 개종해야 했다―그런 증거는 어디에도 없다(칼뱅주의자들이 성서에 나오는 인물의 이름을 사용하는 것은 매우 일반적이다).

▪ 그는 비참하게 죽었다―거짓이다! 그는 매우 왕성한 작품활동을 했고 그림을 매우 비싼 값에 팔았다.

천재적
재능!

렘브란트 Rembrandt

(1606 혹은 1607 레이던~1669 암스테르담)

황금시대의 네덜란드뿐 아니라 유럽 전체에서 가장 위대한 화가 중한 명으로, 에칭의 대가이고 눈부신 자화상을 그린 렘브란트는 가난하게 죽었다. 사업에 무능했고 사생활에도 서툰 점이 많았던 것이다. 또한 그는 말년에 자신의 작품이 유행에 뒤처지는 것을 목격했다.

처음에 그는 강렬한 명암법*을 쓰며 카라바조의 자취를 따라갔지만, 대비효과를 완화하고 빛/그림자의 대비가 만들어내는 신비를 강조하면서 자기만의 길을 발견했다. 암스테르담에서 그는 초상화와 판화로 부와 명성을 얻었다. 사람들은 그가 그림, 데생, 악기, 보석, 양탄자 등으로 이루어진 자신만의 거대한 컬렉션을 만들었다고 말한다. 또 그가 그 물건들의 미적 중요성에만 집착했고 외적으로는 전혀 사치를 부리지 않았다고 말하기도 한다.

그는 대중이 원하는 대로 즉각 인식할 수 있는 현실을 낱낱이 묘사하는 대신, 초상화 또는 성서 속 일화를 그린 그림에서 인물의 심리를 파고들었다. 이는 대중이 그의 그림을 외면한 이유이기도 하다.

렘브란트
〈야경〉, 1642,
캔버스에 유채,
암스테르담 국립미술관

후대에 붙여진 제목 〈야경〉은 사실 착각에 의한 것이다. 사실 이 그림 속 장면의 시간적 배경은 한낮이다. 노후한 유약 성분, 수년에 걸쳐 내려앉은 때와 용매로 쓰인 타르가 낮의 장면을 밤의 장면으로 변모시킨 것이다(화가의 아내 사스키아와 화가 자신의 모습도 그림 속에 보인다).
이 그림에서는 명암법, 인물들의 움직임, 불안과 혼란스러움이 돋보이며, 이런 요소들이 그림을 걸작으로 만들었다.

그리하여 그림 주문이 뜸해졌고, 파산한 그는 자신의 수집품을 팔고 이사해야 했다. 하지만 말년의 작품들, 즉 우리에게 너무도 친숙한 자화상들, 아들 티투스의 초상화들, 대형 종교화들에서 그는 새로운 기법들을 시험했고 명암법을 뛰어넘었다.

렘브란트
〈나무 세 그루〉, 1643,
에칭과 드라이포인트,
암스테르담 국립미술관

이 그림은 렘브란트의 가장 크고 잘 알려진 풍경 동판화다. 이 동판화가 발하는 매혹은 어디서 나올까? 우리는 여기서 비의적이고 난해한 의미를 볼 수 있는가? 세상에 대한 우주적 이미지, 빛과 그림자의 강렬한 대비, 평온함과 폭풍우, 매우 밝은 하늘을 배경으로 보이는 매우 어두운 나무들. 나무 세 그루는 예수의 수난도 속 십자가 세 개를 환기하는가?

렘브란트는 친숙한 풍경을 관찰하는 것으로 만족하지 않는다. 멀리 보이는 암스테르담 풍경을 통해 현실을 묘사한 작품을 선보인다. 이를 가까이에서 바라볼 때 우리는 이승의 세상을 발견한다. 하늘 풍경과는 달리 평화로운 세상 말이다. 거기에는 어부, 농부, 풀을 뜯는 동물들이 있다.

컴퓨터 기술을 뛰어넘는 렘브란트

렘브란트의 그림을 컴퓨터로 '그려'보았다. '턱수염 또는 콧수염이 있고 하얀 주름 깃 장식이 달린 검은 옷에 모자를 쓴 채 오른쪽을 바라보는 30세에서 40세 사이의 남자'의 모습을 구현하기로 했다. 알고리즘은 렘브란트가 그린 방식, 그가 사용한 색 등을 분석했고, 마침내 3D 프린터가 13개의 잉크층으로 된 그림 한 점을 만들어냈다. 렘브란트 그림의 1억 4800만 개의 픽셀과 16만 8263개의 파편들을 재료로 삼아 탄생한 그림이다!

그런데 이 실험을 열정적으로 홍보했던 주관사의 주장과 달리, 결과는 재앙에 가까웠다! 그것은 영혼 없는 보잘것없는 그림이었다. 렘브란트의 천재성과는 정반대였다.

1648 뮌스터 조약, 스페인이 네덜란드 공화국을 인정함

1672~1678, 1690~1697 루이 14세가 네덜란드 전쟁을 일으킴

요하네스 페르메이르
Johannes Vermeer

(1632 델프트~1675 델프트)

천재적 재능!

페르메이르에 대해 알려진 사실은 많지 않다. 그가 결혼해 자식을 많이 두었고 재정적으로 어려움을 겪었으며, 개신교*가 매우 강세였던 고향 도시 델프트에서 가톨릭으로 개종했다는 것 정도다. 그의 작품으로 알려진 그림도 겨우 45점 정도인데, 그중 35점이 보존되어 있고, 23점에 그의 서명이 있으며, 3점에 날짜가 기록되어 있다. 그 외에는 어떤 습작도, 데생도, 밑그림도 남아 있지 않다.

당대의 관례와 달리, 렘브란트처럼 페르메이르도 한 가지 유형의 그림만 그리지는 않았다. 그리하여 종교화와 역사화 각 한 점, 우의화와 풍경화, 풍속화* 들을 남겼다.

페르메이르의 유명한 신비의 빛은 늘 왼쪽에서, 창문을 통해 들어온다. 그리고 대부분의 실내 풍경이 하나의 각도 안에 위치한다.

페르메이르는 영원히 정지된 물건들과 인물들이 가득한 고요한 세상에서 영감을 받은 화가다. 물건과 인물이 동등한 가치와 중요성을 지니며, 똑같이 극도의 세심함과 서정성으로 그려진다. 강렬함은 전혀 없고 움직임도 간혹 조금 있을 뿐이다. 아가씨가 단지에 우유를 따르거나 다른 아가씨가 악기를 연주하거나 또 다른 아가씨가 편지를 읽고 있다. 하지만 때때로 사랑의 기운이 감돈다. 〈연주를 중단한 소녀〉(뉴욕 프릭 컬렉션)에서 남자는 소녀에게 편지를 건네고 있다. 〈기타를 연주하는 여자〉(런던 켄우드 하우스)에서는 연주자가 누군가를 바라보고 있다. 말해진 것은 아무것도 없지만 모든 것이 말해진다.

학자들은 페르메이르가 사진기의 전신인 카메라 옵스큐라*와 반투명 유리를 활용했다는 가설을 두고 논의했다. 이를 통해 화가는 평평한 표면에 빛을 비출 수 있었고 도면 구성이나 계산 없이 완벽한 원근법을 이용할 수 있었다. 그러나 사실 그것은 중요하지 않다. 페르메이르 같은 천재성을 지니지 못한 평범한 화가는 가장 완벽한 카메라 옵스큐라를 가졌다 해도 평범한 그림을 그렸을 것이기 때문이다.

요하네스 페르메이르
〈저울을 든 여인〉, c.1664,
캔버스에 유채,
워싱턴 국립미술관

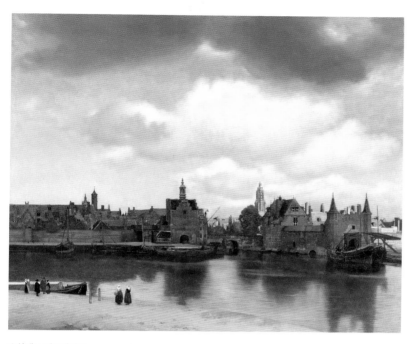

요하네스 페르메이르

〈델프트 풍경〉,
1659~1660,
캔버스에 유채,
헤이그 마우리츠호이스 미술관

그림 속 시각은 아침 7시 10분이다. 페르메이르는 어느 집 2층에서 내다보며 이 부두를 그렸다. 다양한 색의 자잘한 붓 터치로 그린 이 그림은 사진 같은 이미지를 보여주는데, 이 효과를 내기 위해 페르메이르가 카메라 옵스큐라를 사용했을 거라고 많은 사람이 입을 모아 말했다… 그리고 안타깝게도 이 장소는 변했다… 페르메이르의 이 천재적인 그림은 마치 지형도를 보는 듯 매우 정교하다! 그러나 프루스트가 어느 편지에 썼듯이, 〈델프트 풍경〉은 '세상에서 가장 아름다운 그림'이다. 프루스트의 소설 『잃어버린 시간을 찾아서』 중 「갇힌 여인」에서 문인 베르고트는 세상을 떠나는 순간 이 그림을 떠올리며 "차양이 있는 작고 노란 벽면, 작고 노란 벽면"이라고 되뇐다. 이 작품은 그림도 아니고, 지형도도 아니고, 사진도 아니다. 하늘, 물 그리고 보잘것없는 조그만 사람들이 있는 부두 위 땅과의 만남이다. 우리는 눈물 어린 눈으로 이 그림을 바라본다…

격찬받고
모방되다

오늘날 페르메이르의 인기는 절정에 달해서, 인기로 그와 경쟁이 될 만한 화가는 레오나르도 다 빈치나 반 고흐뿐이다. 그런데 이런 유명세는 최근에 생겼다. 수집가들은 늘 그의 작품을 찾았고 구매할 때도 매우 비싼 값을 치렀지만, 19세기 중반까지 미술사가들은 이 '델프트의 스핑크스'를 잊고 있었다. 1866년 어느 프랑스 평론가가 페르메이르를 재발견했다. 1937년에는 유명한 위작자 판 메이헤런이 페르메이르의 위작을 다량 만들었다. 세계적인 평론가들조차 속았다!

이탈리아 그랜드 투어

베네치아, 피렌체,
로마, 나폴리

미술가들의 이탈리아 여행은 17세기에 시작해 일반화되었다. 특히 북유럽 출신의 젊은 미술가들이 이탈리아에 와서 공부를 하고 그리스 · 로마 문명의 잔해와 르네상스의 걸작 들을 발견했다. 이 미술가들은 때때로 관광에 나선 귀족 한 명과 동반해 1년 동안 그랜드 투어*를 하면서 귀족을 위해 여행 기념 풍경화를 그려주거나 고국으로 가져갈 그림을 구매했다. 피렌체, 베네치아, 나폴리 그리고 로마가 주요 여행지였다.

1743년까지 메디치 가문은 피렌체를 지배했다. 도시에 풍부한 미술 컬렉션이 조성된 시기도 이때이다. 피렌체에서는 고대와 제국의 전통이 유지되었다. 청동 조각품과 작고 질 좋은 자기瓷器(도치아doccia) 들이 매우 인기 있었다.

화려한 색채와 가면무도회를 사랑한 도시 베네치아에서는 로코코 미술이 성행했고 티에폴로가 매혹적인 하늘을 그려냈다. 사람들은 이 도시가 제공하는 다채롭고 생생한 풍경을 담은 베두타*를 앞다투어 차지하려 했다. 이 풍경화는 하나의 온전한 장르가 되었고, 이 분야에서 과르디, 카날레토 그리고 그의 제자 벨로토가 성공을 거두었다.

나폴리는 규모가 큰 상업항구로서 스페인 부왕과 오스트리아 부왕, 부르봉 왕가의 지배를 받았고, 그로 인해 나폴리에서는 격렬한 대비를 보여주는 미술이 발달했다. 그 예로 반종교개혁 정신을 이어받은 루카 조르다노(1634~1705)의 프레스코화에 영감을 받아, 벽화가 절정기에 다다랐다. 1738년부터는 헤르쿨라네움과 폼페이에서 발굴된 유물들이 새로운 고대 모티브를 제공했다.

프랑스 화가 위베르 로베르(1733~1808)는 형리들의 실수로 동명의 다른 수감자가 대신 처형되는 바람에 가까스로 단두대 형을 모면하고 이탈리아에서 11년을 보냈다. 그는 폐허가 된 건축물을 전문으로 그려 살롱전*에서 큰 성공을 거두고 루브르 박물관에 작품이 소장되었다.

결국 모든 길은 로마로 통했다. 거기서 귀족들은 자신들의 '초상화를 그리게' 했다. 바티칸의 소장품 목록은 외국인들을 점점 더 사로잡았다. 그리고 18세기 말 고대에 대한 관심이 높아지면서 로코코 미술이 쇠퇴하고 신고전주의* 운동이 태동했다.

카날레토 Canaletto

(1697 베네치아~1768)

베두타*(도시 풍경화) 화가들은 베네치아 풍경을 재현하는 방식에 변화를 가져왔다. 도시 풍경이 전경의 행위를 강조하는 배경이나 장식 역할에 그치지 않고 그림의 주제 자체가 되었다. 카날레토는 가장 유명한 베두타 화가였다. 이 장르를 고안한 사람은 아니지만, 그는 이 장르를 그 누구보다 잘 활용했다. 그는 처음에는 베네치아에서, 그리고 로마에서 활동하다가 런던에 자리를 잡고 10년을 활동했다. 런던에는 그의 고객이 무척이나 많았다. 그는 템스강과 그곳의 다리들을 그린 풍경화는 물론, 베네치아를 그린 풍경화도 계속 런던에서 팔았다. 도시와 강이 카날레토의 그림 및 판화의 주제였다. 그에 더해, 베네치아의 축제 풍경을 주제로 삼았다.

그보다 후배인 과르디와 그의 차이는 매우 크다. 과르디가 윤곽선과 터치에서 거의 인상파* 작품에 가까운 불명확함을 보여주어 도래할 회화를 예고한 반면, 카날레토는 서정성은 없지만 정확도가 사진처럼 완벽한 풍경화를 베네치아 수집가들에게 선보였다. 이를 위해 그는 카메라 옵스큐라*까지 사용했다.

카날레토
〈대운하 입구에서 바라본 살루테 교회의 모습〉, c.1727, 캔버스에 유채, 스트라스부르 시립미술관

역사적·관광적 장소로서 베네치아는 18세기 이후 변한 점이 거의 없다. 우리는 카날레토를 자랑스러워해도 된다. 그의 그림보다 더 정확하고 좋은 베네치아 안내자는 없으니 말이다.

1713 위트레흐트 조약, 롬바르디아와 토스카나가
오스트리아 왕가에 복속됨

1724 비발디, 〈사계〉

1734 스페인이 나폴리를 되찾음
(양兩시칠리아 왕국)

1718 베네치아와 오스만제국 사이에 평화조약이 체결됨

프란체스코 과르디 Francesco Guardi

(1712 베네치아~1793 베네치아)

프란체스코 과르디는 베네치아의 화가 집안에서 태어났다. 그의 아버지 도메니코는 스승으로서 세 아들 프란체스코, 니콜로 그리고 지안안토니오를 거느리고 일했다. 그들은 주문을 받고 종교화를 그렸다. 프란체스코는 처음에 함께 작업을 했던 지안안토니오가 사망한 뒤에야 그를 유명하게 만들어준 베두타를 그리기 시작했다. 그는 동포인 카날레토처럼 베네치아의 풍경(교회, 다리, 건물, 운하)과 서민을 탁월하게 그려내는 화가가 되었다.

그의 베두타는 그의 뒤를 이어 베네치아를 발견한 화가들, 그중에서도 터너, 모네와 같은 화가들에게 깊은 영향을 미쳤다. 과르디의 스타일은 근대회화, 특히 인상파의 시초격이다. 그는 조그만 인물들로 가득 찬 풍경을 정묘한 표현 대신 몇 번의 터치, 작은 점들 또는 조금 더 넓은 붓질로 묘사했다. 이 점에서 거의 외과의사의 메스처럼 붓의 정확성을 추구했던 카날레토와는 달랐다.

생애 말년에 그는 자신의 작품 중 가장 독창적이고 가장 유명해진 그림들을 그렸다.

프란체스코 과르디
〈살루테 교회의 모습〉, 1740,
캔버스에 유채,
파리 루브르 박물관

과르디의 하늘은 네덜란드 화가들의 그림만큼이나 캔버스 속 공간을 많이 차지한다. 하지만 석호, 배, 사람들, 베네치아의 삶이 눈길을 끈다. 사실 베네치아와 물은 이 화가의 두 가지 주요 주제였고, 그 모습을 영원히 후세에 전했다. 과르디의 작품들은 베네치아의 아름다움을 찬미하고 한 시대의 종말, 베네치아의 찬란했던 영광의 종말을 알렸다.

1797 나폴레옹이 밀라노, 베네치아를 침공함.
베네치아 공화국의 몰락

1774 카사노바가 베네치아에 돌아옴

잠바티스타 티에폴로 Giovanni Battista Tiepolo

(1696 베네치아~1770 마드리드)

티에폴로는 1720년대가 되어서야 프레스코화를 그렸지만 빠르게 이 분야의 거장 중 한 명이 되었다. 그는 이탈리아, 독일, 스웨덴 그리고 그가 생애를 마친 스페인에서 수집가들, 왕과 왕족 들에게 무척 좋은 평가를 받았다. 그는 섬세한 윤곽과 밝은 색조의 프레스코화들로 궁전과 교회를 장식했다.

그의 동시대인들은 그를 매우 훌륭한 화가 중 한 명으로 평가했다. 하지만 19세기 초반에 신고전주의*가 우위를 차지하자 티에폴로는 외면받았고 19세기 후반에 이르러서야 재평가받았다.

잠바티스타 티에폴로
〈히아킨토스의 죽음〉, 1752,
캔버스에 유채,
마드리드
티센보르네미사 미술관

아무것도 이 화가의 상상력을 멈출 수 없었다. 사랑하는 히아킨토스의 죽음을 슬퍼하며 울고 있는 아폴론* 신의 발치에서 오늘날 우리가 쓰는 테니스 라켓과 비슷한 경기용 라켓을 볼 수 있다! 사실 신화에서 이 아름다운 젊은 이 히아킨토스는 아폴론이 던졌다가 땅에 맞고 튀어오른 원반 때문에 깊은 상처를 입고 목숨을 잃었다. 그가 흘린 피에서 히아신스가 피어났다.

유머의 거장

그의 아들 지안도메니코(1727~1804)에 대해 한마디 해야 한다. 지안도메니코는 잠바티스타 티에폴로의 경력 내내 그의 충실한 협업자였고, 베네치아 사회를 패러디한 그림과 데생을 통해 유머, 풍자 그리고 불손함을 담아내는 거장이 되었다. 그가 그린 〈풀치넬라〉 속 가면 쓴 인물들이 유명하다.

로마와 고대의 모범

로마는 그랜드 투어*에서 빠뜨려선 안 될 목적지 중 한 곳이었다. 로마를 방문한 영국의 젊은
귀족들은 고미술품을 모사하거나 구매했으며, 고대 유적을 방문하고 유명한 기념물 앞에서
자신의 초상화를 그릴 수도 있었다. 투어의 백미는 돌아와서 자신이 경험한 온갖 모험을
사람들에게 들려줄 수 있다는 점이었다.

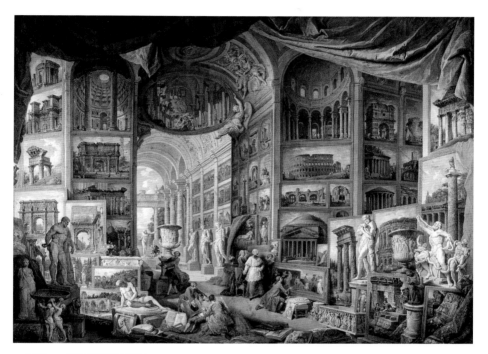

→ p.136 **조반니 파올로 파니니**
〈고대 로마 풍경이 있는 회랑〉, 1758,
캔버스에 유채,
슈투트가르트 시립미술관

파니니는 로마를 그린 베두타*(사실적인 풍경화)와 카프리치오capriccio(상상 풍경화)로 매우 높
은 평가를 받은 이탈리아 화가다. 이 그림에서 그는 그림들로 뒤덮인 커다란 회랑 안의 주문자 슈
아죌 백작(손에 안내서를 들고 있는 사람) 뒤에 자기 모습을 그려 넣었다. 이 상상의 컬렉션은 고
대 로마의 기념물을 그린 그림들과 미술가들에게 모범이 되는 유명한 고대 조각품들로 구성되어
있다. 무엇보다도 여기서 콘스탄티누스 개선문, 트라야누스의 승전기념주, 판테온 그리고 콜로세
움을 비롯해 조각 〈죽어가는 갈리아인〉(로마 카피톨리니 미술관)과 〈라오콘〉(바티칸)을 알아볼
수 있다. 이 그림에는 좀 더 최근의 작품들을 보여주는 짝이 존재한다. 바로 〈현대 로마 풍경이 있
는 회랑〉이다.

1797 나폴레옹이 밀라노, 베네치아를 침공함.
베네치아 공화국의 몰락

▲
1774 카사노바가 베네치아에 돌아옴

프랑스 로코코 미술

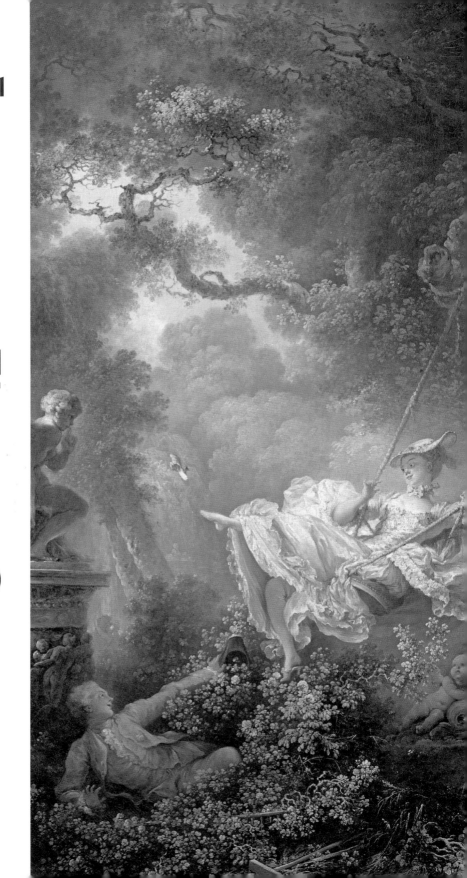

루이 14세 시대였던 1715년, 프랑스는 생기를 잃은 상태였다. 과도한 세금, 빈번한 전쟁 그리고 왕의 정부 맹트농 부인이 조성한 엄격한 종교적 분위기 때문이었다. 그러나 오를레앙 공작 필리프 2세의 섭정을 거쳐 애첩들(퐁파두르 부인, 뒤 바리 부인)에 둘러싸인 일명 '사랑받는 자' 루이 15세가 왕위에 오르면서 축제가 다시 시작되었다. 그런데 이 군주들은 나라를 다스리는 데 별로 관심이 없었다. 군사적 충돌이 여러 번 일어난 뒤, 프랑스는 식민지 패권을 영국에 내주었다. 그 후 프랑스 학자들의 사상이 전 세계로 퍼져 나가고, 계몽주의가 발아했다.

주로 귀족 여성들이 운영하던 살롱에서 사람들은 종교, 문학, 학문과 예술에 대한 토론을 즐겼다. 이때부터 귀족들이 베르사유의 호화로운 처소들보다 파리 개인 저택들의 알코브[귀부인들이 손님을 맞이하던 작은 내실]를 선호하게 되었다. 이탈리아 코메디아 델라르테의 배우들은 개인 소유의 성에 가서 사람들을 즐겁게 해주었다. 정원에 연극 무대를 만들고, 귀족들이 분장을 하고 무대에 올라 사랑 이야기를 풀어냈다. 이 과정에서 로카유 양식*과 아라베스크 무늬 및 식물에서 따온 문양이 피토레스크* 세계를 장식하면서 로코코 미술이 꽃을 피웠다. 이 양식이 장식 분야에서 우위를 차지했다.

왕립 회화 조각 아카데미*는 그곳에서 종신으로 보조금을 받는 미술가들이 교류하고 경쟁하는 '진지한' 장소였다. 아카데미의 '로마상賞'을 받는 우수한 화가 열두 명은 영원의 도시 로마에서 유학할 수 있었다. 미술의 이론적 기반을 확립하고 루벤스를 신성화한 '색채 논쟁'을 펼쳤던 17세기가 지나가고 18세기 초 아카데미는 재능 많은 화가 바토 덕분에 혁신을 이룰 수 있었다. 바토는 '우아한 연회*'라는 새로운 장르를 개척했다. 이렇듯 부차적 장르들이 관심을 얻으면서 대규모 '역사화'는 잠시 쇠퇴한다. 대표적으로 카리에라나 캉탱 드 라투르의 파스텔 초상화, 샤르댕의 정물화, 부셰의 에로틱한 그림, 우드리의 풍경화와 동물화, 그뢰즈의 풍속화*가 인기를 누렸다. 1737년부터 아카데미는 2년에 한 번씩 루브르의 살롱 카레에서 전시회를 열었고, 여기에 많은 인파가 몰렸다.

로카유 양식은 유럽 전역에 성공적으로 뿌리내렸다. 그러나 계몽주의 철학자들, 특히 디드로가 반反로코코 비평을 주도했고 곧이어 로코코 미술에 맞선 신고전주의*가 자리매김했다. 신고전주의는 로코코 미술을 여성적인 미술로 정의하면서 그 영향력을 축소하려 했다.

천재적
재능!

장 앙투안 바토
Jean-Antoine Watteau

(1684 발랑시엔~1721 노장쉬르마른)

'우아한 연회*' 화가이자 데생화가 바토는 '침울한 재치꾼'이었다. 시인 베를렌과 보들레르가 그에게서 영감을 받은 것은 우연이 아니었다. 바토가 다룬 주제는 귀족들의 연회, 가면을 쓰거나 쓰지 않는 무도회, 에로틱한 암시가 깔린 연애 장면, 연극, 음악, 춤, 이탈리아 유랑극단 코메디아 델라르테였다. 바토는 사랑이 아니라 욕망을 그렸다.

로코코 미술 화가 바토는 처음에는 루벤스에게, 그다음에는 북유럽 화가들에게 영향을 받았다. 그는 (라파엘로와 툴루즈-로트레크처럼) 37세에 죽었으나 1717년에 들어간 왕립 회화 조각 아카데미*에서 '우아한 연회'라는 장르를 창조했다. 이 장르 이름은 그의 화풍을 지칭하기 위해 만들어졌다. 나아가 그는 연극성, 멜랑콜리, 영원히 정지된 가벼운 몸짓 등을 특징으로 하는 하나의 양식을 창조했다(살아 있는 인물보다 흔히 더 많은 의미를 지니는 조각상들의 역할을 떠올려 보라!).

바토의 많은 추종자가 그의 기법을 모방했다. 장 바티스트 파테르와 니콜라 랑크레가 그 예이다.

장 앙투안 바토
〈샹젤리제〉를 위한 습작, 연대 미상,
종이에 데생,
샹티이 콩데 미술관

비범한 데생화가 바토는 은근한 몸짓
과 시선을 자연스럽게 표현했다.

바토는 글을 쓸 줄 알았을까?

편지 네 통과 지불이 완료된 청구서 세 통 외에 바토가 쓴 글은 전혀 남아 있지 않다. 심지어 그의 그림 중 한 점에는 제목이나 서명조차 없다.

장 앙투안 바토
〈키테라섬으로의 출항〉, 1718~1719,
캔버스에 유채,
베를린 샤를로텐부르크 성

그림 속 인물들(몇몇 사람은 앞쪽을 보고 있고, 다른 사람들은 뒤를 돌아보고 있다)은 사랑의 여신 비너스에게 바쳐진 섬을 향해 떠나려는 참인가, 아니면 거기서 막 돌아온 참인가? 그들이 떠나려는 거라면, 정말 사랑의 섬으로 떠나는 것인가? 이들의 몸짓은 마지못해 움직이는 것처럼 무기력하고 환멸에 차 있는 듯하다. 그렇다면 이것은 돌아오지 못할 다른 여행을 위한 출항이 아닐까? 바토는 이 동일한 주제를 다루면서 각각 차이가 확연한 그림 두 점을 그렸다. 첫 번째 그림은 아카데미에 들어가기 위해 제출했고, 여기 소개한 그림은 프로이센의 프레데릭 2세의 주문을 받아 그렸다.

바토의 전쟁화

바토는 유화와 데생으로 전쟁화도 그렸지만, 승리한 전쟁을 다루는 프랑스 회화의 전통과 달리, 행진이나 전투 장면을 그리지 않았다. 그의 전쟁화에는 영웅적인 면이 전혀 없다. 병사들도 지루하게 기다리거나 바닥에 주저앉아 있는 모습이다…

1751 디드로와 달랑베르,
『백과전서』

1762 루소, 『사회계약론』

1761 볼테르, 칼라스 사건

1789 파리 바스티유 함락

로살바 카리에라 Rosalba Carriera

(1675 베네치아 근처 키오자~1757 베네치아)

평민 출신으로 부자가 되고 왕족과 왕들의 총애를 받은 이 베네치아의 여성 화가는 사람들에게
잊힌 채 장님이 되어 비참하게 죽음을 맞이했다. 그녀는 프랑스에 파스텔화를 소개했으며,
18세기의 위대한 파스텔 화가 캉탱 드 라투르에게 영향을 미쳤다.

그녀는 베네치아에서 코담뱃갑을 세밀화*로 장식하는 일(좁다란 상아 표면에 초상화를 그리는
일)로 경력을 시작했다. 그러다가 과슈 기법과 대비되는 파스텔로 우아하고 흐릿한 초상화를
그리기 시작했는데, 이 그림들이 즉각적으로 그랜드 투어 관광객들에게 높은 평가를 받았다.
그리하여 군주들의 초상화를 그리게 되고, 재력가 피에르 크로자의 초대를 받고 파리로
건너갔다. 크로자는 그녀와 그녀 가족에게 거처를 제공했다. 파리에서 그녀는 앙투안 쿠아펠,
야생트 리고, 바토 같은 화가들의 초상화는 물론, 어린 왕 루이 15세와 섭정 오를레앙 공을
포함해 상류사회 사람들의 초상화를 그렸다. 당시
여성은 프랑스 아카데미의 회원이 될 수 없었지만,
아카데미 소속 미술가들은 지원 절차 없이 그녀를
명예 회원으로 받아들이자고 제안하기까지 했다!

그녀가 그린 파스텔 초상화들은 우아함과
자연스러움으로 프랑스 로코코 미술을 예고했다.

파리에서의 체류가 끝난 뒤 그녀는 유럽 여행을
했다. 드레스덴과 런던 등을 방문했는데, 런던에서는
국왕 조지 3세가 그녀의 작품들을 수집했고
빈에서는 황제 카를 6세가 그녀의 파스텔화 150점을
구매했다. 그러나 그녀가 베네치아로 돌아간 뒤
유행이 바뀌면서 그림 주문이 뜸해졌고, 그녀는
외롭고 비참한 말년을 보냈다.

로살바 카리에라
〈원숭이를 안은 아가씨의 초상화〉,
연대 미상,
종이에 파스텔,
파리 루브르 박물관

카리에라가 누린 영광!

귀족 계급과 상류 부르주아 계층의
여성들이 아침 6시부터 로살바의 작업실 '라 로살바'에 줄을 섰다! 어느 날은 섭정이 예고도
없이 찾아와 그녀의 작업실에 30분 이상 머무르며 그녀가 작업하는 모습을 구경하기도 했다.
당시 가장 유명했던 세밀화 화가이자 프랑스 아카데미 회원이었던 장 바티스트 마세는
경쟁자 카리에라의 출현을 전혀 기분 나빠하지 않고, 그녀가 그린 초상화 한 점을 모사용으로
빌림으로써 그녀에게 경의를 표했다.

1715~1723 필리프 도를레앙의 섭정 1723~1774 프랑스 왕 루이 15세 재위, 퐁파두르 부인의 영향력

1721 바흐, 〈브란덴부르크 협주곡〉

장 에티엔 리오타르 Jean-Étienne Liotard

(1702 제네바~1789 제네바)

화가, 데생화가, 판화가, 세밀화가, 칠보 제작자, 사교계 인사였던 이 제네바인은 파리, 이탈리아, 콘스탄티노플, 몰도바, 빈, 런던, 암스테르담으로 끊임없이 여행을 다닌 것과 파스텔화로 유명하다.

　　로살바 카리에라와 모리스 캉탱 드 라투르 덕분에 프랑스에서 파스텔화가 유행하면서 리오타르의 성공과 출세를 담보해주었다. 리오타르는 정밀한 기법과 다채로운 색채로 유럽 왕가 사람들, 특히 합스부르크 가문* 사람들의 생생한 초상화를 그렸다. 그가 그린 여제 마리아 테레지아의 초상화 그리고 마리 앙투아네트를 비롯한 그 수많은 자녀들의 초상화는 유명하며 수없이 복제되었다.

▲

진실의 포도

　　"나는 전나무 판자에 못을 박고 거기 매달린 포도 두 송이를 파스텔로 그렸다. (…) 한 부인이 그것을 보고는 '어머! 이건 그림이 아니잖아요!'라고 말했다. (…) 그녀는 더 가까이 다가와서 자신이 잘못 보았음을 깨닫고는 얼굴을 붉히며 자기는 내가 그 포도를 판자에 매단 뒤 일부러 유리 액자에 끼워 둔 줄 알았다고 털어놓았다."(J. E. 리오타르, 『회화의 원칙과 규칙들에 관한 개론』, 1781)

이 일화는 그리스 화가 파라시우스와 제욱시스 간의 경쟁을 떠올리게 한다. 제욱시스가 포도송이를 너무나 실제처럼 그려서 새들이 날아와 쪼아먹으려 했다. 그러자 파라시우스는 자신이 더 잘 그린다고 인정받고 싶어서 자신이 새로 그린 그림을 제욱시스에게 보여주었다. 파라시우스는 그림을 잘 보아야 하니 커튼을 걷으라고 했다… 제욱시스의 승리였다. 그 커튼은 진짜 커튼이 아니라 그림이었던 것이다! 리오타르는 스스로를 이 두 그리스 화가와 비교함으로써 자신의 훌륭한 솜씨를 증명하고 명성을 얻으려 했다.

장 에티엔 리오타르
〈터키 복장을 한 자화상〉, 1744,
종이에 파스텔,
피렌체 우피치 미술관

길게 기른 턱수염과 터키식 복장 때문에 런던 사람들은 리오타르를 터키인이라고 불렀다.

프랑수아 부세 François Boucher

(1703 파리~1770)

부세는 놀라울 정도로 다작을 했고, 유화, 파스텔화, 판화 등 온갖 장르에 손을 댔다. 처음에 그는 미술품 수집가 쥘리엔을 위해 (당시 막 세상을 떠난) 바토의 작품들을 판화로 새겨 생활비를 벌었다. 그런 다음 이탈리아로 여행을 가 로마에 있는 프랑스 아카데미에 체류했다. 프랑스로 돌아와서는 미모의 여성 마리잔과 결혼했고, 마리잔은 그의 작업실에서 일했다. 그는 마리잔에게 영감을 받아 신화에 나오는 예쁜 소녀들로 가득한 그림을 그렸을까? 사람들은 그를 '삼미신의 화가'라고 부른다. 그는 선정적인 포즈를 취하고 있는 그녀들의 관능적인 육체를 그렸다. 실크, 구름, 소용돌이치는 물, 흐릿한 흰색, 창백한 파란색 그리고 분홍색을 좋아했고 로코코 미술을 절정으로 끌어올렸다. 주문이 밀려들었다. 그는 루이 15세와 그의 애첩 퐁파두르 부인의 총애를 받으며 대大궁정화가로 일했다. 얼마 지나지 않아 유럽 전체가 이 '로카유' 양식의 특성에 전율했다. 귀족들은 자기들의 저택을 이 양식으로 장식하며 흡족해했다.

프랑수아 부세
〈화장하는 퐁파두르 부인〉,
1758,
캔버스에 유채,
케임브리지 하버드 대학교 포그 미술관

▶ 아름다운 화장품 같은 그림!

1756년 2월에 퐁파두르 부인은 국왕 루이 15세의 사랑을 잃었다. 이후 그녀는 더 이상 입술에 연지를 바르지 않았다! 그런데 궁정에서는 모든 사람이 화장을 했고(심지어 남자들까지도), 그것은 자신이 귀족임을 나타내는 표시였다. 처녀 적 이름이 잔 푸아송이었던 퐁파두르 부인은 평민 출신임을 감추기 위해 화장품이 무척이나 필요했다!

퐁파두르 부인의 충실한 '말벗'이었던 부세는 2년 뒤 해결책을 발견했다. 아침 실내복 차림으로 거울 앞에 앉아 화장을 하는, 마치 비너스 같은 퐁파두르 부인의 멋진 초상화를 그린 것이다. 이 초상화에서 부세는 부인의 '얼굴을 붉게 표현'했다. 왕을 위해 아름답게 치장하는 그녀는 뺨에 화장품을 바르기 위해 한 손에 작은 붓을 들고 다른 손에는 분을 들고 있다. 그녀 앞에는 향유 단지가 있고, 손목에는 왕의 옆모습이 조각된 카메오(보석 조각)가 채워져 있다. 이 그림은 여인의 화장술을 통해, 한 시대를 풍미했던 퐁파두르 부인을 격찬하는 동시에 회화를 찬양한다. 즉 여성의 화장이 그러하듯, 회화는 감각을 매혹하는 달콤한 기교인 것이다.

18세기 중반부터 미술에 대한 취향이 바뀌기 시작했다. 여기에는 특히 계몽주의 철학자들(볼테르, 디드로, 루소 등)의 영향이 컸다. 이후 이런 그림은 지나치게 기교적이고 지나치게 유혹적이고 지나치게 여성적인 것으로 간주되었다!(계몽주의는 오히려 남성성을 옹호했기 때문이다…) 사람들의 부셰의 화려하고 현란한 스타일을 비난했다. 다시 말해 깊이가 없다고 깎아내렸다. 디드로는 1761년 살롱전*에 관한 평론에서 부셰에 대해 매우 신랄한 평가를 했다. "그 색들! 그 다채로움이며! 대상과 관념은 또 어찌나 풍부한지! 이 화가는 진실을 제외한 모든 것을 갖고 있다."

프랑수아 부셰

〈비너스의 승리〉,
1740,
캔버스에 유채,
스톡홀름
스웨덴 국립미술관

파도를 맞고 있는 여성의 나체를 솜씨 좋게 그려내는 데 신화를 소재로 한 이 우의화보다 더 좋은 핑계가 어디 있겠는가? 푸토(날개 달린 아기 천사)와 큐피드들이 유혹의 게임에 몰두해 트리톤과 나이아스 들에게 화살을 겨누며 비너스 위를 맴돌고 있다. 떠들썩하게 요동치면서도 흐릿한 이 세계 안에는 색채, 육체 그리고 천 주름이 뒤섞여 표현되어 있다. 15년 뒤 프라고나르는 이 그림에 직접적으로 영감을 받아 같은 주제를 자기만의 스타일로 그려냈다.

장 시메옹 샤르댕 Jean-Baptiste-Siméon Chardin

(1699 파리~1779 파리)

샤르댕은 18세기 프랑스 회화에 많은 새로움을 가져다주었다. 우선 가짜 여자 목동과 귀족들을 그려낸 바토에 이어 프티 부르주아지를 그려냈다는 점이다. 일화나 피토레스크*, 단순한 감상주의가 없다는 점도 특징이다(샤르댕에게는 상상력이 부족했을까?). 그는 페르메이르처럼 '평범한 사물들'의 고요한 세계에 관심이 있었다(그러나 페르메이르 같은 신비로운 빛은 없다). 샤르댕에게는 다른 빛이 있다. 간결함, 정밀함의 매혹이다. 이것은 가까이 다가가면 흐릿해진다. 사실 샤르댕의 작품은 17세기 플랑드르와 네덜란드 회화, 혹은 르냉 형제의 그림을 떠올리게 한다. 그가 그린 실내화室內畫들은 닫혀 있으며 대개는 창문도 없다.

　　그는 동물화와 과일화로 아카데미에 들어갔지만, 수집가들이 구입하거나 살롱전*에서 팔린 그림은 풍속화*와 가족화이다.

　　생애 말년에 유화를 버리고 초크와 파스텔을 사용해 탁월한 솜씨로 그림을 그렸다. 시기와 관련해 또 다른 새로움도 가져왔다. 루소가 말한 것과 같은 유년 시절에 대한 관심이다.

　　그에 대한 비평은 혼란스러울 정도로 엇갈린다. 어떤 미술사가는 샤르댕 그림의 평온한 이미지에 이의를 제기한다. 그의 그림에 은밀한 격렬함과 풍부한 성적 암시, 참혹한 측면이 있다고 주장한다(정말로 그렇다!). 〈순무 다듬는 여인〉(워싱턴 국립미술관)에서는 순무, 칼, 도끼가 등장하고 루브르에 있는 〈가오리〉 또한 무시무시하다!

장 시메옹 샤르댕
〈식탁보 혹은 구운 소시지〉, 1732,
캔버스에 유채,
시카고 아트 인스티튜트

진정한 파리인

　　　　샤르댕은 자신이 태어난 도시 파리를 한 번도 떠난 적이 없다. 아마도 당대에 관례였던 이탈리아 여행을 유일하게 하지 않은 위대한 미술가일 것이다. 그는 프랭세스 로※에 살았고, 그다음에는 마레 지구, 왕립 아카데미, 루브르에 살았다. 그리고 루브르에서 생을 마쳤다.

구운 소시지

　　　　샤르댕이 한 화가 친구에게 초상화를 그려 돈을 벌고 싶다는 욕구를 털어놓았다. 그러자 친구가 그에게 대꾸했다. "좋지, 초상화 그리는 일이 구운 소시지를 그리는 일만큼 쉽다면 말이야." (샤르댕의 정물화에 대한 암시)

장 오노레 프라고나르 Jean-Honoré Fragonard

(1732 그라스~1806 파리)

장 오노레는 위대한 화가 가문의 시조이다. 그의 아들과 손자도 화가로 활동했지만, 사람들은 특히 파리 근처 메종알포르에 보관된, 피부를 벗긴 인체도*(동물도)를 그린 그의 사촌 오노레 프라고나르를 기억한다. 그들은 프라고나르의 작업실에서 그의 아내 마리안 제라르와 협업을 했다. 마리안은 세밀화가였고(프라고나르의 이름으로 발표한 세밀화들이 사실 전부 그녀의 작품이다!), 그녀의 올케 마르그리트 제라르도 세밀화가였는데, 마르그리트 제라르는 작은 개인 초상화들로 큰 성공을 거두었다. 마지막으로 그녀의 조카손녀 베르트 모리조도 화가였다. 대단한 집안이다! 장 오노레 이야기로 돌아가자. 그는 부세의 제자였고 유적들을 그린 위베르 로베르의 친구였으며, 우아한 풍속화*와 때때로 에로티시즘이 풍겨나는 연애 장면을 그려 유명했다. 또한 프라고나르는 실제 모델을 보고 그리지 않고 '영감'이나 '독서'처럼 의인화된 개념만으로 그린 상상 초상화에 초점을 맞췄다. 매우 훌륭하게 연출된 그 그림들은 한 시간 내에 그려진 것으로 추정된다. 사실 그는 치밀하게 계산하여 활기를 표현했다.

프라고나르는 매우 프랑스적인 로코코 미술의 마지막 계승자였다. 로코코 회화에는 묵직함이 없었다. 순간의 놀라움과 기쁨이 다였다. 그렇지만 그는 바토를 참조하여, 끊임없이 달아나는 시간 앞에서 느끼는 향수와 지속되지 않는 관능적 사랑을 표현하려 했다. 그의 그림 속, 축제 끝 무렵의 울적한 분위기를 떠올려 보라. 빠르고 활기찬 터치, 힘찬 붓자국은 변화하는 시대에 은밀히 느껴지던 불안과 상응했다. 벌써 혁명의 기운이 노호하고 있었다.

장 오노레 프라고나르
〈그네〉, 1767~1769,
캔버스에 유채,
런던 월리스 컬렉션
→ p.142

▲

아이들에게는 읽어주지 말 것

이 시기에 프라고나르는 그네 타는 여성을 그린 작고 예쁜 그림을 주문받았다. 겉으로 보기에는 해로울 것 없는 주제였다. "주교가 미는 그네 위에 앉은 여성을 그려주면 좋겠습니다. 그 예쁜 아가씨의 다리를 볼 수 있는 곳에 있는 곳에 나를 위치시켜주세요. 그림의 분위기를 흥겹게 꾸며준다면 더욱 좋을 것입니다." 성직자들의 징세관 생 쥘리앵 씨가 프라고나르에게 쓴 편지의 일부다. 프라고나르는 자신의 경력을 염려해 주교 대신 배신당한 남편을 그렸다.

1751 디드로와 달랑베르,
『백과전서』

1762 루소, 『사회계약론』

▲
1761 볼테르, 칼라스 사건

1789 파리 바스티유 함락

장 바티스트 그뢰즈 Jean-Baptiste Greuze

(1725 투르뉘~1805 파리)

"힘내게, 나의 친구 그뢰즈. 그리고 도덕적인 그림을 그리게." 디드로의 이 권고는 그뢰즈의 작품세계를 요약해준다. 18세기 후반에 대중은 신화 속 장면을 그린 방종한 그림들과 지나치게 표현력이 풍부한 누드화에 싫증을 느끼고 있었다. 문학적이고 계몽주의 강령에 민감했던 화가 그뢰즈는 당대의 풍속, 부르주아와 서민의 미덕을 표현하는 일류 화가가 되었다. 1761년은 그의 〈마을의 신부〉가 살롱전*에서 갈채를 받은 해이자 루소가 사회생활의 유일한 가치인 진실한 감정들을 토로한 서간체 소설 『신 엘로이즈』를 출간한 해이다. 이 책은 상당한 반향을 일으켰다.

그뢰즈는 공부하러 로마로 떠났고, 파리에 돌아와 (아카데미의 서열에서 가장 높은 등급인 역사화가 아니라) 풍속화*로 아카데미 회원에 선출되었다. 사실 그의 역사화는 거부당했고, 엄청난 대중적 성공에도 불구하고 다시는 역사화를 그리지 않았다.

평론가들은 그뢰즈가 예술성보다는 역사적인 면에서 더 중요하다고 주장하지만, 이는 잘못된 말이다.

장 바티스트 그뢰즈
〈하얀 모자〉, 1780,
캔버스에 유채,
보스턴 미술관

여성들에게 자리를!

그뢰즈의 딸이자 제자인 풍속화가 겸 초상화가 안나 주느비에브 그뢰즈는 아버지가 세상을 떠날 때까지 그를 돕고 지원했다. 아마 그녀의 많은 그림이 아버지의 이름을 달고 팔렸을 것이다.

이 그림에서는 모든 것이 모호하다. 드러난 가슴이 순진한 얼굴과 모순되고, 너저분한 옷차림이 우아한 모자와 모순된다… 이 순진무구한 초상화는 무척이나 부도덕한 느낌을 풍긴다.

풍속화 면에서는 네덜란드 화가들을, 모티프 면에서는 샤르댕을 계승한 그뢰즈는
훌륭한 초상화가이자 재능 많은 데생화가였다. 그는 채색화보다 데생에 더 뛰어났다.
그의 교훈적인 그림에는 양면성이 있다. 그가 반복해 표현한 주제 중 하나가 처녀성의
상실이다(루브르 박물관에 있는 〈깨진 단지〉와 〈죽은 새〉, 월리스 컬렉션의 〈예기치 않은 불행〉, 뉴욕
메트로폴리탄 미술관에 있는 〈깨진 달걀들〉). 순진무구함와 에로티시즘, 꾸며낸 순진함과 노골적인
외설 사이를 자유자재로 넘나드는 그의 그림은 아무것도 말하지 않으면서도 모든 것을
암시한다…

이윽고 혁명이 발발하고, 신고전주의*가 유행하면서 그 대표 화가로 다비드가 등장했다.
이러한 흐름이 그뢰즈에게 치명타를 가했다. 생애 말년에 그의 그림들은 사람들의 관심을 받지
못했고 그는 파산 상태로 세상을 떠났다. 그러나 훗날 독일 제3제국 미술과 소련의 '사회주의적
사실주의*'에서 그의 '부르주아적 그림'이 미친 영향을 발견할 수 있다.

장 바티스트 그뢰즈
〈마을의 신부〉, 1761,
캔버스에 유채,
파리 루브르 박물관

아버지가 딸의 신랑감에게 지참금을 건네고 있다. 대중이 무척이나 좋아한
그뢰즈 '도덕화'의 완벽한 사례다. "이 그림은 방탕과 악덕을 형상화하지 않
는다. 우리의 마음을 감동시키고, 우리에게 교훈을 주고, 우리의 행동을 고
치고, 미덕으로 이끄는 데 기여한다."(디드로) 그뢰즈와 디드로는 얼마나 짓
궂은가!

18
세기

웅군 히허

1760

년대에 들어서면 유럽 전역에서 동일한 양상으로 발전
해온 로코코 미술*의 우위가 끝나고, 회화 양식과 장르
들이 한층 더 다양해진다. 이러한 맥락에서 영국이 새로운 미적 야망을 드
러낸다. 당시 영국에서는 조지 3세의 긴 치세가 시작되고, 경제가 발전한
다. 특히 도심의 발전이 두드러진다. 그러나 이 시기의 영국은 나폴레옹
시대의 프랑스와는 다른 문화적 양상을 보인다. 영국은 고유한 국가적 정
체성을 수립한다.

1768년에 영국은 프랑스를 모델로 삼아 왕립 미술 아카데미를 창
립했다. 프랑스의 아카데미와 다른 점은 여성과 외국인에게도 열
려 있다는 점이었다. 동시에 미술 시장이 새로운 관계자들에게 열
렸다. 왕족이나 귀족뿐만 아니라 부르주아와 상인, 사업가 들도 미
술 시장에 참여하게 된 것이다. 프랑스 스타일의 상류사회풍 유행
은 더 이상 많은 사람의 관심을 끌지 못했다. 새로운 소비사회가 출
현하여 소규모 풍속화*들이 중요해졌다. 당시의 풍속화들은 플랑
드르 미술에서 발전한 기법을 차용해 가정생활과 개인의 내밀한
삶을 그렸고 친구들과 대화를 나누고 감정을 표현하는 모습을 그
리기도 했다. 루소의 교육론이 영국해협을 건너 전해지면서 아이들
의 모습도 미술에서 한 자리를 차지했다.

초상화 장르도 도시에서 매우 유행했고 판화의 유통으로 더 많은 수요를
창출하게 되었다. 초상화의 선구자이자 빼놓을 수 없는 거장인 반 다이
크의 흔적 속에서 두 명의 위대한 화가가 어깨를 겨루며 매우 눈길을 끄
는데, 바로 레이놀즈와 게인즈버러이다. 독보적인 채색화가 토머스 로렌스는
19세기 초반에 가서야 존재감을 드러낸다. 로렌스는 새로운 낭만적 격동
으로 런던을 사로잡았다.

같은 시기에 풍경화 그리고 영국인과 떼놓을 수 없는 정체성이 된
영국식 정원에 대한 선호가 대두한다. 영국식 정원은 구불구불한 길
을 내고, 서정적이면서도 자연스러운 분위기를 추구했다. 많은 화
가들이 자연미를 찾아 들판을 누비고 다니며 전원이나 시골 풍경
을 그렸고, 이를 팔기 쉬운 소형 그림으로 제작했다. 또한 이 시기
에 그리기 쉽고 값이 싼 수채화가 발전했다.

이 시기에는 미적 이상으로서 '픽처레스크picturesque('그림 같은 풍경'이라는 뜻
으로 자연의 숭고함과 아름다움에 대한 관심을 기초로 18세기 말 영국에서 확립된 개
념)' 이론이 정립되었는데, 이 이론은 전원풍과 비정형성을 선호하고 아름
다움과 숭고함을 강조하면서 이런 특성을 지닌 미술을 번성하게 만들었
다. 이런 감성이 향후 대두할 낭만주의와 터너의 미술을 예고했다.

윌리엄 호가스 William Hogarth

(1697 런던~1764 런던 근처 치즈윅)

호가스는 영국 회화의 아버지로 자주 언급되며 특히 풍자판화로 유명하다. 그의 회화가 영국 회화의 미래 세대에게 미친 영향은 상당하다. 특히 근대의 도덕적 주제를 발견하여 큰 영향을 미쳤는데 그중에는 회화 연작 〈방탕아의 행각〉과 판화 연작 〈매춘부의 행각〉이 유명하다. 특히 〈방탕아의 행각〉은 오늘날에 이르기까지 연극, 오페라, 소설 형태로 자주 각색되었다.

옳든 그르든 호가스의 작품은 매우 인기가 있었다. 그는 영국 회화를 플랑드르나 프랑스 미술의 영향력에서 해방하고 레이놀즈, 게인즈버러, 컨스터블 그리고 터너로 이어지는 계보를 연 인물로 평가된다. 또한 『미美의 분석』(1753)이라는 논문을 썼는데 이 책 덕분에 왕립미술협회 회원으로 선출되었다. 풍자화*의 개론서를 쓴 저자로서 그는 초상화의 역사에서 중요한 위치를 차지하게 되었다.

어디에나 있는 개

그의 자화상 〈화가와 그의 개〉(1745, 런던 테이트 브리튼 갤러리)를 보면, 그림 속의 개 이름이 '트럼프'이다!

윌리엄 호가스
〈유행에 따른 결혼〉 연작 중
〈아침 식사〉, 1743,
캔버스에 유채, 뉴욕 메트로폴리탄 미술관

당신은 호가소마니아인가요?

호가스는 그의 판화작품을 소유하려는 광적인 욕망을 뜻하는 '호가소마니hogarthomanie'의 사후 희생자이다. 살아생전 성공을 거머쥔 그가 세상을 떠난 후 존 니콜스의 책 『윌리엄 호가스의 전기적 일화들』이 출간되어 이런 유행을 더욱 부추겼다. 수집가들은 그의 희귀본 판화를 앞다투어 구하려 했고, 이런 분위기에서 많은 위작과 수상쩍은 복제본 들이 양산되었다.

조슈아 레이놀즈 Joshua Reynolds

[1723 플라임튼(데번)~1792 런던]

교양 있지만 유복하지 못한 가정에서 태어난 레이놀즈는 데번 백작령에서 초상화가로 경력을 시작해, 그랜드 매너grand manner(역사화의 고상하고 화려한 양식. 1770~1771년 레이놀즈가 『제3, 제4 담론』에서 처음으로 주장했다) 작업과 습작으로 당대의 가장 존경받는 초상화가가 되었다. 그는 미술이론가로도 유명했다.

이탈리아 그랜드 투어를 다녀온 뒤, 1753년 런던에 정착해 연극계 인사들과 교류했다. 자신의 길을 찾으며 동시대의 화가들인 영국의 호가스와 왕의 수석화가 앨런 램지, 프랑스의 로코코 미술 화가 부셰, 샤를 앙드레 반 루, 장 마르크 나티에를 관찰했으나 결국 라파엘로, 반 다이크, 렘브란트 같은 과거의 화가들에게서 영감을 얻었다. 그가 그린 대형 전신 초상화는 영국 귀족들에게 매우 인기를 끌었다. 1768년 말 그는 새로 창립된 왕립 미술 아카데미의 회장이 되었고, 거기서 유명한 「미술에 관한 연설」을 했다.

그의 경쟁자이자 동시대 화가였던 게인즈버러가 자유분방하고 모델의 자연스러운 포즈를 선호했다면, 레이놀즈는 의미와 상징을 추구하고 과거의 모범에 가까워지려 했으며 역사를 통해 초상화의 고전적이고 위대한 전통을 환기하려 했다. 이런 면에서 레이놀즈는 보수적이었다. 하지만 협업자들과 함께 많은 그림을 제작하기 위해 현대적 작업 체계를 확립하기도 했다. 그의 거대한 작업실에서는 판화가들이 그의 에칭 초상화들을 복제해 유럽 전역으로 유통시켰다.

조슈아 레이놀즈
〈레이디 엘리자베스 들메와 그녀의 아이들〉, 1777~1779, 캔버스에 유채, 워싱턴 국립미술관

레이놀즈는 과거에서 영감을 얻어 그림에 고전적 요소를 결합함으로써 그림 읽기를 더욱 풍부하게 만들 수 있다고 생각했다. 이런 결합을 통해 그는 초상화의 역사에서 좀 더 영예로운 자리에 다다를 수 있었다.

우리는 그의 그림에서 라파엘로의 피라미드형 구도, 반 다이크의 상상 속 옷 주름 표현 같은 고전주의의 준거들을 재발견한다. 그렇기는 하지만 레이놀즈는 당대 사람들을 만족시키기 위해 어린아이들을 그려서 감상주의적 요소를 넣었고, 특히 아름다운 풍경을 배경으로 그림으로써 영국식의 목가적 터치를 더했다.

토머스 게인즈버러 Thomas Gainsborough

[1727 서드베리(서펵)~1788 런던]

게인즈버러는 판화가이자 데생화가로 견습생활을 시작해 호가스의 영향 아래에서 그림을 공부했다. 그는 바스에 정착해 귀족들을 위해 실물 크기의 전신 초상화를 그리면서 비로소 이름을 알렸다. 하지만 여전히 '프랑스풍' 로코코 미술에서 큰 영감을 받고 있었다. 반 다이크의 그림에도 매료되었지만 레이놀즈의 미술에는 단호히 반대했다. 레이놀즈의 지나치게 학구적인 정신에 반감을 가진 것이다. 런던에 정착했을 때, 게인즈버러는 왕립 미술 아카데미와 결정적으로 반목했다. 아카데미 사람들이 지나치게 '부드러운' 빛, 고전적이지 않은 의상, 자연스러운 특성을 이유로 그를 비난했기 때문이다.

게인즈버러는 직물의 영롱한 광채, 실크의 광택, 섬세한 레이스, 두툼한 벨벳에 열광했다. 그는 유쾌하고 충동적이었으며 터치는 민첩하고 힘찼다. 그는 자연 속에 인물을 배치했다. 전원 풍경과 자주 요동치는 하늘, 생생하고 자연스러운 정원, 때로는 클로드 로랭 풍의 이상적인 풍경이 배경이 되었다.

초상화 외에도 바위, 이끼, 나무가 등장하는 상상의 풍경화를 취미 삼아 계속 그렸고, 그 그림들을 모아 작은 견본을 만들었다.

토머스 게인즈버러
〈앤드루스 부부〉, c.1750,
캔버스에 유채, 런던 국립 초상화 미술관
→ p.154

전원을 배경으로 자리한 이 귀족 부부의 뒤쪽으로 영국식 정원이 정취 있게 펼쳐져 있다.

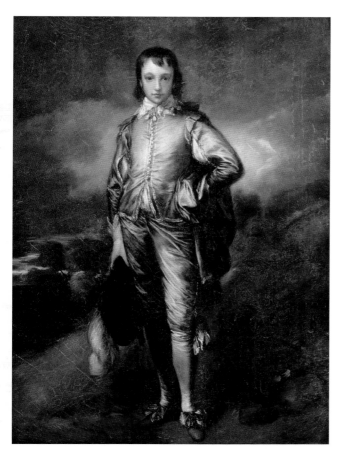

토머스 게인즈버러
〈파란 옷의 소년〉, 1765~1770,
캔버스에 유채,
산마리노(미국) 헌팅턴 도서관

성장盛裝을 하고 반 다이크 식의 포즈를 취한 이 매력적이고 신비한 소년은 철물 제조업자의 아들 조너선 부탈로 추정된다. 게인즈버러에게 중요했던 것은 레이놀즈의 이론에 반대하여, 소년의 옷을 전체적으로 파란색으로 표현하는 것이었다. 레이놀즈의 이론에 따르면 그림의 주된 주제는 차가운 색으로 표현해서는 안 되는데, 게인즈버러는 차가운 파란색을 사용했다! 규칙을 비틀고 싶어서 정말로 그렇게 한 것이다! 사실 색에 관한 이 논쟁은 과장되어 있지만, 두 화가 사이의 경쟁 구도를 잘 보여준다.

국가의 보물

대중에게 매우 유명했던 〈파란 옷의 소년〉이 1922년에 미국 철도업계의 거물 헨리 에드워즈 헌팅턴에게 팔렸다. 이 소식이 알려지자 영국은 국상國喪이라도 난 분위기였다. 파란 옷의 이 작은 영웅은 대형 여객선에 실려 캘리포니아로 떠날 준비가 되었고, 런던 내셔널 갤러리에는 이 그림에 마지막으로 경의를 표하려는 관람자 9만 명이 몰려들었다. 전하는 이야기에 따르면, 내셔널 갤러리의 당시 관장이자 보수주의자 찰스 홈스가 이 그림 뒷면에 다음과 같은 짧지만 비장한 문구를 적었다고 한다. '안녕히, C. H.'

1759 브리티시 뮤지엄 창립 1776 미국 독립 선언

1769 제임스 와트가 증기기관을 발명

혁명과 신고전주의

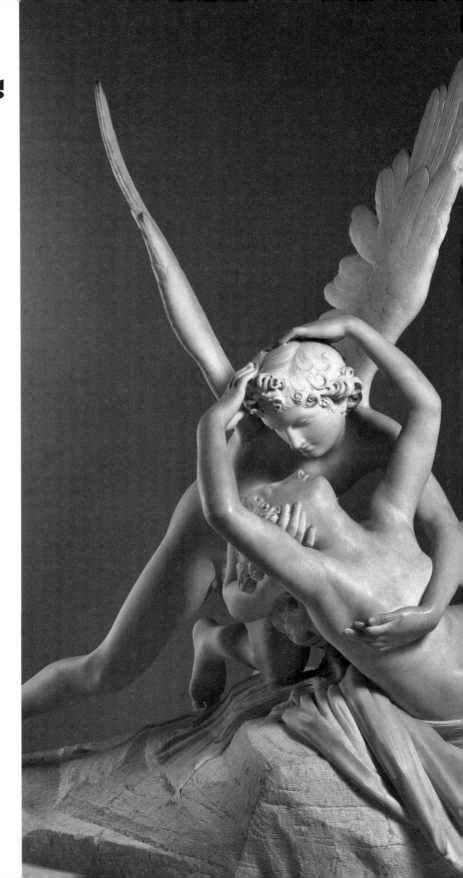

1760

년부터 계몽주의 철학자들의 영향 아래, 그리고 루이 16세 치하에서 대중도 점점 더 그림에 흥미를 갖게 되었다. 2년마다 한 번씩 루브르의 살롱 카레에서 열린 살롱전*도 해가 갈수록 성황을 이루었다. 이때부터 대중은 디드로 같은 미술평론가들에 뒤이어 자신의 의견을 표명했다. 미술은 정치적 공간에 자리 잡았고, 로카유 양식 (프랑스 로코코 양식)의 확산에 기여했던 귀족들뿐만 아니라 부르주아, 재력가, 상인 들도 그림에 관심을 가지고 관람자가 되었다. 이들은 무사태평한 귀족 계급 인물이 등장하고 여성성이 두드러지는 로코코 미술을 거부했다.

계몽주의 시대에는 과학적이고 합리적인 정신이 우위를 점했다. 취향의 변화는 사교계에도 변화를 가져왔고, 결국 프랑스 혁명에까지 다다르게 된다. 로마에서 처음 나타난 신고전주의*(19세기에 만들어진, 원래는 경멸적으로 쓰이던 용어)가 엄격함, 좀 더 남성적인 가치 그리고 위대한 역사화로 회귀할 의도를 가지고 프랑스에도 출현한다. 사람들은 그리스 미술과 '이상적인 미'를 찬양하고, 독일 미술사가 빙켈만은 폼페이와 헤르쿨라네움에 관해 쓴다. 17세기에 푸생이 옹호했으나 루벤스의 후계자들과 색채주의자들이 거부했던 이 새로운 고전주의가 다시 유행하게 되었다. 이와 함께 데생과 그 표현력, 고대 취향도 유행했다. 그림의 명확성과 가독성이 중시되었고, 모든 사람이 화폭에 담긴 역사를 이해할 수 있었다. 이때부터 다비드가 당시 진행 중인 역사를 화폭에 담았다. 당대에 기록되는 역사였다.

프랑스 식민지 생도맹그에서 일어난 아이티 혁명(1791~1804)에 이어 1793년에 노예제도가 폐지되고, 해방 노예의 아들 기욤 기용 레티에르가 유색인종으로는 최초로 로마상을 수상하면서 미술계에서 인정을 받았다.

그러나 이런 휴전은 짧았다. 신고전주의 미술가들은 나폴레옹 보나파르트를 위해 봉사하기 시작했다. 나폴레옹의 이집트 원정 동안 그곳의 유적들을 과학적 접근법으로 그려내기 위해 기술자 150명이 파견되었다. 미술은 합리에 굴복했다. 나폴레옹은 로마제국에서 영감을 얻은 엄격한 제정 양식을 강요했다. 화가들은 나폴레옹의 전투 장면들을 그리고 그의 승리를 찬양했다. 나폴레옹의 실각 후에야 낭만주의가 유럽 곳곳에 대두해 신고전주의 미술에 반기를 들 수 있었다. 이로써 스스로 고결하기를 바라던 정치적 미술은 역사에서 물러났다.

→ p.172

안토니오 카노바, 《베사피에르나이용춘을밟아영이라람의심》

천재적 재능!

자크 루이 다비드
Jacques-Louis David

(1748 파리~1825 브뤼셀)

정치적 참여는 화가가 재능을 펼치는 데 방해가 될 때가 많다. 다비드는 루이 16세의 처형에 찬성표를 던지고 로베스피에르를 맹목적으로 지지했다고 사람들의 비난을 받았다. 이후 다비드는 또 다른 압제자 나폴레옹 보나파르트를 추종하다가 브뤼셀로 망명해야 했다. 충실한 역사화가, 그것도 동시대를 다루는 역사화가라면 사건들에 압도당하는 위험을 무릅쓰기 마련이다!

어찌 되었든 다비드는 프랑스 회화에 혁신을 가져왔다. 왕립 회화 조각 아카데미* 회원이었고 (사람들이 아카데미라고 부르던) 나체화를 공부한 그는 회화의 미적 규범들을 쇄신하고 (그리스와 로마의 유산을 물려받은) 푸생의 유산을 받들었다. 그가 그린 〈호라티우스 형제*의 맹세〉(1785, 파리 루브르 박물관)는 그야말로 회화적 선언이다. 이 그림에는 명확하고 분명한 이야기가 담겨 있다. 한쪽에는 애국적인 남자들이 있고, 다른 쪽에서는 여자들이 쿠리아티우스 형제와 싸우러 가는 영웅들을 보며 울고 있다. 이 그림에서 우리는 세 가지 리듬(3부)에 따른 안정적인 구성과 윤곽선이 뚜렷하고 상징적인 의미를 지닌 색들을 볼 수 있다.

야심이 매우 컸던 다비드는 여론의 찬양도 받고 싶어했다. 그는 시사 사건에서 출발해 이를 완전무결한 구성을 지닌 거대한 장면으로 변모시켰다(〈테니스 코트[죄드폼]의 서약*〉, 〈사비니 여인들의 중재*〉, 루브르 박물관에 있는 〈나폴레옹의 대관식〉, p.166 참고). 그는 사실을 본질로 만들었다. 그의 선은 명확했으며 구성은 구조적이었다. 그가 그린 초상화들(그중에서도 〈레카미에 부인*〉, 루브르 박물관에 있는 〈알프스산맥을 넘는 보나파르트〉)은 모델을 뛰어넘어 위대한 이상을 전달할 때가 많았다.

그는 대규모 작업실과 젊은 신고전주의 화가 40여 명을 거느린 한 '유파'의 수장이 되었다.

▸ **실패를 성공으로 변모시키다**

다비드는 당대 아카데미가 '공인한' 로코코 미술 화가로 경력을 시작했다. 그리고 로마 대상 수상에서 3년 연속 고배를 마셨다. 절망한 그는 죽고 싶을 지경이었다… 하지만 인내의 대가는 있었다. 네 번째 도전에서 수상에 성공한 것이다! 그는 6년 일정으로 로마 유학을 하고 20년 뒤 설욕을 하게 된다. 1793년 혁명 지지자들 옆에서 과거의 모욕을 기억해내고 아카데미 폐지에 찬성표를 던진다.

1789 프랑스 혁명 발발 1793 루이 16세 처형, 공포정치 시작

1791 모차르트, 〈레퀴엠〉

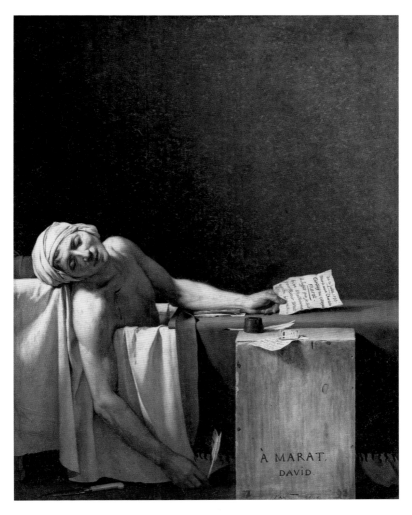

자크 루이 다비드
〈마라의 죽음*〉, 1794,
캔버스에 유채,
브뤼셀 벨기에 왕립미술관

→ p.166 참고

여기 모든 면에서 그리스도를 연상케 하는 혁명의 순교자가 있다! 아카데미의 전형적인 누드화에서처럼 창백한 나체는 이상화되어 있고, 그가 들어앉은 욕조(마라는 피부병을 치료하기 위해 목욕 중이었다)는 무덤 역할을 하고 있다. 이 '민중의 친구'는 방금 왕정주의자 샤를로트 코르데의 칼을 맞고 한 손에 펜을 든 채 죽었다! 다른 손에는 그녀가 도움을 요청하며 그에게 가져온 편지를 아직도 쥐고 있다. 그는 (나무 탁자 위에 놓인) 약간의 돈을 건네며 그녀에게 응답했었다.

다비드는 정확한 구성을 통해 범죄의 공포를 암시하면서 프랑스 혁명의 진정한 이콘화*를 창조해냈다.

나폴레옹의 화가들:
다비드, 그로, 지로데, 제라르 메소니에…

앙투안 장 그로
〈아르콜레 다리 위의 나폴레옹*〉, 1796,
캔버스에 유채,
베르사유와 트리아농 성 국립미술관

모든 화가들이 자유라는 기치 아래 모였다! 역사가 동시대의 것이 되었다. 그러나 안타깝게도 혁명기에는 나라를 관리하는 데 투자할 돈이 부족했다.

젊은 장군 나폴레옹 보나파르트는 매우 일찍이 이미지의 중요성을 인식했다. 이탈리아에 망명 가 있던 앙투안 장 그로가 1796년 아르콜레 다리 전투 승전 직후의 그의 초상화를 그리겠다고 제안했다. 그로는 나폴레옹이 실각할 때까지 충성을 바쳤다. 그는 선전화에 특별한 숨결을 불어넣을 수 있는 흔치 않은 미술가 중 한 명이었다.

나폴레옹은 1799년 제1집정관이 된 뒤 1804년에는 황제가 되었고, 도미니크 비방드농에게 자신에 대한 이미지 선전 임무를 맡긴다. 도미니크 비방드농은 군사적 주제를 내건 선발시험을 통해 화가들 사이에 경쟁심을 조성하고, 근본적으로는 파리에 있는 황제의 처소인 튈르리궁을 장식할 목적으로 국가와 화가 사이의 주문체계를 조직했다. 하지만 화가들에게 그것은 곧 자유와의 단절을 의미했다…

화가들은 나폴레옹의 군사적·인간적 미덕들을 찬미하는 그림을 그려야 했다. 즉 그들은 역사를 미화하고 위대한 인간 나폴레옹을 전설적인 인물로 묘사하는 임무를 맡았다. 다비드는 황제의 수석 화가가 되어 총애를 받았다. 그의 두 제자인, 앞에서 언급한 그로(1771~1835)와 좀 더 독립적이었던 안 루이 지로데(1767~1824)도 있었다. '왕들의 화가이자 화가들의 왕' 프랑수아 제라르 남작은 초상화가가 되었는데, 그는 특히 나폴레옹의 두 번째 부인 마리 루이즈의 총애를 받았다.

나폴레옹에 대한 전설을 되살린 사람들은 나폴레옹 3세 치하에서 활동한 오라스 베르네나 에르네스트 메소니에 같은 좀 더 나중의 화가들이었다. 나폴레옹 3세는 프랑스의 원정 때 비지르라는 이름의 잘생긴 하얀 종마에 올라타 전투를 지휘하는 나폴레옹 1세의 이미지를 확산시켰다. 루이 필리프 치세였고 세인트헬레나섬에서 사망한 나폴레옹의 유해가 반환된 해인 1840년에는 베르사유 궁전에 전투의 방이 만들어졌다.

안 루이 지로데
〈카이로의 반란*〉, 1810,
캔버스에 유채,
베르사유와 트리아농 성 국립미술관

그로의 친구 지로데는 딱히 정치적이지 않은 화가였다. 오히려 그는 오리엔탈 주제에 심취해 있었다. 카이로 주민들이 반란을 일으킨 뒤 나폴레옹이 행한 무시무시한 압제를 다룬 그림에서 그는 반란을 일으킨 자들의 해부학적·문화적 다양성을 담아냈고, 그렇게 신고전주의*를 쇄신했다. 동방에 대한 그의 자유로운 상상력은 이미 낭만주의를 예고했다. 이 그림에서는 맘루크, 아랍 그리고 베두인 등 다양한 민족들이 정확히 표현되었다. 마찬가지로 손에 검을 쥔 채 시체들을 밟고 있는 프랑스인은 적의 영웅적인 나체와 직면했다. 이렇게 고대의 모범을 본뜬 인체 묘사는 그를 더 뛰어난 화가로 만들었다.

자크 루이 다비드

〈1804년 12월 2일 파리 노트르담 성당에서 열린
황제 나폴레옹 1세의 대관식〉, 1805~1807
캔버스에 유채, 파리 루브르 박물관

→ p.162~163

처음에 다비드는 나폴레옹이 대관식 날 실제로 그랬던 것처럼 그가 스스로 샤를
대제의 왕관을 쓰는 모습을 그려야 했다. 그런데 그 몸짓에는 우아함이 부족했다.
그래서 다비드는 대신 나폴레옹이 자기 아내를 황비로서 축성하기 위해 관을 씌
워주는 순간을 선택했다. 그 자리에 억지로 참석해야 했던 교황 비오 7세는 손짓
한 번으로 그 장면을 축복하는 데 만족했다.

그림 속 배경은 노트르담 성당이다. 그런데 고딕 미술은 더 이상 유행이 아니었으
므로, 로마 신전을 흉내 내기 위해 벽에 벽걸이 천을 덮었다. 다비드는 대관식 당
일 가족과 몇몇 제자에 둘러싸인 자신의 모습을 연단에 그려 넣었다. 특히 스승 조
제프 마리 비앙의 모습을 그려 그에게 경의를 표했다.

▶ 진행 중인 역사

가로 10미터, 세로 6미터의 이 거대한 그림을 그리는
데 3년이 걸렸다! 인물 200명을 배치하기 위해 화가는 밀랍으로 된 피규어들과
축소 모형을 사용했다. 나폴레옹은 완성작을 보고 경탄했다. "이 입체감이라니! 이
생생함이라니! 이건 그림이 아니야. 그림 속에서 인물들이 걷고 있어."

1789 프랑스 혁명 발발 1793 루이 16세 처형, 공포정치 시작

1791 모차르트, 〈레퀴엠〉

앙겔리카 카우프만 Angelica Kauffmann

[1741 쿠어(스위스)~1807 로마]

위키피디아조차 이 여성 화가에 대해 경탄하고 있다. "그녀는 18세기의 가장 유명한 여성 화가이자 초상화가 중 한 명이다." 그뿐만이 아니다! 그녀는 '여성 라파엘로'라고 불렸다. 그녀의 친구였던 괴테는 그녀가 "여성이라고는 믿을 수 없을 정도로(원문 그대로 옮겨옴) 유럽에서 가장 교양 있고 (⋯) 가장 재능 있는 여성"이라고 말했다.

11세에 주교의 초상화를 그리면서 어린 시절부터 신동으로 이름났던 앙겔리카 카우프만은 화가였던 아버지와 함께 이탈리아 여행을 했다. 그녀는 피렌체의 아카데미아 델 디세뇨와 로마 산 루카 아카데미아의 회원이었다. 그녀는 런던에 정착해 귀족들의 초상화가로 활동했다. 그녀의 초상화는 매우 인기가 있어 상당한 재산을 모았지만⋯ 사기꾼에게 속아 다 잃었다. 사기꾼은 바로 그녀의 영국인 남편이었다! 그녀는 영국 왕립 미술 아카데미의 창립 회원인 두 여성 중 한 명이다. 이후 로마에 정착해 그곳에서 일했고, 모든 사람으로부터 추앙을 받았다. 그녀가 세상을 떠났을 때, 어마어마한 군중이 그녀의 관을 따라 행진했다.

그녀는 대부분의 여성 화가들처럼 단순히 초상화가에 머물지 않았다. 그녀가 그린 초상화는 활력이 넘치면서도 정신적 깊이가 있었다. 우의화와 신화를 주제로 한 그녀의 그림들은 풍부한 교양은 물론이고 신고전주의 회화의 규범들을 완벽하게 보여준다.

앙겔리카 카우프만
〈텔레마코스와 칼립소의 님프들〉, 1782,
캔버스에 유채,
뉴욕 메트로폴리탄 미술관

여성 혹은 천재?

딸이 매우 일찍부터 재능을 인정받자, 앙겔리카의 부모는 그 시대의 소녀들이 받을 수 있는 가장 훌륭한 교육을 제공했다. 그녀는 그림에 재능이 뛰어났고, 5개 국어를 말했으며, 첼로를 연주했고, 노래도 잘 불렀다. 음악과 그림 가운데 선택을 해야 했는데, 그녀는 음악계에서 활동하다 가톨릭 신앙을 잃을까 염려한 신부님의 조언에 따라 그림을 선택했다. 18세기는 여성이 자신의 진로를 마음대로 결정할 수 있는 분위기가 아니었다.

엘리자베스 비제 르 브룅
Élisabeth Vigée Le Brun

천재적 재능!

(1755 파리~1842 파리)

어떤 화가에게는 혁명과 제정이 기회였지만, 엘리자베스 비제 르 브룅에게는 엄청난 재앙이었다. 그녀는 재능을 타고났지만 독학을 해야 했던 등 운이 없었지만, 초상화가로 베르사유 궁전에 입성하는 데 성공했다! 사실 화상畵商과 결혼한 덕분에 그런 출세가 가능했다. 루이 16세의 왕비 마리 앙투아네트가 그녀를 발견하고 후원해주면서, 무사태평한 시기의 끝자락에 살고 있던 모든 프랑스 귀족들이 그녀에게 문을 활짝 열었다. 그림 주문이 밀려들었다. 비제 르 브룅은 유화 물감과 파스텔로 초상화를 솜씨 좋게 그려냈고, 딸 쥘리와 함께 있는 자화상도 그렸다.

혁명 초기에 그녀는 딸과 함께 프랑스를 떠나야 했고, 12년 뒤에야 돌아올 수 있었다. 유럽의 모든 군주국(나폴리, 빈, 러시아)이 그녀를 환영하고 그녀에게 박수를 보냈다. 망명한 프랑스 귀족들은 그녀의 초상화에서 지나간 시절의 매력을 발견했다.

경력 초반에 그녀는 그뢰즈와 다비드의 충고에 귀 기울였고, 라파엘로의 피라미드형 구도에서 영감을 얻었다. 그러나 그녀는 신고전주의에 흥미가 없었다. 오히려 플랑드르파, 루벤스, 반 다이크의 그림 기법을 따왔고, 인물들의 포즈를 매우 자연스럽게 표현했다. 또한 그녀는 모델들의 의상도 멋지게 연출했는데, 목동 옷차림을 한 마리 앙투아네트의 모습을 그려 소박함을 가짜로 연출한 그림이 그 예이다.

엘리자베스 비제 르 브룅
〈프랑스 왕비 마리 앙투아네트 드 로렌 합스부르크와 그녀의 아이들〉, 1787, 캔버스에 유채, 베르사유와 트리아농 성 국립미술관

1789 프랑스 혁명 발발 1793 루이 16세 처형, 공포정치 시작

1791 모차르트, 〈레퀴엠〉

요한 하인리히 람베르크에 따름

〈1787년의 루브르 살롱전〉,
〈마리 앙투아네트와 그녀의 아이들〉의 부분, 1787
에칭, 파리 프랑스 국립도서관

1787년, 군중은 다비드의 그림 바로 아래 좋은 자리에 걸린 〈마리 앙투아네트와 그녀의 아이들〉을 보러 몰려들었다. 목걸이 사건*이 일어나고 뒤이어 마리 앙투아네트의 평판이 나빠지자, 비제 르 브룅은 감히 그 그림을 살롱전*에 걸지 못했다. 게다가 왕비라기보다는 한 어머니의 모습을 묘사했다는 점도 비판을 불러일으켰다.

아델라이드 라비유 기아르

〈두 제자와 함께 있는 자화상〉, 1785,
캔버스에 유채,
뉴욕 메트로폴리탄 미술관

아카데미의 두 여성

엘리자베스 비제 르 브룅은 20세도 되지 않은 나이에 유일한 혼성 기관이던 파리 생뤽 아카데미(화가들의 동업조합)의 회원이 되었다. 1783년 왕립 회화 조각 아카데미*가 마침내 여성들에게 문을 열었고, 왕비의 눈도장을 받은 비제 르 브룅은 아카데미에 들어갔다. 동시에 그녀의 경쟁자인 모범적인 초상화가 겸 파스텔화가 아델라이드 라비유 기아르(1749~1803, 파리)가 등장했다.

그녀들의 문제는 다음과 같았다. 여성인 탓에 남성의 누드 습작을 할 수 없는데 어떻게 대장르(역사화)에 전념할 것인가? 그녀들이 남성을 모델로 그림을 그릴 때 모델과 연인 사이가 되었다고 비난하는 비방문들이 확산되는 것은 차치하고라도 말이다.

그리하여 두 여성은 전략을 세워야 했다. 아델라이드 라비유 기아르는 〈두 제자와 함께 있는 자화상〉을 살롱전에 제출했다. 이 그림에서 그녀는 화가로서 으스대고 있으며, 자신이 인물 여럿이 등장하는 그림을 솜씨 좋게 그려낼 수 있음을 보여준다. 한편 엘리자베스 비제 르 브룅은 아카데미를 위해 우의화 〈풍요의 여신을 데리고 오는 평화의 여신〉(파리 루브르 박물관)을 그렸지만 곧 이 장르를 포기했다. 사람들이 여성 화가에게 기대한 것은 여전히 초상화였던 것이다!

프란시스코 데 고야
Francisco de Goya

천재적 재능!

[1746 사라고사 근처 푸엔데토도스(스페인)~1828 보르도]

직업이 금도금사였던 고야의 아버지는 아들을 미술의 세계로 이끌었다. 고야는 1759년에 사라고사의 데생 아카데미에 들어갔다. 그리고 마드리드 왕립 아카데미 그림 대회에서 두 번 고배를 마신 뒤 낙담해서 이탈리아로 떠났다. 그곳에서 (벨라스케스에서 티에폴로에 이르기까지) 바로크 미술의 영향을 받았고, 1771년 사라고사로 돌아와 첫 주문을 받아 필라르 성모 대성당을 위한 프레스코 벽화를 그렸다. 이때부터 그는 날개를 단 듯 성공을 향해 나아간다. 그는 새롭게 떠오르는 신고전주의에 자극받았지만, 처음에는 오히려 사실주의*를 추구했다. 정치적으로 혼란스러웠던 18세기 말에 그는 현실에 환멸을 느꼈고, 이에 따라 음울한 분위기를 띤 매우 독창적인 환상 미술을 선보였다. 이 점에서 고야는 이후 탄생하는 낭만주의에 영감을 주었다.

1799~1807년에 고야는 부르봉 왕가의 궁정화가로서 치밀한 사실주의로 왕가 인물들의 초상화를 그린다. 1808년에 나폴레옹 군대가 마드리드를 점령해 왕을 축출하자 스페인 민중은 봉기를 일으켰고 프랑스군은 이를 잔혹하게 진압했다. 고야는 프랑스 혁명의 이념에 잠시 이끌렸지만, 잔인함·고통·죽음을 보여주는 끔찍한 판화 연작 〈전쟁의 참상〉과 유명한 그림 〈1808년 5월 3일〉, 〈1808년 5월 2일〉에서 프랑스군의 잔혹성을 고발했다. 특히 〈1808년 5월 2일〉(마드리드 프라도 미술관)은 모든 유럽 국가의 봉기의 상징이 되고 나중에 피카소에게도 많은 영향을 주었다.

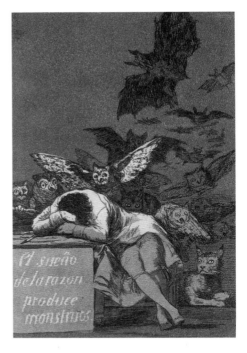

프란시스코 데 고야
〈이성이 잠들어야 (상상력의) 괴물이 깨어난다〉,
1799,
판화,
뉴욕 메트로폴리탄 미술관

천재적인 판화가 고야는 이 작품에서 능란한 기법뿐만 아니라 사상을 보여준다.
(당시는 계몽주의* 시대였다!)

1789 프랑스 혁명 발발 1793 루이 16세 처형, 공포정치 시작

1791 모차르트, 〈레퀴엠〉

1819년에 고야는 심한 병을 앓고 죽음의 목전에 다녀왔다. 그는 <mark>청력을 잃고</mark> <mark>불행한</mark> 상태로 수수께끼 같은 에칭, 당대의 풍속과 사회에 대한 잔인한 풍자화*(〈변덕〉)를 비롯해 자화상과 지독히도 어두운 그림들(견디기 힘든 슬픔과 고독이 느껴지는 〈개〉, 마드리드 프라도 미술관)을 그렸다. 1824년에 자유주의자 고야는 자신과 가족들의 안위를 염려해 프랑스로 망명을 떠났다. 처음에는 파리에 살았고, 이후 보르도로 이주하여 거기서 세상을 떠날 때까지 그림을 그렸다.

프랑스에서 특히 판화작품들로 사랑을 받았다. 19세기에 고야를 재발견한 마네를 거쳐 20세기가 되어서야 일반 대중은 그의 그림에 친숙해졌다. 〈옷을 벗은 마하〉와 〈옷을 입은 마하〉(마드리드 프라도 미술관)처럼 인기 있는 그림들은 오랫동안 판화를 통해서만 알려졌다.

◢ 경의

1824년에 고야는 파리의 마리보 로※ 5번지에 지금도 있는 한 호텔에 잠시 머물렀다. 호텔에서는 표지판을 걸어 그가 이곳에 체류했음을 알렸다. 나중에 그 표지판은 제거되고 다시 설치되지 않았다. 그는 그저 화가일 뿐이었다…

프란시스코 데 고야
〈카를로스 4세 가족〉, 1800,
캔버스에 유채,
마드리드 프라도 미술관

가혹할 정도의 사실적으로 그린 이 대형 그림은(고야는 절대 아첨할 줄 몰랐다. 게다가 그의 마음속에는 왕권에 대한 존경심이 없었다) 관람자로 하여금 등장인물 한 명 한 명을 세세히 살펴보게 한다. 부르봉 가문 출신의 왕은 바보 같아 보이는데 이는 사실이었다. 왕비는 치아가 빠진 노파처럼 보이는데 실제로 치아 때문에 고통받았다. 이 그림에서 볼 수는 없지만, 대중은 왕비에게 애인이 있다는 걸 알고 있었다. 여러 남자를 거친 뒤 그녀가 애인으로 삼은 남자는 나라의 실세인 전능한 수상 고도이였다. 왕비 옆에 서 있는 왕자의 친부가 바로 그이다. 왼쪽 여자는 얼굴이 일그러진 탓에 고개를 돌리고 있다. 오른쪽에 있는 키 큰 얼간이는 어리석고 잔혹한 왕이 된다… 마지막으로 왼쪽 배경 뒤편에 화가 자신이 자기 그림 앞에 서 있다(벨라스케스의 〈시녀들〉에 대한 암시. p.125 참고).

신고전주의 조각

안토니오 카노바
〈사랑의 신의 입맞춤을 받고
되살아나는 프시케〉,
1878~1793,
대리석,
파리 루브르 박물관
(제국 총사령관
뮈라가 입수)
→ p.160

이탈리아의 바로크 미술 조각가들인 베르니니, 알가르디부터 프랑스 조각가 피에르 퓌제에
이르기까지 17세기 조각이 움직임을 찬양한 후, 18세기는 우아함과 개인의 표현성을 더
많이 추구함으로써 이 빛과 그림자에 대한 세밀한 연구를 지속했다. 프랑스에서는 조각술이
부흥하면서 특히 공공 조각상이 늘어났다. 혁명으로 인해 1793년에 왕실의 조각품들이
파괴되기는 했지만 말이다!

　　1750년경 조각에서는 사실주의*와 이상주의 사이에서 섬세한 질감, 육체의 부드러운
묘사, 우아한 형태 표현이 절정에 다다랐고, 덴마크 조각가 베르텔 토르발센(1770~1844)과
경쟁관계였던 베네치아 조각가 안토니오 카노바(1757~1822)가 이러한 신고전주의의 순간을
구현했다. 그는 특히 나른한 포즈를 취한 나체의 여성들을 즐겨 다루었다.

　　고대의 미술은 18세기 프랑스 조각가들〔에듬 부샤르동(1698~1762), 에티엔 팔코네(1716~1791),
장 바티스트 피갈(1714~1785)〕이 조각을 공부하는 데 여전히 중요한 요소로 남아 있었다. 위대한
고대 유적들도 계속 감동을 주었다.

그러나 프랑스는 나폴레옹이 로마에서 약탈해온 예술품들을 이탈리아로 되돌려보내야 했고, 프랑스의 신생 아카데미와 미술관들은 원본 대신 고대 조각품의 석고 복제 컬렉션을 마련했다. 1793년에 박물관이 된 루브르도 〈파르네세의 헤라클레스〉, 〈벨베데레의 아폴론〉, 〈라오콘〉, 〈보르게세의 검투사〉, 〈메디치의 비너스〉 같은, 고대의 위대한 준거들을 보여주는 석고상들을 모아들였다. 이 조각상들은 18세기와 19세기의 조각가들에게 시간을 초월한 영감을 불러일으켰다.

장 바티스트 피갈
〈벌거벗은 볼테르〉, 1770~1776,
대리석,
파리 루브르 박물관

피갈은 늙은 병사의 벌거벗은 몸과 볼테르의 머리에서 시작해 '상의, 반바지, 그리고 줄줄이 달린 단추'의 전통을 거부한 디드로의 요청을 받아들여 계몽주의 철학자 볼테르의 기묘한 초상 조각을 제작했다. 이는 우의화 속 벌거벗은 진리의 화신의 모습과 비슷했다. 살아 있는 당대 문인을 벌거벗은 모습으로 표현한 이 조각상은 즉각적으로 격렬한 항의를 불러일으켰다! 당시 볼테르는 73세였고, 자신의 모습을 표현한 이 작품을 보고 어떻게 받아들여야 할지 몰라 난감해하며 유머러스하게 한마디만 내뱉었다고 한다. "적어도 여성들에게 상스러운 생각은 불러일으키지 않겠군."

▲ 자연미가 받아들여지다

장 앙투안 우동(1741~1828)은 계몽주의 조각가이다. 해부학 연구에 매혹되었던 그는 유명인들의 대리석 흉상으로 채운 놀라운 회랑을 만들었다. 그중에는 위대한 철학자들(볼테르, 디드로)과 프랑스·독일·스웨덴·러시아 귀족들의 흉상이 있었다. 그는 미국의 혁명가들에게도 관심이 있어서, 대서양을 건너 미국에 가서 워싱턴의 초상 조각을 제작하기도 했다! 또한 여성들(멋진 미소를 띤 우동 부인, 여배우 소피 아르누)과 어린아이들의 자연스러운 모습도 조각으로 남겼다.

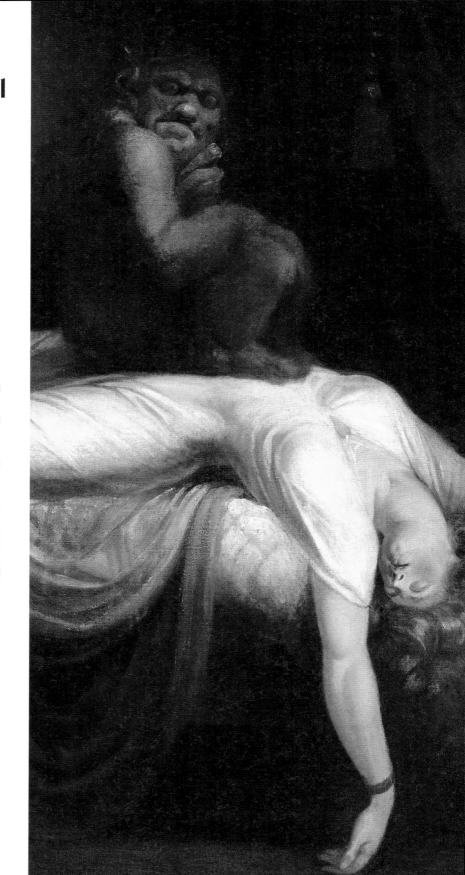

19
세기

낭만주의 회화

유 럽은 변화의 시기를 맞았다. 프랑스 혁명으로 인해 귀족 계급의 우위는 끝났고 부르주아가 권력을 잡았다. 나폴레옹의 실각과 왕정복고도 상황을 바꿔놓지는 못했다. 19세기는 자유를 위해 투쟁했다. 바이런 경에 이어 '낭만주의자'라고 불리는 사람들이 오스만 제국의 점령(1821~1827)에 맞서 그리스 신조에 열광했다. 이에 따라 유럽에서는 이국적 모티프들이 넘쳐나게 되었다.

동시에 낭만주의의 선구자로서 고야가 등장하고 신고전주의(1760~1800)가 퇴조하면서 신고전주의에 맞서는 전기 낭만주의(1770~1820)가 탄생한다. 이 두 사조는 모든 면에서 대립적이었다. 당대의 철학자들이 권장한 대로, 신고전주의는 이상적 아름다움, 이성, 미덕, 고대와 지중해에 대한 숭배 등 프랑스 혁명의 이상을 지향했다. 반면 낭만주의는 개인주의, '나'의 우위, 감정과 감동, 상상력, 의심, 혼란과 흥분, 격렬함, 비극, 투쟁, 광기, 비합리(블레이크), 신비주의(퓌슬리), 중세에 대한 예찬(나사렛파 화가들), '북유럽의 안개'와 이국 정서를 특징으로 한다. 전기 낭만주의 미술가로 룽게와 싱켈 같은 사람들도 언급할 수 있다.

낭만주의의 절정기(1820~1850)부터 미술가들은 바로크 미술의 격정과 로코코 미술의 경박함이 감추고 있던 개인의 감정을 표현하고자 했다. 이때 그들은 데생보다 채색을 중시했다. 그림의 주제도 영웅, 사냥 장면, 범죄, 강렬한 사회적·정치적 사건 등 극적이었다. 풍경화는 이제 아름다움이 아닌 감정을 표현하려는 경향을 띠었다. 사람들은 자연에서 신의 존재를 찾으려 했다. 다비드의 고전주의, 카날레토의 베두타는 상상적인 것, 먼 곳(터너), 무한에 대한 감정(C. D. 프리드리히), 깎아지른 듯한 절벽, 파도가 맹위를 떨치는 바다, 폭풍우 치는 하늘과 묵시록적 장면에 자리를 내주었다.

처음에는 영국과 독일의 미술가들이 낭만주의 미술에서 큰 비중을 차지했다. 프랑스 미술가들(제리코, 들라크루아, 블라로슈, 드베리아 그리고 조각가인 바리, 뤼드…)도 곧 이 흐름에 동참했다. 바로 이때 저주받은 예술가, 이해받지 못하고 비참하지만 자유로운 천재 예술가의 신화가 탄생했다.

요한 하인리히 퓌슬리, 〈악몽〉 부분 → p.182

테오도르 제리코 Théodore Géricault

(1791 루앙~1824 파리)

모범적인 스포츠맨, 탁월한 기사였던 제리코는 고통, 죽음, 질병, 정신이상 등 공포스러운 주제들에 매혹되었다. "그는 불행의 세대에 속했다."(앙드레 샤스텔) 그는 말馬, 병사, 불안한 황혼 녘의 풍경(〈아침〉이라는 제목을 붙인 그림에서조차 불안한 기운이 감돈다) 그리고 초상화를 활기 넘치는 스타일로 그렸다.

그의 색조는 원시적이고 희미했다. 또한 그는 석판공이자 탁월한 조각가였다.

테오도르 제리코
〈메두사호의 뗏목〉(부분)
→ p.178

인간의 비열함을 보여주는 작품: 메두사호를 타고 여행하던 승객 400명 중 150명이 뗏목 한 대에 올라탔고, 그중 15명만 살아남았다. 나머지 250명의 귀족과 장교들은 따로 무사히 구조되었다.

제리코는 메두사호의 조난 15일 후 아르귀스호가 수평선에 모습을 드러낸 순간을 그림으로 남기기 위해 생존자 두 명을 만나 이야기를 들었다. 하늘과 바다를 관찰하러 르아브르 항에 가보고, 뗏목의 모형을 만들고, 시체안치소에서 사지가 절단되고 머리가 떨어져 나간 시신들을 구했다. 그 악취가 너무나 지독해서 이웃들이 경찰을 부르기도 했다. 이 그림에서 제리코는 자신이 받은 영감, 공포스러운 주제, 자신을 고무하는 활기와 열광 그리고 결정적으로 구원의 상징인 아르귀스호를 보여준다. 평론가들은 이 그림을 일종의 낭만주의 선언으로 보았지만, 화가 본인은 그런 해석에 동의하지 않았다.

피라미드형 구도의 꼭대기, 시체들이 쌓인 비탄스러운 광경 위에서 흑인 남자가 희망의 배를 향해 천을 휘두르고 있다. 흑인 남자를 그리는 일은 당시로서는 추문이 될 만했다. 나중에 이 그림이 전시된 영국에서와는 달리 1819년 프랑스 살롱전에서는 전혀 호평을 받지 못했다.

◢ 시체의 모델이 된 들라크루아

제리코는 얼굴을 바닥에 대고 왼팔을 뻗고 있는 전경의 시신을 그리기 위해 모델을 기용했는데, 이 모델이 바로 들라크루아였다. 제리코는 들라크루아에게 영향을 주었다.

◢ 시대의 난점

제리코는 흑인을 그릴 때 타르를 사용했다. 그런데 타르는 마르는 데 시간이 오래 걸리는 데다 수정할 수도 없었다. 이 작품은 크기가 크고 망가지기 쉬워서 현재 소장처인 루브르 박물관을 떠나지 못한다.

1808 베토벤 〈5번 교향곡〉　　　　　　1815~1824 왕정복고: 프랑스 왕 루이 18세 재위

1808 괴테, 『파우스트 I』　　　　　　1819 월터 스콧, 『아이반호』

장 오귀스트 도미니크 앵그르
Jean-Auguste-Dominique Ingres

(1780 몽토방~1867 파리)

앵그르는 낭만주의의 경험들을 통합하면서(자의는 아니었던 듯하다. 들라크루아가 그의 공공연한 경쟁자였기 때문이다) 다비드의 영웅적이고 위대한 방식을 채택하고 푸생의 고전주의를 빌려왔다. 사실 앵그르는 하나의 범주로 분류할 수 없는 미술가다. 앵그르는 앵그르일 뿐이다!

앵그르는 다비드의 작업실에서 그림을 배웠으며, 로마 대상을 받고 이탈리아로 가서 로마와 피렌체에 체류했다. 거기서 프랑스 살롱전에 그림을 보냈다. 처음에 그의 그림에 대한 평가는 엇갈렸다. 그의 작품이 놀라웠기 때문이다. 그는 매우 명확한 윤곽선을 사용했고(선이 형태를 규정한다) 법랑처럼 반들반들한 표면을 강박적으로 표현하고자 했다. 곡선과 관능적인 선에 대한 과도한 취향은 그가 라파엘로에 매혹되었다는 사실을 보여준다.

1825년 이후 명성을 얻은 그는 파리에 정착했고, 에콜 데 보자르(프랑스의 국립 미술 학교)의 교수가 되었다. 거기서 유럽 각지에서 온 200명이 넘는 학생들로 이루어진 작업실을 이끌었다. 1835년에는 다시 로마에 가서 빌라 메디치의 통솔자로서 교육에 헌신했다. 다양한 초상화를 비롯해 그의 그림들은 수많은 데생 스케치를 기반으로 했다. 상상력이 별로 풍부하지 못했던 앵그르는 고대에서 르네상스까지 과거의 전범에서 영감을 얻으면서 그것들을 집대성하고자 했다.

장 오귀스트 도미니크 앵그르
〈그랑드 오달리스크〉(부분)
→ p.178

〈그랑드 오달리스크〉 속 여인에게는 정상인보다 척추뼈가 세 개 더 있다. 그러나 앵그르는 "여성의 목은 절대 지나치게 길지 않다!"라고 단언했다. 1814년 살롱전에 이 그림이 걸리자 사람들은 그가 해부학적으로 몸을 잘못 표현했다고 비난했다. 그러나 이 부분에서 앵그르는 이미 모더니티에 가까이 가 있었다. 왜곡 효과와 사실의 재해석을 받아들인 것이다. 그가 흥미를 느낀 것은 스타일이었다. 그는 이렇게 썼다. "스타일이 곧 자연이다."

이렇게 앵그르는 현실과 꿈을 융합했다. 작업 과정에서 형상에 스타일을 적용하고 완벽한 형식을 연구하며 그림자를 제거함으로써, 냉담한 에로티시즘이 탄생한다.

앵그르의 바이올린

오늘날 사람들은 '취미hobby'를 가진다고 말한다. 영어에서 온 차용어이다. 미술가들에게도 취미가 있었다. 앵그르의 취미는 바이올린 연주였다! 그는 툴루즈 시립 오케스트라에 들어갔다. 연주를 위해 자발적으로 붓을 놓기까지 했다.

나중에 '다다'(영어 hobby horse를 번역한 것)에 대해 언급을 할 텐데, 다다이스트 사진가 만 레이는 1924년에 그의 연인 키키 드 몽파르나스의 벌거벗은 뒷모습을 바이올린으로 형상화한 사진 작품 〈앵그르의 바이올린〉을 제작했… 누구에게서 영감을 받았을까? 앵그르에게서 받았다. 앵그르의 〈터키식 목욕탕〉(1862, 파리 루브르 박물관) 속 등을 보인 채 목욕하는 여인의 모습 말이다.

1830~1848 7월 왕정: 프랑스 왕 루이 필리프 재위 1848 유럽에 혁명이 일어남, '민중의 봄'

1830 프랑스 7월 혁명

→ p.176 테오도르 제리코

〈메두사호의 뗏목〉, 1819,
캔버스에 유채,
파리 루브르 박물관

→ p.177 장 오귀스트 도미니크 앵그르

〈그랑드 오달리스크〉, 1814,
캔버스에 유채,
파리 루브르 박물관

존 컨스터블 John Constable

[1776 이스트 버골트(서퍽)~1837 런던]

컨스터블은 유복한 집안에서 태어났으며 성직자가 될 운명이었다. 그러나 그는 오로지 그림에만 관심이 있었다. 1795년에 런던에 있는 어느 화가의 작업실에 들어갔지만 실망을 맛보고 고향 서퍽으로 돌아왔다. 4년 후 다시 런던으로 갔다. 그가 전시한 첫 작품은 풍경화였지만, 그는 종교화와 초상화에 투신했다. 그러나 이 두 분야 중 어느 것에서도 성공을 거두지 못하고 다시 풍경화로 돌아간다. 그것이 그가 가야 할 길이었다.

컨스터블은 상징들이 가득한 역사 풍경화에서 전향하여, 자연의 순수하고 참된 이미지를 직접 보고 그리려 했다. 라위스달이 그랬듯이 그는 자신이 보는 것을 구현해낸다. 소재 선택을 고민하지 않고 자신이 받은 인상을 즉시 표현한다. 이렇게 이미지를 직접적으로 구현하는 방식이 사실주의에, 그다음에는 인상주의에 영감을 주었다.

1829년에 그는 영국 왕립 미술 아카데미에 이름을 올렸다. 풍경을 보고 해석하는 그의 새로운 방식을 제도권 사람들도 인정한 것이다.

존 컨스터블
〈건초 수레〉, 1821,
캔버스에 유채,
런던 내셔널 갤러리

 **영국인의
명예**

컨스터블이 1824년의 프랑스 살롱전에 출품한 풍경화 〈건초 수레〉는 대중과 평단으로부터 모두 호평을 받았다. 들라크루아를 위시해 여러 화가들도 그에게 열광했다. 대중만 황홀해한 것이 아니었다. 프랑스 왕 샤를 10세는 이 화가에게 명예 훈장을 내리고 싶어 했다. 그러나 컨스터블은 프랑스가 영국의 영원한 '적'이라고 생각해 파리에 가서 훈장 받기를 거부했다.

카스파어 다비트 프리드리히
Caspar David Friedrich

[1774 그라이프스발트(포메른)~1840 드레스덴]

"화가는 단지 자기 앞에 보이는 것만 그려서는 안 된다. 자기 안에 보이는 것도 그려야 한다."
프리드리히가 한 말이다. 그런 다음 자기 그림의 모든 요소에 상징적 의미가 있다고 덧붙였다.
이를테면 석양은 예수 그리스도 이전 세상의 종말을, 산은 신앙심을 상징한다. 프리드리히는
우의적인 풍경화로 유명하다. 그의 풍경화에서는 밤하늘, 안개 낀 아침, 죽은 나무들 혹은
중세풍의 폐허를 배경으로 거의 언제나 등을 보이는 혹은 멀리 있는 인물들을 볼 수 있다.

19세기의 가장 위대한 풍경화가 중 한 명인 이 우수 어린 화가는 '풍경의 비극'(다비드
당제)을 창조했다. 그는 낭만적인 예술가의 원형이다(그는 이탈리아 그랜드 투어를 거부했다!). 그의
작품들은 묘사와 상징이라는 두 가지 측면에서 읽어낼 수 있다.

그의 삶은 어땠을까? 7세 때
어머니가 돌아가시고 1년 뒤 누나와
누이가 사망했고, 남동생은 물에 빠진
그를 구하려다 목숨을 잃었다… 그의
작품세계를 이보다 더 잘 설명해주는 것이
있겠는가?

그는 괴테가 수여하는 상을 받은 뒤
1805년부터 매우 유명해졌지만 사후에는
빠르게 잊혔고, 이후 유럽의 풍경화는
자연주의를 향해 진화한다.

나치는 그의 그림을 전혀 이해하지
못하면서 나치 이데올로기를 선전하는
데 그를 이용했다. 프리드리히의 첫 작품
〈나무의 까마귀〉는 1975년에야 프랑스
루브르 박물관에 입성했다!

카스파어 다비트 프리드리히
〈안개 바다 위의 방랑자〉, 1818,
캔버스에 유채, 함부르크 미술관

◢ 여성, 하늘, 고도

- 여성들은 그가 결혼한 후에야 그의 그림 속에 등장했다.
- 그의 아내는 이렇게 말했다. "그가 하늘을 그리는 날이면
 그에게 말을 걸어서는 안 되었어요."
- 그의 그림 〈달을 바라보는 두 남자〉는 사뮈엘 베케트가
 희곡 『고도를 기다리며』를 쓰는 데 영감을 주었다.

우리는 이 낭만주의의 상징적인 그림을
보며 갈피를 잡지 못한다. 이 그림은 무
엇을 말하고 있는가. 장엄한 풍경? 인간
의 조건? 인간이 도달할 수 없는 산꼭대
기? 안개 속에서 길을 잃은 인간의 고독?

윌리엄 블레이크 William Blake

(1757 런던~1827 런던)

블레이크는 화가이자 판화가, 시인이기도 했다. 특히 '광기의 화가'로 불린다. 그는 자신이 환각에서 본 장면을 그림으로 그렸다. 하지만 대부분의 동시대인들은 그의 상상력과 강렬함을 이해하지 못했다.

그는 열 살이 되자마자 데생 학교에 들어갔고, 거기서 처음으로 시를 쓰기도 했다. 그러나 전통적인 교육 방식을 견디지 못했고, 자연을 그대로 그리는 데 거부감을 느꼈다. 그래서 독학을 했고, 모든 전통에 반항했으며, 철학자들의 횡포를 고발했다. 또한 프랑스 혁명에 열광했다.

그는 웨스트민스터 사원의 중세 조각상들을 작업했고, 당대에는 높이 평가받지 못했던 고딕 미술에 열광했다. 그런 식으로 유럽 낭만주의의 매혹을 예고하고 앞서갔다. 그는 미켈란젤로를 큰 모범으로 삼았지만, 그가 구현한 리드미컬한 선형線形 스타일은 미켈란젤로의 단일 색조와 대조되었다. 사실 블레이크는 하나의 범주로 분류할 수 없는 화가다. 그는 말했다. "나는 나에게 고유한 하나의 체계를 만들어내야 한다."

윌리엄 블레이크

〈벼룩의 유령〉,
1819~1820,
세밀화, 목판에 금을 섞은 템페라,
런던 테이트 브리튼 갤러리

"팀이 말했다. '이 그림을 보십시오. 목이 매우 짧고 눈은 불타는 듯하며 살인자의 얼굴에 자신이 마실 피가 담긴 잔을 들고 있는 벌거벗은 강력한 육체를! 이 존재는 벼룩의 유령입니다.' (…) 나는 블레이크와 함께 방에 있었다. 갑자기 그가 외쳤다. '그가 다시 여기에 와 있습니다, 저 구석이요! 금빛이 도는 푸르죽죽한 피부에 감싸인 채로요! 아가리에는 혀가 삐져나와 있고, 피가 가득 담긴 잔을 손에 들고 있네요!'(앨런 커닝햄, 『저명한 영국 화가들의 일생』, 1830) 블레이크는 자주 이렇게 말했다. '인간들의 영혼은 벼룩 속에 삽니다. 그래서 인간들은 천성적으로 피에 굶주려 있지요.'"

◢ 천사 그리기

블레이크는 말했다. "어느 날 내가 외쳤다. '누가 천사를 그릴 수 있겠습니까?' 그러자 누군가의 목소리가 나에게 대답했다. '미켈란젤로가 그렸죠! 내가 그를 위해 포즈를 취했어요. 나는 대천사 가브리엘입니다.'"(앨런 커닝햄, 『각료 미술관』, 1833)

요한 하인리히 퓌슬리 Johann Heinrich Füssli

(1741 취리히~1825 런던)

퓌슬리의 아버지는 스위스의 화가였다. 퓌슬리는 사제 서품까지 받았지만 가족과의 갈등 끝에 결국 로마로 떠나 그곳에서 미켈란젤로의 작품들을 보고 큰 영향을 받았다. 그런 다음 영국에 정착해 레이놀즈에게 자신의 데생들을 보여주었고, 레이놀즈는 그림에 온전히 투신하라고 조언했다. 이후 그는 런던에서 왕립 미술 아카데미 교수로서 오랫동안 높은 신분의 공적인 삶을 살게 된다. 왕립 미술 아카데미에서 그림에 관한 유명한 강연을 했고, 로마 산 루카 아카데미의 회원도 지냈다.

퓌슬리(영국식 이름은 헨리 퓌슬리)는 당대의 회화에 꿈과 환상을 도입했으며, 음울한 낭만주의, 과장된 고딕 호러, 과도함, 음산한 주제, 음욕과 피의 화가였다. 풍경화는 그린 적이 없고, 초상화 두 점 말고는 실존 인물을 그린 적도 없었다. 그는 오로지 문학에서 영감을 받았다(호메로스, 단테, 셰익스피어, 밀턴…). 그의 상상력은 무척이나 자유로웠고, 친구 블레이크, 낭만주의자들 그리고 초현실주의자들에게 영향을 주었다. 퓌슬리는 '반反계몽주의' 화가였다.

요한 하인리히 퓌슬리
〈악몽〉, 1781,
캔버스에 유채,
디트로이트 인스티튜트 오브 아트
→ p.174

▲ 정신분석가들의 악몽

이 그림에 대해서는 해석이 분분하다. 그중 하나는 코믹한 해석이다. 눈먼 말이 등장하고 기괴한 인물이 여자의 몸 위에 앉아 있다! 영어로 나이트메어nightmare는 악몽을 뜻한다. night는 밤, mare는 암말이다. 그러므로 나이트메어는 밤의 암말이다! 이 그림에는 성적 함의, 강간 혹은 욕망, 강간의 욕망이 넘쳐난다. 퓌슬리가 생전에 이 그림에 설명이 될 만한 것을 아무것도 남기지 않아서 관람자는 불편함을 느끼는 동시에 두려움과 혼란을 경험한다.

〈악몽〉에는 차이점이 있는 두 판본이 존재한다(다른 판본은 프랑크푸르트 괴테 미술관에 있다). 이 판본에는 흑마가 등장하고 다른 판본에는 백마가 등장한다. 여자는 이 판본에서는 오른쪽 방향으로, 다른 판본에서는 왼쪽 방향으로 누워 있지만, 하얀 피부를 가진 아가씨인 것은 같다!

나사렛파 화가들 The Nazarenes

1810년경 룽게와 프리드리히가 독일 낭만주의 미술을 이끌 때, 젊은 화가들 한 무리가 아카데미의 낡아빠진 교육과 결별한다. 문화적·정치적 중심지가 없던 독일에서 그들은 미술을 쇄신하려고 노력한다. 그러나 역설적이게도 로마에서 그렇게 했다! 그들은 열렬한 가톨릭교도로서 폐쇄된 수도원에 보금자리를 마련했다. 종교를 통해 문화를 쇄신하기 위해 가톨릭 신앙의 중심지를 묵상과 재개의 장소로 선택한 것이다. 민족주의자였던 그들은 중세 독일 미술을 모범으로 삼았고, 독일 국민의 역사적이고 애국적인 기독교 이상을 전파하기 위해 새롭고 웅장한 그림에 헌신하고 싶어 했다!

로마의 카사 바르톨디와 카시노 마시모를 위한 프레스코화들은 그들의 첫 집단 창작물이다. 그들은 거기서 피토레스크*를 모두 제거했고 전체를 위해 개인을 무시했다(이 점에서 그들은 또 다른 낭만주의를 제안한다). 나사렛파 화가들은 라파엘로의 프레스코화를 모방하긴 했지만, 새로운 웅장한 미술의 선구자이자 혁신자로 유럽 전체에서 환영받았다. 화려한 색을 사용하지 않고 영성을 강조하기 위해 형태를 흐릿하게 묘사하며 인물이 배경을 압도하는 것이 이들의 특징이다.

뒤셀도르프파에 속하는 역사화가들의 보다 사실주의적인 추구와는 달리 이상주의를 내세운 나사렛파는 나치의 칭찬을 받았고, 오늘날 평론가들은 이들의 미술 세계를 흥미롭게 보면서 재평가하고 있다.

프리드리히 오버베크
〈요셉의 꿈〉, 1810,
캔버스에 유채,
뤼베크 미술 및 문화사 박물관

신성한 그림

나사렛파 화가들에게 그림을 그린다는 것은 신성한 의식이었다. 산이시도로 수도원에 집결한 그들은 옛 베네치아식 가운 차림으로 돌아가며 서로를 위해 포즈를 취해주었다. 이 무리는 종교 공동체 같은 화가 공동체를 지향했다.

별명

그들은 예수처럼 머리를 기르고 거친 모직으로 된 긴 가운을 걸쳤기 때문에 '나사렛파'라는 별명이 붙었다.

윌리엄 터너 William Turner

(1775 런던~1851 런던)

천재적 재능!

터너는 11세에 작업실에 들어가 판화에 채색하는 일을 했다. 14세 때는 왕립 미술 아카데미의 학생이 되었다. 훗날 유명해진 그는 "모든 것이 아카데미 덕분입니다!"라고 감사를 표했고 몇십 년 뒤, 일정 기간 아카데미의 회장직을 맡는다. 터너는 지형학적 풍경화를 연구하고 완벽히 그려냄으로써 위대한 풍경화가가 되었다. 영국인들은 풍경화를 높이 평가했지만, 같은 시기 프랑스에서는 풍경화를 여전히 부차적 장르로 간주했다. 모든 영국인이 그랬듯이 터너도 클로드 로랭의 그림에 경탄했다(자신의 그림 두 점을 클로드 로랭의 그림 옆에 걸어달라는 유언을 남기기도 했다). 또 그는 렘브란트와 라위스달의 그림을 연구했고, 영국·프랑스·스위스·이탈리아를 여러 차례 여행하면서 끊임없이 크로키를 그렸다.

사람들이 주장하듯이 터너는 추상화 기법의 아버지일까? 그렇지 않다. 그는 캔버스에서 '색들의 구조'를 만드는 작업을 먼저 한 뒤 전시회 직전 거기에 세부를 덧붙였다. 그렇게 자신의 작업실에 다수의 밑그림을 확보했다. 20세기에 그의 미완성작이 200점 가까이 발견되었고, 최초의 추상화가로서의 터너 신화가 탄생했다. 하지만 훨씬 더 그럴듯한 가설은 그의 탁월한 수채화들을 추상 기법의 증거로 제시한다. 그 수채화들은 모두 완성작이었다!

엄밀히 말해 그는 인상파의 아버지도 아니다. 그보다는 빛과 색을 표현하는 그림 기법에 혁신을 가져온 선구자라 할 수 있다. 그의 그림의 광채, 본능적이고 거의 야만적인 터치는 앞으로 올 미술을 예고했다. 인상파 화가 모네가 런던에서 터너의 그림을 발견하고는 직접적인 영감을 받았지만, 터너는 낭만주의 화가로 남았다.

그에게 부富를 안겨준 판화작품들도 언급해야 한다. 클로드 로랭이 자신의 진품 목록 『리베르 베리타티스』(진실의 책)를 펴낸 것처럼, 터너도 자신의 판화작품들을 묶어 『리베르 스투디오룸』(연구의 책)을 출간했다.

대포와 권총

전시회 개막 전날의 특별초대 때, 터너는 마지막 순간에 도착해 컨스터블의 그림에서 붉은 배에서 쏜 대포를 표현한 광채를 발견했다. 그에 자극을 받아 자신이 그린 바다 풍경에 진홍색 부표를 덧그렸다. "그는 권총을 쏘려고 왔다!" 컨스터블이 논평했다. 칭찬이었을까? 아니다, 오히려 조롱으로 이해해야 한다. "나 컨스터블은 대포를 쏜다. 그런데 터너는 겨우 권총을 쏘았다!"

1808 베토벤 〈5번 교향곡〉

1815~1824 왕정복고: 프랑스 왕 루이 18세 재위

1808 괴테, 『파우스트 Ⅰ』

1819 월터 스콧, 『아이반호』

윌리엄 터너
〈난파 후의 여명〉, c.1841,
종이에 수채와 목탄,
런던 코톨드 인스티튜트

은둔자

터너는 말수가 적은 사람이었다. 친구도 별로 없었고 평생 독신으로 살았다. 아들이 12세 때 그린 데생을 자신의 이발소 유리창에 걸어둘 정도로 아들의 재능에 감탄했던 아버지와 함께 살았다. 말년에는 모든 공적 생활에서 물러나 애인 부스의 집으로 이사해 은둔하는 삶을 살았다.

윌리엄 터너
〈베네치아 풍경: 두칼레 궁전, 도가나 그리고 산 조르조의 일부〉, 1841,
캔버스에 유채, 오벌린 앨런 기념 미술관

외젠 들라크루아 Eugène Delacroix

(1798 샤랑통생모리스~1863 파리)

낭만주의를 대표하는 화가 들라크루아는 비탄을 자아내는 주제와 학살 장면을 담은 그림(《사르다나팔루스의 죽음》, 1828, 파리 루브르 박물관), 상징적인 역사화(《민중을 이끄는 자유의 여신》, 1831, 파리 루브르 박물관) 혹은 사냥 장면을 그린 그림으로 당대에 충격을 주었다. 그렇지만 그는 '얼룩'처럼 표현된 격정적이고 과감한 색채로 현대 화가들에게 경탄을 받았다. 세잔은 감탄하며 이렇게 외쳤다. "모든 것이 움직이고 모든 것이 영롱하게 빛난다!"

그는 국회의원의 합법적인 아들이었다(어떤 전기 작가들은 사실 그의 친아버지는 유명하지만 파렴치한 외교관 탈레랑이라고 단언하기도 한다!). 어찌 되었든 들라크루아는 학식은 있지만 경제적으로는 어려운 계층에서 자랐다. 그를 찬미했던 보들레르에 따르면, 그는 댄디였고, 문인이었고(그는 『일기』를 썼다), 음악가들(리스트, 쇼팽, 베를리오즈)의 친구였다. 시, 오페라, 비극(셰익스피어, 괴테), 문학적인 기행문(바이런 경, 월터 스콧)의 애호가이기도 했다… 한마디로 종합예술을 추구했다.

그는 제리코의 스승 피에르 나르시스 게랭의 작업실에서 고전적인 그림 교육을 받았음에도 아카데미풍을 거부했다. 캔버스 위에 움직임과 혼란을 유지했고, 관람자의 시선에서 뒤섞이는 색들을 루벤스의 방식으로 칠했으며, 작업이 완전히 끝나지 않은 것처럼 붓자국들이 보이도록 내버려 두었다. 이런 점에서 그는 다비드와 앵그르의 친구들이 옹호했던 '이상적인 아름다움'의 규범과는 거리가 멀었다.

그는 이탈리아 그랜드 투어를 꿈꾸었지만 돈이 없어서 영국으로 갔고, 거기서 로렌스, 컨스터블의 낭만적인 풍경화에 매료되었다. 그런데 그가 받은 진정한 충격은 1832년 모로코와 알제 여행에서 비롯했다. 그의 여행 수첩과 수채화들은 소리와 향기의 울림을 암시하며 오리엔트의 힘을, 그 빛과 형태의 관능성(《알제의 여인들》, 1834, 파리 루브르 박물관, 피카소가 모사했다)을 보여주었다.

말년에 명성을 얻고 아카데미 회원으로 선출되었으며, 파리에서 대규모의 장식 작업(부르봉 궁전, 상원 의사당, 루브르 박물관, 생 쉴피스 성당)을 이끌었다.

외젠 들라크루아
〈모로코 여행 앨범〉
p.31, 32(부분),
수채와 펜,
파리 루브르 박물관

▼ **고전주의자로 자처하다**

어떤 사람이 '미술계의 빅토르 위고'라고 그에게 아첨하자, 낭만주의자로 분류되는 것에 넌더리가 난 들라크루아는 이렇게 대꾸했다. "선생의 말씀은 틀렸습니다. 저는 순수한 고전주의자랍니다."

외젠 들라크루아

〈단테의 배〉,
1822,
캔버스에 유채,
파리 루브르 박물관

제리코의 〈메두사호의 뗏목〉이 영국에서 성공을 거둔 해에, 들라크루아는 처음으로 단테의 『신곡』에서 영감을 받은 그림을 살롱전에 출품했다. 그러나 나무 액자를 살 돈이 없어서 그로가 대신 돈을 내주었다!

거대한 크기가 화가의 야심을 보여주는 이 그림은 즉각적으로 규모에 관한 논쟁을 촉발했다. 한 평론가는 지옥에 떨어진 자의 몸을 따라 흘러내리는 물방울에 대해 이야기하면서 이렇게 말했다. "정말이지 아무렇게나 죽죽 칠해놓은 그림이다." 터치에 대해서는 "짧고 단속적이며 일관성이 없다"라고 평가했다.

가장무도회의 장식

1833년에 알렉상드르 뒤마가 파리에서 가장무도회를 열기로 했다. 화가 친구들이 이 무도회를 위해 아파트 장식을 도왔다. 사람들이 한창 바삐 움직이고 있을 때, 들라크루아가 일손을 돕기 위해 나타났다. 다른 화가들이 놀란 눈으로 바라보는 앞에서, 들라크루아는 두세 시간 만에 벽면 하나를 〈전투 후의 로드리고 왕〉으로 장식했다. 이 '제2의 루벤스'는 자신의 퍼포먼스로, 붓질 몇 번과 열정적인 기법으로 즉석에서 그림을 그려 사람들을 감탄하게 했다. 아돌프 티에르는 그의 '엄청난 생산력'과 '원시적인 힘'에 대해 언급했다!

무도회는 엄청난 반향을 불러왔다. 700명이 뒤마의 아파트에 몰려들어 그 장식을 보고 감탄했다. 그날 밤 들라크루아는 단테의 모습으로 가장했다!

살롱 미술과 그 영향

프랑스에서는 1830년 '부르주아의 왕' 루이 필리프가 샤를 10세의 뒤를 이어 왕위에 올랐다. 유럽 전역에서는 혁명을 통해 의회정치가 행해졌다. 그러는 사이 제국주의가 식민주의와 짝을 이루어 기승을 부렸다. 영국에서는 빅토리아 여왕이 1837년에서 1901년까지 나라를 다스렸고, 프랑스에서는 1852년 나폴레옹 3세가 왕위에 올라 제2제정이 시작되면서 자본주의, 산업화, 도시화가 이루어졌다. 당시 파리 지사였던 오스만 남작은 파리를 현대화하는 대대적인 작업을 지휘했다. 부르주아 고객층이 새로이 부상해 엘리트 문화를 후원하면서 대중적 취향과의 차별화를 시도했다. 이에 따라 미술가들은 더 이상 귀족들에게 후원을 받지 않고 미술 시장의 원리와 평론가들의 평가 그리고 대중의 취향에 따라 작품활동을 하게 되었다.

살롱전을 중심으로 제도권 미술이 전성기를 누렸다. 그러나 이 시기는 낭만주의의 마지막 불꽃 그리고 상징주의와 모더니티의 시작 사이에 걸쳐 있었다. 살롱전은 1737년부터 1년에 두 번씩 루브르의 살롱 카레에서 열렸는데, 1831년부터는 파리의 산업관에서 1년에 한 번 열렸다. 살롱전은 굉장한 성공을 거두었다(5,000점 이상의 작품이 전시되었다). 그야말로 미술의 국제 거래소였다. 거기에는 에콜 데 보자르(1795년에 설립되어 전신 격인 왕립 회화 조각 아카데미의 뒤를 이었다)의 미적 규범들을 따른 관학풍의 그림들이 전시되었다. 국립 미술 아카데미가 정의한 미술적으로 '훌륭한 취향'은 다음과 같았다.

▶ 역사 주제를 엄숙하지만 화려하게 구성할 것. 요란한 색을 사용하고 영광스러운 과거를 열정적으로 찬양할 것. 근대적인 관점에서는 키치스러우나 동시대 미술이 새로운 가치를 부여하는 주제를 채택할 것(제프 쿤스의 '키치'를 생각하게 된다).

▶ 관람자가 그림 속 현장의 증인인 것처럼 느끼도록, 즉 이 그림이 실제라고 착각하도록 붓자국을 감춰 '매끄러운' 표면을 만들어낼 것. 이러한 자연주의적 처리와 환상적인 주제 사이의 대비는 때때로 보는 사람을 깜짝 놀라게 한다(동방에 대한 몽상, 에로틱한 욕망 혹은 이상적인 아름다움의 축적…).

▶ 역사적 일화 혹은 (때때로 미국 회화에서처럼 파노라마로 표현되는) 영적인 풍경으로 애국적 이미지를 구성할 것.

영국과 독일(뒤셀도르프)에서도 프랑스의 살롱전과 비슷한 전시회가 열렸지만, 파리는 여전히 거대한 문화적 수도였다. '살롱전의' 화가들, 일명 '과장된 낡은 기법을 고수한' 화가들로는 프랑스에는 들라로슈·제롬·메소니에·카바넬·샤세리오·플랑드랭·쿠튀르가 있었고, 영국에는 레이턴, 독일에는 멘첼, 벨기에에는 갈레가 있었다.

자신감 넘치던 부르주아 계층이 실내장식에 적용한 폭넓은 취향과 괴상한 장식들(뒤죽박죽 뒤섞인 스타일)도 언급해야 한다. 부르주아 계층은 무어, 그리스, 중세, 오리엔탈 양식 등 이국풍의 취향을 발전시키며 여기에 에로티시즘을 가미했다. 일반적인 전시회들도 큰 열광을 불러일으킴에 따라 미술은 한층 더 발전할 수 있었다.

p.190 →

장레옹 제롬, 〈검투사들〉 부분

장 레옹 제롬 Jean-Léon Gérôme

[1824 브줄(오트손)~1904 파리]

제롬은 폴 들라로슈의 작업실에서 그림을 공부했으며 제2제정 시대에 활동했다. 그는
파리에서 가장 인기 있는 화가 중 한 명이자 아카데미즘의 수호자였다. 앵그르를 찬미했던
그는 역사화의 위대한 전통을 전달하고 싶어 했다. 그러나 결과적으로 역사의 좋지 않은 면을
대표하게 되었다. 인상파를 싫어하고 마네를 필두로 한 모더니티 화가들에 반대했기 때문이다.

그럼에도 이미지의 위대한 창조자였던 그는 근대 그리스, 폼페이 양식(당시 폼페이에서
발견된 유물들의 영향을 받은 양식으로, 제롬은 나폴레옹 3세의 주거지를 이 양식으로 장식했다),
오리엔탈리즘(그는 콘스탄티노플과 이집트를 여행했는데, 당시로서는 예외적인 일이었다) 등 19세기의
폭넓은 취향을 드러냈다. 또한 정밀한 일루저니즘(환영주의) 기법과 매끄러운 표면 처리로
역사적 일화를 일상의 스냅사진처럼 재구성했다.

그는 그림을 팔기 위해 출판물을 활용했고(그의 장인이 출판인이었다), 초상 조각의 2차
가공품을 만들었다. 2000명 넘는 학생들이 공부한 에콜 데 보자르에서 그의 작업실이자
교육장은 고급 회화 작품을 만드는 곳으로 유명했다.

장 레옹 제롬
〈수탉들의 싸움〉, 1847,
캔버스에 유채, 파리 오르세 미술관
→ p.188

설욕

제롬은
아카데미의 최고 영예인
로마상을 받는 데 실패했다. 그의
'아카데미'(나체화)가 너무 약하다고 평가받았기 때문이다. 젊은 제롬은
이에 대한 반응으로 1847년 살롱전에 〈수탉들의 싸움〉을 출품했다.
이 그림 속 매끄러운 피부를 가진 나체의 젊은 그리스인 두 명을 통해
인체를 다루는 뛰어난 솜씨를 보여주었다. 그는 고대의 이상화되고
조금 차가운 이미지에 사실주의를 혼합했다(스핑크스 조각상, 그리스식 띠
부조, 시간을 초월한 바다).
그림을 파는 데 스캔들보다 더 좋은 것은 없었다! 3년 뒤, 그는
〈그리스 실내 풍경〉(파리 오르세 미술관)을 출품했다. 나체의 아가씨 네
명이 선정적인 포즈를 취하고 있고 그늘 속에서 두 남자가 그녀들을
바라보고 있는 그림이었다. 이때부터 그의 경력이 본격적으로
시작되었다.

에밀 졸라,
제롬을 비판하다

"제롬 선생은 원화를 복제화와
판화로 만들어 수천 점을
팔아치우려고 그림을 그린다. (…)
여기서 볼 것은 주제뿐이고 그림은
별 볼 일 없다. 복제품이 원화보다
더 가치 있겠다."

일리야 예피모비치 레핀 Ilya Yefimovich Repin

[추후이브(오늘날의 우크라이나)1844~1930 쿠오칼라(핀란드)]

레핀은 러시아 사실주의 회화의 핵심 인물이다. 젊은 시절 이콘화를 그렸고 상트페테르부르크의 황실 미술 아카데미에서 공부했다. 나중에는 아카데미 학생들을 가르쳤다. 유럽을 방문한 뒤 파리에 작업실을 열고 마네를 비롯한 인상파 화가들과 교류했다. 빛과 색채를 다루는 그의 표현력은 점점 발전했지만 그는 인상파 화가들이 풍경을 다루는 방식을 막다른 골목으로 간주했다. 레핀은 평생에 걸쳐 아카데미 화가들을 옹호했고, 로댕과 모네를 무지無知의 투사들로 취급하며 비난했다. 그는 다른 스타일들, 즉 17세기 스페인 화가들과 네덜란드 화가들의 스타일을 그림에 적용했다.

 그는 러시아 이동파移動派의 일원이었다. 이들은 서구 회화를 거부하고 미술을 사도직으로 여겼으며, 민중을 위한 순회 전시와 사회적 사실주의를 권장하고, 국가주의적·종교적 그림 창작을 위해 투쟁했다. 그는 핀란드에서 말년을 보냈다. 스탈린이 그를 소련으로 돌아오게 하려 했지만 뜻을 이루지 못했다!

 오늘날 그의 미술 세계는 논쟁을 불러일으킨다. 전적으로 받아들이거나 전적으로 거부하거나 둘 중 하나다. 사회주의적 사실주의의 선구자였던 그는 소련 화가들이 참고하는 원천이 되었다.

잘했다!

일리야 예피모비치 레핀
〈터키의 술탄에게 편지를 쓰는 카자크인들〉, 1880~1891,
캔버스에 유채,
상트페테르부르크 러시아 미술관

이 그림은 카자크인들이 술탄에게 답장을 쓰는 장면을 보여준다. 술탄이 그들에게 보내온 편지 내용은 다음과 같았다. "(…) 무하마드의 아들, 태양의 형제이자 달의 손자, 그리고 마케도니아·바빌론·예루살렘·상하 이집트 왕국의 (…) 부왕, 황제들의 황제, 군주들의 군주, 신께서 친히 선택하신 (…) 불굴의 기사, 모든 무슬림의 희망이자 위안, 기독교인들의 위대한 피고인인 내가 명하노니, (…) 자발적으로 나에게 복종하여라. 메흐메드 4세." 그리고 답장은 다음과 같았다. "터키의 술탄에게, (…) 안녕하시오! 개새끼인 당신은 절대로 그리스도의 아들들을 수하에 넣을 수 없을 거요. 당신의 군대는 우리를 겁주지 못하고 (…) 우리는 마케도니아의 짐수레꾼, 예루살렘의 맥주 제조업자, 알렉산드리아의 염소 몰이꾼, 상하 이집트의 돼지치기, 아르메니아의 돼지, 타타르의 정부情夫, 카미야네치의 형리, 포돌리아의 비열한 인간, 악마의 손자, (…) 이 세상과 지옥을 통틀어 가장 무례하고 어리석은 자, (…) 바보, 돼지코, 말 궁둥이인 당신과 계속 맞서 싸울 거요! 바로 이것이 우리 카자크인들이 난쟁이 똥자루 같은 당신에게 하고 싶은 말이오! (…)"

미국의 파노라마화

미국은 18세기 말에 독립을 쟁취했고, 존 S. 코플리와 벤저민 웨스트 같은 초기 미국 화가들은
유럽의 영향을 받고 유럽에서 공부했다. 제롬의 작업실에서 공부한 화가들도 있었고, 나사렛파
화가들이 창설한 뒤셀도르프파의 전통에서 영감을 받아 객관성과 사실주의를 추구하는
화가들도 있었다. 하지만 그들은 순수하게 미국의 문화적 정체성을 수립할 필요를 느꼈고,
때마침 풍경화 장르가 그들의 '국경'에 대한 신화(서부 정복)에 양분을 제공해주었다.

그렇게 회화의 사실주의적 흐름과 유럽 계급사회와 차별화된 초기 미국의 민주주의적 전통
사이에 강력한 연관성이 생겨났다. 미국의 미술가들은 절대 귀족들을 위해 일하지 않았다.
개척자들의 가장 큰 관심사는 지역에서의 생계와 수공업 기술의 발전이었다. 이런 실용주의의
영향을 받은 미술가들은 모두가 누릴 수 있는 평등한 세상을 초상화와 풍경화에 묘사했다.
그들은 새로운 땅을 소유하고 지배하려는 욕망을 그림을 통해 표현했다. 그들은 사람 손이
닿은 적 없는 자연에서 인간이 차지하기에 마땅한 자리를 보여주었다.

1850년대부터 미국 미술에서는 빛을 주목하면서 현실에 대한 개념을 고정해서 보여주는
사진술이 매우 눈에 띄게 되었다. 허드슨 리버 파(뉴욕주 허드슨강 근처에 살던 풍경화가들)를
창설한 토머스 콜은 클로드 로랭 풍의 이상적인 풍경화의 전범을 미국 본토의 혹독한 자연과

엠마누엘 고트립 로이체
〈델라웨어강을 건너는 워싱턴〉, 1851,
캔버스에 유채, 뉴욕 메트로폴리탄 미술관

양립하려 했다. 화가 앨버트 비어슈타트는 캘리포니아 요세미티 계곡을 그린
풍경화로 유명해졌다.

터너와 자주 비교되는 프레더릭 E. 처치는 파노라마화에 승화된 현실을 담으려 했다. 이
화가들의 사실주의는 역설적이게도 일상의 풍경을 초월적 세계처럼 표현하면서 낭만적 충동에
가까워졌다. 이스트먼 존슨은 좀 더 정치적이고 사회적인 시각으로, 노예제도를 지지했던 미국
남부의 일상적 삶을 묘사했다.

마지막으로 윌리엄 하넷이 매우 대중적인 다른 장르를 발전시켰는데, 이는
하이퍼리얼리즘*의 형태로 나타났다. 착시의 정물화는 현실을 연출하려는 미국의 열광을 잘
보여주었다.

토머스 콜
〈폭풍우 후 매사추세츠 노샘프턴 홀리오크산에서
바라본 물굽이의 모습〉, 1836,
캔버스에 유채, 뉴욕 메트로폴리탄 미술관

바윗덩어리 위 작업대 앞에 한 화가가 아주 작게 보인다. 그는 관람자 쪽으로
몸을 돌린 채 경작된 평원을 보여주는 광활한 파노라마와 처녀림의 경계에 서
있다. 이 그림은 마치 강의 물음표 형태처럼, 인간에 의해 과도하게 개발된 문
명 세계와 자연 세계 사이에서 무엇을 선택해야 하는지 우리에게 묻는 것 같
다.

사진의 발명

18 세기에는 빛에 민감한 질산은에 관해 많은 화학적 연구가 이루어졌고 그 결과 19세기 초에 사진이 탄생했다. 암실 안에 투사한 빛나는 이미지를 고정하려면 빛에 반응하는 용지가 필요했다. 니세포르 니엡스(1765~1833)가 최초로 사진제판술을 고안했다. 그는 과정을 개선하고 햇빛에 노출되는 시간을 줄이기 위해 루이 다게르(1787~1851)와 협력했다. 니엡스가 사망한 후, 다게르는 이미지를 은도금된 금속판에 10여 분만에 양화陽畫로 기록하는 다게레오타입(은판사진술)을 발명했다. 1839년 프랑스 과학 아카데미는 이 발명에 특허를 부여하고, 과학적 발견·발명에서 하듯이 사진술의 공식적인 탄생 날짜로 삼았다. 다게레오타입은 부르주아 계층에서 즉각적으로 성공을 거두었고, 이때부터 초상사진을 찍는 것이 유행이 되었다.

　　이어서 영국인 윌리엄 H. F. 탤벗은 빛을 받으면 거무스름해지는 질산은을 바른 종이를 사용해 사진을 찍는 방식을 고안했다. 이 방식을 '칼로타입'이라고 하는데, 이 방식을 쓰려면 두 가지 작업을 연이어 행해야 했다. 우선 중간매개 역할을 할 음화陰畫를 만들고, 그런 다음 그것을 종이에 찍어내야 했다. 이 음화/양화 시스템은 처음에는 말끔하지 않고 명확하지도 않았지만, 점차로 다게레오타입을 밀어내고 우위를 차지했다. 유럽 곳곳에 사진 동호회가 생겨났다. 기록을 보관하고 자료를 관리하려는 것이 주된 목적이었다. 여행을 하고 그곳의 기념물이나 풍경을 사진으로 남기는 활동도 열풍이었다. 새로운 사진인쇄술이 등장하면서 삽화사진이 들어간 책에는 음화가 많이 쓰였다.

1850년대에 사진은 초상화, 나체화, 풍경화, 풍속화 등 전통 회화 장르를 탐험하는 하나의 산업이 되었다. 많은 화가와 (보들레르를 포함해) 미술평론가들은 이 새로운 관행이 저속하고 지나치게 '노골적'이라고 비판하거나, 움직이는 대상을 고정시키기 때문에 '거짓되다'고 주장하며 반대했다. 들라크루아의 경우(p.197 참고) 이런 현상에서 회화의 종말을 보았을 정도다.

　　그러나 사진가들은 이 새로운 매체를 독점한 채, 인화한 사진에 과감히 수정을 가했으며, 예술가로서 감수성 넘치는 이미지를 표현함으로써 기계적 기록의 차원을 뛰어넘을 수 있다고 생각했다. 예를 들어 귀스타브 르 그레는 파도의 움직이는 이미지를 고정해 멋진 바다 풍경을 선사했다. 이폴리트 바야르와 샤를 네그르는 우스운 거짓 연출을 했다. 사진술은 독자적인 언어를 수립해가는 중이었다.

존 스튜어트, 〈바스피레네 주 라롱의 어레뱅 다리〉 부분 → p.197

스냅사진에서 픽토리얼리즘으로

1880년부터 진정한 기술적 혁명이 일어나 사진술이 20세기의 수준에 근접한다. 가볍고 휴대할 수 있는 사진기가 나와서 즉석에서 사진을 찍을 수 있게 되었고, 건식 유제(필름)를 사용하게 되었다. 취화은 젤라틴 용액을 사용하는 감광 방법이 고안되고 자이스 사社의 새로운 폐쇄 렌즈 사용까지 가세해 '흔들리는' 위험을 피하고 짧은 노출 시간에 좀 더 민감한 필름을 얻을 수 있었다. 이 방식은 삼각대 없이 사진기를 사용할 수 있게 해주었다. 그리고 1888년에 조지 이스트먼은 조절기가 없고 셀룰로이드 필름을 사용하는, "여성들도 다룰 수 있는"(광고문구) 첫 코닥 사진기를 출시했다!

이런 기술적 발전 덕분에 누구나 손쉽게 접할 수 있는 '스냅사진'의 촬영이 대폭 늘었다. 특히 애호가들(사진 작가들)의 반응이 열광적이었다. 사람들은 밖에서 스냅사진을 찍었다. 가족, 자동차, 들판 등 주제도 다양했다. 현장에서 현실을 포착할 수 있었다! 에이킨스, 드가 혹은 보나르 같은 화가들도 자신들의 회화작품에 울림을 만들어내기 위해 이 새로운 매체를 장만했고, 자신들의 연구를 보여주기 위해 그것을 사용했다.

영화 탄생 이전, 생리학자 에티엔 쥘 마레가 동물의 동작을 연구하기 위해 고안한 동체動體사진술chronophotography과 흡사하게 에드워드 머이브리지가 매우 짧은 간격을 두고 연속적으로 찍은 이미지들(〈동물의 운동〉, 1887, p.198 참고)은 동물의 움직임을 분할해서 보는 것을 가능하게 해 생리학 분야를 혼란에 빠뜨렸다. 그렇게 말의 구보 단계들을 분할함으로써, 네 다리 모두 바닥을 딛지 않고 있는 순간을 발견하게 되었다. 이로 인해 메소니에 같은 화가는 자신의 그림을 수정하기까지 했다!

그러나 사진술은 기술지상주의적 접근으로만 쓰이기를 거부하며 미술로서의 자리를 찾았다. '픽토리얼리스트들fictorialists'은 단순한 기계적 기록으로서의 사진의 개념에 반대하며 사진이 현실을 재해석하는 측면을 강조하고 흐릿함, 낮은 대비, 이중인화의 특성을 탐구했으며, 마침내 자연주의를 거부하고 주제의 심리적 진실을 담아내려 했다. 그들은 일명 '안료'(중크롬산염을 함유한 지우개, '목탄', 걸쭉한 잉크)를 이용해 판화 방식으로 공들여 사진을 뽑아냈다. 실험실에서 이미지들을 긁고, 수정하고, 포갰다. 그들은 시대에 뒤떨어질 위험을 무릅쓰고 현기증이 날 정도로 빠른 속도와 비약적인 산업 발전에 저항하면서 상징주의자들과 가까워졌다. 영국인 피터 헨리 에머슨은 영국 픽토리얼리스트들의 수장이었다. 함부르크에서는 호프마이스터 형제가 눈에 띄었고, 파리에서는 로베르 드마시가 포토클럽을 창립했다. 다른 한편, '사진분리파Photo-Secession' 운동을 이끈 앨프리드 스티글리츠는 사진

살롱전에 활발히 참여했을 뿐만 아니라 사진 전문 잡지 『카메라 워크』를 창간하고 뉴욕에서 사진 화랑 291 갤러리를 운영하며 미국의 픽토리얼리즘을 선도했다. 이런 흐름은 20세기 아방가르드 사진술을 예고했다. 아방가르드 사진술은 모더니티의 주제(도시, 군중, 빛…)를 추상 기법으로 포착하는 것과 직접적으로 포착하는 것, 이 두 방향으로 동시에 나아갔다.

존 스튜어트
〈바스피레네 주 라룅의 오래된 다리〉,
앨범 『피레네의 추억』의 도판,
블랑카르에브라르판, 릴, 1853,
염분 처리한 종이에
칼로타입으로 인화,
파리 프랑스 국립도서관
← p.194

→ p.198 참고

피터 헨리 에머슨
산문집 『습지의 나뭇잎들』
에서 발췌,
1895,
사진,
파리 오르세 미술관

▲ **지나치게 정확해서
모조품 취급을 받다!**

들라크루아는 정확하다는 이유로 사진술을 비판했다. 하지만 살아 있는 모델로 하여금 오랫동안 포즈를 취하게 하고 모델료를 지불하는 대신 나체 사진을 참고해서 작품을 그리는 데에는 거리낌이 없었다. 또한 들라크루아는 사진가 외젠 뒤리외의 모델들이 포즈를 취할 때 도왔다.

에드워드 머이브리지

〈동물의 운동〉 9권, 말, c.1880,
사진 앨범,
뉴욕 메트로폴리탄 미술관

"사진은 놀라운 발견이고, 매우 높은 지성을 요구
하는 학문이며, 매우 명민한 정신을 벼리는 예술
이다. 게다가 가장 바보 같은 자들도 그것을 사용
할 수 있다."(나다르)

나다르

〈자화상〉, c.1865,
사진,
파리 건축문화유산 매스미디어 자료관

나다르 Nadar

(1820 파리~1910 파리)

파리의 개구쟁이였던 그는 가족의 생계를 위해 어린 나이에 일을 해야 했다. 천재적이고 열정이 불탔던 펠릭스 투르나숑, 일명 나다르는 나중에 진정한 한 부족의 수장이 된다. 그의 이복동생 아드리앵은 보헤미안 예술가이자 사진가였고, 그의 아들 폴은 프랑스에서 코닥의 전파자 노릇을 하고 나다르라는 예명을 보존했다.

처음에 나다르는 그 시절 가장 큰 산업 중 하나였던 언론계에 들어갔다. 신문을 창간하고 반대 진영 신문들에 풍자화를 발표하기도 했다. 1847년에는 희화화된 초상화 연작 〈문인 갤러리〉(나중에 거대한 석판화로 확장됨), 유명인 300명의 모습을 형상화한 유명한 〈팡테옹 나다르〉를 제작했다. 이어서 사진술을 발견했다.

그는 작가, 화가, 정치인, 여배우 등 당대 유명인들의 모습을 사진으로 남겼다. 모파상, 보들레르, 뒤마, 위고, 졸라, 쥘 베른, 쿠르베, 들라크루아, 코로, 마네, 리스트, 베를리오즈, 바그너, 사라 베르나르 등이었다. 그는 상업적 성공을 거둔 것은 물론이고 파리에서 가장 이름난 사진가 중 한 명이 되었다. 나다르는 장식과 액세서리를 제거하고 순전히 조명만 이용해 모델의 성격을 포착했다(당시에 초상사진은 이미 명실상부한 산업이었다).

새로운 회화 개념에 우호적이었던 나다르는 1874년 4월 15일 카퓌신 대로 35번지에 작업실 하나를 빌려 인상파 화가들로 하여금 첫 전시회를 열게 했다. 자기 건물에 가스로 불을 밝히는 거대한 간판을 설치하는 새로운 행보를 선보이기도 했다!

새로운 기술적 쾌거들도 보여주었다. 자연적인 빛 없이도 사진 촬영을 할 수 있도록 인공조명을 사용했고(특히 카타콤과 하수도에서), 최초로 풍선 기구에 사진기를 실어 공중촬영을 시도하기도 했다. 이 일은 그를 항공사진의 선구자로 만들어주었다. 파리코뮌 시절인 1870년에는 풍선 기구 부대를 만들자고 제안하기도 했다.

1897년, 거의 파산한 그는 마르세유에 정착하여 77세에 새로운 사진 작업실을 열었다. 1900년 파리 만국박람회에서 그의 대표작 회고전이 열렸다.

▲ 영웅이자 스파이

1848년 3월 나다르는 러시아와 전쟁을 하는 폴란드를 돕기 위해 '나다르스키'라는 이름의 여권을 가지고 참전했다. 그러다 어느 광산에 포로로 붙잡혔고, 무상 본국송환을 거부하고 걸어서 파리로 돌아온다. 그 뒤 그는 비밀요원으로 활동했는데, 그의 임무는 프로이센 국경에서의 러시아 군대의 움직임을 파악하는 것이었다.

1852~1871 프랑스 제2제정:
황제 나폴레옹 3세 재위

1878 알렉산더 그레이엄 벨이
전화를 발명

1886 최초의 자동차가 생산됨

1869 수에즈 운하 개통

모더니즘을 향한 사실주의

이 '진보의 세기', 합리화·산업화 그리고 자유화의 세기는 미술 분야에서는 아카데미즘과 장르 및 스타일의 증식 사이에 논쟁이 일어난 세기이기도 하다. 살롱전을 대체할 기관들도 등장했다. 1863년의 낙선전, 만국박람회, 미술 시장, 루이 필리프 치세 때 출현한 반대편 언론도 빼놓을 수 없다. 신문 『르 샤리바리』는 도미에의 정치 풍자화들을 게재했다.

살롱전은 〈오르낭의 매장〉(파리 오르세 미술관)처럼 규모가 너무 큰 작품들을 배제하기도 했는데, 쿠르베는 살롱전의 이러한 상업적 속성을 거세게 비판했다. 1855년에 쿠르베는 '사실주의의 전시장'이라는 명칭으로 공식 살롱전을 대체하는 살롱전을 열었다. 그리하여 사실주의는 (문인 샹플뢰리가 공동 서명한) 하나의 선언으로서, 고전주의자들(앵그르와 그 계파)에게 맞선 낭만주의자들의 논리(들라크루아와 그의 색조)에서 벗어나려는 급진주의적 표현으로서 울림을 갖게 되었다.

눈에 보이는 것을 사실적이고 평범한 방식으로 그린다… 이것이 사실주의의 광범위한 정의이다… 이 정의는 두 세기 전부터 지배적이었던 장르들의 위계와 역사화 우위의 종말을 알렸다. 이때부터 화가들은 풍경화, 사실주의적 그림, 초상화를 그렸으며, 이런 그림들도 대규모 역사화와 마찬가지로 중요하다고 여기게 되었다.

1차 낙선전에 마네는 〈풀밭 위의 점심〉(파리 오르세 미술관)을 제출했고, 휘슬러는 〈흰옷 입은 소녀〉(워싱턴 국립미술관)를 제출했다. 두 작품 모두 품위에 관한 규범을 깨는 그림이었다. 그들이 그림을 그린 방식은 시선에 관한 새로운 논쟁을 불러일으키며 주제 자체보다 더 중요해졌다.

대중문화와 그 소비에 의해 생겨난 다양한 가치에 따라 장르들이 다양해졌다. 길이가 120미터에 달하는 파노라마, 석판화, 사진, 입체영상, 환등기, 삽화, 언론의 풍자화 등 새로운 기술적 방식과 새로운 형태의 볼거리들이 일반화되었다.

1855년에는 프랑스의 시인이자 미술평론가 보들레르가 당대의 잡다한 이미지 한가운데에서 '플라뇌르(한가롭게 거니는 산책자)'로서 파리를 관찰하는 (본질적으로 남성의 눈으로!) 예술가의 이미지를 통해 모더니티를 옹호했다.

이 시기에 일본풍이 대두해 전통적인 원근법(빛과 그림자를 통해 표현되는 입체감)에 반기를 들고 단일 색조와 (족자처럼) 세로가 긴 판형이 유행하게 한 것도 잊지 말자.

귀스타브 쿠르베 Gustave Courbet

[1819 오르낭(두Doubs)~1877 라투르드페일(스위스)]

천재적
재능!

"확고부동한 자신감이 있고 꺾을 수 없는 끈기를 가졌다." 쿠르베와
동시대를 살았던 한 평론가는 그에 대해 이렇게 썼다.

쿠르베는 유복한 농부 집안에서 태어났다. 자신이 태어난 프랑슈콩테 지역과 가족에 늘 큰
애착을 느꼈다. 쿠르베는 영감을 주는 고향의 모습을 즐겨 그렸고 정기적으로 찾았다. 그곳은
그의 종교였다. 처음에는 브장송에서 미술 교육을 받았고, 파리로 가서 법률을 공부했다.
그러나 얼마 지나지 않아 법률 공부를 그만두고 루브르에서 복제화를 그렸다.

그는 저명한 화가가 되기 위한 통과의례인 살롱전에 때로는 받아들여지고 때로는
거부되었다. 마침내 나라에서 그의 그림 〈오르낭에서의 저녁 식사 후〉(릴, 팔레 데 보자르)와
〈센 강변의 숙녀들〉(파리, 프티팔레 시립미술관)을 구매한다. 〈센 강변의 숙녀들〉이 팔린 후
그림 주문이 밀려들지만, 그의 많은 작품이 몰이해에 부딪치고 주문을 일으켰다. 〈돌 깨는
사람〉(파괴됨), 〈오르낭의 매장〉(파리 오르세 미술관), 술 취한 성직자의 모습을 그린 〈성직자
회의에서 돌아오는 길〉(소실됨), 정신분석학자 자크 라캉이 오랫동안 은밀히 소장했던, 여성의
성기를 클로즈업해서 그린 유명한 〈세상의 기원〉(오늘날에는 오르세 미술관에 소장되어 있음)이
그랬다.

쿠르베는 아카데미의 전통, 역사 · 종교 · 신화에서 따온 주제 혹은 우의적 주제에 반대하고
하인과 농부, 노동자 들을 그렸다. 그는 추함을 그리는 화가를 자처했고 진실을 추구했다.
낭만주의를 매장하려 했다. 그의 많은 그림이 살롱전에서 거부당했으므로, 그는 공식 살롱전이
열리는 곳 옆에 있는 한 전시장에 자기 나름의 전시회를 열었다. 그가 사실주의의 수장을

▶ 모델은
깨끗해야 한다?

사실주의자 쿠르베는 진흙투성이의 송아지를 그리고
싶었다… 그러나 농장주가 그림으로 그려야 하니
깨끗해야 한다며 그 송아지를 깨끗이 씻겨버렸다!

▶ 스스로를
그리다

그가 초기에 그린 그림에는 거의 다 그 자신이 등장했다.
실질적인 문제 때문이었을까(당시 쿠르베는 가난했고 모델료를
지불할 능력이 없었다) 아니면 자기중심주의 때문일까? 화가 생활 내내 그는 자신이
그린 스스로의 모습(머리카락, 수염)을 주기적으로 수정했다.

1857 보들레르, 『악의 꽃』,
플로베르, 『마담 보바리』

1851 런던 수정궁, 1차 만국박람회

1842 발자크, 『고리오 영감』　　　　1852~1871 오스만 남작의 대규모 파리 개조 작업

자처했으므로, 그 전시회에 '사실주의의 전시장'이라는 명칭을 붙였다.

1871년 그는 정치적 신념에 따라 파리코뮌을 지지했다. 미술인 동맹 대표직을 맡았고, 나폴레옹이 세운 방돔 기둥을 파괴하라는 지시를 내렸다. 이후 코뮌이 무너지자 그는 체포되었고(하지만 왕관의 보석들을 루브르에 안전하게 은닉해둔 사람이 바로 그였다!), 방돔 기둥 재건립 비용을 대고 6개월간 감옥에 갇히는 판결을 받았다. 그는 감옥에서 계속 그림을 그렸다. 석방된 뒤에는 빚이 더욱 늘었다. 지불 기한을 지킬 수 없었던 그는 프랑스를 떠나 스위스로 갔다. 스위스에서도 돈 문제와 소송들이 그를 끊임없이 괴롭혔다. 그는 병들고 파산한 채 스위스에서 생을 마쳤다.

귀스타브 쿠르베
〈안녕하세요, 쿠르베 씨〉, 1854,
캔버스에 유채,
몽펠리에 파브르 미술관

 **늘 다시 시작하는
바다**

"해양화에서 쿠르베는 절대 해안 풍경을 그리지 않았다.
낭만주의자들처럼 난파 장면을 그리지도 않았고, 네덜란드
화가들처럼 폭풍우에 맞서 싸우는 배도 그리지 않았고, 터너처럼 동요하는 하늘도 그리지
않았고, 부댕처럼 해안에 다시 모이는 장면도 그리지 않았고, 인상파처럼 분주한 항구의
모습도 그리지 않았다. 그랬다, 그는 그저 바다를 그렸을 뿐이다."(J. L. 마리옹)

카미유 코로 Camille Corot

(1796 파리~1875 파리)

유복한 상인의 아들이었던 코로는 그림에만 관심이 있었고, 스위스 미술 아카데미의 야간 과정에서 그림을 공부했다. 이윽고 부모를 설득해 화가가 되기 위한 허락을 받아냈다. 이탈리아에서 그랜드 투어를 한 후 프랑스의 시골과 스위스를 두루 돌아다녔다. 나머지 시간에는 파리 근교 빌다브레에서 그림을 그렸다.

그의 초기 그림들은 살롱전에서 연거푸 눈에 띄지 못했다. 그러다 1834년에 메달을 수상했고, 1855년에는 나폴레옹 3세가 그의 그림 한 점을 구입했다. 고전적인 그림 교육을 받은 코로는 낭만주의를 무시했다. 클로드 로랭의 역사풍경화에서 영감을 받고 그것을 재해석했으며, 아직은 거리가 멀긴 하지만 인상주의로 향하는 길을 나아갔다. 인상주의의 정신을 이해하긴 했지만, 형태적인 면에서 인상주의를 공유하지는 않았다. 인상주의자들은 빛을 통해 특별한 한순간을 포착하려 한 반면, 코로의 풍경화는 내면의 감정을 표현했다.

그는 야외에서 그림을 그린 최초의 화가 중 한 명이고, 이 점에서 바르비종파의 선구자 중 한 사람으로 간주된다. 그러나 이런 점 때문에 칭찬을 받은 적은 없다. 그는 자연에 대한 조금 우울한 분위기가 감도는 이상화된 시각을 평생 유지했다.

카미유 코로
〈모르트퐁텐의 기억〉,
1864, 캔버스에 유채,
파리 루브르 박물관

부유하면서 너그러웠던 화가

코로는 나이가 들면서 매우 부유해졌지만, 베풀 줄 아는 너그러운 성품으로 주위에 귀감이 되었다. 맹인이 된 가난한 화가 오노레 도미에에게 집을 사주었으며, 빈곤한 화가들이 그림을 좀 더 비싼 값에 팔 수 있도록 그들의 그림에 서명을 해주었다. 그래서 프랑스에서는 진품이든 가품이든 코로의 작품을 소장하지 않은 미술관을 찾기가 어려울 정도다!

드가 vs 코로

1898년에 르누아르가 코로의 소품 한 점을 사기 위해 드가의 그림을 팔았다. 이를 알게 된 드가와 르누아르의 사이가 틀어졌다. 하지만 드가는 1883년에 코로에 대해 이렇게 말했었다. "그는 가장 위대한 화가다. 매사에 앞서간다."

1851 런던 수정궁, 1차 만국박람회

1857 보들레르, 『악의 꽃』, 플로베르, 『마담 보바리』

1842 발자크, 『고리오 영감』

1852~1871 오스만 남작의 대규모 파리 개조 작업

바르비종파 Barbizon school

컨스터블을 필두로 한 영국 화파는 풍경화를 하나의 온전한 장르로 인정받게 하려고 노력했고, 이에 영향을 받은 바르비종파 화가들은 관찰에 기반을 두고 풍경화의 새로운 개념을 제시했다. 그들은 한창 산업화로 급팽창하던 도시를 떠나 자연으로 돌아가자고 부르짖었다. 또한 형이상학적 특징을 드러내고 원초의 신비를 추구하면서 시골 세계를 사실주의 기법으로 묘사했다.

1848년 혁명 후 친구 사이인 화가 혹은 평론가들(그중에는 도미에와 테오필 고티에도 있었다)이 퐁텐블로 숲 끄트머리에 창고를 소유한 테오도르 루소의 집에서 모임을 가지곤 했다. 다른 사람들은 바르비종에 있는 간Ganne 여인숙에서 모였다. 특히 화가 나르시스 디아즈, 콩스탕 트루아용, 샤를 자크가 이 여인숙의 오랜 단골이었다. 코로도 과거 그곳의 손님이었고, 쿠르베는 1841년에 그곳에 들렀다. 풍경화가들의 소집단은 바르비종파라는 이름으로 유명해졌다. 벨기에(테르뷔런파의 창시자들), 독일(리베르만), 미국(와이엇 이튼) 등 외국에서 온 많은 화가들도 이곳에 모여들었다. 도비니와 뒤프레도 자연에 대한 관심을 되살리는 데 참여했다. 시슬리를 포함한 인상파 화가들도 1860년부터 바르비종에 왔고, 순색의 선들을 나란히 배치하고 야외에서 그림을 그리는 등 그들의 기법에서 영감을 받았다.

장 프랑수아 밀레(1814~1875)는 1849년 말 아예 바르비종에 정착했다. 그의 풍경화들은 농촌의 전통을 예찬한다. 들판에서 일하는 농부들의 고귀한 몸짓을 담았지만, 그들의 피로, 반복되는 몸짓도 표현했다. 시골 주제에 대한 이런 향수는 곧 그에게 큰 명성을 가져다주었다. 그러나 이 '농부의 화가'는 그림이 단순하고 소박하다며 조롱받았고 지나치게 통속적인 모티프를 사용한다는 비판을 받았다.

장 프랑수아 밀레
〈만종〉, 1857~1859,
캔버스에 유채, 파리 오르세 미술관

밀레는 유년 시절의 기억을 그림으로 그렸다. 멀리서 종소리가 들려오는 가운데 농부 두 명이 감자 수확을 멈추고 '가여운 망자들을 위한 삼종기도'를 읊조린다. 그림 속 두 사람은 이후 서구 미술에서 매우 상징적인 존재가 되었다.

◢ 훌륭한 추측

초현실주의 화가 살바도르 달리는 그림 속 농부들이 관을 앞에 두고 묵상하고 있다고 말함으로써 이 그림의 엄청난 명성에 일조했다. 그의 요청에 따라 루브르 박물관은 이 그림을 X선으로 촬영했다. 정말이었다! 바구니 밑에 직사각형의 형태가 보였다. 밀레가 그 위에 덧칠을 한 것이다. 그 직사각형 형태는 정말 어린아이의 관일까?

오노레 도미에 Honoré Daumier

[1808 마르세유~1879 발몽두아(발두아즈)]

도미에는 유리 상인 겸 시인의 아들로 태어나 파리에서 그림 수업을 받고 석판화가의 작업실에서 일했다. 이것이 그의 인생 흐름을 결정지었다.

좌파 성향이 강하고 왕권에 적대적이었던 그는 프랑스 최초의 삽화가 들어간 풍자 주간지 『라 실루에트』에 정치 풍자화를 발표하는 것으로 화가 경력을 시작했다. 왕 루이 필리프를 조롱하는 석판화 때문에 6개월 징역형과 500프랑 벌금형을 받았다. 그럼에도 계속 미술을 통해 자신의 정치적 견해를 표명했다. 1834년의 소요 때 죽임을 당한 노동자의 모습을 표현한 가혹한 석판화 〈트랑스노냉 거리〉를 제작한 것은 물론이고, 우파 정치인들의 흉상도 제작했다. 언론의 자유를 제한하는 법률이 공포되자, 노선을 바꾸어 당대 부르주아들의 풍습, 특히 법률적 풍습을 비난했다(〈법조계 사람들〉 연작). 이로 인해 그의 명성이 더욱 커졌고 이 명성은 오늘날까지 이어지고 있다.

이후 그는 유화를 그리기 시작했다. 이때의 작품으로는 특히 〈돈키호테〉 연작이 유명하다. 하지만 그는 20세기에 와서야 유화에 대한 재능을 인정받았다. 1878년 빅토르 위고가 주도하여 그의 회고전이 열렸다. 그러나 그때쯤 맹인이 된 도미에는 그 전시회에 참석하지 않았다. 그는 코로가 사준 누옥에서 빈곤한 상태로 생을 마쳤다.

도미에는 사실주의자였지만, 고야 혹은 렘브란트의 화풍을 따랐다. 또한 그는 예언자였다. "도미에는 가장 중요한 사람 중 한 명이다. 단지 풍자화 분야에서만이 아니라, 근대미술 전체에서 말이다."(샤를 보들레르)

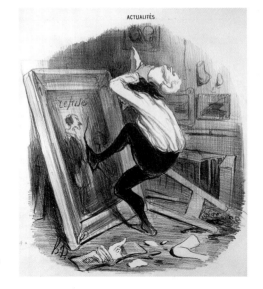

오노레 도미에
〈'낙선', 배은망덕한 국가여,
너는 내 작품을 가지지 못할 것이다!〉, 1840,
판화, 파리 국립 고등미술 아카데미

거침없이 말하다

로마 시스티나 예배당에 있는 미켈란젤로의 프레스코화를 바라보면서 화가 도비니는 외쳤다. "마치 도미에의 그림 같아!" 이 말은 확실히 과한 면이 있지만, 르네상스의 거장 미켈란젤로가 만들어낸 강력한 형태들이 도미에에게 미친 영향을 잘 보여준다. 하지만 도미에는 프랑스 밖으로 나가본 적이 한 번도 없었다!

1851 런던 수정궁, 1차 만국박람회

1857 보들레르, 『악의 꽃』,
플로베르, 『마담 보바리』

1842 발자크, 『고리오 영감』 1852~1871 오스만 남작의 대규모 파리 개조 작업

아돌프 폰 멘첼 Adolf von Menzel

[1815 브레슬라우(독일), 오늘날의 브로츠와프(폴란드)~1905 베를린]

멘첼은 미술사에서 가장 재능이 뛰어나고 가장 많은 작품을 남긴 화가에 속한다(그림이 1만 점이 넘는다!). 1871년 프로이센이 독일을 통일하고 애국주의가 두드러지는 상황에서 멘첼의 작품이 주목받았고 그는 화가로서 확실하게 인정을 받았다.

그는 17세에 아버지의 석판화 작업실을 이어받아 가족의 생계를 책임지게 되었다. 유화도 그렸지만, 그의 명성을 탄탄하게 해준 것은 프로이센의 프리드리히 2세에 관한 책에 실린 삽화 400점이었다. 독일 역사에 관한 그림들은 이후 멘첼을 독일에서 가장 인기 있는 화가로 만들어주었다. 그의 애국심, 프로이센의 확장을 위한 선전은 대중의 취향에 잘 맞았다.

밝은 색상, 소형 그림 위의 경쾌하고 넓은 터치와 감수성이 그를 인상파의 선구자로 만들었다. 이후 이 길을 포기하긴 했지만 말이다. 1860년부터 그는 동시대인들의 삶과 노동자들의 세계를 사실주의 기법으로 그렸다.

말년에 멘첼은 베를린의 상징이 되었다. 그러나 그가 받은 큰 존경에는 대가가 따랐다. 황제의 광대이자 공식 화가로 여겨진 것이다. 하지만 멘첼은 독립적이고 독창적인 성격이었고, 근대미술의 도래를 준비하고 있었다.

아돌프 폰 멘첼
〈제철소(근대의 키클로페스들)〉, 1875,
캔버스에 유채, 베를린 신 국립미술관

이 신화적인 그림에는 두 가지 목적이 있다. 독일의 산업적 역량을 찬양하고, 근대의 키클로페스들, 즉 노동자들이 초인적인 작업을 완수하는 모습을 보여주는 것이다. 인간들은 고통스러워하고, 공간 대부분을 차지하는 기계들 옆에서 조그맣게 보인다. 화가는 그 어떤 세부도 놓치지 않고 세밀하게 표현했다.

키는 작지만…

그는 키가 1미터 50센티미터로 매우 작았다. 드가의 친구 한 명은 파리에서 열린 어느 무도회에서 멘첼을 본 것을 기억했다. "안경을 쓴 키 작은 남자였지요. 말수가 별로 없고 샴페인을 마셨어요. 그리고 줄곧 그림을 그리고 있었지요."

토머스 에이킨스 Thomas Eakins

(1844 필라델피아~1916 필라델피아)

남북전쟁 동안 사태의 추이를 알리기 위해 미국 대중 사이에 많은 사진이 유통되었다. 윈슬로 호머(1836~1910) 같은 화가들은 이런 자료들에 영감을 받았다. 이를테면 호머의 〈전선에서 온 포로들〉(뉴욕 메트로폴리탄 미술관)은 후경에 서 있는 병사들의 전신을 쿠르베의 사실주의적 기법으로 생생히 그려냈다.

에이킨스는 호머에 감탄했고, 사진에 열광했다. 머이브리지가 그랬듯이 그는 움직임을 분해하려 시도했다. 호기심이 매우 많았던 그는 현실을 철저히 분석하려고 노력했고, 객관적 시선으로 세상을 보려 했다. 하지만 그는 미국에서 가장 오래된 미술 학교인 펜실베이니아 미술 아카데미에서 교육을 받았다. 프랑스에 가서 화가 장 레옹 제롬의 작업실에서 3년 동안 살아 있는 모델을 보고 그리는 기법을 연마하기도 했다.

그리고 고향 도시로 돌아와 일상생활의 장면들을 꾸밈 없는 사실주의 기법으로 그림으로써 조국 미국에 대한 애정을 보여주었다. 드가가 그랬던 것처럼 근대적 맥락 속에 인간의 육체를 연출하려는 그의 열망은 필라델피아에서 추문을 불러왔다. 사람들은 그가 교수로 있던 펜실베이니아 아카데미의 남녀 혼성 수업에서 누드 모델을 그리게 했다며 그를 비난했다. 당시의 청교도 사회로서는 용인할 수 없는 사건이었다. 이 일로 그는 아카데미 교수직을 박탈당했고 홀로 계속 그림을 그렸다.

토머스 에이킨스
〈미역 감는 남자들〉, 1884~1885,
캔버스에 유채, 포트워스(텍사스) 아몬 카터 미술관

명백한 자발성에도 불구하고 에이킨스는 고전주의에서 육체의 피라미드형 구도를 빌려왔다. 그렇기는 했지만, 그는 현실감을 강화하고 움직이고 있는 인물들을 그리기 위해 이 벌거벗은 남자들의 네거티브 사진을 여러 장 활용했다. 그림 오른쪽 하단에는 미역 감는 남자들 쪽으로 헤엄치는 그 자신의 모습도 그려져 있다. 관음하는 사람의 자세일까?

1851 런던 수정궁, 1차 만국박람회

1857 보들레르, 『악의 꽃』, 플로베르, 『마담 보바리』

1842 발자크, 『고리오 영감』

1852~1871 오스만 남작의 대규모 파리 개조 작업

제임스 애벗 맥닐 휘슬러

James Abbott McNeill Whistler [1834 로웰(매사추세츠)~1903 런던]

휘슬러는 재능을 타고난 화가이자 탁월한 판화가, 반순응주의자였으며 하나의 범주에 넣을 수 없는 미술가이다. 그는 벨라스케스, 쿠르베의 사실주의, 터너의 흐릿함, 라파엘 전파, 일본 판화, 상징주의, 인상파 등 많은 유파에서 큰 영향을 받았다. 드가는 이렇게 말했다. "처음에 (…) 휘슬러와 나는 같은 길, 네덜란드의 길 위에 있었다." 휘슬러가 보다 철저히 연구했다면 드가처럼 근대미술의 창시자로 역사에 남았을 수도 있다. 그는 1855년에 프랑스에 정착해 사교생활을 시작했다. 간단히 말해 쿠르베의 제자, 팡탱라투르, 보들레르, 말라르메, 영국 작가 오스카 와일드의 친구가 되었다. 그는 프루스트의 소설『잃어버린 시간을 찾아서』에 나오는 화가 엘스티르의 실존 모델이기도 하다.

제임스 애벗 맥닐 휘슬러
〈회색과 검은색의 조화 제1번〉, 일명
〈미술가의 어머니〉, 1871,
캔버스에 유채, 파리 오르세 미술관

이 그림은 1891년 프랑스 정부가 구입했고, 오늘날 미국이 아닌 다른 나라가 소장한, 미국 화가가 그린 가장 유명한 그림 가운데 하나가 되었다.

1863년 살롱전에 유명한 〈흰옷 입은 소녀〉(워싱턴 국립미술관)를 출품했으나 입선작에서 제외되어 낙선전에서 마네의 〈풀밭 위의 점심〉 옆에 걸려 큰 인기를 끌었다. 그림의 모델 조안나 히퍼넌은 휘슬러의 정부情婦이자 모델이었고, 쿠르베와도 같은 관계였다.

'예술을 위한 예술'을 추종했던 휘슬러는 그림 속에 서사를 담아내지 않고 색과 형태 같은 조형 요소를 강조함으로써 음악에서와 같은 조화를 만들어냈다. 또 자신의 그림들에 음악에 붙이는 것과 같은 형식의 제목을 붙였다.

1860년 런던으로 이주해 템스강 항구와 부두에서의 생활을 그렸다. 자신의 그림을 폄하한 영국의 영향력 있는 평론가 존 러스킨에 맞서 소송을 벌여 승소했지만, 이 소송으로 인해 결국 파산했다. 베네치아에서 14개월을 보내며 훌륭한 파스텔화와 수채화를 그리기도 했다.

▼

지나치게 비싼 가격?

존 러스킨의 변호사가 휘슬러에게 물었다. "〈검정과 금빛의 야상곡〉을 그리는 데 얼마나 걸렸습니까?" "반나절 걸렸습니다." "반나절 걸린 작업물이라면 200기니 정도면 적당하지 않습니까?" "안 됩니다. 이 그림에는 한평생의 경험이 녹아 있어요!"

▼

어디에나 있고 동시에 어디에도 없는

휘슬러는 러시아 상트페테르부르크에서 자라며 그곳에서 미술 학교를 다녔다. "나는 내가 바라는 시기에, 원하는 장소에서 태어났다. 그리고 로웰에서 태어나길 원치 않는다."—러스킨과의 소송에서 휘슬러가 한 말

에두아르 마네 Édouard Manet

(1832 파리~1883 파리)

천재적 재능!

마네는 파리의 상류 부르주아 출신이고 원래 해군에 입대할 생각이었다. 리우로 가는 배를 탔지만(리우에서 매독에 걸린다) 해군사관학교 입학시험에 낙방하고, 이후 화가가 된다. 그는 유명한 토마 쿠튀르의 작업실에서 그림을 배웠지만, 쿠튀르의 아카데미 기법을 거부했다. 그는 거장들(벨라스케스, 고야, 티치아노)의 화법을 모사했는데, 그가 구상하던 사실주의를 통해 새로이 그림에 접근하기 위해서였다. 하나의 범주에 한정할 수 없는 화가였던 그는 장르의 모든 관습을 무시하며 결연히 모더니티를 향해 나아갔다. 하지만 아직 인상파는 아니었고, 오히려 커다란 얼룩들의 형태로 색을 사용했다. 한편으로 그룹 전시에 참여하기를 거부했고 독자적이었던 그는 살롱전에서 수상하려는 야심을 갖고 있었다.

그렇기는 했지만, 그의 다양한 그림 주제들이 추문을 불러왔다. 자투리 채소를 그림으로 그린 〈아스파라거스〉(파리 오르세 미술관)는 평범한 채소에 처음으로 역할을 부여했다! 여성을 그린 〈나나〉(함부르크 미술관) 같은 초상화들은 여성을 보는 남성의 시선을 잘 드러낸다. 〈능욕당한 그리스도〉(시카고 아트 인스티튜트)에서는 예수가 살과 뼈를 가진 인간으로 제시된다. 정치적 주제를 다룬 고야풍의 〈막시밀리안 황제의 처형〉(만하임 미술관)은 나폴레옹 3세에게 버림받고 멕시코에서 총살형을 당한 합스부르크 가문 황제의 모습을 그린 그림이다. 하지만 특히 〈풀밭 위의 점심〉(파리 오르세 미술관)이 대중에게 큰 충격을 주었다. 어떻게 근대식 정장을 갖춰 입은 남자들 옆에 벌거벗은 여자를 그릴 수 있을까? 서양 미술의 전통을 이루는 신화 속 여성들의 모습과는 완전히 다른 이 그림 속 여자(12년 동안 그의 모델을 한 빅토린 뫼랑)의 몸은 에로티시즘을 기탄없이 드러낸다. 마네는 〈올랭피아〉(파리 오르세 미술관)로 한술 더 떴고, 새로운 추문을 불러일으켰다. 〈올랭피아〉는 티치아노의 〈우르비노의 비너스〉(드레스덴 국립미술관)와 고야의 〈옷을 벗은 마하〉(마드리드 프라도 미술관)에서 영감을 얻은 작품이다. 나체의 여인이 누워 있는 그림으로, 고객을 기다리는 창녀의 모습을 거침없이 보여주고 있다. 게다가 그림 속 창녀는 오만한 표정으로 관람자를 똑바로 바라본다!

그럼에도 마네에게는 보들레르, 들라크루아, 졸라, 말라르메 같은 믿음직한 옹호자들이 있었고, 그는 그들과 가까이 지냈다. 1863년 낙선전이 열린 후 그는 아방가르드 미술의 주역이

베르트의 초상화들

마네는 베르트를 화가로서가 아니라 검은 옷을 입은 신비에 싸인 여인의 모습으로 멋지게 포착해냈다. 마네와 베르트 모리조와의 관계에는 수수께끼 같은 면이 많다. 이들 사이에 오간 서신은 전혀 남아 있지 않다. 전부 불태워진 걸까? 1874년 베르트가 마네의 남동생 외젠과 결혼해 그의 제수가 된 뒤, 마네는 더 이상 그녀의 모습을 그리지 않았다… 마네는 초상화라는 장르를 단념하고 아르장퇴유로 가 야외에서 그림을 그렸다.

되었다. 확신에 찬 공화주의자였던 그는 화가 메소니에의 지시에 따라 드가와 함께
1870년 보불 전쟁에 참전했다! 그는 젊은 인상파 화가들과 함께 전시회를 열지는 않았지만
그들, 특히 드가 · 르누아르 · 휘슬러 그리고 모네의 후견인 격 인물이었다.

　　사교적인 성격이었던 마네는 쿠튀르 작업실의 동료들과 함께 (바티뇰 구역을 유명하게 만든)
카페 게르부아에 자주 드나들었고, 이어서 인상파 화가들의 모임 장소인 라 누벨 아테네(블랑슈
광장)에도 드나들었다. 마네의 어린 시절 친구이며 파리 국립 미술 아카데미의 교장이었던
앙토냉 프루스트가 1881년 그에게 레지옹 도뇌르 훈장을 수여했다. 마네는 51세에 매독으로
세상을 떠났다. 그의 죽음은 모두에게 충격이었다.

에두아르 마네
〈발코니〉, 1869년 살롱전,
캔버스에 유채, 파리 오르세 미술관

고야의 영향은 여전했다(〈발코니의 마하들〉)! 어두운 색조의 배경에 하얀 색조가 뚜렷이 부각되고, 안쪽 실내에는 (마네의 아들) 레옹의 실루엣이 희미하게 보인다. 발코니에 세 명의 인물이 있는데, 그들의 시선은 한 곳으로 집중하지 않는다. 화가는 일화를 거부하고 관찰자의 눈길에 신경 쓰지 않는 세 인물만을 묘사하고 있다…
살롱전에서 혹평을 받은 것도 무리가 아니다. '기이한 사실주의', '공격적인 녹색' '악취미'… 하지만 마네는 화가이기도 했던 젊은 여성 베르트 모리조(왼쪽 여성)를 보여주고 싶어서 그녀를 설득해 포즈를 취하게 했다.

파시 묘지
　　　마네의 무덤에는 다음과 같은
말장난 투의 비문이 새겨졌다. "그는 여기 머무르고
머무를 것이다." 이 가족 묘소에는 그의 아내 쉬잔,
남동생 외젠 그리고… 제수씨 베르트 모리조도 잠들어
있다.

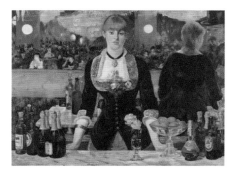

작가 위스망스는 이 그림을 '신기루'라고 말했다. 거울 속에
비친 모습으로 제시되는, 가운데 서 있는 여성 쉬종이 술집
에서 이야기를 나눈 남자는 사실 이미 사라진 상태! 그리
고 관찰자인 우리가 그 남자의 자리를 차지하고 있다. 마네
는 이 그림을 통해 회화의 예술적 허용을 보여주려 했다.

에두아르 마네
〈폴리 베르제르의 술집〉, 1881~1882,
캔버스에 유채, 런던 코톨드 인스티튜트
→ p.200

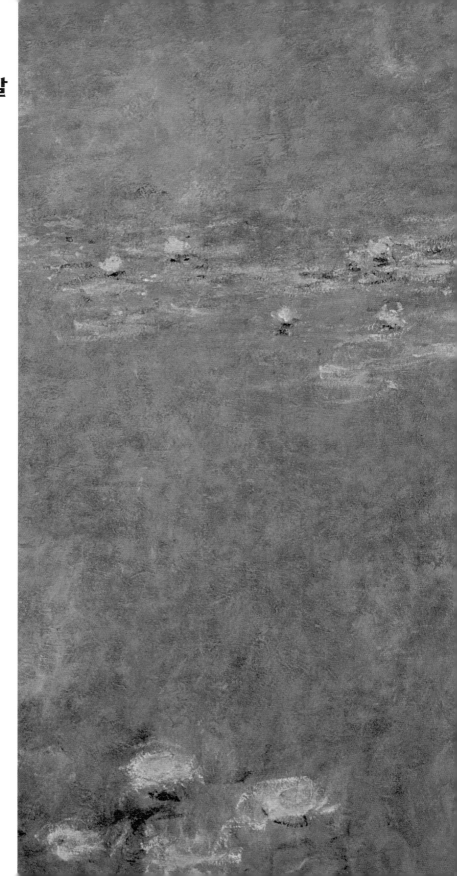

인상주의

소 위 '인상파 화가들'이 도입한 혁명의 진가를 제대로 평가할 필요가 있다. 1874년 미술평론가 루이 르루아가 '인상파'라는 명칭을 만들었다. 파리 카퓌신 로 35번지, 사진가 나다르의 작업실에서 전시회를 연 30여 명의 화가·조각가·판화가들에 대해 르루아는 '무명미술가협회', 한 무리의 '선동자'들이라고 빈정거리며 이들을 인상파라고 불렀다. 이들 중에는 드가, 세잔, 모리조, 부댕, 피사로, 르누아르 그리고 모네가 있었다. 이들의 전시회는 실패였지만 큰 반향을 불러일으켰다! 적어도 살롱전에서 낙선한 이 독립적인 화가들은 제도권에서 빠져나와 그들의 결속을 독려하는 이름(그다지 적절하지는 않았지만) 아래 모였다. 그들은 새로움을 갈망했고, 절차탁마하며 창작 활동을 했다. 또한 스스로 즐기고, 당대 산업과 도시의 급성장에 참여하고, 그리하여 사회적 변화를 예증하기를 원했다. 이들의 새로움을 뭐라고 설명해야 할까?

우선 주제의 변화가 있었다. 역사나 신화의 우세는 끝났다. 화가들은 야외에서 눈에 보이는 것을 그렸다. 인간이 현실과 맺는 관계의 다양한 양상을 그림으로 옮기려 했다. 그들은 자연(미역 감기, 전원, 해변, 독서)이나 부르주아들이 여가를 즐기는 도시의 새로운 장소들(카페, 무도회, 오페라 극장, 전등불, 연기, 거울에 비친 모습)을 소재로 삼았다.

그리고 회화에 새로운 기법을 적용했다. 작업실에서 조수들이 안료를 빻는 시대는 지나갔다. 튜브 물감의 등장으로 화가들은 야외에서 혼자 그림을 그릴 수 있게 되었다. 데생의 우위도 끝났다. 색, 세분화된 작은 '터치들'로 세상을 이해할 수 있게 되었다. 시시각각 변하는 빛을 표현한 붓터치들은 관람자의 눈에서 서로 뒤섞였고, 공기가 진동하면서 시야가 흐릿해지는 느낌을 주었다. 그림의 색조도 밝아졌다. 꼼꼼하게 공들여 그리는 시대도 끝났다. '미완'의 느낌은 이제 새로운 취향이 되었다.

마침내 모더니티가 시작되었다. 쿠르베와 마네가 꾸준히 성과를 보여주는 가운데 인상파 화가 중 어떤 이들은 다른 이들보다 더 진보적이었으나, 인상파는 대개 변화에 관심을 가졌고 시간을 포착해 시간의 흐름과 그 덧없음에 대한 이미지를 보여주었다.

엄밀히 따져보면 인상파 화가들은 짧은 기간 그룹으로 활동했다. 그들은 1874~1886년 여덟 번의 전시회를 열었다. 그러나 여기에 그들의 운동이 최초로 태동한 시기(바티뇰 그룹이 마네를 지지하고 따랐을 때로, 이들은 바티뇰에 있던 화가 팡탱라투르의 작업실에 모여 포즈를 취했다. p.217 참고)와 1차 세계대전 후 모네의 연구 기간을 더할 수 있다.

그렇기는 했지만, 1882년부터 여러 문제들이 인상파 그룹을 어지럽힌다. 세잔은 거리를 두고 떨어져 있었다. 화상 폴 뒤랑뤼엘이 주식 시장의 대폭락으로 파산한 뒤 다른 화상 조르주 프티와 경쟁했다. 피사로는 르누아르와 갈등을 겪었고, 모네는 지베르니에 은거했다. 역사는 인상주의라는 용어만 채택했다. 이 용어는 많은 행위와 다양한 인격을 모두 포함했다.

천재적 재능!

폴 세잔 Paul Cézanne

(1839 엑상프로방스~1906 엑상프로방스)

세잔은 20세기로 가는 문을 열었다. 그는 근대미술의 아버지 중 한 명이다. 피카소와 브라크는 공간에 관한 그의 성찰과 대상에 대한 재현을 계승하여 큐비즘을 창시했다.

그의 아버지는 모자 판매인이었는데, 당시 엑상프로방스에 딱 하나 있던 은행을 인수했다. 덕분에 세잔은 아버지의 사망 후 거액의 돈을 만질 수 있었다.

1857년에 그는 시립 미술 아카데미에 등록했지만, 아버지의 명에 따라 다시 엑스 법과대학에 들어갔다. 그러나 얼마 지나지 않아 그만두고 파리에 가서, 나중에 소설가가 되는 학교 친구 에밀 졸라를 만나고 파리의 유명한 미술학교인 쉬스 아카데미에서 피사로와 모네도 만났다. 그는 에콜 데 보자르 입학시험에서 낙방했고, 살롱전에도 연이어 낙선했다. 그는 주기적으로 프로방스 지방에 내려가 정물화와 초상화를 그렸고(평생에 걸쳐 200점 가까이 그렸다), 나중에 그의 아내가 되는 오르탕스도 만났다(오르탕스의 초상화도 45점 그린다). 그가 그린 1,000점이 넘는 그림 중에는 자화상 26점과 생트 빅투아르 산을 그린 풍경화 80점이 있다.

인상파에 가담해 그 창시자 중 한 명이 되지만 총 8회의 합동 전시회 중 첫 번째(1874)와 세 번째 전시회(1877)에만 참여했다. 1870~1880년 동안 인상파 화가들의 영향을 받아 밝고 빛나는 색채와 다양하고 섬세한 터치를 사용했다. 그러나 이후에는 대상들의 형태, 양감, 기하학적 구조화에 관해 자문하면서 현실의 재현에서 벗어나려고 애쓴다. 이런 연구가 그를 20세기 미술의 새로운 길로 이끌었다.

폴 세잔
〈비베뮈스에서 본 생트 빅투아르 산〉, 1897, 캔버스에 유채, 볼티모어 미술관

1880년대 말부터 화상 폴 뒤랑뤼엘의 후원을 받았고, 1895년에는 또 다른 화상 앙브루아즈 볼라르가 그의 첫 개인전을 열어준다. 이후 그의 그림값이 올라간다.

그는 생트 빅투아르 산을 그리다 세상을 떠났다.

에밀 졸라와의 관계

사람들은 세잔이 가장 친했던 친구 졸라와 불화를 겪은 이유가 『루공 마카르』 총서의 열네 번째 소설 『작품』 때문이라고 추정한다. 이 소설에서 졸라는 '실패한 위대한 화가', '자존심만 세고 그림을 성공시키지 못하는 무능한 화가'의 운명을 이야기한다. 소설 속 화가는 절망해서 스스로 목을 맨다. 세잔도 클로드 랑티에라는 이름의 이 화가에게서 자신의 모습을 보았을 것이다(마네와 모네도!). 그런데 얼마 전 세잔이 1887년에, 그러니까 졸라와 불화가 있었던 것으로 추정되는 기간 이후에 졸라에게 보낸 매우 우정 어린 편지가 발견되었다. 하지만 1896년 졸라는 엑스에 가서 며칠을 보내는 동안 세잔을 만나지 않았다. 그때 세잔이 분명 엑스에 있었는데도 말이다. 졸라의 장례식 때 세잔은 뜨거운 눈물을 흘렸다!

폴 세잔
〈사과가 있는 정물〉,
1900~1906,
종이에 수채,
댈러스 미술관

세잔이 스스로 '투박했다'고 말한 기간인 초기의 작품들이 무겁고 고심한 흔적이 가득했다면, 말년의 수채화들은 미술사에서 유례를 찾아보기 힘들 만큼 가볍고 투명하다. 유명한 세잔의 사과들은 일반적인 사과의 재현을 넘어선다. 그 사과들은 마치 화가가 그 재료를 다시 만들고 창조한 것처럼 느껴지며, '사과의 본질 자체'다. 세잔은 한 친구에게 이렇게 말한 적이 있다. "나는 사과 하나로 파리를 깜짝 놀라게 하고 싶네!"

카미유 피사로 Camille Pissarro

[1830 세인트토머스(서인도 제도)~1903 파리]

친구들은 피사로를 '모세'라고 불렀다. 길게 기른 턱수염 때문이었다. 피사로는 에너지가 넘치고, 너그럽고, 우정을 중시했다. 그래서 내부의 대립을 넘어 인상파 그룹을 결성하고, 인상파 합동 전시회에 빠짐없이 참여했다.

그는 서인도 제도 출신으로, 가족 사업인 철물업을 물려받기를 거부하고 25세에 파리에 왔다. 코로의 조언을 받고, 밀레의 시골 풍경화에 감탄했으며, 쉬스 아카데미에서 모네(모네는 피사로 아들의 대부가 된다)와 세잔(피사로는 세잔을 격려해준다)을 만났다. 그런 다음 마네와 졸라와 함께 카페 게르부아를 드나들고 인상파로서 적극적으로 활동했다.

카미유 피사로
〈햇빛 좋은 오후, 르 아브르의 내포와 동쪽 방파제〉,
1903,
캔버스에 유채,
르 아브르 앙드레 말로 미술관

세상을 떠나기 몇 달 전, 피사로는 그가 서인도 제도에서 프랑스로 올 때 하선한 항구 르 아브르의 풍경을 그렸다. 내려다본 시선으로 그린 이 풍경화는 마치 항구의 일상을 찍은 스냅사진 같다. 한가롭게 거니는 사람들이 보이지만, 여러 개의 대각선 구도로 구성된 기중기, 굴뚝, 돛과 돛대들도 있다. 변화무쌍한 하늘과 바다의 파란색이 화폭에서 함께 빛나고 동요하는 인상을 준다.

그는 퐁투아즈에 정착하여 드가와 고갱과 협업했다. 그러나 1870년 전쟁 동안 루브시엔에 있던 그의 작업실이 약탈당하고(1,000점 넘는 작품이 파괴되었다!), 모네처럼 런던으로 도피해야 했다. 망명 중에 화상 폴 뒤랑뤼엘 그리고 특히 친구 도비니를 만난다. 도비니가 그에게서 멀지 않은 곳, 오베르쉬르와즈로 이사 와 정착한다(반 고흐가 마지막 거처로 선택한 가셰 박사 집 옆). 도비니처럼 피사로도 풍경화 그리는 걸 좋아했다. 시골, 와즈강 기슭, 그리고 파리의 모습을 자주 부감으로 그렸다.

사회주의자이자 아나키스트였던 피사로는 1884년에 점묘법으로 그림을 그리는 화가들(시냐크와 쇠라)과 가까워졌다. 그들 역시 혁신적이었다. 그러나 시력이 감퇴하면서 그는 좀 더 전통적인 기법으로 돌아가야 했고, 에라니에 정착해 빛이 형태를 감싸 안는 방식으로 정원과 사과나무들을 그렸다.

◢ 거장의 교훈

그는 젊은 화가 루이 르 바이에게 이렇게 조언했다. "정확한 그림은 무미건조하며, 전체적인 인상을 제대로 구현하지 못한다네. 그것은 모든 감각을 파괴하지. 사물의 윤곽을 그리는 데 그쳐서는 안 되네. 좋은 그림은 색채들이 어우러져 만들어내는 얼룩에서 탄생하니까…"

앙리 팡탱라투르
〈바티뇰의 작업실〉, 1870,
캔버스에 유채, 파리 오르세 미술관

이 그림에 나오는 사람들: 모네, 마네, 졸라, 르누아르, 프레데릭 바지유, 자샤리 아스트뤽, 오토 숄데러, 에드몽 메트르. 이 그룹의 중심인물 피사로는 자리에 없다.

귀스타브 카유보트 Gustave Caillebotte

(1848 파리~1894 젠빌리에)

카유보트는 화가, 선구적인 조선造船 기사, 우표 수집가, 예술 후원자이자 수집가였다. 겸손한 사람이라 잘 알려지진 않았지만, 그는 인상파 화가들 속에 주요한 자리를 차지한다.

그는 부자였기 때문에, 그림을 팔 필요도 전시회를 열 필요도 없었다. 그는 취미로 그림을 그리기 시작했고, 이 사실이 그가 그늘 속에 머무르고 역사가 오랫동안 그를 그림 수집으로만 기억한 배경을 설명해준다(미술 시장이 필요하다는 증거!).

그는 이탈리아 여행을 하고 돌아와서는 에콜 데 보자르에서 1년을 보냈다. 아버지가 사망하자 막대한 유산을 상속받았고, 그림에 헌신할 수 있게 되었다. 처음에는 작은 그림들, 사실주의적 풍경화를 그렸고, 이어서 센강 풍경, 배와 노 젓는 사람들, 정물화, 초상화, 부르주아적인 오스만풍의 파리 풍경을 그렸다. 그의 남성 혹은 여성 누드화는 동료들의 누드화와 달리 사실적이다.

그는 인상파 화가들의 합동 전시회에 다섯 차례 참여했고 이 그룹을 조직하는 데 힘썼다. 모네와 깊은 우정 관계를 맺었고, 인상파 화가들의 그림을 구입함으로써 그들에게 재정적으로 도움을 주기도 했다. 그렇게 특별한 수집품 목록을 만들었고, 그것을 국가에 유증했다.

귀스타브 카유보트
〈마룻바닥에 대패질하는 사람들〉, 1875, 캔버스에 유채, 파리 오르세 미술관

작업 중인 노동자들을 그린 최초의 그림 중 하나인 이 작품은 날것의 사실주의로 살롱전 심사위원들에게 충격을 주었다(그들은 '범속한 주제'라고 말했다). 이 그림은 낙선했다. 소실점으로 향하는 마룻바닥의 선들이 강조하는 원근법의 독창성을 심사위원들은 알아보지 못했다.

귀스타브 카유보트
〈비 내리는 파리의 거리〉,
1877,
캔버스에 유채,
시카고 아트 인스티튜트

　카유보트는 매우 조심스럽게 사실주의에서 인상주의로 넘어갔다. 사실 1877~1878년부터 그의 스타일은 많이 변화했다. 처음의 매끄러운 면이 사라지고 분할된 터치들이 나타났으며 색들도 병치되며 점점 더 밝아졌다. 인상파 화가들은 주로 삶의 기쁨과 파티 분위기를 다룬 그림을 즐겨 그렸지만, 그는 가족적인 모임 한가운데에서도 서로에게 무관심한 고독한 인물들을 그렸고 권태, 멜랑콜리, 도시의 익명성을 다룬 화가였다.

　동시대인들은 그의 독창성을 알아보지 못했다. 졸라는 그의 그림의 특징을 '말쑥함'으로 규정했다. 하지만 카유보트는 선구자였다. 그는 비전형적인 원근법을 보여주는 '사진처럼 정확한' 회화를 창시했다. 부감이 돋보이는 카유보트의 그림에선 전경이 두드러져 보이고 지평선이 멀어진다.

　▲ **고작
이것뿐인가**
　그가 생전에 동료화가들을 돕기 위해 구입한 그림들은 마네, 모네, 르누아르, 드가, 세잔, 시슬리, 피사로를 포함해 67점에 달했다. 프랑스 정부는 이 '카유보트 유증품'의 절반 이상을 여러 차례 거절했다. 당시 행정가들은 보수적인 미술계에서 인상파의 평판이 나쁘다는 사실을 잘 알고 있었던 것이다! 여러 해가 흐른 뒤에야 단계적으로 받아들였다.

　▲ **미국이 사랑한
화가**
　유럽에서는 카유보트를 이류 화가로 간주했고 1970년경까지 그를 거의 잊은 반면, 미국이 먼저 그의 재능을 인정했다. 휴스턴 미술관에서 열린 그의 회고전(1976) 덕분이었다. 에드워드 호퍼는 카유보트의 작품들에서 영감을 얻었다.

클로드 모네 Claude Monet

(1840 파리~1926 지베르니)

모네는 르 아브르에서 자라 그곳에서 처음 풍자화가로 두각을
나타냈다. 이후 화가 외젠 부댕의 권유로 야외에서 그림을 그렸다.
모네에게 그것은 새로운 발견이었다. 현실과 직접적으로 대면한 그는 자연의 변화하는 특성
앞에서 감수성을 크게 발전시키고, 평생에 걸쳐 노르망디 해안을 여러 번 찾아가 바다의
다양한 모습을 포착했다.

20세에 그는 파리에서 화가로서 도전해보기로 했고, 파리의 쉬스 아카데미와 샤를
글레르의 작업실에서 그림을 공부했다. 장래의 아내 카미유의 초상화를 살롱전에 출품해
웬만큼 성공을 거두었지만, 아카데미 전통과 결별하는 동시에 독자적으로 활동하던
친구들(바지유, 르누아르, 시슬리, 피사로)과도 결별한다. 이런 행동에는 미술평론을 조롱한다는
의미가 있었다(그는 1879년 카미유가 세상을 떠날 때까지 불안정한 삶을 살았다). 더 이상 데생을
하지 않았고, 다채로운 색과 일렁이는 형태로 빛의 다양한 양상을 표현했다. 모네는 순간을,
움직임을 화폭에 담았다.

1870년 보불 전쟁이 발발하자 징집을 피해 런던으로 달아났고, 거기서 빈털터리 상태로
터너를 발견하고 풍경을 추상적 관념으로 변모시키는 그의 대기 효과에 영감을 받았다. 모네는
런던과 그곳의 안개, 하이드 파크와 국회의사당을 좋아했다. 특히 거기서 프랑스인 화상 폴
뒤랑뤼엘을 만났고, 뒤랑뤼엘은 화가 생활 내내 그를 후원해준다. 파리와 센 강가(아르장퇴유,
크루아시, 라 그르누이예르…)에서 인상파 화가들과의 모험이 이어진다. 모네는 주제 앞에서
자신이 느낀 최초의 감각을 재현하는 데 열중했다. 한편으로 그것은 더 이상 그림 자체가
우위에 있지 않고 주제를 어떻게 표현하는가가 중요해졌음을 의미했다. 중요한 것은 색의
조화와 음악성, 보색들 사이의
긴장이었다.

모네가 르 아브르에서 그린 이 그림의 제
목 때문에 '인상파'라는 명칭이 생겨났다.
이 그림은 1874년 무명미술가협회 전시
회에 걸렸다. 그러나 평론가들의 반응은
신랄했다. "인상주의를 행하려면 그저 그
림을 미완성인 채로 내버려 두면 된다!"
이때부터 분할된 터치들로 칠해진 색이
빛의 회절을 표현하고 하늘, 물과 땅의 관
계를 결정하게 되었다.

클로드 모네
〈인상, 해돋이〉, 1872,
캔버스에 유채, 파리 마르모탕 미술관

1883년 모네는 알리스 오슈데(후원자의 아내로 모네의 두 번째 부인이 되었다)와 함께 지베르니로 이주하여, 자기 그림의 색조와 같은 방식으로 정원을 가꾸고 개조했다. 이후 재정 상황이 크게 나아진 그는 앙티브, 네덜란드, 런던, 베네치아를 여행했다. 이때 유명한 연작들의 작업을 시작한다. 같은 모티프로 다른 시간대에 그림을 그리는 이런 연작들로는 〈생 라자르 역〉, 〈건초 더미〉, 〈루앙 대성당〉, 〈포플러 나무〉… 그리고 〈수련〉이 있다.

클레망소가 "울적한 고슴도치 같은 친구"(모네의 퉁명스러운 성격을 여실히 말해주는 표현)라고 부른 모네는 86년에 걸친 생애를 팡파르와 함께 마감했다… 하얀 턱수염을 두텁게 기른 이 노화가의 실루엣은 미술계의 전설이 되었다.

◢ **음산한 농담**

1880년, 경제적 어려움을 겪던 모네는 그림 두 점을 살롱전에 출품한다. 그러자 인상파 동료들은 배신감을 느끼고 실망해서 다음과 같은 기괴한 통지문을 작성해 『르 골루아』지에 게재했다. "클로드 모네 씨의 장례식이 돌아오는 5월 1일 오전 10시에 산업관 교회 카바넬 실에서 열립니다. 그 자리에 참석하지 말아주시기 바랍니다. ―드가(유파 수장), 라파엘리(고인의 후계자), 커샛·카유보트·피사로·포랭·브라크몽·루아르(고인의 옛 친구, 제자, 동지들) 올림."

클로드 모네 → p. 212

〈수련〉, 1917~1926,
캔버스에 유채, 파리 오랑주리 미술관

◢ **수련**

1918년 1차 세계대전 종전 다음 날, 모네는 수상 클레망소에게 "프랑스에 꽃다발을 바치겠다"라고 선언했다. 바로 〈수련〉이었다. 길이가 총 100미터에 달하는 그림이다. 모네의 뜻에 따라 만든, 파리 오랑주리 미술관의 타원형 전시실에 이 작품을 설치했다. 〈수련〉은 수평선 없이 자연이 통째로 그림 속에 수장水葬되어 있는 작품이다.

오귀스트 르누아르 Auguste Renoir

(1841 리모주~1919 카뉴쉬르메르)

르누아르는 그림만큼이나 음악에도 재능이 있었다(구노의 제자). 그는 13세에 자기磁器 장식
작업실에 들어갔다. 이후 파리 에콜 데 보자르에서 모네, 바지유, 시슬리를 만나 이들과 함께
야외에서 그림을 그렸다(퐁텐블로 숲, 센강 기슭의 술집 라 그르누이에르). 이때부터 그는 그림에
밝은 색조를 사용하고, 빛의 유희를 적용했으며, 그림자에 색을 입히고, 터치를 분할했다.
그렇지만 르누아르는 풍경보다는 인물을 강조했고, 자신이 말한 것처럼 어둠을 표현할 때 짙은
파란색을 사용했다. "어느 날 아침 우리 중 한 사람이 검은색이 없어서 파란색을 사용했다.
그렇게 인상파가 탄생했다!"

그는 몽마르트르에 정착해 인상파 화가들과 함께 전시회를 열면서 통속적인 주제들에 대한
취향을 보여주었다. 카유보트가 구매한 〈물랭 드 라 갈레트의 무도회〉(파리 오르세 미술관)는
그중 한 사례다. 일상생활의 장면들과 관능적이고 포동포동한 나체의 여성들을 즐겨 그렸기

오귀스트 르누아르

〈보트놀이 하는
사람들의 오찬〉, 1881,
캔버스에 유채,
워싱턴 필립스 컬렉션

샤투의 푸르네즈 주택 테라스에서 즐거운 파티가 열려 다양한 계층의 인물 14명이
모였다(화가의 친구들이 전부 포즈를 취했다). 르누아르는 베로네세의 〈가나의 혼인
잔치〉를 자기만의 방식으로 그리고 싶었던 걸까?
앞쪽에서 보트놀이 복장 차림의 남자(이 남자가 바로 카유보트다)가 양재사 보조원
(경박해 보이는 아가씨)과 이야기를 하고 있다. 그 맞은편에서는 웬 부인(나중에 르
누아르의 아내가 되는 알린)이 강아지를 안고 있다. 뒤쪽에서는 실크해트를 쓴 부르
주아 신사(미술평론가 에프뤼시)가 센강에서 펼쳐지는 보트 경기를 구경하고 있다.
그리고 난간에는 소작인들이 있다. 전체적으로 술자리의 모습이다.

때문에, 사람들은 그를 '행복의 화가'라고 부른다.

1880년경, 르누아르는 스타일 면에서 궁지에 빠져 있다고 느낀다. 빈털터리였던 그는 살롱전에 출품해 자신의 운을 시험해보고 싶어서 자신이 결성에 공헌했던 인상파 화가 그룹과 결별한다. 그는 알제리, 이탈리아에 가고(라파엘로의 그림을 보기 위해서), 남프랑스 에스타크에 있는 친구 세잔 집에도 간다. 이를 통해 새로운 에너지를 얻었고 데생을 더욱 중시하게 되었다.

마침내 르누아르는 명성을 얻었고, 1890년 샹파뉴 지방 에수아에 대저택을 사들인다. 1903년부터는 새로운 아내 알린과 세 아들 피에르(배우), 장(영화감독), 클로드(도예가 '코코')와 함께 햇빛이 더 강렬한 코트다쥐르에 정착해서 살았다.

◢ 시대의 문제

평론가들은 오랫동안 르누아르에 적대적이었다. 오늘날에는 부르주아 미술이 지닌 단순성이나 감성으로 여기는 것이 당시에는 과하고 저속한 것이었다. "그러므로 여성의 몸통이 시체의 부패 상태를 나타내는 녹색, 보라색 얼룩들이 있는 분해 상태의 살덩어리가 아니라는 것을 르누아르 씨에게 알려줘야 할 것이다!"(1876년 미술평론가 알베르 울프)

오귀스트 르누아르
〈습작. 토르소,
햇빛의 효과〉,
c.1876,
캔버스에 유채,
파리 오르세 미술관

에드가 드가 Edgar Degas

천재적 재능!

(1834 파리~1917 파리)

아버지 쪽에서는 기품 있는 나폴리인의 피, 어머니 쪽에서는
뉴올리언스 크레올의 피를 물려받은 드가는 두 세계 사이를 오가며
성장했다. 〈벨렐리 가족〉(파리 오르세 미술관)은 그의 고모와 고모부, 고종사촌들을 그린
그림이다.

그는 매우 학구적으로 경력을 시작했고, 그림에 대한 열정(그는 앵그르에게 매우 감탄했고
실제로 그를 만나기도 했으며, 들라크루아에게도 감탄했다)이 그를 좀 더 점잖은 미술로 인도할
수도 있었다. 하지만 그의 창의성은 카페 게르부아를 드나들던, 마네를 필두로 한 새로운
세대의 화가들 쪽으로 그를 이끌었다. 그들 중에는 어린 시절 친구 루아르 형제(그중 형 앙리는
파리이공과대학 졸업생, 화가이자 그림 수집가로서 이 화가들 동호회의 주요 일원이었다)와 베르트 모리조
그리고 시인 스테판 말라르메도 있었다.

드가는 초창기 인상파 화가로, 주관이 뚜렷하면서도 놀라울 정도로 혁신적이었다. 드가는
살롱전에 출품하고 싶어 하는 시슬리와 모네에게 화를 내기도 했다. 또한 카유보트를 부르주아
취급하며 여러 번 말했다. "(…) 미술은 악덕이다. 우리는 합법적으로 미술과 결혼하지 못한다,
그것을 강간할 뿐이다." 그는 피카소와 가깝게 지냈으며 메리 커샛과도 친분을 맺었고,
나중에는 고갱과도 친분이 생겼다. 이후 젊은 시인 폴 발레리도 만났는데, 발레리는 그에게
매료되어 산문집 『드가, 춤, 데생』을 헌정했다.

우리가 드가에게서 기억해야 하는 것은 구성의 창의성(탈프레임), 객관적인 눈과 회의적인
태도, 모더니티(카페, 극장, 오케스트라) 그리고 특히 움직임(무희들, 경마)에 대한 연구다. 다른
인상파 화가들과 달리 그는 작업실 안에서 그림을 그렸고 인공 조명을 선호했다. 시골을
싫어했으며, 야외에서 그림을 그리면 감기나 걸릴 뿐이라고 단언했다.

사납고 독단적인 성격 때문에 '끔찍한 드가 씨'라는 별명으로 불렸고, 평생 독신으로
지냈다. 말년에 시력이 극도로 약해진 뒤에는 파스텔화(〈화장하는 여인들〉)로 넘어갔고, 사진에도
관심을 가졌다. 가난하고 귀가 들리지 않는 상태로 외롭게 세상을 떠났다.

◀ 갇힌 무희들

드가는 리스본 로 12번지, 친구이자 그림 수집가인 앙리 루아르의 집에
주기적으로 저녁 식사를 하러 갔다. 거기서 벽에 걸린 자신의 그림들을 하나하나 검토하며 시간을
보내곤 했다. 어느 날 드가가 별로라고 생각되는 그림 한 점을 도로 가져가서 수정을 하고 싶다고 했다.
그런데 그는 그 그림을 다시 가져오지 않았다. 불에 태워버린 것이다!
루아르는 그림을 되찾지 못할 거라 확신했고, 드가의 다른 그림 〈바에서 연습하는 무희들〉을 따로
보관하고 자물쇠로 잠가놓았다. 드가가 그 그림 속 무희들 옆 바닥에 놓인 (너무도 독창적인!) 물뿌리개가
'눈에 거슬린다'며 끊임없이 지우고 싶어 했기 때문이다. 다행히 루아르의 결심은 단호했고, 물뿌리개는
그림 속에 그대로 남았다.

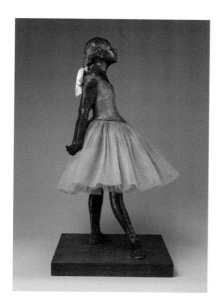

에드가 드가

〈소녀 무희〉,
1920~1930,
밀랍 주형으로 만든
청동 조각,
파리 오르세 미술관

추문을 일으킨 소녀 무희

삼차원으로 인상주의를 어떻게 표현할 수 있을까? 드가는 이 의문에 자기 방식으로, 자기만의 '하이퍼리얼리즘*'을 통해 도발적인 답을 제공했다. 1881년 4월 16일 인상파 화가들의 여섯 번째 전시회에 그는 새틴 코르셋 상의와 진짜 망사 치마를 입은 14세 소녀의 밀랍 조각상 〈소녀 무희〉를 유리 상자에 넣어 출품했다. 그렇다면 그 안은 '나체'란 말인가?

이 조각의 육체에 아리따운 면은 전혀 없었고, 평론가들은 이 작품이 역겹고 소녀가 지나치게 야위었다고 평가했다. "범죄자처럼 보이는 조각상", "교활한 얼굴을 한 공연장의 꽃", "매독에 걸린 매춘부", "당신의 소녀 무희는 마치 원숭이, 아즈텍인, 조산된 태아 같다…"

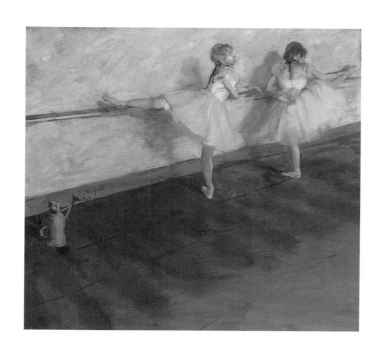

에드가 드가

〈바에서 연습하는 무희들〉,
1877,
캔버스에 파스텔과 목탄,
뉴욕 메트로폴리탄 미술관

베르트 모리조 **Berthe Morisot**

(1841 부르주~1895 파리)

재능이 많고 좋은 교육을 받은, 유복한 부르주아 출신의 음울한 미인 베르트 모리조는 화가가
되기로 결연히 마음먹고 개인 작업실들에서 그림을 공부했다(당시 여성들은 프랑스의 에콜 데
보자르에 입학할 수 없었다). 코로에게서도 가르침을 받았다.

　　그녀는 1874년에 외젠 마네(에두아르 마네의 동생)와 결혼했다. 행복한 선택이었다! 베르트와
외젠 부부처럼 화가 남편이 아내를 외조하는 경우는 드물었기 때문이다. 그녀는 그의
제자이자 모델이기도 했다. 이때부터 외젠이 그녀에 대한 홍보 활동을 맡아 하고, 무성의한
미술평론가와 결투까지 할 정도로 그녀를 방어해주었다.

　　베르트와 외젠은 예쁜 부르주아 주택에서 안락한 삶을 살았고, 인상파 화가 친구들과 시인
말라르메를 집에 초대했다. 베르트는 자신의 가족, 즉 남편 외젠과 딸 쥘리를 감수성 있게
그려냈다. 외젠과의 결혼 전에는 〈제비꽃 장식을 한 베르트 모리조〉(파리 오르세 미술관)를 그린
에두아르 마네와의 사이에 모종의 관계가 있었다. 그 초상화는 진정한 걸작이지만, 두 사람의
관계에 대해 자세한 것을 알 수는 없다. 베르트는 과감하게 경력을 쌓아나갔고 1874년부터
인상파 화가들 그룹에 참여하게 되지만, 에두아르 마네는 그들과 함께하기를 거부했다.

　　이 여성 화가를 가정생활
장면이나 '우아한' 범주의
그림을 주로 그린 여성 부르주아
화가로 한정해서는 안 된다.
그녀는 민첩한 터치를 통해
순간의 덧없음과 근대생활의
변화를 탐구하면서 회화의
쇄신에 적극적으로 참여했다.

베르트 모리조
〈수반水盤에서 노는 아이들〉, 1886,
캔버스에 유채, 파리 마르모탕 미술관

살롱의 삶
　　　　　　　　베르트
모리조는 인상파 화가들을 결속하게
하는 역할을 했다. "그녀가 곁에
있으면 드가조차 상냥해졌다!" 장
르누아르가 한 말이다.

말라르메는 그녀에게 '미완의 천사'라는 별명을 붙여주었다. 그녀의
그림은 소묘적인 특성을 보여주어 마치 스케치를 보는 듯했기 때문
이다. 이 그림은 사생 초상화로 포착한 장면이다. 두 아이가 커다란
중국 자기 수반에서 낚시질을 하고 있다! "미완의 것이 뿜어내는 매
력이 부유한다…"

메리 커샛 Mary Cassatt

[1844 앨러게니(펜실베이니아)~1926 메닐테리뷔(와즈)]

메리 커샛은 부호의 딸로 미국에서 태어나 펜실베이니아 미술 아카데미와 파리에 있는 제롬의 작업실에서 그림을 공부한 독립적인 여성이었다. 1873년 프랑스로 완전히 이주하여 생애의 절반을 유럽의 상류 사회에서 보냈지만 늘 미국 국적을 주장했다. 그녀가 그린 그림들은 에이킨스의 사실적이고 사회적인 그림과는 거리가 멀었다. 그러나 방법적인 면에서 그녀는 새로움을 탐험한 개척자였다. 그녀가 그린 초상화들을 보면 다양한 기법(파스텔화, 동판화)과 일본풍에서 영감을 얻은 형태들을 볼 수 있다.

　　그녀는 마네에게서 많은 영감을 받았고 드가는 그녀의 스승이자 연인, 동지였다(드가를 위해 포즈를 취했는데, 그녀가 프랑스 여자였다면 부적절한 일이라고 비난받았을 것이다). 그녀는 인상파

화가들의 전시회에 출품을 권유받았고, 인상파 운동에 직접 참가한 유일한 미국인이고 여성이었다. 하지만 여성이었기에 남성 동료들이 드나드는 곳들을 똑같이 드나들지는 못했다. 독신으로 살았고 아이도 없었지만, 가정의 세계와 아이들의 모습을 때로는 거칠고 과감한 사실주의 기법으로 그려냈다. 인체의 전체적 양감을 잘 살리고 윤곽을 강조해서 그렸다.

메리 커샛
〈타원형 거울〉, 1899,
캔버스에 유채, 뉴욕 메트로폴리탄 미술관

〈타원형 거울〉 앞에서 드가는 이렇게 외쳤다고 한다. "이건 메리 커샛이 지금껏 그린 그림 중 가장 아름다운 작품이야!" 현대판 마돈나처럼 아이를 안고 있는 어머니의 머리 주위로 거울이 후광을 만들어낸다. 이 그림은 화가가 그림을 구조화하는 선에 얼마나 주의를 기울였는지를 잘 보여준다.

지나치게 '투박하고' 충분히 여성적이지 못하다…

1891년 미국에서 그녀의 판화작품들이 받은 평가다. 여성 화가에게는 정도가 심한 비평이었다! 그럼에도 해브메이어 같은 부유한 수집가들과의 인맥 덕분에 메리 커샛은 미국에 인상주의를 소개하는 데 큰 역할을 했고, 이후 미국에서도 큰 명성을 얻었다.

존 싱어 사전트 John Singer Sargent

(1856 피렌체~1925 런던)

미국에서 프랑스 인상파 화가들의 작품, 특히 모네 같은 화가의 작품은 광학 이론을 염두에 두지 않고 그림을 그리던 풍경화가들에게 충격을 주었다. 초상화가 사전트 덕분에 미국은 프랑스 인상주의자들을 가깝게 접할 수 있었다. 그는 그림 기법보다는 모네, 폴 세자르 엘뢰, 로댕, 음악가 포레와 맺고 있던 우정을 통해 미국과 프랑스의 문화계를 이어주었다. 메리 커셋은 사전트가 그의 스승이자 상류층을 위한 화가인 카롤뤼스 뒤랑을 따르느라 새로운 흐름으로부터 너무 단절되어 있다고 생각했다. 실제로 사전트는 새롭게 떠오르는 미국 예술가 그룹(특히 앨프리드 스티글리츠의 동아리와 애시캔 스쿨)이 고찰하는 사회적인 면들을 신경 쓰지 않았다.

매우 훌륭한 유럽식 교육을 받은 미국인 사전트는 문화적으로 유목민이라 할 수 있었으며,

부자 단골 고객들을 보유한 잘나가는 전업 초상화가가 되었다. 또한 위대한 수채 풍경화가이기도 했는데, 수채 풍경화는 스스로의 재미를 위해 그렸다. 그는 밖에서 그림을 그렸고, 사진을 활용했으며, 인상파 화가들에게서 영감을 받아 화가 알베르 베나르의 그림(〈가족 기념일〉, 뉴욕 메트로폴리탄 미술관)이나 모네의 그림 같은, 윤곽을 대강 그린 과감한 초상화를 제안했다. 그럼에도 그의 기법은 오히려 반 다이크 같은 과거의 거장들에게서 영향받은 부분이 많았다. 그는 런던에 있는 그의 작업실로 모델들을 오게 해서 벨라스케스의 방식대로 곧바로 유화를 그렸다.

단골 고객들은 그를 미국 화가로 여겼지만, 사실 그는 1차 세계대전 동안 세계 곳곳을 돌아다녔다. 시어도어 루스벨트와 우드로 윌슨, 두 대통령의 초상화를 그렸고, 그의 후원자였던 존 D. 록펠러와 이사벨라 스튜어트 가드너의 초상화도 그렸다.

존 싱어 사전트
〈X 부인〉, 1884,
캔버스에 유채, 뉴욕 메트로폴리탄 미술관

1884년 살롱전에 출품된 작품으로, 그가 좋아했던 초상화이다. 이 그림은 파리에 큰 추문을 일으켰다! 그는 추문을 피해 서둘러 런던으로 갔고, 거기서 영국 왕립 미술원 회원으로 선출되었다. 파리의 사교계 여인 비르지니 고트로를 그린 이 초상화에서 모델은 가슴팍이 훤히 드러나고 한쪽 어깨끈이 흘러내린 과감한 옷차림이다. 사전트는 나중에 덧칠을 해 옷차림을 수정했지만, 추문을 가라앉히는 데는 도움이 되지 않았다. 자세가 지나치게 관능적이고, 피부도 너무 하얗다. 멋을 부려 몸을 비틀고 있다… 어쨌든 이 초상화는 멋지며, 동시대 최신 회화의 흐름과 동떨어진 것이긴 하지만 사전트의 재능을 단적으로 보여주고 있다.

막스 리베르만 Max Liebermann

(1847 베를린~1935 베를린)

리베르만은 화가이자 판화가이며 '독일 인상파'의 위대한 대표자 중 한 명이다. 독일 현대미술의 선구자로서 19세기와 카이저 시대(독일 제국의 마지막 황제인 빌헬름 2세의 치세기인 1888~1918년) 미술, 그리고 자연주의와 인상주의가 혼합된 바이마르 공화국 시대 미술 사이의 과도기에 자리한다.

그는 부유한 집안에서 태어나 9세에 그림을 그리기 시작했다. 이후 바이마르 아카데미를 다녔고 헝가리 화가 미하이 문카치로부터 사실주의의 영향을 받았다. 네덜란드와 파리에 자주 체류했는데, 파리에서 쿠르베를 발견하고 바르비종파, 특히 밀레와 교류했다. 하지만 밀레의 작품 속 들판에서 일하는 농부들이 영웅적 인물로 그려진 반면, 리베르만은 그들을 미화하거나 감상적으로 그리진 않았다. 서민들을 그리려는 그의 노력은 인정받지 못했다. 대중(미래의 그림 구매자들)은 그가 부르주아의 삶의 장면들을 그릴 때만 박수를 보냈다.

그는 베를린으로 완전히 이주했고, 1880년부터는 인상파 화가들의 영향 아래 좀 더 밝은 색조를 사용하고 빛과 그림자의 유희를 재현하는 데 몰두했다.

막스 리베르만
〈암스테르담
고아원의 정원〉, 1894,
캔버스에 유채,
스트라스부르 근현대미술관

영광의 덧없음

리베르만은 독일 사실주의와 베를린 미술의 주요 인물이자 상류 부르주아 계층의 초상화가였으며, 베를린 분리파와 프로이센 미술 아카데미의 회장이면서 베를린 명예시민이었다. 그러나 1933년 나치가 집권하면서 리베르만은 작품을 전시하거나 파는 것을 금지당했고, 작품 일부와 별장을 몰수당한 채 고독한 여생을 보내다 사망했다. 그의 아내는 강제 수용소로 보내겠다는 위협을 받다 자살했다.

리베르만은 프란스 할스의 그림을 보기 위해 네덜란드를 여러 번 방문했다. 이 그림을 보면 젊은 여성들이 암스테르담의 상징색인 붉은색과 검은색 원피스를 입었음에도 흰색이 지배적이다. 여성들은 정원의 녹색 배경에 융화되지 않는다. 자신의 불운한 운명을 알지 못하는 그녀들은 자연처럼 평화로워 보인다.

신인상주의와 후기 인상주의

피사로는 1886년 8차이자 마지막 인상파 그룹 전시회에 신입 회원 쇠라와 시냐크를 받아들였다. 이들은 색에 관한 실험에 몰두하고 있었다. 이 2세대 인상파는 빛의 광학적 특성에 주목했고, 빛을 순수한 여러 개의 작은 터치들로 분할해서 표현했다. 이것이 바로 점묘법이다. 눈目이 모은 것을 붓이 해체하는 셈이다. 화가들은 미묘한 차이가 나는 색들을 작은 점의 형태로 화폭에 찍어 망막이 재구성하게 했다.

평론가 펠릭스 페네옹은 피사로 같은 아나키스트와 이론가들을 격려했다. 그들은 (세잔이 말한) "우리의 눈이 생각하는 것"에 맹목적인 신념을 갖고 있었다. 낙관론자이자 자신의 감각을 확신했던 이 신인상파 화가들은 새로운 회화적 조화가 인간 사회에 진보를 가져올 거라는 희망을 품었다. 그러나 작업실 안에서 '작은 점으로' 풍경을 재구성하는 그들의 체계적인 회화 기법과 지나치게 과학적인 접근에 사람들은 결국 싫증을 느꼈다.

고갱과 반 고흐는 글을 써서 자기들의 비전을 옹호하면서(이것이 20세기의 수많은 아방가르드 선언을 이끌어 냈다) 자신들의 이론을 전달했다. 고갱은 브르타뉴에서 마르키즈 제도에 이르기까지 새로운 지리적 지평을 열고 원시주의를 탄생시켰고, 사람들은 그를 '야만인'이라는 별명으로 불렀다. 그는 평면으로서의 그림을 주장하면서 단일 색조로 그림을 그리기도 했다. 반 고흐는 순색들로 이루어진 평면에 활기찬 붓칠을 더했다.

폴 세뤼지에가 퐁타방에서 고갱을 만났을 때, 인상주의의 유산과 고갱의 자유 정신이 나비파(파리 쥘리앙 아카데미의 친구들 그룹)에게 전해졌다. 그럼에도 나비파 구성원들은 터치의 세분화와 일본풍의 영향을 저마다 다르게 재해석했다. 모리스 드니는 신비주의적 방식으로, 루셀은 원시주의적 방식으로, 피에르 보나르와 에두아르 뷔야르는 앵티미슴(일상적인 장면과 가정 내의 정경 등을 주제로 한, 가정적인 친밀감이 느껴지는 회화 경향)적인 방식으로 그것들을 재해석했다.

▶ **눈길을 끈 데뷔**

고갱이 드가, 장 프랑수아 라파엘리, 카유보트와 함께 참여했고 평론가들이 그들을 '광인들' 무리로 부르며 그 어느 때보다 적대적 반응을 보인 5차 인상파 화가 합동 전시회 때, 16세의 어린 시냐크가 등장했다. 시냐크는 한 손에 크로키 수첩을 든 채 그림들을 매우 가까이서 들여다보았고, 고갱은 그 젊은이를 뒤로 물러나게 하며 이렇게 말했다. "선생, 여기선 모사를 하면 안 돼!"

조르주 쇠라 Georges Seurat

(1859 파리~1891 파리)

신인상파의 주요 인물이며 31세의 나이로 요절한 쇠라는 대형 작품(소형 작품과 데생들은 제외하고)은 딱 여섯 점만 남겼다. 이 그림들은 19세기 유럽 회화의 상징적인 작품들이며 야수파, 입체파, 미래파에 영향을 주었다.

쇠라는 유복한 가정에서 태어나 파리 에콜 데 보자르에 짧게 다니면서 그림에 관심을 갖게 되었다. 1882년부터는 흑백 데생을 시작하면서 미술에 온전히 투신했다. 그 데생들은 밑그림 역할을 하는 크로키가 아니라 그 자체로 작품이며, 소박함과 아름다움에서 세잔의 후기 수채화들에 비견할 만하다. 쇠라는 다른 많은 그림보다 더 선명해 보이는 그 데생들에서 명암법을 강조했는데, 그것은 미술에서 보통 선과 윤곽에 대해 가르치는 것과는 거리가 멀었다.

그는 친구인 시냐크, 막시밀리앙 뤼스와 함께 독립예술가협회를 만들었다. 색채 이론을 공부하기 시작했으며, 자기만의 기법인 점묘법을 창조했다. 점묘법은 광학적 기법 혹은 분할화법이라고도 불린다.

인상파 화가들과 달리, 신인상파 화가들은 변화하는 현실을 주관적으로 지각하기 위해 형태의 흐릿함에 집착하지는 않았다. 주관성 없이 과학적 원리의 기계적 적용에 치중한 비개성적인 방식 역시 그들의 관심을 끌지 못했다. 그들은 풍경이나 인물의 본질을 포착하고 싶어 했다.

폴 시냐크(1863~1935)는 쇠라의 친구이자 동료로서 점묘법 이론을 수립했다.

조르주 쇠라 → p. 234

〈그랑드자트섬의 일요일 오후〉(부분)

이 그림은 매우 건축적이다. 수직선과 수평선들 그리고 무수히 많은 색점들로 이루어져 있다. 인상파의 그림 속 인물들은 움직이고 있는 데 반해, 쇠라의 인물들은 고정되어 있는 것처럼 보이며 서로 눈길을 교환하지도 않는다.

구舊와 신新

1884년

〈아스니에르에서의 물놀이〉(런던 내셔널 갤러리)가 인상파 전시회에서 거절당했다.

- 1886년 인상파 화가 중 몇 명이 쇠라와 함께 전시회 하기를 거부했다.
- 고갱도 반감을 보였다. 그는 자신이 유일한 혁신자로 여겨지길 원했다. 하지만 반 고흐도 그림에 점묘법 터치를 여러 번 사용했다.

앙리 드 툴루즈-로트레크
Henri de Toulouse-Lautrec

[1864 알비~1901 생탕드레뒤부아(지롱드)]

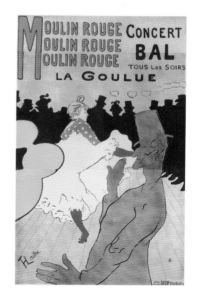

앙리 드 툴루즈-로트레크
〈물랭루즈—라 굴뤼〉, 1892,
포스터, 4색 석판화,
알비 툴루즈-로트레크 미술관

툴루즈-로트레크의 부모는 프랑스의 매우 유서 깊은 귀족 가문 출신이었고 서로 사촌 간이었다. 아마도 이 근친결혼 때문에 로트레크에게 골격 계통의 질병이 생긴 것 같다. 게다가 두 번의 사고까지 있었다. 결국 로트레크는 152센티미터에서 성장이 멈추었다. 다리가 매우 짧았고, 얼굴도 일그러졌다. 처음에 한 동물화가가 그에게 그림을 가르쳐주었다. 그는 가족과 함께 살던 성을 떠나 파리에 가서 페르낭 코르몽의 작업실에 들어갔다. 거기서 반 고흐와 알게 되었고, 이후 레옹 보나의 작업실에 들어갔다. 거기서 나중에 그의 모델이자 애인이 되는 수잔 발라동을 만나고, 세잔의 작품들을 접하고, 에밀 베르나르와 드가와 친교를 맺었다. 그는 이 두 화가에게 매우 경탄했다.

프랑스 포에서 첫 번째 그룹 전시회에 참여한 1884년과 때 이른 죽음 사이에, 로트레크는 수많은 그림을 주문받았다. 737점의 유화와 275점의 수채화, 369점의 석판화(포스터), 5,000점이 넘는 데생을 제작했다. 그는 파티와 쾌락에 빠져 하루하루를 보냈고 주변인과 소외된 사람의 삶을 살았다. 그가 일찍 세상을 떠나는 요인이 된 알코올 중독 때문에 얼마간 요양원에서 지내기도 했다. 그의 예술은 카바레, 사이클 경주, 서커스, 매음굴, 말馬, 춤 등의 주제를 다루었다. 그가 사는 이유는 그림, 여자, 알코올, 요리였다.

로트레크는 초기에는 인상주의에 매료되었지만 곧 인상주의의 테두리 밖에서 자기만의 스타일을 발견했다. 나비파의 장식적 특성을 공유했지만, 캐릭터와 풍자화에 대한 열정이 그를 나비파로부터 멀어지게 했다. 그의 작품세계에 가장 큰 영향을 미친 것은 일본 판화였다.

◢ 절단기로 훼손된 광고판

1895년에 유명한 캉캉 무용수이자 로트레크의 모델이었던 라 굴뤼가 그에게 광고판 두 개를 주문했다. 그리고 1925년에 어느 화상이 그것들을 여덟 개로 잘라 자신의 화랑에 전시했다. 이후 어느 미술평론가가 그것을 푸아르 뒤 트론에 설치되었던 라 굴뤼의 장터 가건물 장식품으로 여기고 입수했다. 1930년에는 루브르 박물관이 그 광고판 전체를 매입했다. 화상이 그 작품을 칼로 절단한 흔적들을 오늘날에도 볼 수 있다.

→ p. 232 **조르주 쇠라**

〈그랑드자트섬의 일요일 오후〉, 1884~1885,
캔버스에 유채,
시카고 아트 인스티튜트

→ p. 237 **피에르 보나르**

〈빛을 받는 누드〉, c.1908,
캔버스에 유채,
브뤼셀 벨기에 왕립미술관

나비파 The Nabis

나비는 '예언자들'을 뜻하는 히브리어로, 1889년경 파리의 쥘리앙 아카데미에서 만난 젊은 화가들을 부르는 명칭이다. 오늘날 가장 잘 알려진 나비파 화가로는 보나르, 모리스 드니, 뷔야르, 펠릭스 발로통 그리고 조각가 아리스티드 마욜이 있다.

나비파는 인상파의 증가하는 영향력에 맞서 인상, 감수성, 빛의 유희, 모티프보다는 종교적·상징적 요소들에 역점을 두면서 회화를 창조하고자 했다. 이 그룹의 결성에 관한 일화가 하나 있다. 폴 세뤼지에(1864~1927)는 1888년 여름을 브르타뉴의 퐁타방에서 보냈고 거기서 고갱을 만났다. 세뤼지에가 풍경화 〈사랑의 숲의 우물〉을 그리기 시작했을 때, 고갱이 끼어들어 말했다. "이 나무가 어떻게 보이나? 이건 녹색이야. 그러니 녹색을 쓰게나. 자네의 팔레트에서 가장 아름다운 녹색 말일세. 그리고 이 그림자는 파란색이 낫지 않겠나? 그림자를 파란색으로 그리는 걸 두려워하지 말게나."

이 만남이 결정적이었다. 세뤼지에는 목판에 그린 그 그림을 미래의 나비파 화가들인 쥘리앙 아카데미의 친구들에게 보여준다. 고갱의 지시에 따라 거의 그가 말하는 대로 그린 결과 순수한 색채를 지니게 된 이 그림에는 나중에 〈부적〉이라는 제목이 달렸다. 제목대로 이 그림은 나비파의 '부적', 초자연적인 미덕을 지닌 상징적인 물건이 된다.

나비파는 처음에 고갱의 영향을 많이 받았다. 병치된 평면에 뚜렷한 윤곽선으로 영역을 깔끔하게 경계 짓고 거기에 좀 더 순수하고 활기찬 단일 색조의 색들을 배치하는 데 열중했다. 형태에 대해서도 마찬가지였다. 단순하고 경계가 뚜렷한 형태를 선호했다. 그들은 기하학적 모티프를 빈번하게 쓰고 색조를 대비시킴으로써 인물과 사물이 구별되지 않게 모두 색의 덩어리처럼 표현했다. 이후 그들은 어느 전시회에서 일본 판화를 접하고 그 영향을 받는다.

나비파의 기법은 판화, 포스터, 책 표지, 연극 무대, 직물 등 모든 장식미술에 쓰였다.

폴 세뤼지에

〈부적〉, 1888,
캔버스에 유채,
파리 오르세 미술관

→ p. 230

아방가르드와 경쟁

피카소는 초현실주의자들과 마찬가지로 나비파를 싫어했다. 나비파의 성향에선 평온하고 부르주아적인 면이 두드러지고 그들의 작품에는 몽상과 무의식이 부재했기 때문이다. 어느 날 초현실주의의 '교황' 앙드레 브르통이 화랑을 방문하여 그림들을 감상하다가 한 작품을 가리키며 외쳤다. "저기 아름다운 그림이 있군!" 그는 그리로 다가갔고, 잠시 후 매우 작은 소리로 말했다. "제기랄! 보나르의 그림이잖아…"

1878 파리 만국박람회

1881 프랑스에서 학교가 종교색을 벗고 무상교육이 됨

에두아르 뷔야르 Édouard Vuillard

[1868 퀴조(손에루아르)~1940 라 볼(루아르아틀랑티크)]

뷔야르는 페르메이르·바토·샤르댕을 숭배했고, 루브르 박물관을 자주 드나들었으며, 대대로 군인인 가문의 전통과 결별하고 화가로서의 길을 가기로 결심했다. 그는 에콜 데 보자르와 나비파 그룹이 결성된 쥘리앙 아카데미에서 공부했다. 사람들이 '나비 보병대'라고 부른 그 화가들 속에서, 뷔야르는 특히 '매우 일본적인 나비파' 보나르와 친했다.

1890년대에 그는 널찍한 화폭 위에 밝고 선명한 색들을 펼쳐 놓았다. 그러나 그의 색채 연구는 점차 세련되어 갔다. (벽지나 인물의 옷감에서 볼 수 있듯이) 장식성이 지배적인 그의 작품들은 1960년대 말의 '쉬포르 쉬르파스(지지체-표면)' 운동에 영향을 준다.

1890~1892년에 뷔야르와 나비파는 일본풍의 미학을 채택했다. 이는 도상학을 쇄신하는 계기였다. 개성 없는 인물들, 리드미컬한 대비, 자연의 통합, 원근법의 부재, 포개지는 평면들을 여기서 볼 수 있다. 뷔야르는 석판화를 제작했고, 훌륭한 장식미술가임을 증명했다. 알렉상드르 나탕송을 위한 광고판 아홉 점은 후기 인상주의 회화의 절정을 보여준다. 또한 포스터와 무대장식으로 아방가르드 연극의 탄생에도 참여했다.

뷔야르는 나비파 시기부터 가정생활 정경들 혹은 조명이 약하게 비치는 실내 장면들을 그리며 앵티미슴 경향을 보여주었다. 그는 모델들에게 포즈를 취하게 한 적이 없다. 그의 어머니가 물병에 물을 채우거나 친구가 신문을 읽고 있으면, 그들에게 이렇게 말했다.

"움직이지 말고 그대로 있어요!"

이후 뷔야르는 파리의 우아한 부르주아 계층의 초상화 쪽으로 방향을 틀었고, 이런 그림들이 그의 작품 속에서 점점 더 중요한 위치를 차지했다.

에두아르 뷔야르
〈피에르 보나르의 초상화〉, 1930~1935,
캔버스에 유채,
파리 시립 현대미술관

본인이 그린 프랑스 카네의 풍경화를 바라보고 있는 보나르의 재능에 경의를 표하는 그림. 이 초상화는 뷔야르가 친구의 인격을 깊이 이해하고 있었음을 보여준다.

부르주아들은 품위가 떨어진다

화상 조제프와 뤼시 에셀은 뷔야르의 재정적 후원자였고 그의 모델이기도 했다. 이들은 셋이서 커플을 이루었다. 뤼시 에셀은 오랫동안 뷔야르의 정부였고, 적어도 그의 그림 105점에 등장한다.

피에르 보나르 Pierre Bonnard

(1867 퐁트네오로즈~1947 르 카네)

보나르는 자신이 인상파의 직접적인 계승자라고 느끼며 나비파 옆에서 완전히 독창적인 길을 갔고, 20세기 아방가르드의 주된 흐름과는 거리를 두었다. 그는 에콜 데 보자르에서 아카데미풍의 교육을 받았고 거기서 뷔야르나 케르자비에 루셀과 친교를 맺었지만, 이후 모든 이론적 틀에서 벗어나 독자적인 길을 갔다. 무엇보다 그는 캔버스를 장식적 표면으로 여기면서, 그 위에 자신이 느낀 대로 자연을 옮겨 담고자 했다. 그는 형태를 흐릿하게 뭉개는 채색법을 즐겨 사용했다. 그의 작품은 파리와 노르망디 그리고 프랑스 남부 지방이라는 세 개의 지리적 극지, 세 개의 '빛들' 사이에서 공유되었다. 1890년경 일본풍이 크게 유행하는 동안, 보나르는 우타마로, 히로시게 그리고 호쿠사이의 판화를 활용하여 원근법의 개념을 쇄신하고 도안화된 새로운 모티프를 발견했다. 당시 그는 석판화, (베를렌의 시집처럼) 책에 들어가는 삽화, (극작가 알프레드 자리를 위한) 연극 포스터와 무대장식 작업으로 생계를 유지했다. 그는 열심히 일했고, 뷔야르와 함께 전시회를 열었으며, 모네·마티스와 쉬지 않고 대화했다.

　아내 마르트와의 관계는 그의 작품 속에 살아 숨 쉬고 있다. 정신적으로 연약하고 외로움을 많이 탔던 마르트는 그를 혼란스럽게 만들었다. 그는 일상생활과 사생활 속 그녀의 모습을 강박적으로 그렸다.

**"당신도 알다시피, 이 그림은…
완성되지 않았습니다."**

1930년경 뤽상부르 미술관에서 한 나이 든 남자가 보나르의 그림을 고쳐 그리고 있었다. 경비원들이 그를 불러세우고 심문을 하는 바람에, 남자는 어쩔 수 없이 자신의 신분을 밝혀야 했다. 그는 바로 피에르 보나르였다! 사실 보나르는 끝없이 가필하고 고치는 일에 익숙했다. 그의 친구들은 이런 습관을 '보나르하다bonnardiser'라고 불렀다.

피에르 보나르
〈빛을 받은 누드〉(부분)
→ p.234

노란색에 대한 사랑

그림 수집가인 한로저빌러 부인은 보나르가 1926년경에 그리기 시작한 그림 한 점을 기억한다. "우리는 적어도 7년을 기다려야 했어요. 그는 계속 그 그림에서 제대로 효과를 발휘하지 못하는 어떤 점을 찾아냈지요. 그러던 1935년 겨울의 어느 맑은 날, 그가 지나가면서 우리에게 말했어요. '균형감을 해치는 결점을 마침내 찾아냈습니다. 내가 끌어올린 노란색의 효과를 보세요.'" 노란색을 찾아내는 데 7년이 걸린 것이다! 하지만 그 7년 동안 얼마나 많은 시도와 질문을 했겠는가!

천재적
재능!

폴 고갱 Paul Gauguin

(1848 파리~1903 마르키즈 제도)

고갱은 인상파이자 후기 인상파 화가, 판화가, 탁월한 조각가, 문인,
퐁타방파의 수장이었으며, 나비파와 클림트, 표현주의 화가들, 피카소에게
영감을 주었다. 그는 19세기 후반의 중요한 미술가 중 한 명이다.

그는 인생의 첫 7년을 페루 리마에서 보냈다. 이때의 경험으로 이국풍에 대한 취향을
가지게 된다. 파리에서 주식 중개인이 되어 많은 돈을 벌었고, 결혼해서 아이 다섯을 두고
부르주아의 삶을 살았다. 그러나 화가 카미유 피사로와 알게 되고 1차 인상파 화가 전시회를
관람한 뒤 그림을 그리기 시작하고 여러 그룹 전시회에 참가했다. 이후 주식 중개인을
그만두고 안락한 삶을 포기한 채 루앙에 가서 피사로 곁에서 그림을 그렸다. 그러나 돈을 전혀
벌지 못했고, 코펜하겐의 처갓집에 얹혀 살게 되었다. 형편이 어려워진 그는 아내와 아이들을
버리고 파리와 퐁타방, 파나마 그리고 마르티니크섬으로 여행을 다녔다… 파리에서는 반
고흐를 만났다. 다시 파리로 돌아와, 영향력이 점점 커지던 인상주의를 멀리하고 종합주의를
표방하며 그림에만 몰두했다. 인상, 감수성, 빛의 효과, 모티프에 덜 의존하는 종합주의 미술은
형태를 단순화하고 단일 색조를 쓰면서 새로운 종교적·상징적 요소들을 종합하는 그림이다.
고갱은 브르타뉴에서 주요 작품 중 하나인 〈설교 뒤의 환상〉(1888)을 그렸다. 이후 아를에 가서
반 고흐와 함께 지냈는데, 그와 말다툼을 한 뒤 반 고흐가 자기 귀를 잘랐다.

이후 고갱은 서구사회에서 벗어나 '선량한 야만인'과 '잃어버린 낙원'을 찾기 위해 배를

폴 고갱
〈설교 뒤의
환상〉, 1888,
캔버스에 유채,
에든버러
스코틀랜드
내셔널 갤러리

타고 타히티로 갔다. 자연과 타히티 여인들이 그에게 영감을 주었다. 그의 그림은 더욱 간결해졌다. 색채가 더욱 순수해지고 선명해졌으며, 색채들의 대비가 더욱 커졌다. 하지만 타히티에서 얼마 안 가 이해받지 못한 채 불행해지고 병이 들었고, 자살 기도까지 하게 되었다. 1901년에 에너지와 영감을 다시 얻기 위해 마르키즈 제도에 정착했으나 습진과 매독에 걸렸고, 그곳에서 매우 비참한 상태로 생을 마감했다.

이 화가에 대해 이야기할 때 그의 글, 특히 그의 첫 타히티 체류에 관한 견문기이자 다른 문명과 새로운 관능성에 대한 발견을 담은 책 『노아 노아』를 빼놓을 수 없다. 그뿐만 아니라 『고대 마오리 제례 의식』, 『떠돌이 화가의 잡담』, 『타히티 야만인』, 『어느 야만인의 글』 그리고 그 밖의 다른 글들도 있다.

정치사

고갱은 반항, 비순응주의, 이국에의 끌림이라는 유산을 남겼다. 그의 할머니 플로라 트리스탕은 1840년대의 문인이자 사회주의 투사, 페미니스트로서 사회적 논쟁에 참여하고 국제주의를 표방한 주요 인물 중 한 명이었다. 아버지는 나폴레옹 3세에게 맹렬히 반대한 유명한 기자였다. 그는 황제 체제를 피해 어린 폴 고갱과 가족들을 데리고 페루로 가던 배에서 사망했다.

폴 고갱
〈신비로운 모습으로 있으세요〉, 1890,
나무에 다색 채색,
파리 오르세 미술관

고갱은 회화, 판화, 데생 등 모든 미술 장르에 흥미를 느꼈다. 비범한 조각가 이기도 했다. 그의 몇몇 조각은 조개껍데기 같은 자연 요소를 그대로 통합한다. 그렇게 작품 속에 들어온 자연을 강조한다.

그림값 상승

고갱이 사망했을 때 마르키즈 제도에서 7프랑에 팔린 〈언제 결혼하니?〉를 2015년 카타르 미술관이 2억 6,500만 유로로 사들였다.

1878 파리 만국박람회

1881 프랑스에서 학교가 종교색을 벗고 무상교육이 됨

빈센트 반 고흐 Vincent van Gogh

[1853 쥔더르트(네덜란드)~1890 오베르쉬르와즈]

천재적 재능!

'자기 귀를 자른 화가'이자 전설적인 인물 반 고흐에 대한 기억은 우리의 집단 기억의 일부를 차지하고 있다. 반 고흐는 종교적인 부르주아 가정의 여러 아이 중 한 명이었다(빈센트라는 이름의 형이 있었는데, 그가 태어나기 전에 죽었다. 이 사실이 이 화가의 삶을 짓눌렀을 것이다). 그의 아버지는 목사였고, 처음에는 그도 성직자의 길을 갈 운명이었다. 그러나 그가 안트베르펜의 미술 아카데미에 입학했을 때 그 길은 잊히고 만다. 이후 파리에서 화랑을 운영하는 동생 테오를 통해 몽마르트르의 화가들을 소개받고 화가 친구들을 사귄다. 특히 툴루즈-로트레크과 친해진다. 인상파 화가들이 그랬듯이 그도 일상의 삶에 관심을 가졌고, 네덜란드 사실주의와 다시 관계를 맺으면서 일본 판화에서 영감을 길어 올렸다. 그는 하나의 범주로 한정할 수 없는 뛰어난 화가였고, 야수파 · 표현주의 등 이후 생겨날 모든 '사조'들의 선구자였다. 그림에 대한 신비주의적 견해를 가졌다는 점에서는 상징주의에 가까웠다.

1888년 그는 프랑스 남부 지방의 빛을 찾아 아를에 정착하고 그 빛에 깊이 젖어 들었다. 그러나 미술계에서 고립되어 홀로 살아가느라 외로웠던 그는 아를에서 함께 그림을 그리자고 폴 고갱을 설득했다. 그런데 두 사람은 성격 차이가 심했다. 그들은 심하게 말다툼을 했고, 그 뒤 반 고흐가 자신의 귀를 잘라버렸다. 반 고흐는 프로방스의 생레미 정신병원에 입원했고, 퇴원 후에는 파리 근교 오베르쉬르와즈로, 세잔의 친구이기도 한 가셰 박사 곁으로 간다.

그는 오베르에서 가슴에 권총을 쏘아 자살했다. 알코올 중독, 매독, 간질 발작, 전시회에 출품하기 힘든 사정 등 자살할 이유가 여럿 있었음에도, 혹자들은 그가 타살되었을 가능성에 대해 이야기한다. 반 고흐는 동생 테오의 도움에 의지해 살았다(그들은 방대한 양의 서신을 교환했다).

빈센트 반 고흐
〈신발〉, 1886,
캔버스에 유채, 암스테르담 빈센트 반 고흐 미술관

이 그림은 신발을 그린 것이지만, 두 짝 다 왼쪽 신발이다. 화가 자신의 삶에 대한 상징일까?

실패 뒤에 찾아온 성공

동생 테오의 지원에도 불구하고, 고흐의 살아생전 그림 800점 중 팔린 것은 단 한 점, 〈붉은 포도밭〉(모스크바 푸시킨 미술관)뿐이었다.

빈센트 반 고흐
〈밤의 카페 테라스〉,
1888,
캔버스에 유채,
오테를로(네덜란드),
크뢸러 뮐러 미술관

"아름다운 파란색과 보라색, 녹색만 있고 검은색은 없는, 그리고 빛이 비치는 광장이 라임색, 즉 희미한 유황빛으로 물들어 있는 밤의 그림이야. (…) 어두워서 색조의 특질을 잘 구별하지 못하기 때문에, 나는 파란색을 녹색으로, 라일락 블루 색을 라일락 로즈 색으로 볼 수도 있어. 그러나 그것은 촛불이 매우 풍부한 노란색과 주황색을 표현하는 가운데 창백하고 희끄무레한 빛만 있는 관습적인 검은 밤에서 벗어나는 유일한 방법이란다."(반 고흐, 여동생 빌헬미나에게 보낸 편지에서)

이것은 반 고흐가 길 깊숙한 곳으로 수렴하는 선들을 사용하여 원근법을 적용한 최초의 그림이다. 또한 그가 별이 뜬 하늘을 그린 최초의 그림이기도 하다. 이후 〈론강의 별이 빛나는 밤〉(파리 오르세 미술관)과 유명한 〈별이 빛나는 밤〉(뉴욕 현대미술관)에서도 별이 뜬 하늘의 모습을 볼 수 있다.

나란히 자리한 두 무덤

오베르쉬르와즈의 작은 묘지의 담 밑에 평범한 작은 무덤 두 기가 나란히 자리하고 있다. 테오와 빈센트 반 고흐의 무덤이다(테오는 형이 세상을 떠난 지 6개월 뒤에 사망했다).

그리기 위해 살고, 살기 위해 그리고

반 고흐는 테오에게 보낸 편지에 이렇게 썼다. "나는 색을 먹고 싶어." 그의 그림 중에는 물감을 5밀리미터 두께로 칠한 것도 있다!

상징주의

1870

년 이후 유럽에 산업화가 진행되면서 많은 농부들이 농촌을 떠나 도시로 일하러 갔다. 상업이 발전하고, 사회주의가 탄생했으며, 과학이 세상을 지배하게 되었다. 이제 인간은 신을 배제하는 것 같았다. 당대의 증인인 화가들은 이런 사회적·상징적 질서의 변화들에 질문을 제기할 필요성을 느꼈다. 사실주의 화가들과 그 운동에 자극받아 현재를 주목하게 된 인상파 화가들은 도시의 '모더니티'를 찬양한 반면, 더 비관적인 화가들은 모더니티로 인해 의미를 잃게 될까 걱정했다. 이들에 따르면, 의미 상실은 당시 위세를 떨치던 과학적 실증주의와 부르주아의 자연주의에 수반하는 현상이었다. 그들은 신성한 의미를 찾아 시간을 초월한 과거나 '초현실'로, 신비주의나 상상 속으로 도피했고, 자주 불안해하거나 환멸을 느꼈다. 깊은 생각에 잠겨 있던 그들은 자신들의 몽상을 넘쳐나는 장식적 요소들로 표현하는 가운데 그들의 고뇌와 불가사의한 비전을 드러냈다.

다양한 감수성을 받아들인 상징주의는 엄밀한 의미에서 회화 분야의 운동은 아니었고, 장 모레아스의 문학적 선언에 근거했다. 1886년에 모레아스는 퇴폐적인 시인들(베를렌, 말라르메, 포…)과 상징주의 문인들(자리, 위스망스…)을 "어떤 관념에 감각적 형태의 옷을 입히려는" 사람들이라 지칭했다. 마찬가지로 상징주의 화가들은 사실주의나 유물론에서 방향을 틀어 종교적이거나 몽환적인 초월적 존재의 형태를 탐험했다. 그들은 '상징'을 다루면서, 즉 현실을 좀 더 우월한 현실 세계로 바꾸는 '관념'을 그리면서 인간 영혼의 밑바닥(악몽, 히스테리, 환각…)을 탐험했다. 그렇게 세상의 신비를 해독하고 괴상함과 예민함을 표현하려 했다.

상징주의자들은 낭만주의자들에게서 영감을 길어 올렸다. 초현실주의자들은 상징주의자들이 추구한 바를 계승했다. 상징주의자들은 추상 기법의 길을 열었지만, 1차 세계대전은 끔찍한 현실의 귀환과 함께 그들의 이상주의적 추구를 종결시켰다. 그러는 동안 프랑스에서는 19세기 말 상징주의의 감수성이 뿌리를 내린다. 처음에는 퓌비 드 샤반과 귀스타브 모로, 뒤이어 고갱과 나비파가 교대한다(p.235 참고). 또한 벨기에에서는 상징주의자들의 살롱전이 두 번 열린다(레옹 스필리에르트, 펠리시앙 롭스, 제임스 앙소르, 윌리엄 드구브 드 넝크, 페르낭 크노프가 여기에 참여한다).

문학에 근거한 상징주의는 북유럽 국가들로까지 국제적으로 확산되었다(얀 투롭, 뭉크). 다른 한편, 독일과 오스트리아에서는 빈 분리파가 상징주의를 연구하면서 스위스파(호들러, 아르놀트 뵈클린)에게 영감을 주기도 했다. 마지막으로 영국에서는 라파엘 전파가 아르누보에 길을 열어준다. 아르누보는 모든 장식미술에 영향을 미친다.

→ p.244

피에르 퓌비 드 샤반, 〈가난한 어부〉(부분)

피에르 퓌비 드 샤반 Pierre Puvis de Chavannes

(1824 리옹~1898 파리)

퓌비 드 샤반은 프랑스 제3공화국의 공식 화가였다. 우리는 그를 기념물들의 벽
장식(프레스코화가 아니라 붙임 그림, 즉 벽에 붙인 그림)으로 기억한다. 그는 소르본에 〈신성한 숲〉을
그리고, 팡테옹과 리옹 미술관 대계단 작업을 하고, 보스턴 도서관에 〈성녀 주느비에브의
생애〉를 그렸다.

그의 초기 작품들은 고전적이고 귀스타브 모로의 작품들과 비슷했다. 그는 이탈리아
여행을 했고, 에콜 데 보자르에서 공부했다. 프랑스 화가 테오도르 샤세리오의 대형 낭만주의
그림들에 영향을 받았고, 샤세리오의 작업실에서 뮤즈를 만났다. 루마니아 공주 마리
칸타쿠젠은 그에게 영감을 주고 평생 동안 그와 협력했다.

쿠르베와 드가가 공격받았을 때 퓌비 드 샤반은 이들을 옹호하며 고독하게 자기만의
길을 갔다. 그는 대규모 장식벽화 작업에 몰두하면서

우의화 장르를 쇄신했다. 이 점에서 르동과 호들러를
포함한 상징주의자들에게 영향을 주었다. 이들은 그의
유심론에 경의를 표했다. 그러나 그는 선구자이기도
했다. 단일 색조를 사용한 최초의 화가이며, 이는
나비파와 고갱에게도 영향을 주었다. 공간을
단순화하고, 창백한 색조를 사용했으며, 인물과 배경을
도안화했다. 기묘함을 포기하고 자연 속 인간에 대한
평화로운 시각을 제시했으며 그렇게 자신의 내적
존경심을 표현했다.

1890년에 메소니에, 로댕과 함께 국립미술협회를
재결성하는 데 참여했다. 1895년 파리에서 로댕
주최로 그를 위한 대연회가 열렸을 때는 550명의 화가,
문인, 정치인들이 그에게 경의를 표할 정도로 국제적
명성을 얻었다. 많은 인상파 화가들이 이 대연회에
참석했다.

피에르 퓌비 드 샤반
〈바닷가의 아가씨들〉,
1879년 살롱전, → p.242
캔버스에 유채,
파리 오르세 미술관

퓌비 드 샤반은 한 편의 시를 제시한다. 머리를 빗는 한 여인의 모습을 선 자세, 기대 누운 자세,
정면, 뒷모습으로 그린 이 그림을 통해 그녀 삶의 세 번의 순간을 상기한 걸까? 그림자는 거의 그
리지 않은 채 시간을 초월한 풍경, 일종의 에덴동산을 암시한다. "규석이 가린 바다 풍경을 배경
으로 머리를 빗고 있는 이 창백한 여인들은 어느 나라에 있는 것인지 궁금증을 자아낸다."(위스
망스) 부동성, 단순화하여 선명하게 표현한 색, 광택 없는 물감, 등을 보인 인물들, 도안화된 형태
들, 평면 효과… 이런 특성들이 나비파는 물론 쇠라, 피카소까지 매혹했다.

귀스타브 모로 Gustave Moreau

(1826 파리~1898 파리)

모로는 최초의 상징주의 화가 중 한 명으로 간주된다. 그림 그리는 것을 격려해주는 건축가 아버지 밑에서 자라며 에콜 데 보자르에서 교육을 받았다. 들라크루아에 경탄했고 테오도르 샤세리오의 친구가 되었다. 모로는 이탈리아 여행을 하면서 고전주의에 대한 소양을 쌓았다. 이탈리아에서 만난 드가는 이후 그를 향한 큰 존경심을 꾸준히 보여주었다. 1864년 살롱전에서 〈오이디푸스와 스핑크스〉로 최초의 성공을 거둔다. 그러나 살롱전 화가가 되기보다는 라 로슈푸코 로 14번지 누벨 아테네(오늘날의 귀스타브 모로 박물관)의 자신의 집 겸 작업실에 틀어박혀 고독하게 생활하면서 매우 독특한 작품들을 많이 제작했다(1천 점이 넘는 유화 및 수채화와 1만 점의 데생). 그의 그림에는 신화 속 인물이나 동양의 우화 속 인물이 등장한다. 이 인물들은 인상파 화가들의 그림과 달리 당대의 환상을 보여준다. 세련된 세부 표현, 보석이나 화려한 장식처럼 번쩍거리는 두터운 안료 등 그의 기법은 참신했다. 모로는 그림 수집가이기도 했는데, 그가 모은 그림들은 과거의 다양한 영향들로 그의 작품에 양분을 제공했다. 1892년부터 에콜 데 보자르에 출강했고, 마티스를 포함한 근대 화가들 세대에게 중요하며 매우 존경받는 교수가 되었다.

귀스타브 모로
〈환영〉, 1875,
캔버스에 유채,
파리 귀스타브 모로 미술관

모로는 살로메가 헤롯 왕에게 요구한 세례 요한의 머리가 등장하는 무시무시한 그림을 그렸다. 온당치 못한 욕망이 살로메를 끊임없이 따라다녔던 걸까? 거세의 공포를 일으키는 이 위험한 여자는 펠리시앙 롭스, 뭉크 그리고 클림트가 다루었던, 세기말의 클리셰이다. "모습을 바꾸지 않는 이 여자는 살로메, 헬레네, 달릴라, 키메라, 세멜레이기도 하며 그녀들의 구별되지 않는 현현으로 등장한다. 살로메는 그들에게서 자신의 위엄을 끌어내고 그렇게 자신의 특성을 영원 속에 고정한다."(앙드레 브르통)

초현실주의자들: 계통을 주장하다

앙드레 브르통은 16세에 귀스타브 모로 미술관을 발견하고 자신이 느꼈던 매혹을 다음과 같이 환기했다. "그것은 내가 사랑하는 방법을 영원히 조건 지었다." 그런 다음 모로가 그린 얼굴들에 관해 덧붙였다. "그 여인들의 모습이 아마도 다른 모든 여성을 나에게 감추었던 것 같다." 1970년 살바도르 달리는 귀스타브 모로 미술관에서 자신이 태어난 도시인 피게레스(스페인)에 달리 미술관을 세울 계획을 알리기로 결심했다.

오딜롱 르동 Odilon Redon

(1840 보르도~1916 파리)

르동은 고향인 메독 지방과 바스크 지방 황야의 풍경들에 대한 기억에서 몽환을 길어 올렸다. 화가 경력 내내 나무, 바위, 모래톱을 주요 모티프로 삼았다.

　　그는 파리에 있는 아카데미 화가 제롬(하지만 그는 제롬을 높이 평가하지 않았다)의 작업실에서 그림을 공부했으나, 보르도에서 왕성한 활동을 하던 로돌프 브레스댕에 의해 판화에 입문한다. 브레스댕은 르동을 몽환적인 세계로 이끌고, 르동은 망설이다가 자신의 길을 선택한다. 그는 바르비종으로 그림을 그리러 떠나고, 음악가 에르네스트 쇼송과 교류하며, 팡탱라투르를 통해 석판화에 입문한다. 그의 초기작들은 전부 흑백이었다(그는 그 작품들을 '나의 그림자들'이라고 불렀다). 유령, 거미, 위험한 꽃들이 등장하는 그 작품들은 꿈의 메커니즘을 탐구한다. 고야로부터 이어지는 어두운 계보에 속한 르동은 에드가 포, 베를렌, 말라르메의 시집 삽화를 그리면서 1884년 문인 조리스카를 위스망스의 눈에 띄었다. 위스망스는 자신의 상징주의 소설 『거꾸로』에서 르동을 언급했다. 이후 화상 볼라르와 뒤랑뤼엘이 그의 명성을 드높인다. 르동의 이름은 프랑스 국경을 넘어 외국으로, 특히 벨기에로 퍼져 나간다.

　　르동이 갑자기 채색화로 이행하게 된 '계기'는 무엇이었을까? 고갱과의 교류 때문이었을까? 게다가 그 색들은 또 어떤가! 파스텔화에서 예기치 않게 강렬한 색채들이 펼쳐진다. 1886년 르동은 쇠라와 함께 (훗날 신인상파가 되는) 인상파의 마지막 전시회에 참가한다. 고갱과 에밀 베르나르가 그에게 큰 존경심을 표한다. 르동은 종교는 없었지만 세상에 대한 범신론적 관점을 제시했다. 또한 장 샤르코도 프로이트도 초현실주의자들도 아직 그들의 이론을 제시하지 못하던 시대에 무의식의 문을 열어주었다.

오딜롱 르동
〈아폴론의 전차〉, 1907,
캔버스에 파스텔과 템페라,
파리 오르세 미술관

▰

고뇌 후에

　　　　　　　　　　　르동은 루브르에 있는 모로와 미켈란젤로, 들라크루아의 모범에서 영감을 받아 〈아폴론의 전차〉를 강박적으로 제작했다. 판본이 모두 열다섯 개였다. 그는 이렇게 썼다. "이것은 암흑에 대한 빛의 승리이다. 고뇌 후에 기쁨을 잘 느낄 수 있듯이, 이것은 밤과 그림자가 가져오는 슬픔과 대립되는 충만한 빛남의 기쁨이다."(르동, 『그 자신에게』) 이것은 그를 초기의 흑백 작품에서 말년의 화려한 채색 파스텔화로 이행하게 한 계기와 유사한 맥락이 아닐까?

페르디난트 호들러 Ferdinand Hodler

[1853 베른(스위스)~1918 제네바]

하층민 출신인 호들러는 간판 그리는 화가 그리고 관광객들을 위해 '스위스 풍경'을 그려주는 화가로 경력을 시작했다. 1871년부터는 제네바에 살면서 앵그르의 제자이자 코로와 바르비종파 화가들의 친구인 바르텔레미 멘에게 그림을 배우기 시작하여 늘 스승의 '야외주의'를 따라 사생 풍경화를 그렸다.

또 때때로 환각에 사로잡힌 시선을 한 쿠르베의 자화상과 퓌비 드 샤반이 즐겨 그린 풍경화에 영향을 받았다. 호들러는 프랑스에서는 별로 알려지지 않았지만, 스위스는 그를 위대한 화가로 만들었고 현대미술의 창시자 중 한 명이라고 보았다. 그는 때로는 상징주의자로, 때로는 인상파로 여겨지는데, 그의 말년 작품들은 형태의 단순화로 특징 지어지고 추상화가들에게 영향을 미쳤다. 칸딘스키와 몬드리안, 그리고 클레가 그에게 많은 것을 빚졌다.

질서와 대칭, 리듬에 아름다움이 있다고 확신한 호들러는 '평행 관계'를 바탕으로 화폭을 구성했다. '평행 관계'라는 용어는 자연에서 반복되는 모티프들, 그의 그림의 특징인 대칭성 그리고 인간 존재들이 동일한 정신적 추구 속에서 공통의 감정들을 통해 결합한다는 그의 확신, 이 세 가지를 동시에 지칭한다. 작업하는 장인들과 불우한 사람들의 초상화는 인간의 운명에 관한 좀 더 광범위한 성찰의 출발점이었다.

1880년부터 스위스 건국의 역사와 관련된 에피소드들을 그렸지만 스위스의 공식 화가는 아니었다. 그가 그린 200점의 자화상들은 자서전에 버금간다.

페르디난트 호들러
〈밤〉, 1889~1890,
캔버스에 유채, 베른 미술관

제네바시는 밤과 죽음을 다룬 이 그림이 부적절하다는 이유로 전시를 금했지만 파리시는 살롱전에 받아주었다. 퓌비 드 샤반과 로댕 그리고 평론가들이 이 그림을 높이 평가했고, 이 그림을 통해 호들러의 국제적 경력이 시작되었다.

끝까지

호들러는 그의 애인이 겪은 임종의 고통과 죽음을 데생과 회화 100여 점으로 매우 가혹하게 기록했다. 이 연작은 미술사에서 독특한 위치를 차지한다. 어린 시절부터 가족들 전부를 한 명 한 명 떠나보낸 탓인지 호들러에게 죽음은 강박이 되었다.

라파엘 전파 Pre-Raphaelite Brotherhood

1848년에 존 에버렛 밀레이, 윌리엄 홀먼 헌트, 에드워드 번 존스 등 일곱 명의 화가들이 단테 가브리엘 로세티의 선도하에 '라파엘 전파 형제회'를 창립했다. 이들은 라파엘로 이전, 즉 이탈리아 콰트로첸토 초기 르네상스 그림들의 모범을 따르려 했다. 그들은 라파엘로풍의 '아름다운' 그림과 산업사회의 폐해에 반대했고, 미술에서 정신적 깊이, 자발성과 진실을 추구했다. 또한 화가들에게 '자연을 진실하게 대하며' 영감을 얻기를 권장했고 신비주의적인 천진함 혹은 구성의 단순화가 돋보이는 형태를 장려했다.

이들의 특징은 여성 인물, 원색, 밝고 강조된 선, 세밀하게 공들인 사실주의로 요약된다(이들은 나사렛파와 윌리엄 블레이크의 영향을 보여준다).

라파엘 전파 그룹은 얼마 안 가 해산했고, 그중 몇몇은 사회 참여를 선택했다. 이들은 세기말 유럽 미술계에 깊은 흔적을 남겼다. 상징주의 그리고 체코의 알폰스 무하 같은 아르누보 화가에게서 그 영향이 다시 발견된다.

단테 가브리엘 로세티
〈축복받은 베아트리체〉, 1870,
캔버스에 유채,
런던 테이트 브리튼 갤러리

단테풍의 사랑

로세티는 아내 엘리자베스와 비극적인 사랑을 경험했다. 그녀가 자살했을 때 로세티는 고통에 넋이 나간 채 스스로를 베아트리체로 인해 눈물 흘린 시인 단테와 동일시하며 〈축복받은 베아트리체〉를 그렸고, 첼시에 틀어박혀 온갖 종류의 특수 동물들(부엉이, 토끼, 들쥐, 웜뱃, 아메리카 모르모트, 왈라비, 아메리카 너구리, 앵무새, 도마뱀, 도롱뇽, 당나귀, 인도 황소)과 함께 지냈다. 이후 윌리엄 모리스의 아내 제인 버든과 사랑하게 되었고 그녀는 남편을 떠나 그에게 왔다. 그리고 그는 〈베누스 베르티코르디아Venus Verticordia〉에 그녀의 모습을 그렸다.

즐거운 동행

1857년에 로세티, 모리스, 번 존스는 옥스퍼드 대학 벽에 아서 왕 전설에 관한 프레스코화를 그린다. 세 사람은 무척이나 즐거워하며 술을 퍼마셨다. 결과는 매우 성공적이었고 박수갈채를 받았다. 그러나 몇 년 뒤 그 작품은 사라졌다. 라파엘 전파 화가들은 프레스코화 기법에 대해 전혀 알지 못했던 것이다!

1848~1916 오스트리아 황제 프란츠 요제프 1세(합스부르크 왕가) 재위

1849~1876 바그너, 〈니벨룽의 반지〉

에드바르트 뭉크 Edvard Munch

[1863 아달스브루크, 뢰텐(노르웨이)~1944 오슬로]

뭉크는 19세기에서 20세기로 넘어가는 시기의 가장 유명한 노르웨이 화가다. 그는 북유럽의 상상력과 표현주의, 상징주의 그리고 아르누보를 혼합했다. 긴 경력 동안 그의 스타일은 꾸준히 진화했다. 그가 그린 과장되고 비틀린 원근법의 작품들은 그를 따라다니던 강렬한 고뇌는 물론이고 그의 인생(알코올, 약물, 우울증, 정신병원 수감)을 반영한다.

그의 아버지는 신앙심 깊은 군의관이었다. 그러나 그의 어린 시절은 불안정, 질병과 죽음으로 점철되었다. 그는 말했다. "두려움도 질병도 없었다면 내 삶은 노 없는 배와 같았을 것이다." 경력 초기부터 그는 지역 부르주아들과 미술평론가들을 도발했다. 나중에 부유해지고 명성을 얻은 뒤에는 노르웨이의 극작가 헨리크 입센, 스웨덴 작가 아우구스트 스트린드베리, 독일 철학자 프리드리히 니체같은 유명한 아웃사이더들과 자주 교류하고 그들의 초상화도 그렸다.

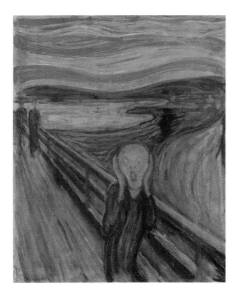

에드바르트 뭉크
〈절규〉, 1893,
도화지에 템페라,
오슬로 국립미술관

뭉크는 여행을 많이 했다. 1889년에서 1892년까지는 파리에서 살았으며 거기서 툴루즈-로트레크를 만나기도 했다.

말년에 그의 그림들은 나치 독일에서 《퇴폐미술》 전시회에 전시된 후 몰수되었다. 이후 오슬로 국립미술관에서 그의 작품들을 매입했다.

공허 속의 절규

2013년에 행위예술가 마리나 아브라모비치가 오슬로에 있는 뭉크 미술관 정원에 빈 틀을 설치했다. 방문객들이 그 뒤에서 머리를 들이밀고 절규할 수 있도록!

이 작품은 뭉크의 작품 중 가장 유명하다. 1893~1917년에 제작되었고 다섯 개 판본이 있다. 세 점은 그림이고, 한 점은 파스텔화이며 한 점은 석판화다. "나는 친구 두 명과 오솔길을 산책했다. 마침 해가 지고 있었는데, 갑자기 하늘이 핏빛처럼 붉어졌다. 나는 걸음을 멈추었다. (…) 검푸른 피오르 위로 핏빛 붉은색과 불타오르는 혀들이 있었다. 내 친구들은 계속 걸었고, 나는 불안에 떨면서 그 자리에 머물러 있었다. 그때 나는 우주를 통과해 지나가고 자연을 찢어놓는 끝없는 절규를 느꼈다."(뭉크, 1892).

하지만 누가 절규하는가? 그림 속 주인공인가? 아니면 반대로 그는 무시무시한 절규를 듣고 있는가. 절규는 어디서 들려오는가? 바깥에서? 아니면 그 자신에게서?

구스타프 클림트 Gustav Klimt

[1862 바움가르텐(오스트리아)~1918 빈]

클림트는 서정 가수 어머니와 금은세공사 아버지 사이에서 태어났다. 아마도 이것이 음악과 금은세공술에 대한 그의 애착을 설명해줄 것이다. 금박 사용은 그의 작품의 특징 중 하나인데, 한편으로는 프랑스, 독일의 인상파 화가들과 상징주의자들의 영향이다. 이러한 기법은 구상과 추상 사이의 긴장에 토대를 둔다.

1890년까지 클림트는 독창성이 별로 없는 신고전주의 양식의 화풍을 구사했고, 공식적인 주문을 받아 그림을 그렸다. 이후 아르누보의 계보를 이으며 그의 작품에서 장식적 특성이 두드러진다. 빈 분리파의 수장으로서 그는 회화에서 선을 매혹의 대상으로 만든다. 빈 분리파는 오스트리아 미술을 국제적으로 확산시키고 싶어 했다. 그들은 모든 형태의 아카데미즘과 절연하고 도덕적 질서에도 반대했다. 클림트의 〈팔라스 아테나〉(빈 미술관)는 1898년 빈 분리파의 첫 전시회를 위한 포스터로 사용되었다.

클림트는 강력한 상징주의적 면모를 띤 프레스코화와 부르주아 초상화에서 이름을 날렸다. 경력 말기에는 빈 분리파와 단절하고 장식적 특성에서 멀어져 아방가르드 미술, 특히 야수파 쪽으로 방향을 틀었다. 반 고흐에게서 영감을 받은, 인물이 등장하지 않는 순수한 풍경화도 그렸다.

구스타프 클림트

〈희망 Ⅰ〉, 1907,
캔버스에 유채, 금, 백금,
뉴욕 현대미술관

이 그림은 임신한 여성을 주제로 삼았는데, 서양 초상화에서 이런 주제는 드문 편이다.

작품을 둘러싼 일화들…

▪ 1902년에 제작된 〈베토벤 프리즈〉(빈 분리파 전시관)는 열정이 살아 숨 쉰다. 어떤 사람들은 이 작품에 야유를, 어떤 사람들은(특히 로댕) 찬사를 보냈다.

▪ 클림트는 자신의 몇몇 작품을 구해내고 되사야 했다. 다른 작품들은 나치가 불태웠다.

▪ 나치는 클림트가 유대인 지주라는 이유로 〈아델레 블로흐 바우어의 초상화〉(뉴욕 노이에 갤러리)를 강탈했다. 2000년대에 아델레 블로흐 바우어의 조카가 오스트리아 국가 소유였던 이 그림을 되찾기 위해 소송을 걸었고 승소했다! 사이먼 커티스가 이 이야기를 소재로 〈우먼 인 골드〉(2015)라는 영화를 만들었다.

1848~1916 오스트리아 황제 프란츠 요제프 1세(합스부르크 왕가) 재위

1849~1876 바그너, 〈니벨룽의 반지〉

에곤 실레 Egon Schiele

(1890 빈 근처 툴른안데어도나우~1918 빈)

실레는 미술에 '**추함**'과 정상에서 벗어난 감정을 도입한, 오스트리아 표현주의 미술의 뛰어난 화가 중 한 사람이다.

데생에 타고난 재능이 있었던 실레는 1905년 빈 미술학교에 들어가 첫 자화상들을 그렸다. 1907년에는 클림트가 이끄는 **빈 분리파**를 알게 되었고, 이후 평생에 걸쳐 이들과 교유했다. 2년 뒤 미술 아카데미를 떠나 반 고흐, 뭉크 그리고 투롭의 작품들을 발견하고, 친구들과 함께 노이쿤스트그루페(뉴 아트 그룹) 운동을 시작했다.

1912년에 데생들이 외설적이라는 판정을 받아 3주 동안 감옥에 수감되었다. 이후 명성을 얻은 그는 많은 국제 전시회에 참여했다. 결혼한 뒤에는 징집되었다. 빈에 돌아온 그는 빈 분리파 전시회에 약 50점의 작품을 제출했고 큰 성공을 거두었다. 1911년부터는 고립되어 자기만의 작품활동에 전념했다. **육체의 비틀림**, 자기 성찰, 욕망, 삶에 대한 비통한 감정, 죽음 및 에로티시즘과 관련된 불안의 표현이 그의 작품에 나타난다. 하얀 배경에 널브러져 있는 경우가 많은 그의 인물들을 보면 누드와 수척한 몸이 눈에 띈다. 이 점에서 실레의 작품은 '공허에 대한 공포'가 담긴 클림트의 작품과 구별된다.

실레는 스페인 독감으로 세상을 떠났다. 짧은 생애 동안 약 300점의 그림을 남겼고(이 중 100점에 가까운 작품이 자화상이다), 19점의 판화, 수많은 조각작품, 3,000점에 달하는 데생과 수채화 및 과슈화도 있다.

에곤 실레
〈무릎을 굽히고 앉은 여자〉, 1917,
목탄, 수채, 과슈,
프라하 국립미술관

전쟁 중의 화가

1차 세계대전 동안, 실레는 러시아 포로들을 감시하는 임무를 맡았다. 그들은 그의 모델이 되어주기도 했다.

마리오네트의 삶

그의 초상화와 누드화 속 인물들은 기괴하고 과도한 포즈를 취하고 있다. 실레는 정신병원에서 심신 상실자들의 자세를 연구하고 구체관절 마리오네트의 자세도 연구했다고 한다.

세기말의 조각

프 랑스의 문인 알프레드 드 뮈세는 19세기에 대해 "형식이 완전히 부재한다"라고 말했다. 사실 19세기는 다양한 스타일, 모티프 그리고 예술적 실행들이 새로 생겨나고 증식하는 시대였다. 당시 여러 분야에서 기술적 혁신이 급속히 이루어졌는데, 그중 하나가 공예 분야(유리, 도예, 날염, 장식융단, 벽지, 가죽 등)이다. 새로운 기술과 다양한 기계화 과정이 전통 기술과 통합되었다. 이러한 통합이 장식미술과 디자인 분야에서 장식의 새로운 문법을 정의했다. 미술품의 창작에 관한 이 규율은 미술과 산업이 융합하던 1870년경에 탄생했다. 이때부터 미술을 총체적 관점에서 다루게 되었다.

조각은 낭만주의의 흐름과 함께 꽃피어 19세기 후반에 비약적으로 발전하고 절충주의에 의해 특징 지어졌다. 조각의 양상은 다양해졌으며 이전 시대들에서 요소들을 빌려와 재해석하기도 했다. 이런 경향은 신고딕, 신피렌체, 신바로크 조각 등으로 이어졌다. 또한 조각은 먼 고장들에서 영감을 얻었다. 오리엔트가 오리엔탈리즘을 낳고, 중국이 중국풍을 낳고, 스페인의 무어인과 무슬림이 무어 양식을 낳았다.

화가가 조각을 제작하던 당대 미술계의 분위기 속에서, 조각은 회화 분야의 다양한 경향을 뒤따르며 동일한 실험을 행했다. 때로는 사실주의적이고 (제롬, 도미에, 스위스의 조각가 빈센초 벨라), 때로는 인상주의적이었으며(드가), 아르누보가 계승한 상징주의적 성격을 띠기도 했다. 프랑스에서는 로댕이, 이탈리아에서는 메다르도 로소가 모더니티를 띤 새로운 조각을 구현했다.

낭만주의에서 절충주의로

신고전주의 이후 19세기 초반에 조각이 유행한다. (개선문 위의 고부조 〈라 마르세예즈〉를 제작한) 프랑수아 뤼드와 다비드 당제 같은, 낭만주의에서 영감을 받은 프랑스 조각가들은 극적이고 강렬한 주제들을 발전시키면서 애국심을 자주 드러냈다.

대규모 낭만주의 풍경화를 탄생시킨 회화 장르를 따라, 조각도 동물들의 모습을 재현하면서 자연을 찬양한다. 앙투안 루이 바리는 프랑스에서 동물 조각 전문가로 활동했다. 사자, 호랑이, 늑대 등 동물들의 싸움을 다룬 그의 조각은 인간의 발길이 닿은 적 없는 원시적 자연을 기리고 있으며 영웅적이고 도덕적인 가치를 지닌다.

1848년 프랑스 2월 혁명을 기점으로 유럽 각지에서 혁명이 일어난 이후 민중의 정체성이 새로이 형성되고, 정치가 도시 공간 안으로 들어왔다. 노동자들의 모습을 표현한 기념물(쥘 달루), 농민에게 경의를 표하는 조각상, 묘비 들이 만들어졌다. 급변하던 도시들에서는 국가의 공식 주문도 증가했는데, 국가는 주로 우의적이거나 역사적 일화를 다룬 아카데미풍의 조각을 선호했다.

좀 더 사실주의적인 흐름에서는, 부유한 부르주아들이 초상 조각과 인물상을 새긴 원형 저부조, 소형 청동상이나 기묘한 묘비를 주문했다.

쥘 달루
〈위대한 농부〉, 1897~1902,
청동상,
파리 오르세 미술관

앙투안 루이 바리
〈뱀을 밟아 죽이는 사자 2번〉, 1857,
청동상,
파리 프티팔레 시립미술관

장 바티스트 카르포
〈조개를 든 낚시꾼〉, 1858년 살롱전,
석고상,
파리 오르세 미술관

프랑수아 뤼드(카르포의 스승)는 〈거북이와 놀고 있
는 나폴리의 어린 어부〉(1831, 파리 루브르 박물관)를
만들었다. 이 작품은 이탈리아 아이 특유의 무사태평
한 웃음을 활짝 머금은 모습을 이상화해서 묘사했다.
카르포는 관례적인 방식을 채택하되 거북이 대신 구
불구불한 응고물들이 붙은 조개를 등장시켰다. 이는
복잡한 형태를 지닌 자연을 상징한다. 스냅사진에 찍
힌 것처럼 웃고 있는 이 소년은 조개가 만들어내는 신
비한 소리에 귀 기울이고 있다.

오귀스트 클레쟁제르
〈뱀에 물린 여인〉, 1847,
대리석,
파리 오르세 미술관

이것은 예술이 아니다!

1847년 살롱전에 출품된 이 조각상은 그 주제 때문에
충격을 주었다. 조각가가 여인을 고대의 인물로 위장하긴
했지만(클레오파트라일 수도 있고 에우리디케일 수도 있다), 그녀는 무엇보다 '극도의 쾌락'에
'꿈틀거리며' 몸을 비틀고 있다. 몸을 빌려준 모델은 사바티에 부인(테오필 고티에와 보들레르의
뮤즈)이다. 조각가는 그녀의 몸을 석고로 주조한 뒤 대리석으로 가공했다. 이것이 추문을
불러왔다! 이렇게 인간의 육체를 기계적으로 찍어낸 것을 예술로 볼 수는 없었다. 현실을 너무
노골적으로 기록했기 때문이다. 사람들은 비판했다. "심지어 여성의 늘어진 살까지 보인다!"
사진처럼 주형을 뜨는 것은 확실히 예술적 행위로 인정받기 어려웠다.

오귀스트 로댕 Auguste Rodin

(1840 파리~1917 파리 근처 뫼동)

로댕의 엄청난 세계적 명성은 천재성만큼이나 생산력에 기인한다. 조각작품 7천 점, 데생 1만 점, 판화 1천 점, 사진 1만 점을 남겼다!

로댕은 학교에서 열등생이었고, 부모는 그를 장식미술학교에 입학시켰다. 에콜 데 보자르에서는 세 번이나 입학을 거절당했다. 특히 조각 분야에서! 1863년 로댕은 누이 마리아의 죽음에 충격을 받아 불가사의한 발작을 겪고 수도회에 들어갔다가 같은 해 수도회에서 나와 여러 화가와 장식미술가들의 조수로 일했다. 1871년 브뤼셀에서 그의 첫 개인전이 열렸다.

그는 이탈리아 그랜드 투어에서 미켈란젤로의 미완성 작품들을 보고 충격을 받았다. 미켈란젤로는 조각이 대리석 속에 이미 존재하며 조각가는 그것을 끄집어내기만 하면 된다고 생각했다. 로댕은 공들여 다듬고 반들거리는 광택을 낸 표면과 투박한 형태 사이의 대비를 활용했다. 이 두 특성은 그리스 조각가 페이디아스의 고전주의에 반대하면서 자유로운 움직임을 강조했다. 주요 주제는 인간의 육체와 그 초상이었다.

로댕의 〈청동시대〉(1877)는 성공의 시작으로서, 이를 보고 프랑스 정부는 단테의 『신곡』에서 영감을 얻은 〈지옥의 문〉(파리 로댕 미술관)을 주문했다. 웅장함이 돋보이는(높이 7미터, 무게 8톤) 이 마지막 작품을 로댕은 살아생전에 완성하지도 양도하지도 못했다. 그는 평생에 걸쳐 이 작품을 작업했다.

오귀스트 로댕
〈생각하는 사람〉, 1903,
청동상,
파리 로댕 미술관

원래 이 작품의 제목은 〈시인〉이었고 처음에 〈지옥의 문〉의 팀파눔 위에 놓여 있었다. 미켈란젤로의 로렌초 데 메디치의 조각상(피렌체 메디치 예배당)에서 영감을 받은 이 청동상은 1906년 파리의 팡테옹 앞에 설치되었다. 전 세계에 다양한 판본이 존재한다.

로댕이 받은 인상

1887년 47세의 로댕은 처음으로 바다를 마주 보았다. 그때 로댕은 이렇게 외쳤다고 한다. "마치 모네의 작품 같군!"

1882년에 알게 된 24세 연하의 여성 **카미유 클로델**은 그의 모델이자 협업자이자 연인이 되었다(로댕의 여성 편력은 헤아릴 수 없을 정도였다. 로즈 뵈레가 그의 모델이자 평생의 동반자였는데, 그는 1917년 로즈 뵈레가 죽기 두 달 전에야 정식으로 그녀와 결혼했다).

로댕은 〈칼레의 시민〉, 〈키스〉, 〈빅토르 위고〉 등 중요한 작품들을 연이어 제작했고 레지옹 도뇌르 훈장 수훈, 다양한 단체의 회장직 수행 등 잇따른 영광을 누렸다.

1889년: 모네와 함께 전시회를 열었다. 인상파 회화는 순간성, 자연미, 생생함으로 로댕에게 영향을 미쳤다.

1902년: 시인 라이너 마리아 릴케가 그에게 책을 헌정하고, 그의 비서가 되고, 만국박람회장 바깥의 정자에서 회고전을 열라고 권한다. 이 전시회는 그에게 국제적 인정을 가져다주었다.

추문들

첫 번째 추문은 1877년에 일어났다. 젊은 남자의 실물 크기 누드 석고상 〈청동시대〉와 관련한 추문이었다. 사람들은 그 조각상을 보고는 실제 모델을 주조해서 조각상을 만들었다고 비난했다.

또 다른 추문은 1891년에 일어났고 좀 더 파급력이 컸다. 주문을 받아 제작한 발자크 상을 둘러싼 추문이었다. 로댕은 발자크를 실내복으로 몸을 휘감은 모습에 두툼한 형체로 묘사했다. 이 조각상은 즉각 비난을 받고("마치 둔한 소 같다!", 『르 피가로』) 철거되었다가 1939년에야 파리에 설치되었다. "사람들이 비웃고 온갖 말로 조롱했던 이 작품은 (…) 내 평생의 결과물, 내 미학의 주된 축이다."(로댕, 1908)

큰 나무 그늘에서는

조각가 브랑쿠시는 로댕의 제자였다.

그는 한 달 만에 로댕을 떠나면서 이렇게 말했다. "큰 나무의 그늘에서는 아무것도 자라지 못합니다."

오귀스트 로댕
〈캄보디아 무희〉, c.1906,
종이에 수채,
파리 로댕 미술관

카미유 클로델 Camille Claudel

[1864 페르앙타르드누아(엔)~1943 몽파베(보클뤼즈)]

카미유 클로델은 아주 어려서부터 조각에 대한 열정을 마음속에 키웠다. 그녀의 가족은 그녀가 조각가 알프레드 부셰 옆에서 그리고 특히 그녀가 1882년에 만났고 제자이자 조수 중 한 명이 된 로댕 옆에서 실력을 쌓을 수 있도록 파리로 이사했다. 그녀는 로댕의 작품 〈키스〉, 〈지옥의 문〉, 〈칼레의 시민〉 제작에 협업했다.

　　스물네 살의 나이 차에도 불구하고, 로댕과 카미유는 열정적인 연인 사이가 되었다. 이 젊은 여인은 스스로를 로댕과 대등한 존재로 보았지만, 로댕은 그것을 용인하지 않았다. 로댕은 그녀와의 결혼을 거절했다. 이미 로즈 뵈레와 함께 살고 있었기 때문이다. 1892년 카미유는 로댕과 결별한다. 로댕과 로즈 뵈레 사이에는 자식이 두 명 있었고, 카미유는 여러 번 임신중절을 했다.

　　절망한 카미유는 광기에 빠져 자기 작품 몇 점을 파괴하기까지 했다. 설상가상으로, 그녀를 늘 지지해주던 아버지가 1913년 사망하자 큰 충격을 받아 '편집증적 정신착란'을 진단받고 어머니의 요청에 따라 정신병원에 수감되었다. 가족은 그녀의 작업실을 폐쇄했고, 그녀는 정신병원에서 30년을 보내다 그곳에서 굶어 죽었다!

　　로댕이 카미유에게 미술적으로 영향을 미친 것은 틀림없지만, 〈애원하는 여인〉(파리 로댕 미술관), 〈왈츠〉, 〈중년〉(노장쉬르센 클로델 미술관)에 나타난 비대칭, 불균형, 움직임, 비극성, 세부에 대한 관심은 카미유의 고유한 특성이었다. 그녀는 로댕과 차별화하기 위해 대리석이나 오닉스 같은 다루기 어려운 재료를 혼합해서 사용했다. 자신의 작품 〈2인용 의자〉에 관해 남동생 폴에게 이렇게 말하기도 했다. "여기에 로댕의 특성은 더 이상 없다는 걸 너도 알 거야."

카미유 클로델
〈중년〉, 1897,
청동상, 파리 로댕 미술관
(석고상은 파리 오르세 미술관에 있음)

가족에게조차 버림받다

카미유 클로델은 정신병원에서 연필에 손도 대지 못한 채 외롭고 비참한 생활을 했다. 가족들이 방문이나 서신 교환을 제한해달라고 요청한 것이다! 그녀의 남동생인 문인이자 외교관 폴 클로델만 가족 중 유일하게 삼십 년 동안 열두 번 그녀를 보러 왔다. 장례식에는 가족 중 아무도 참석하지 않았다.

이것은 이 여성 조각가의 주요 작품 중 하나이며 자전적 작품이기도 하다. 그녀는 무릎을 꿇은 채 로댕에게 간청하며 애원하고 있고, 로댕은 그녀를 외면하고 사실혼 관계의 정부를 보고 있다. "나의 누나 카미유가 굴욕적으로 무릎을 꿇고 간청하고 있다. 그 멋지고 오만한 여인이…"(폴 클로델)

아르누보 Art Nouveau

최대 다수를 대상으로 한 아르누보는 모든 응용미술을 총괄하고 산업화에 저항하는
종합예술에 대한 이상理想에서 탄생했다. 이 미술 양식은 식물들의 형상에서 영감을 얻은
아라베스크 문양을 펼쳐놓는 등 선을 매우 중시했다. 아르누보 미술을 이론화한 사람은
아나키스트 사상을 가진 벨기에의 화가 겸 건축가 앙리 반 데 벨데이다. 1895년에서 1900년
사이에 아르누보는 유럽 전체에 빠르게 퍼져 나갔다. 독일에서는 유겐트슈틸Jugendstil이라고
불렸고, 오스트리아에서는 제체시온Sezession, 프랑스에서는
'국수 양식style nouille' 혹은 '메트로'(엑토르 기마르가 만든 파리
지하철의 입구 디자인 때문에)라고 불렸다.

윌리엄 모리스와 존 헨리 디얼
〈금빛 백합〉, 1897, 벽지

1859년에 윌리엄 모리스는 필립 웹과 함께 런던 남부에 그의 저
택 〈레드하우스〉를 지었다. 이 공간은 미술을 장식적인 면에서
고려하는 사람들에게 미학적 모델이 되었다. 모리스는 그가 써
낸 문학작품들(장편소설, 사회주의적 글들), 미술 출판(그는 출
판사 켈름스콧 프레스를 창립했다), 그리고 특히 장식미술(벽지,
직물, 채색 스테인드글라스)에 대한 옹호로 유명하다. 그는 수공예의 발전을 위한 미술공예운

동의 주창자였다. 혁신적인 형태의 소품과 장식융
단 및 가구를 생산하기 위해 모리스 상회Morris &
Co.를 설립하기도 했다. 모리스는 실내장식으로 사
회를 변화시키고 싶어 했다. 기능주의에 반대했고,
대량생산되는 공산품을 저급하게 보았으며, 빅토리
아 시대풍의 부르주아 취향에 저항하려 했다. 그는
라파엘 전파 친구들과 함께 재료에 내재한 특성을
살리는 아름다움을 권장했다.

찰스 레니 매킨토시
미술학교 도서관
(글래스고 렌프루 스트리트, 167), 1897

아르누보의 계승자

아르누보는
벨기에의 빅토르 오르타와 스페인의 안토니오 가우디
같은 건축가들에게 영감을 주었다. 장식미술에서는
유리공예가 에밀 갈레가 아르누보를 잘 구현했다. 그는
루이 마조렐과 빅토르 프루베, 프랑스의 보석세공인 르네
랄리크 그리고 미국의 보석세공인 루이스 C. 티파니와
함께 낭시 학교를 창립했다.

도시의 조각

1850년까지 조각은 고전주의와 신고전주의에 높은 가치를 부여했고 그리스 · 로마 조각의 양식을 충실히 따랐다. 조각가들은 조화로운 삼차원 형태를 만들기 위해 대개 천연의 재료를 사용해 인체를 축소 비율로 작업했다. 재료들을 빚고(점토), 주조하고(밀랍, 석고), 깎고(돌, 대리석), 녹였다(청동). 작업실에서의 실험을 통해 여러 기술을 배합해 소규모의 스케치들을 다시 큰 모델('대규모 실험')로 만들어냈다. 이런 방식으로 작품의 '원본' 개념이 생겨나고, 이 원본을 다양한 크기와 재료로 찍어낼 수 있었다. 작품의 원본이 연작으로 또는 '한정판'으로 생산되었다.

산업의 발전이 미술에서 조각의 위치를 뒤엎었다. 기능을 강조하게 된 풍조 때문이다. 수공업의 지위를 지녔던 조각은 20세기에 와서 디자인과 제품으로서의 사회적 지위를 얻었다. 미술가들은 이런 변화를 각기 다르게 받아들였다. 어떤 이들은 고전주의를 계속 추구했고(바리의 작품에 경탄한 부르델과 고대 그리스 조각에 영향받은 마욜), 다른 이들은 원시를 찾아 떠나거나(고갱) 도시의 설치물로서의 조각 등 새로운 전시 형태를 고안했다(드가).

이렇게 조각은 산업혁명과 정치적 격변(유럽에서 국민국가들이 탄생한 것을 포함해), 이농 현상과 도시들의 변화라는 19세기의 대변동을 겪었다. 조각은 웅장하게 변하여 건축에 통합되었다. 예를 들면 온갖 종류의 아카데미풍 조각상들이 건물 지붕을 장식했고, 묘비들은 괴상해져서 묘지들을 변모시켰다.

유럽 곳곳의 도시에 거대한 공사가 벌어져 조각상이 세워진 광장들이 생겨났다. 광장에 설치되는 조각상들은 각 나라의 역사나 이데올로기를 대표했다. 공공기관의 주문품, 기념물, 건축 장식, 정원과 공원의 조각상 제작도 활기를 띠었다.

조립식 여신　　　1876년 만국박람회 때 우선 팔 한쪽이 대중에 공개되었고, 1878년에 머리가 공개되었다. 기발한 마케팅이었다! 바르톨디는 이 거대한 동상을 완성한 대가로 차츰 많은 돈을 벌어들였다. 〈자유의 여신상〉은 파리의 가제-고티에 작업실에서 조립되었고, 이후 350조각으로 분해된 뒤 배에 실려 뉴욕으로 갔다. 그리고 현장에서 4개월에 걸쳐 다시 조립되었다.

오귀스트 바르톨디
⟨세상을 비추는 자유의 여신상⟩,
일명 '자유의 여신상', 1886,
귀스타브 에펠이 설계한 철제 골조에
동으로 외장 처리,
리처드 모리스 헌트가 만든
화강암과 콘크리트로 된 받침대,
뉴욕만

알베르 페르니크
⟨자유의 여신상 조립⟩, 1883,
알부민 인화,
뉴욕 공공도서관

→ p.252

수백만 이민자들은 대서양을 건너 뉴욕항에 입항해 맨 처음 ⟨자유의 여신상⟩을 보면서 자신이 신대륙에 왔음을 실감했다. 여신상의 얼굴은 프랑스 쪽을 향하고 있다. 프랑스가 미국 독립 백 주년을 기념해 이것을 미국에 선물했다. 바르톨디는 횃불을 든 자작농 여인의 작은 테라코타 모형에서 출발해 45미터 높이의 이 초대형 동상을 만들었다(처음엔 수에즈 운하 입구의 등대로 쓰일 예정이었다). ⟨자유의 여신상⟩은 동으로 된 속이 빈 동상이다. 바르톨디는 동 재질의 표면을 '돋을무늬 압착세공' 기법을 이용해 내부에서 쇠망치로 두드려 한 조각 한 조각 크기를 키우는 방식으로 이 동상을 만들었다. 내부를 지탱해주는 철제 골조를 설계한 사람은 나중에 에펠탑으로 유명해진 귀스타브 에펠이다.

부록

용어 해설
인명 색인
이 작품들을 어디서 볼 수 있을까?

로히어르 판데르 베이던, 〈성모 마리아를 그리는 성 루카〉(부분)

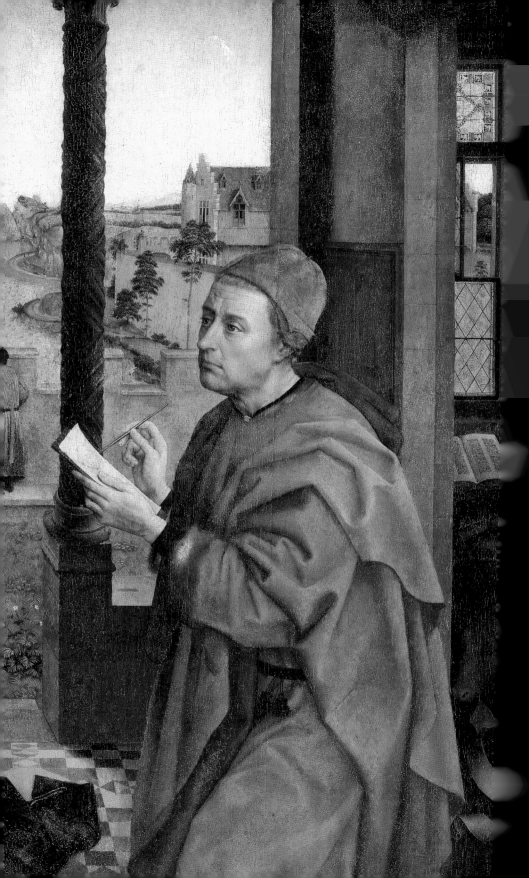

용어 해설

이 책에서 언급한 미술가, 미술 개념, 미술 기법, 역사적·문학적 사실, 성서나 신화 속 주제 들을 설명했다.

구성=구약성서 신성=신약성서 기=기독교 그신=그리스 신화 로신=로마 신화

가나의 혼인잔치 신성 요한 복음서에서 예수는 제자들과 함께 혼인잔치에 초대받아 가서 물을 포도주로 바꾸었다. 이것이 예수가 행한 첫 번째 기적이다.

개신교Protestantism 종교개혁을 통해 대두된 기독교의 새로운 종파. 개신교는 가톨릭교회의 권위를 근본적으로 뒤흔들었고, 서구 문명의 흐름을 바꾸었다. 무엇보다 개신교는 교회에서 성상聖像 이미지를 사용하는 것에 반대했다 → 루터

거룩한 어린 양Mystic Lamb 신성 예수의 상징적 이미지. 유대인 가정들은 유월절 때 양을 제물로 바치고 함께 먹었다. 예수는 자신의 희생을 통해 스스로를 이스라엘의 유월절과 동일시하고 싶어했다. 이런 연유로 신약성서에는 예수를 지칭하는 '하느님의 어린 양'이라는 표현이 나온다.

겟세마네 동산에서의 기도 혹은 겟세마네 동산에서의 최후 신성 예수의 생애 중 한 일화. 체포되어 십자가에 못 박히기 전, 예수는 이 동산에서 밤새도록 기도했다. 그러는 동안 세 명의 제자 베드로, 요한, 야고보는 멀지 않은 곳에서 자고 있었다.

계몽주의Enlightenment 18세기에 일어난 유럽의 문화적 흐름. 디드로, 볼테르, 루소 등 백과전서파 문인 및 철학자들은 교회의 권력에 반대하고 이성이 도래해야 한다고 권장했다. 이들은 이렇게 프랑스 혁명을 준비했다. 미술 분야에서는 고전주의와 로코코 미술에서 신고전주의로 이행했다.

고기잡이의 기적 신성 예수의 제자들이 고기를 전혀 잡지 못한 채 호수에서 밤을 보냈다. 다음 날 날이 밝자 예수가 그들에게 말했다. "그물을 배 오른쪽에 던져라. 그러면 고기가 잡힐 것이다." 제자들이 그 말대로 그물을 던졌더니, 고기가 너무 많이 걸려 그물을 끌어 올릴 수가 없었다. 예수가 말했다. "나를 따라오너라. 내가 너희를 사람 낚는 어부가 되게 하겠다."

고딕 미술Gothic art 12세기에 일드프랑스[프랑스 파리 분지 중앙부를 이루는 지역]에서 시작된 미술 사조. 로마네스크 미술을 대체하는 새로운 교회 미술이었다. 북유럽에서는 15세기까지 이어졌다. 르네상스 시대 이탈리아인들은 시대에 뒤떨어졌다고 생각해 이 미술 사조를 거부했다. 고딕 미술 시대의 회화, 기도서, 조각 들은 본질적으로 신자들을 교육하려는 목적을 가진 종교미술이다.

고라의 형벌 구성 히브리 민족이 이집트에서 탈출해 사막을 건널 때 고라를 포함한 세 명의 히브리 성직자들이 모세와 아론의 권위를 거부한 대가로 받은 형벌. 땅이 갈라져 그들과 그들의 가족들을 삼켜버렸다.

고전주의Classicism 바로크 정신 혹은 이탈리아 매너리즘 정신에 저항하여 17세기 후반 프랑스에서 발전한 문예 사조. 예술에서의 균형, 단일성과 절제의 이상을 옹호하기 위해 사교계 살롱의 이성주의와 '고상한 취향'에 의거했다. 회화에서는 아카데미가 미술의 법칙들을 규정하고, 데생과 구성의 완벽성을 강조했으며, 라파엘로를 모범으로 권장했다. 조각에서는 고대 그리스나 로마의 조각상이 준거가 되었다.

과슈gouache 물과 아라비아 고무를 섞어 농축한 안료. 이것을 사용하면 수채화에 비해 걸쭉하고 불투명한 그림을 그릴 수 있다. 종이, 양피지 혹은 상아에 그린다.

괴테, 요한 볼프강 폰(1749~1832) 독일 사상과 문학에서 위대한 천재 중 한 사람. 소설가, 극작가, 시인, 미술 및 과학 이론가이다. 저서 『색채론』(1810)에서 시각에 관해 설명했지만, 뉴턴의 광학 이론에는 반대했다.

구세주The[Our] Savior 신성 예수의 다른 명칭. 기독교 교리에서 '인류를 구원했다'라는 의미에서 이런 명칭이 붙었다.

구약성서 → 성서

국제 고딕 미술 1380년경 유럽 궁정들의 사치스러운 문화에서 탄생한 미술 사조. 피렌체에서 발전하던 르네상스의 새로운 원칙들에 대안을 제시했다. 기사도 정신에서 영감을 받았으며 우아하고 매우 장식적인 이 미술은 정교한 선, 화려한 색 그리고 (공간적인 통일성은 없지만) 많은 세부 묘사를 특징으로 한다. 국제 고딕 미술은 16세기까지 롬바르디아, 아비뇽, 부르고뉴 그리고 보헤미아에서 발전했다.

그랜드 투어grand tour 16세기부터 이탈리아(로마, 피렌체, 베네치아, 나폴리)는 젊은 화가나 미술 애호가 들

이 배움을 완성하기 위해 한 번은 꼭 가봐야 할 곳이 되었다. 이를 위해 화가들은 수년씩 여행을 하면서 많은 고대 작품들을 모사하기도 했다. 18세기에 이러한 풍조가 절정에 달했다.

그리스도의 수난Passion of Christ 신성 예수가 죽음을 맞기까지 겪은 사건들. 로마인들에게 넘겨져 십자가형을 선고받고, 조롱받고, 채찍질당하고, 십자가에 못 박히고, 무덤에 안장되었다. 그리고 사흘째 되는 날 예수는 부활했다.

길드guild → 직인조합

나비파Nabis 1888년에 세뤼지에는 고갱의 추진하에 색에 관한 새로운 이론들(클루아조니슴, 종합주의)을 흡수하고, 이 정신적 모험을 쥘리앙 아카데미의 동료들(피에르 보나르와 모리스 드니)과 공유한다. 이들은 스스로를 예언자(히브리어로 '나비'라고 불렀고, '근대의 이콘화'를 그리면서 자연을 재해석하려 했다. 원초적 감각을 되찾아야 한다고 주창하고, 리듬 효과에 기초한 조화를 추구하고, 순색과 장식적인 아라베스크 무늬를 사용했다.

낙선전Salon des Refusés 1846년 쿠르베 그림들의 살롱전 출품이 거부되자, 아카데미의 공식적 취향에 반대하는 논쟁들이 이어졌다(1861년에는 '낙선자들의 청원'도 있었다). 1863년 나폴레옹 3세는 마네를 포함해 '낙선'에 항의하는 화가들의 작품을 전시하기 위해 파리 산업관에서 대안적 성격의 살롱전을 열기로 결정한다. 이것이 바로 낙선전이다. 이 전시회는 1864년, 1873년 그리고 1875년에 열렸다. 그러나 심사위원들의 기준은 여전히 바뀌지 않았고, 1884년 낙선전은《앵데팡당전Salon des indépendants》으로 변모했다.

낭만주의Romanticism 세상에 대한 화가의 좀 더 개인적이고 명확한 태도를 제안하는 새로운 열의와 이상주의. 국가적 전통에 높은 가치를 부여하는 이 문화적 움직임은 19세기 초 영국과 독일에서 나타나, 나폴레옹의 원정으로 인해 이국풍의 취향과 감정을 중시하는 경향이 두드러지게 된 프랑스에서 개화했다. 과거에 대한 향수, 풍경의 숭고미, 멜랑콜리 혹은 삶의 고통이 낭만주의에 양분을 제공하는 주제였다.

놀리 메 탕게레Noli me tangere 신성 '내 몸에 손대지 마라'는 뜻의 라틴어. 죽음에서 부활한 예수가 자신을 알아보아 부활의 첫 번째 증인이 된 마리아 막달레나에게 한 말이다. "내 몸에 손대지 마라, 나는 아직 내 아버지께 올라가지 않았기 때문이다."(요한 복음서) 종교화에 자주 등장하는 주제이기도 하다.

님페 그신, 로신 샘, 강, 숲, 산 등 자연에 사는 여자 정령. 특정한 장소나 요소와 연관되기도 하고, 지역 주민이 숭배하는 대상이 되기도 한다. 사티로스와 성적으로 자주 연결된다. 풍성한 옷자락이 바람에 나부끼는 모습으로 표현된다.

다나에 그신 아크리시오스 왕의 딸. 아크리시오스는 딸이 낳은 손자에게 살해될 거라는 신탁을 듣고 다나에를 청동 감옥 안에 가둔다. 사나운 개들이 거기서 다나에를 지키고 있었지만 제우스는 황금비로 변신해 다나에를 찾아가고 다나에는 제우스의 아들을 낳게 되는데, 그 아이가 바로 페르세우스다.

다다이즘Dadaism 혹은 '다다Dada' 운동 시인 트리스탕 차라가 제창한 아방가르드 문예 사조. 1916년 취리히에서 마르셀 뒤샹이 합류했다. 뒤샹은 조롱을 통해 미술에 대한 전통적 시각을 뒤엎고자 했다. 기성 질서를 비판한 다다이스트들은 자발적 창조, 기성 미술에 반대하는 삶과 유머에 높은 가치를 부여했다.

다리우스 3세 페르시아의 왕. 기원전 333년에 킬리키아(오늘날 터키의 아나톨리아 남부)의 이수스 전투에서 알렉산드로스 대제와 싸웠다. 적어도 두 명의 화가가 이 전투 장면을 그렸다. 알트도르퍼(《알렉산드로스 대왕의 이수스 전투》)와 르 브룅(《다리우스의 막사》)이다.

다윗 구성 이스라엘과 유다의 장로이자 2대 왕. 아들 솔로몬과 함께 고대 유대 국가의 두 창립자 중 한 사람이다.

다윗과 골리앗 구성 장래에 이스라엘 왕이 되는 목동 다윗이 하느님의 가호를 받아 거인 골리앗의 면전에 투석기로 돌을 던진다. 골리앗은 돌을 맞고 쓰러지고, 다윗은 검을 들어 골리앗의 목을 벤다.

단일 색조solid color 그림에서 색이 단색이고 상대적으로 단조롭게 표현된 부분.

단축법foreshortening 인체를 그릴 때 사용하는 원근법. 그림에 깊이감을 부여하기 위해 인체를 왜곡해서 표현한다.

단테, 일명 두란테 델리 알리기에리(1265~1321) '이탈리아어의 아버지'라 불린다. 이탈리아 문학, 더 나아가 세계 문학의 걸작 중 하나인 서사시 『신곡』의 저자이다.

단테의 배 단테는 로마 시인 베르길리우스의 안내를 받아 지옥으로 내려가, 이 배를 타고 산 자들의 세상과 죽은 자들의 세상 사이를 흐르는 스틱스강에서 분노에 찬 죄인

들, 영원히 스틱스강의 흙탕물 속에 머무르도록 선고받은 사람들을 만난다(『신곡』지옥편 5장에서 발췌).

담채화wash drawing　물감을 물에 희석해서 그리는 그림. 화지畵紙에 그림을 그리면 마치 '씻은' 것과 같은 효과를 내며 종이의 질감이 잘 드러난다.

대기 원근법aerial perspective　대기大氣의 점진적인 색조와 밝기를 통해 깊이감을 표현하는 원근법의 한 형태. 플랑드르 풍경화에서 볼 수 있는 다양한 파란 색조의 하늘을 생각하면 이해하기 쉽다.

대천사 가브리엘 구성과 신성　신약성서에서 성모 마리아에게 예수의 탄생을 전한 하느님의 사자使者. 구약성서에서는 대천사들이 천사들 위에 있다. 접두사 'arch-'는 '위의' '상부의' '우월한'이라는 의미이다.　→ 수태고지

델라웨어강을 건너는 워싱턴　미국의 초대 대통령 조지 워싱턴은 미국독립전쟁 중 1776년 12월 25일에서 26일로 넘어가는 밤에 델라웨어강을 건넜다. 트렌턴 전투, 그리고 프린스턴 전투에서 적군을 기습 공격하기 위해서였다. 이 도강渡江은 미국 독립의 시작을 상징하기 때문에 미국인들 사이에서 유명하다.

동방박사들의 경배Adoration of the Magi 신성　예수의 탄생 때 동방박사 세 명이 성모 마리아를 찾아온 일. 가스파르는 유황을, 멜키오르는 황금을, 발타자르는 몰약을 가져왔다.

디아나 로신　그리스 신화에서는 아르테미스. 원래는 아이의 탄생을 주관하는 출산의 여신이지만 사냥의 여신으로 더 잘 알려져 있다.

레위 집에서의 만찬 신성　예수와 그의 제자들 그리고 심지어 그의 적들까지 세리稅吏 레위(나중에 성 마태오가 된다) 집에서의 만찬에 모였다. 적들은 예수가 '죄인들'과 함께 먹는 것을 보고 놀랐다. 그러자 예수가 그들에게 말했다. "튼튼한 이들에게는 의사가 필요하지 않으나 병든 이들에게는 필요하다. 나는 의인이 아니라 죄인을 부르러 왔다"(마태오 복음서)

레카미에, 쥘리에트(1777~1849) 일명 레카미에 부인　프랑스의 여성 문인. 그녀가 운영하던 살롱에는 연인이었던 샤토브리앙을 포함해 당대 파리의 정치계·문학계·예술계의 최고 유명인사들이 전부 모였다. 고대에 대한 취향을 바탕으로 엠파이어 스타일을 창시하는 데 매우 중요한 역할을 했다. 나폴레옹 체제에 반대해 3년간 망명 생활을 하기도 했다. 레카미에 부인은 그림, 데생 그리고 조각에도 자주 등장했다.

로렌초 데 메디치, 일명 로렌초 일 마니피코 (1449~1492)　정치가이자 피렌체 공화국의 지도자. 그의 인생은 초기 르네상스 그리고 피렌체의 경제적·문화적 전성기와 일치한다. 르네상스의 진정한 왕자이자 당대의 가장 뛰어난 인물 중 한 명이다. 외교관, 정치인, 문화 애호가, 시인 그리고 특히 예술 후원자였다. 그러나 그는 전제적인 지도자였고, 경쟁자들에게는 패륜적이고 냉혹한 모습을 보였다.

로코코 미술rococo 혹은 로카유 양식style rocaille　바로크 미술의 연장선상에 있던 프랑스의 미술 사조. 루이 15세의 총희였던 퐁파두르 부인은 로코코 미술의 상징적인 인물이다. 18세기 유럽의 귀족들이 자기들의 저택을 장식하는 데 이 양식을 채택했다. 이 경쾌한 장식 예술은 삶의 기쁨을 보여주었고, 사교계 생활의 정경들, 연회들, 사랑의 유희와 식물의 모티프에서 영감을 얻었다.

루스트로lustro/루메lume　르네상스 회화에서 빛을 사용하던 상반된 두 원칙. 미술사가 에른스트 곰브리치가 정리했다. 이탈리아에서는 루메, 플랑드르에서는 루스트로를 사용했다. 루메는 대상을 빛과 그림자로 표현해 물건의 형태를 구별하게 해주었으며, 루스트로는 광채와 반사광을 중시하고 빛에 신비로운 성격을 부여했다.

루터, 마르틴(1483~1546)　신학자이자 독일 아우구스티누스 수도회 신부. 장 칼뱅 및 다른 사람들과 함께 프로테스탄트 종교개혁을 주도했다. 1517년 교황 레오 10세가 면죄부를 팔자 95개조로 이루어진 반박문을 작성해 비텐베르크 성당 정문에 붙인 일로 유명하다.

르네상스Renaissance　인간을 세상의 중심에 놓은 거대한 문화적·인문주의적 움직임. 미술 영역을 넘어 문학, 건축 분야까지 포함했다. 고대 그리스·로마 문명을 재발견하자고 강조했다. 중세의 가치에 반발해 15세기 이탈리아(콰트로첸토)에서 발전했다.

마니에라maniera　이탈리아어로 미술가의 기법과 스타일을 가리킨다. 각 미술가의 독자적 작풍이라는 칭찬의 의미가 덧붙어 레오나르도 다 빈치, 미켈란젤로 등 거장의 화풍을 일컫는 용어가 되었다. '벨라 마니에라bella maniera'라고 하면 화가가 뛰어난 솜씨와 영감을 가졌음을 뜻한다.

마돈나Madonna 신성　예수의 어머니 성모 마리아.

마라의 죽음　장폴 마라는 프랑스 혁명기에 국민의회에서 활동한 산악당 소속 국회의원이다. 젊은 왕당파 여성 샤를로트 코르데는 혁명의 과도함에 분노했고 마라를 폭군으로 간주했다. 그녀는 피부병을 치료하기 위해 욕조 안에

들어가 있던 마라를 암살한다. 이 암살 사건으로 인해 마라는 혁명의 순교자가 되었고, 그의 유해는 여러 달 동안 파리 팡테옹에 전시되었다. 암살자 샤를로트 코르데는 기요틴에서 처형되었다.

마르시아스의 처형 그신 강의 정령. 피리 부는 솜씨가 뛰어났다. 마르시아스는 피리 솜씨로 아폴론 신의 리라 연주에 도전장을 냈는데, 뮤즈들은 아폴론의 손을 들어주었다. 아폴론은 감히 자신에게 도전한 데 대해 벌을 주려고 마르시아스를 산 채로 가죽을 벗기고 그 가죽을 소나무에 걸어놓았다.

마르타와 마리아 집의 그리스도 신성 여기서 마리아는 성녀 마리아 막달레나와 동일 인물로 간주된다. 예수가 이들 자매의 집에 방문했을 때 마르타는 손님 접대를 하느라 분주했던 반면 마리아는 마르타를 돕지 않고 예수의 말씀을 열심히 들었다. 예수는 마르타가 아닌 마리아의 독실한 태도를 칭찬했고, 마르타는 서운함을 드러냈다.

마티스, 앙리(1869~1954) 20세기의 주요 화가이자 조각가. 강력한 단일 색조를 사용하는 야수파[포비즘]를 창시했다. 회화의 단순화와 추상화를 추구했는데, 그의 회화는 강력한 장식성을 지녔다. 전후의 많은 미국 화가들에게 영향을 미쳤다.

만돌라mandorla(전신 후광全身 後光) 성화聖畫에서 영광을 나타내기 위해 성스러운 인물들 뒤에 타원형 모양으로 표현하는 빛. 최후의 심판 때 옥좌에 앉은 그리스도의 모습을 표현할 때 가장 많이 사용했다. 만돌라는 신성한 빛을 강조한다.

매너리즘Mannerism 처음에는 경멸적인 의미로 쓰였던 이 단어는 미켈란젤로 이후 1530~1600년의 화가들이 '마니에라' 즉 기교적인 면에 지나치게 주의를 기울이는 경향을 뜻하게 된다. 매너리즘 화가들은 르네상스 시대가 추구했던 균형과 고전적 완성도와 단절하고 움직임·표현성·꾸밈새에 집중하면서 인체를 길게 늘여 표현하는 등 새로운 유형의 아름다움을 추구했다.

명암법chiaroscuro 그림에서 밝은 부분과 어두운 부분 사이의 대조를 표현하는 기법.

모더니즘Modernism 근대미술의 개념과 관련된 문화적 흐름의 총체. 영어권에서 통용되는 정의에 따르면 19세기 후반 모더니티에 대한 열광과 함께 시작되어, 미술사가들에 따르면 1970년대의 팝 아트 혹은 포스트모더니즘의 대두와 함께 끝났다.

모더니티modernity 이 용어는 근대화 그리고 당대성

과 관련된 사회적 진보의 개념을 환기한다. 그렇기는 하지만 모더니티에 대해서는 많은 해석이 가능하다. 19세기에 시인 보들레르는 전통과 결별한 예술가들의 시대적 특성을 지칭하기 위해 이 개념을 사용했다. 그는 당대 예술가들을 파리에서 덧없는 아름다움을 찾아 '한가롭게 거니는 사람'으로 묘사했다. 그들은 도시 산업화의 증인이었다.

모델로modello 조각이나 건축을 위한 축소 모형. 대규모 그림을 그리던 16세기 베네치아 화가들 혹은 루벤스와 반 다이크 같은 플랑드르 화가들이 활용한 것처럼 최종 구성에 대한 정확한 개념을 미리 제공하는 채색 스케치인 경우도 있다.

목걸이 사건 이탈리아 사기꾼 칼리오스트로가 꾸민, 다이아몬드 여러 개가 박힌 목걸이의 도난 사건. 스트라스부르의 주교였던 로앙 추기경과 루이 16세의 왕비 마리 앙투아네트가 희생양이 되었다. 역사가들은 1785년에 일어난 이 사건과 목걸이의 과도한 가격이 4년 뒤 프랑스 혁명 발발의 도화선이 되었다고 생각한다.

묵주 기 성모 마리아에게 경애심을 바친다는 의미를 지닌 가톨릭 성물聖物. 기도문을 외울 때 주로 사용하며 '장미화관'이라는 뜻을 갖고 있다.

미메시스mimesis 그리스의 철학자 아리스토텔레스가 현실의 '모방'을 뜻하는 이 개념을 사용함으로써 인간이 현실을 재현할 때 느끼는 미적 쾌락을 강조했다. 이는 고대 비극이 탄생하는 기원이 되었다. 르네상스 시대에 고대 미술을 재발견하면서 자연을 모방하는 패러다임이 만들어졌고 그것이 19세기까지 이어졌다. 그러나 자연을 모방하는 과정에서 화가들은 그들이 경험하는 문화적 맥락과 연결된 세상에 대한 자기만의 시각을 잃어버렸다.

바로크 미술Baroque 과거에는 경멸의 의미가 담겨 있던 이 용어는 퇴폐적이고 괴상한 미술을 지칭했다. 오늘날 바로크 미술은 반종교개혁이 위세를 떨치던 1600년경 이탈리아에서 탄생한 미술 사조를 뜻한다. 바로크 미술은 환상 효과, 격앙된 감정, 연극적 주제, 움직임, 색의 대비를 강조했다. 로마에서는 카라바조와 베르니니가, 북유럽에서는 루벤스가 바로크 미술의 주요 대표자다.

바사리, 조르조(1511~1574) 이탈리아의 화가이자 건축가. 피렌체에서 공부했고 미켈란젤로를 만나기도 했다. 메디치 가문의 후원을 받았고 큰 부를 쌓았으며 아레초에서 생을 마감했다. 후세 사람들에게는 특히 후대 미술사 저서들의 토대가 된 책『뛰어난 화가·조각가·건축가의 생애 Le Vite de' Piu Eccelenti Pittori, Scultori et Architetti Italiani』로 유명하다.

바이런 경(1788~1824) 영국의 유명한 시인. 문체는 고전적이지만, 삶의 고통을 표현한 낭만주의 문학의 위대한 인물 중 한 명이다. 당대의 정치와 사회에 반발했으며, 압제에 맞서는 모든 투쟁에 참여했다. 오스만투르크의 지배에서 벗어나려는 그리스 독립운동에 참여해 싸우던 중 갑자기 쓰러져 세상을 떠났다.

반종교개혁Counter Reformation → 트리엔트 공의회

베두타veduta(복수는 베두테vedute) 자연스러운 원근법에 따라 '보이는 그대로 그리는' 정밀한 풍경화. 18세기에 와서 이 화법이 큰 인기를 얻었다. 특히 베네치아의 베두타 화가들은 도시 풍경을 마치 지도를 제작하듯 정확하게 묘사하면서도 그 장소의 정취를 잘 전달하려 했다.

보들레르, 샤를(1821~1867) 모더니티의 주창자이자 19세기 프랑스의 가장 위대한 시인 중 한 명. 낭만주의에서 자양분을 제공받은 고전주의자이자 미술평론가이기도 했다. 저서로 『미학적 호기심』, 『현대의 삶을 그리는 화가』 그리고 많은 살롱전 평론들이 있다.

뷰린burin 동판화에 사용하는 도구. 동판화 특유의 가느다랗고 정확한 선을 구현하게 해준다. 강철로 된 뾰족한 끄트머리로 동판에 선을 새긴 다음 잉크를 사용해 종이에 찍어낼 수 있다.

비너스Venus 그신, 로신 그리스 신화의 아프로디테, 로마 신화의 베누스를 뜻하는 영어식 표현. 사랑, 유혹 그리고 미美의 여신.

비너스와 마르스 전쟁과 파괴의 신 마르스는 비너스의 연인 중 한 명이다. 미의 여신 비너스 앞에서 마르스가 무장을 벗은 채 곯아떨어진 모습을 묘사한 보티첼리의 그림 〈비너스와 마르스〉는 전사의 힘을 넘어서는 사랑의 강력한 힘을 보여준다.

비너스와 사랑의 신 비너스는 사랑의 신 큐피드(혹은 에로스)의 어머니이다.

비너스의 탄생 비너스는 파도의 거품에서 태어났다(거품은 그리스어로 '아프로'이고 '아프로디테'는 거품에서 태어났다는 뜻이다). 보티첼리의 그림 〈비너스의 탄생〉은 조개껍데기 위에 서서 바람에 머리칼이 나부끼는 모습으로 비너스를 묘사했다. 우라노스의 잘린 성기가 키테라섬에 닿았다가 다시 떠내려가 키프로스에 닿은 후 파도와 만나 생긴 거품에서 비너스가 태어났다고 한다. 비너스는 벌거벗은 채 파도 속에서 나와 올림포스에 가서 모든 신들의 찬탄을 받았다.

비밀 서재(이탈리아어로는 스투디올로Studiolo, 독일어로는 분더카머Wunderkammer[경이로운 방]) 수집가들이 과학 연구 목적의 동물, 광물, 식물 표본이나 색다르고 이국적인 물건이나 여행 가고 싶은 마음을 자극하고 호기심을 일깨우는 작은 예술품들을 모아놓은 작은 방. 르네상스 시대에 출현했으며 17세기에 매우 유행했다. '호기심의 방'이라고 불리기도 한다.

비잔틴 미술 혹은 초기 기독교 미술 서로마 제국의 멸망(476)과 콘스탄티노플 함락(1453) 사이에 비잔틴 제국의 정통파 기독교인들이 구현한 미술. '새로운 로마' 콘스탄티노플을 중심으로 발전했으며 종교적 주제를 다룬 이콘화와 모자이크화가 주를 이루었다.

사도행전 신성 신약성서의 다섯 번째 책. 성 루카가 썼다고 한다. 초기 기독교 공동체의 역사, 특히 성 바오로의 강론과 그가 로마에 도착한 이야기를 기록하고 있다.

사보나롤라, 지롤라모(1452~1498) 피렌체의 산 마르코 도미니크회 수도원장. 설교사이자 종교개혁가. 르네상스 인문주의와 당대의 풍속, 부유하고 타락한 메디치 가문과 가톨릭 사제들의 풍속을 탄압한 것으로 유명하다. 금욕적인 기독교로 회귀해야 한다고 부르짖으며 피렌체 공화국에서 시민들의 정신적 지주로서 독재적 권력을 행사했다. 시뇨리아 광장에 '허영의 장작더미'를 설치하고 놀이도구, 악기, 미술작품 등 사치스러운 상징물들을 모두 불태우게 했다. 그중에는 보티첼리의 작품, 보카치오와 페트라르카의 책도 있었다. 이 시기에 많은 화가들이 자유를 찾아 망명을 떠날 수밖에 없었다. 결국 사보나롤라는 교수형을 당하고 불태워졌다.

사비니 여인들의 중재 로마 건국 시기에 여자가 부족했던 로마인들이 근처 도시인 사비니의 여인들을 납치한다. 이후 두 도시 사이에 전쟁이 일어나고, 납치되어 로마에 살고 있던 사비니 여인들이 중재에 나선다. 이 이야기는 르네상스 이후 많은 미술작품에 영감을 주었다.

사생 초상화portrait from life 화가가 모델을 눈앞에 두고 보면서 그리는 초상화.

사실주의Realism 양면성을 지닌 용어. 우선은 화가가 사물을 최대한 사실에 충실하게 표현하는 것을 의미한다. 하지만 19세기에 이 용어는 쿠르베가 이끈, 낭만주의에 반대하는 회화의 한 사조를 지칭하게 되었다. 자연 연구(바르비종파 화가들의 풍경화처럼), 대중적 주제에 대한 선호, 사회주의적 고양감 그리고 현실의 '추함'을 받아들이는 형태로 표출되었다.

사티로스 그신 숲에 사는 야만적인 호색한. 마이나데스

(디오니소스를 따르는 무녀들, 사티로스의 여성적 형태)와 함께 포도주와 풍요의 신 디오니소스 행렬의 일부를 이룬다.

사회주의적 사실주의Socialist Realism '사회주의적'이라는 형용사가 19세기의 사실주의 화가들을 설명하는 데 자주 사용되었다면, 오늘날 '사회주의적 사실주의'는 1918년 이후의 소련 회화를 포함해 사회주의 국가들의 회화를 지칭한다. 이들 국가에서 화가들은 사회주의의 위업을 달성하는 영웅(농부, 노동자, 군인)들을 묘사함으로써 혁명을 선전하는 사회주의 미술을 위해 봉사했다.

살롱전Salon 1667년에 프랑스 미술 아카데미 회원들의 첫 번째 작품 전시회가 열렸다. 이후 2년에 한 번씩 정기적으로 전시회가 열렸고 대중적으로도 큰 성공을 거두었다. 18세기에 대중은 손에 팸플릿을 들고 루브르의 살롱 카레(이로 인해 '전시회'라는 표현 대신 '살롱'이라는 단어가 쓰이게 되었다)로 몰려갔다. 19세기에 공식 살롱전은 국립 미술 아카데미의 미적 원칙들의 보루가 되었다. 이후 사람들은 이것을 '아카데미즘'이라고 부르며 비판했고, 독립 살롱전이나 낙선전 같은 반체제 살롱전의 탄생으로 이어졌다.

상징주의Symbolism 역사적 맥락에서는 과학적 실증주의와 아카데미즘을 따르는 화가들의 부르주아적 사실주의와 인상주의에 반발해 유럽 전체에서 일어난 이상주의적인 미술 사조이다. 상징주의 화가들은 낭만주의자들, 나사렛파 혹은 라파엘 전파에서 신비주의를 차용했고, 인간 영혼의 가장 밑바닥을 탐험했다. 병리적인 이미지와 몽환을 마음껏 활용했다.

성 루카 신성 전설에 의하면 성 루카가 성모 마리아와 아기 예수의 초상을 그렸다고 한다. 이 전설에 의해 그는 화가 길드(→ 직인조합)의 수호성인이 되었다. 그의 표장은 황소다.

성 마태오 신성 예수의 제자이자 12사도 중 한 사람. 마태오 복음서를 통해 예수 그리스도가 오셨다는 기쁜 소식을 팔레스타인과 시리아의 히브리 백성들에게 전했다. 마태오 복음서에는 예수의 생애와 가르침이 담겨 있다. 교회 미술에서 마태오는 천사의 구술을 받아적는 모습으로 표현되며, 이 모습은 그의 상징이 되었다.

성 바르톨로메오 갈릴리 출신의 유대인이자 예수의 열두 제자 중 한 사람. 자신의 가죽을 손에 든 모습으로 표현된다. 산 채로 가죽이 벗겨져 순교했기 때문이다.

성 바오로의 회심 신성 성 바오로는 자신의 서신들에 이것을 언급했다. 사도행전에서도 그의 회심을 묘사했다. 이회심은 기적처럼 제시된다. 당시 사울이라 불리던 그가 다마스쿠스로 가는 길에 예수를 만나 기독교로 개종하고 바오로로 개명했다. 그는 십자가형을 받고 죽었다.

성 베드로의 부인 신성 예수가 로마 병사들에게 잡혀간 뒤, 사도 베드로는 자기도 붙잡혀 죽게 될까 두려워 예수를 알지 못한다고 세 번 부인한다. 예수는 이렇게 예언했었다. "새벽닭이 울기 전에 네가 나를 세 번 부인하리라."

성 브루노 기 카르투시오 수도회를 창시하고 수도원의 규율을 세웠다.

성 안나 신성 성모 마리아의 어머니.

성 히에로니무스 기 가톨릭 성인이자 라틴 4대 교부 중 한 사람. 그가 라틴어로 번역한 성서가 서구에서 20세기까지 공식 성서로 사용되었다. 그는 서재에 있는 모습 혹은 사막에서 설교하는 모습으로 묘사된다. 그의 표장은 사자와 추기경 모자다.

성기盛期 르네상스High Renaissance 이탈리아 르네상스 미술의 전성기. 르네상스의 원칙들이 자리 잡은 초기 르네상스 시대와 구별하기 위해 이렇게 부른다. 레오나르도 다 빈치, 미켈란젤로, 라파엘로 같은 위대한 천재들이 재능을 꽃피웠다. 피렌체에서는 수도사 사보나롤라가 메디치 가문의 자리를 대체하고 보르자 가문이 지배하던 로마와 대립각을 세웠다.

성녀 마리아 막달레나 신성 속죄하거나 회개하는 모습으로 자주 표현된다. 표장은 바닥에 널브러져 있는 향유와 보석이다. 죄인이었던 마리아 막달레나는 예수를 만난 후 개심한다. 예수가 "이 여자는 그 많은 죄를 용서받았다. 그녀가 큰 사랑을 드러냈기 때문이다"라고 한 것은 그녀를 두고 한 말이었다.

성녀 주느비에브 기 프랑스 낭테르에서 태어났고 뤼테스[파리의 옛 이름]의 시테섬에서 살았다. 451년 훈족의 파리 포위 공격 때 다음의 유명한 말로 주민들을 설득해 저항하도록 이끌었다. "남자들이 더 이상 싸울 수 없어서 도망친다 해도, 우리 여자들은 그럴수록 하느님께 기도해야 합니다. 하느님께서는 우리의 간구를 들으실 테니 말입니다." 훈족의 왕 아틸라는 파리 공격을 중지했고, 주느비에브는 파리의 수호성인이 되었다.

성령Holy Spirit 신성 하느님의 영靈. 성부(하느님 아버지), 성자(예수 그리스도) 다음으로 같은 본질을 가진 성 삼위의 세 번째이다. 성령은 성부와 성자의 사랑이라 일컬어진다.

성모 마리아Virgin Mary 신성 예수의 어머니.

성모 마리아의 대관식 기 천상에서 관을 쓰는 성모 마리아를 그린 기독교 미술의 주제. 예수 혹은 하느님이 관을 들고 있고 천사들과 성자들, 성서 속 인물들이 주위에 둘러서 있다.

성모 마리아의 성 엘리자베스 방문 신성 예수를 임신한 마리아가 사촌인 엘리자베스를 방문한 일. 엘리자베스 역시 세례 요한을 임신하고 있었다.

성모 마리아의 임종 기 신약성서는 마리아의 운명에 대해 아무 이야기도 하지 않지만, 많은 사람이 그녀의 시신이 무덤 속에 남아 있지 않고 육체와 영혼이 함께 하늘로 들려 올라갔다고 주장한다. '성모승천' 말이다. 성모의 죽음을 '성모의 안식' 혹은 '영면'이라고 일컫는다.

성모 신성 성모 마리아.

성모자Virgin and Child 신성 아기 예수를 품에 안은 모습으로 묘사된 성모 마리아 그림.

성삼위 일체Trinity 신성 성부(하느님), 성자(예수) 그리고 성령.

성상 파괴iconoclasm 종교적인 모티프를 이용한 시각적 이미지들을 파괴하는 것. 비잔틴 미술과 개신교 미술은 성상 파괴를 주장했다. 주된 이유는 성서에 나오는 십계명 중 둘째 계명으로, 우상숭배가 될 위험이 있으니 신의 형상을 만드는 것을 금하라는 내용이다.

성서Bible 기독교인들에게 구약성서는 성서의 1부이고, 2부는 신약성서다. 신약성서는 1세기 중반과 2세기 초반 사이에 집필되었으며 예수의 생애와 관련된 이야기들이 담겨 있다. 반면 유대인들에게는 구약성서(예수 이전의 이야기들)만 성서다. 구약성서는 네 부분으로 구성되어 있다. 율법서(모세 5경), 역사서, 예언서 그리고 시문학이다. 기원전 8세기와 기원전 2세기 사이에 집필된, 창세기로 시작하는 39권의 책들이 여기에 포함된다.

성십자가 전설 신성 기독교 전통에 따르면, 로마 황제 콘스탄티누스 1세의 어머니 헬레나가 326년 팔레스타인 순례여행 때 예수가 못 박혔던 십자가를 발견했다고 한다. 역사가 야코부스 데 보라지네의 책 『황금 전설La Legende dorée』에 이 이야기가 나와 있다.

세례 요한 신성 예수 시대에 활동한 유대인 설교자. 메시아 예수가 올 것을 예언했고, 요르단 강가에서 예수에게 세례를 주었다. 헤롯 왕의 도덕적 타락을 비판했다는 이유

로 처형되었다.

세밀화miniature 대개 칠보나 상아에 그리는, 인물이나 장면을 매우 조그맣게 축소해서 표현한 소형 그림. 15세기에 처음 등장했고 18세기(상아에 과슈)와 19세기(송아지 가죽)에 매우 유행했다. 중세 때 이 용어는 책 속의 채색 이미지를 뜻하기도 했으며, 오늘날 프랑스에서는 채색 삽화라고 부르기도 한다.

셰익스피어, 윌리엄(1564~1616) 서양에서 가장 위대한 문인 중 한 사람. 비극, 희극, 소네트를 썼다. 그의 작품의 위대함, 아름다움 그리고 깊이는 전 세계적으로 인정받고 있다.

소조塑造modeling 점토처럼 무른 재료로 하는 조각의 일종. 재료를 깎으며 점점 제거해가는 조각과 달리, 소조는 재료를 덧붙이며 차츰 형태를 만들어간다. 작품 주문자들에게 미리 선보이기 위해 제작하는 실물 크기의 소조 모형은 석고로 본을 떠서 만드는 경우가 많았다.

솔로몬의 재판 구성 두 여인이 솔로몬 왕 앞에 나와 한 아기를 두고 각자 자기가 어머니라고 주장한다. 솔로몬은 그러면 아기를 둘로 잘라 각 어머니가 절반씩 가지게 하라고 명한다. 가짜 어머니는 이 판결을 받아들이지만, 진짜 어머니는 아기가 죽을 것이 두려워 아기를 가짜 어머니에게 양보하겠다고 한다.

수잔나와 노인들 혹은 목욕하는 수잔나 구성 아름다운 젊은 여인 수잔나가 목욕하는 장면을 음탕한 노인 두 명이 탐욕스러운 눈길로 훔쳐본다. 수잔나는 그들에게 몸을 허락하기를 거부하지만, 오히려 그들은 수잔나를 간통죄로 고발해 사형을 당하게 하겠다고 협박한다. 선지자 다니엘이 개입해 수잔나의 결백을 증명하고 노인들에게 벌을 내린다.

수채화 물을 사용하는 투명한 그림. 과슈화와 달리 그림을 그리고 나면 밑의 바탕 용지가 보인다.

수태고지Annunciation 신성 대천사 가브리엘이 성모 마리아에게 나타나 아기 예수를 낳을 거라고 예고한 일.

순교자들 기 신앙을 부인하지 않아 고문을 받고 사형당한 기독교인들.

스케치sketch 자유로운 기법으로 그린 작은 판형의 그림. 앞으로 그릴 그림의 전체적 구조와 주요 구성 요소들을 보여주기 위해 작업한다.

스푸마토sfumato 형태의 윤곽을 안개처럼 흐릿하게 표

현하는 회화 기법. 빛과 그림자 사이의 영역을 희미하게 처리하는 방법으로, 레오나르도 다 빈치가 처음 이 기법을 고안했다. 안료를 적게 쓰고 그림층을 겹치게 해 이런 효과를 얻어낼 수 있다.

스핑크스 그신 → 오이디푸스와 스핑크스

신고전주의Neoclassicism 과도한 장식을 추구했던 로코코 미술 이후 프랑스 혁명 전야의 시기에 고대 그리스·로마 미술, 고전주의 그리고 푸생의 엄밀한 스타일에 대한 관심이 다시 대두한다. 이 새로운 미학은 좀 더 명료한 구성과 서술의 힘을 권장했다. 프랑스에서 이 사조의 수장은 다비드이다.

신성한 가시 기 예수가 십자가에 못 박히기 직전 머리에 썼던 가시 면류관의 가시 중 하나.

신성한 이야기 구성 그리고 신성 성서에 나오는 이야기 전체. 구약성서와 신약성서의 주인공들은 서양 회화와 조각을 풍부하게 만들었다.

신약성서 → 성서

신인상파Neo-Impressionism 1885~1890년에 쇠라가 주축이 되어 이끈 미술 사조. 신인상파 화가들은 분할화법과 점묘법을 사용해 광학적 방법으로 색들을 뒤섞었고 인상파 화가들이 해온 연구들을 이어나갔다.

십자가에서 내려지는 그리스도Deposition or Descent from the Cross 신성 예수가 십자가에 못 박혀 세상을 떠난 뒤 가까운 지인 두 명이 그의 시신을 십자가에서 내렸다. 십자가 고난 연작의 열세 번째 그림이다. 이 장면은 수많은 화가에게 영감을 주었다.

아담과 이브 구성 최초의 남자와 여자이자 인류의 조상. 이들을 창조한 뒤 신은 이들에게 진노해 이들을 천국에서 쫓아냈다.

아라크네의 전설 그신 아라크네는 베짜기 시합에서 아테나 여신(로마 신화에서는 미네르바 여신)에게 이겼다. 질투를 느낀 아테나 여신이 그녀가 짠 베를 갈기갈기 찢었고, 아라크네는 목을 매 자살했다. 아테나 여신은 후회하며 아라크네가 영원히 베를 짤 수 있도록 아라크네를 거미로 변신시켰다.

아르누보Art Nouveau 1890~1905년에 파리와 벨기에에서 탄생한 이 미술 사조는 선, 식물의 형태에서 따온 모티프 그리고 상징주의를 중시했다. 사람들은 (엑토르 기마르가 디자인한 파리 지하철 입구와 같은) '메트로' 양식 혹은 모던 스타일에 대해서도 이야기한다. 영국에서는 윌리엄 모리스가 미술공예운동을 일으켰는데, 이는 장식미술에 우월한 위치를 부여해주었다. 오스트리아에서는 클림트가 빈 분리파의 활동을 고무했다. 아르누보 미술은 독일에서는 유겐트슈틸Jugendstil, 바르셀로나에서는 호벤투트Joventut라고 불렸다. 포스터, 가구, 오브제, 도안에 두루 사용된 이 새로운 양식은 후기 인상주의 화가들에게 영향을 주었다.

아르카디아 펠로폰네소스 반도 중앙에 위치한 고대 그리스의 지역 이름. 그리스 신화에서 목신 판의 고향이다. 르네상스 시대 이후 화가와 시인들에게 원시적이고 조화로운 본성을 가진 행복의 고장으로 유명했다.

아르콜레 다리 위의 나폴레옹 아르콜레 전투(1796년 11월 15일~17일)는 오스트리아와 맞선 이탈리아 원정에서 매우 중요한 전투 중 하나로 나폴레옹 전설의 토대를 마련해주었다. 나중에 황제가 되는 27세의 보나파르트 장군은 적군에 맞서 한 손에 군기軍旗를 들고 선두에서 군대를 지휘해 나무 다리를 건넜다.

아브라함의 희생제사 구성 하느님이 아브라함에게 아들 이삭을 바쳐 자신에 대한 헌신을 증명하라고 명한다. 아브라함은 그 명을 따르기 위해 하인 두 명과 아들 이삭을 데리고 희생 제물을 바치는 데 쓸 장작을 가지고 지정된 장소로 간다. 거기서 제단을 쌓고 아들 이삭을 올려놓는다. 아브라함이 손에 칼을 들고 이삭의 목을 베려는 순간, 천사의 목소리가 그를 만류한다. 하느님이 아브라함의 순종에 만족하셨기 때문이다. 천사는 이삭 대신 제물로 바칠 숫양이 있는 곳을 그에게 일러준다.

아시시의 성 프란체스코 기 이탈리아의 성직자. 기도, 기쁨, 청빈, 복음 전도, 타인에 대한 사랑을 특징으로 하는 작은형제회(이것이 나중에 프란체스코 수도회가 된다)의 창시자. 13세기 종파들 사이의 대화를 시도한 선구자로 간주된다.

아카데미académie 혹은 나체화nude study '관학풍'의 대표적 미술 교육기관. 여기서 학생들은 벌거벗은 인물을 보고 그림을 그렸다. 나체화 자체를 가리키기도 한다.

아테나 그신 혹은 팔라스 아테나 로마 신화에서는 미네르바. 지혜, 군사전략, 장인, 예술가, 학교 선생님들의 여신.

아테네주의atticism 처음에 이 용어는 그리스의 수사학, 특히 세련된 수사학을 지칭했다. 미술사에서 아테네주의는 1640~1660년경 프랑스 고전주의 시대로 거슬러 올라간다. 아테네주의는 이탈리아 바로크 미술의 감정적 토로와 달리 밝은색과 간결하고 엄밀한 형태를 선호한 회화

이다. 이 회화의 대표자 푸생은 샹파뉴, 르 쉬외르, 라 이르 같은 화가들에게 모범이 되었다.

아폴론 그신 태양, 예술, 노래, 음악의 신. 남성적 아름다움, 시詩와 빛의 신이기도 하다.

　아폴론의 전차 전차에 탄 모습으로 자주 묘사되는 아폴론은 침범할 수 없는 존재다. 전차와 말들에게 보호받기 때문이다.

아프로디테 → 비너스

알렉산드로스 대왕 혹은 마케도니아의 알렉산드로스 3세 (356 BC~323 BC) 마케도니아의 왕, 고대의 가장 유명한 지도자 중 한 명이자 역사에서 가장 위대한 정복자 중 한 명이다. 거대한 페르시아 제국과 인도의 일부를 점령했다. 33세에 병사했는데, 정확한 사인과 사망일은 알려지지 않았다.

알베르티, 레온 바티스타(1404~1472) 이탈리아 르네상스의 인문주의자이자 위대한 천재. 수학자·철학자·기술자·건축가. 미술사에서는 회화에 관한 개론서『회화론』으로 유명하다. 이 책에서 원근법의 이론을 정립하고 고전 건축의 형식 언어를 수립했다.

에라스무스 혹은 로테르담의 에라스무스 (1466~1536) 네덜란드의 철학자·인문주의자·신학자. 『우신 예찬』의 저자이자 유럽 문화에서 중요한 인물 중 한 사람이다.

에칭etching 동판을 '부식시키는' 질산을 사용하는 동판화 기법. 동판이 부식되는 성질을 이용해 이미지를 새기고, 새겨진 홈에 잉크를 채워 찍어낸다. 이 기법은 마치 손에 붓을 들고 하는 것처럼 판화 작업을 쉽게 할 수 있게 해준다. 1500년경 이탈리아와 독일에서 등장했고, 17세기 초 프랑스에서 자크 칼로가 이를 개량했다.

에페소스에서의 성 바오로의 설교 신성 바오로는 로마의 한 지방이었던 소아시아의 수도 에페소스의 주민들에게 예수의 말씀을 전하고 설교했다. → 사도행전

엘리자베스 1세, 영국 여왕(1533~1603) 엘리자베스 1세의 치세는 영국 역사에 뚜렷한 족적을 남겼다. 그녀의 정치력 덕분에 이 시기에 영국은 세계에서 가장 강력한 국가 중 하나가 되었다. 엘리자베스 1세는 왕권을 온전히 지키기 위해 결혼을 거부해 '처녀 왕'이라고 불렸다. 영국과 아일랜드 역사에서 위대한 인물로 간주되며, 개신교에 우호적인 정책을 편 것으로도 유명하다.

연옥purgatory 기 성서에 공식적으로 언급되지는 않는다. 이 개념은 14세기경에 생겨났으며 가톨릭교만 이 개념을 도입했다. 은총을 받은 상태로 죽어 영원한 안녕을 보장받은 자들의 영혼이 가는 곳으로, 죽기 전 충분히 뉘우치지 못한 죄를 속죄하는 정결의 장소다.

예수 신성, 예수 그리스도 혹은 그리스도 인간들을 구원하기 위해 십자가에서 죽었다가 부활한 나사렛 예수에게 기독교인들이 붙인 이름. 하느님의 아들이자 성삼위 중 하나로 여겨진다. 어머니는 성모 마리아다.

예수 탄생Nativity 신성 베들레헴의 양우리 안에서 예수가 탄생한 일. 많은 예술작품, 회화, 조각, 스테인드글라스가 이 사건을 묘사했다.

예술을 위한 예술art for art's sake 1830년경 효용이나 교훈, 도덕적 목적을 완전히 배제한 예술을 지칭하기 위해 프랑스 작가 테오필 고티에가 한 말. 고티에는 국가(사회주의적 사실주의)나 이데올로기적 명분(낭만주의)을 위해 봉사하는 예술에 반대했다.

오이디푸스와 스핑크스 그신 반은 여자이고 반은 짐승인 스핑크스가 지나가는 여행자들에게 수수께끼를 낸다. "아침에는 네 발로 걷고, 점심에는 두 발로 걷고 저녁에는 세 발로 걷는 것은?" 대답하지 못하면 여행자를 그 자리에서 잡아먹는다. 오이디푸스는 이 수수께끼의 답을 알아낸다. "인간이다. 아기였을 때는 네 발로 기고, 자라면 두 발로 걷고, 늙으면 지팡이를 짚고 세 발로 걷지." 오이디푸스가 답을 맞히자 화가 난 스핑크스는 절벽에서 몸을 던져 스스로 죽는다. 이 전설은 고대와 그 이후 많은 화가에게 영감을 주었다.

왕립 회화 조각 아카데미Académie Royale de Peinture et de Sculpture 1648년에 창립하여 재상 콜베르 체제에서 비약적으로 발전한 프랑스의 미술 관련 기관. 그림을 가르치고 작품들을 전시하고(살롱전이라는 방식을 탄생시켰다) 이론적 토론을 주도한다는(강연들) 세 가지를 목표로 삼았다. 프랑스 혁명 때 폐지되었고, 이후 국립 미술 아카데미Académie des Beaux-Arts로 대체되었다.

왜상歪像anamorphosis 휜 거울 같은 광학 장치나 수학적 건축술을 통해 일그러뜨리거나 재구성한 이미지. 탁자 위에 원통형 거울을 세워놓고 볼록면의 거울이 그 반영을 통해 정확한 이미지를 복원하도록 평면에 비친 일그러진 모습을 그리는 방법으로 이런 이미지를 얻을 수 있다.

요셉 신성 성모 마리아의 남편, 예수의 아버지.

요셉의 꿈 신성 예수의 아버지 요셉은 꿈에서 세 가지 메시지를 받는다. 첫째, 아기의 이름을 예수라고 할 것, 둘째, 헤롯 왕의 분노를 피해 아기를 보호할 것, 마지막 셋째는 예수를 나사렛으로 데려가 키우라는 것이었다(마태오 복음서).

요아킴과 안나 신성 성모 마리아의 부모.

용병대장 중세 이후 돈을 받고 군주에게 고용되어 부대의 선두에서 싸운 총지휘관. 주로 왕족들 대신 전투에 참가했다. 몇몇 나라에서는 힘센 이 용병대장들이 권력을 차지하는 경우도 있었다.

우아한 연회, 페트 갈랑트fête galante 1717년 왕립 아카데미가 바토를 기려 명명한 새로운 장르의 그림. 가장假裝을 하고 매혹적인 정원에서 연극을 하고 서로를 유혹하는 유희에 탐닉하는 귀족들의 모습을 묘사한다.

원근법perspective 평면인 그림에 깊이를 부여해주는 기법. 이 기법 덕분에 관람자가 2차원의 그림을 보면서 3차원처럼 입체감을 느낄 수 있다. 관찰자가 보는 시점을 고려해 그림을 입체적으로 구성한다. 기하학적 원근법, 축을 중심으로 하는 원근법 등 많은 기법이 있지만, 이탈리아의 알베르티와 브루넬레스키가 발전시킨, 소실점을 향해 선線들이 무한히 수렴하는 선원근법이 주가 되었다.

원시주의primitivism 20세기로 넘어가는 전환기에 아방가르드 화가들이 열광한, 유럽의 부르주아적 관습과 대비되는 이국적 문화(아프리카 혹은 오세아니아)에서 유래한 '원시적'인 미술. 이 흐름의 선구자인 고갱은 '원시적' 진실성으로 돌아갈 것을 강조했다. 피카소는 여기에 식민주의에 대한 비판을 덧붙였다.

유디트와 홀로페르네스 혹은 홀로페르네스의 목을 베는 유디트 구성 유대인 처녀 유디트는 자신의 도시를 공격하려는 아시리아 장군 홀로페르네스를 천막 안에서 취하게 한다. 그가 의식을 잃자 하녀의 도움을 받아 그의 목을 베고 머리를 바구니에 담아 가져간다. 이 주제는 17세기 유럽 회화에서 자주 등장했다.

유화oil painting 기름을 섞은 물감으로 그린 그림. 이 물감으로 그림을 그리면 기름 성분이 마르면서 목판이나 캔버스에 서서히 스며든다. 15세기에 플랑드르 화가들이 베네치아에 유화를 소개했고, 물감 용매로 달걀을 사용한 템페라화 대신 유화가 점점 더 많이 쓰였다. 유화 물감은 여러 색을 매우 잘 융해해주었고, 물감층이 겹쳐도 투명한 효과를 만들었다.

이삭 구성 구약성서 창세기에 나오는 인물. 최초의 유대인 아브라함과 사라 사이에 태어난 아들이자 이스마엘의 의붓형제이다. 레베카와 결혼해 두 아들 야곱과 에서를 낳았다.

이카로스의 추락 그신 이카루스는 깃털을 밀랍으로 붙여 날개를 만들어 미궁에서 탈출하고자 했다. 그러나 태양에 지나치게 가까이 날아오르자 밀랍이 녹아 바다에 빠져 죽었다.

이콘화icon 그리스 정교 전통에서 그린 신성한 종교적 그림. 채색된 목판을 사용한 경우가 많다. 이콘화가 추구한 목표는 신학적 진리이다. 이콘화가들은 그림을 그릴 때도 교회의 규칙들을 준수했다.

인문주의humanism 트레첸토와 콰트로첸토의 이탈리아 르네상스에서 발원한 사상. 단테, 페트라르카, 보카치오 등의 시인과 문인들이 고전의 순수함을 재발견하기 위해 키케로, 퀸틸리아누스 등 고대의 텍스트들을 발굴했다. 이 비종교적인 문화는 인쇄술의 발전과 아카데미들의 증가 덕분에 유럽 전체로 퍼져 나갔다. 인간의 자연스러운 특성들을 강조하는 그리스와 라틴 문법이나 수사학을 지칭할 때도 '인문주의'를 이야기한다.

인상파Impressionism 살롱전으로 대표되는 아카데미 미술과 단절할 것을 제안하면서 1874년부터 함께 합동 전시회를 한 화가들의 그룹. 인상파 화가들은 지각한 빛을 색의 분할된 터치들로 표현하는 비슷한 길을 추구했다. 대부분 야외에서 그림 그리는 것을 선호했다.

일본풍, 자포니즘Japonism 1860년부터 파리에서 일본 판화(우키요에)가 관심의 대상이 되었다. 특히 인상파 화가들이 크게 열광했다. 원근법이 없고, 선명한 단일 색조를 사용하며, 일상생활을 주제로 삼고, 식물에서 따온 장식 요소를 활용한 일본 미술이 그들의 시각을 새로이 자극하고 창조성을 이끌어 냈기 때문이다.

저부조low relief/고부조high relief 저부조는 덩어리 전체에 비해 매우 가볍게 돌출된 조각으로, 쉽게 채색을 할 수 있다. 반대로 환조丸彫에 가까운 고부조는 조각된 형태가 바탕에서 훨씬 두드러진다. 환조와 달리 저부조와 고부조는 한쪽 면에서만 형태가 보인다.

제단화polyptych 이어진 여러 개의 칸 또는 면으로 이루어진 종교 주제의 미술작품. 각각의 틀 안에 그림이나 조각이 들어 있다. 보통 제단 위나 뒤에 놓여 장식하는 용도로 쓰인다. 이 복잡한 조립식 구조는 중세에 교회의 조각된 정문들을 모방하면서 등장했다.

전도서 혹은 코헬렛 구성 구약성서 중 한 권. 저자는 알려

져 있지 않지만 솔로몬 왕이 썼다고 추정된다. 전도자는 '대중에게 말하는 사람'을 의미한다. 기원전 3세기에 집필되었다고 한다.

점묘법pointillism　신인상파 화가들이 사용한 기법. 캔버스에 순색의 작은 점들을 나란히 찍어 표현하는 방법이다. 시각의 혼합으로 그림 표면이 진동하는 효과가 나서 대상을 섬세하게 재현할 수 있다.

졸라, 에밀(1840~1902)　가장 인기 있는 프랑스 소설가 중 한 사람. 『루공 마카르』 총서로 유명하며 자연주의의 수장이다. 언론인이자 미술평론가이기도 했다(저서 『나의 살롱전Mon Salon』). 공식 미술과 아카데미즘을 비판하고 친구이기도 했던 젊은 화가들을 옹호했다.

종교개혁Reformation → 개신교

주제단화主祭壇畵high altar　교회 제단부에 있는, 미사를 드릴 때 사용하는 낮은 탁자 주위를 장식하는 그림. 제단화(이탈리아어로 팔라pala)는 이탈리아 콰트로첸토 때 브루넬레스키 주변 사람들 사이에서 생겨났다.

주조鑄造cast　주로 석고로 된(오늘날에는 레진), 속이 빈 주형을 얻기 위해 모델의 본을 뜨는 것. 그런 다음 주형 내부에 액체 상태의 밀랍, 석고, 청동 등을 흘려 넣고 작품 여러 점을 얻어낸다.

준비용 데생preparatory drawing　윤곽선과 색을 포함한 정확한 데생. 앞으로 그릴 그림의 전체적인 구성을 보여준다. '소개용 데생'이라고 부르기도 한다. 그림 주문자들에게 소개하기 위해 매우 상세하게 그려졌기 때문이다.

즈가리야 구성 혹은 스가랴 신성　성 엘리자베스의 남편이자 세례 요한의 아버지.

지옥 신성　성서에 지옥에 관한 언급은 없지만, 기독교 교회가 가장 널리 인정하는 해석은 죽기 전 죄를 회개하지 않은 모든 인간들이 영원한 형벌을 받는 장소라는 것이다.

직인조합 혹은 성 루카 길드　르네상스 시대부터 유럽 대도시의 화가들은 화가들의 수호성인(성 루카)의 보호 하에 통제적인 동업조합에 소속되었다. 그 덕분에 생활의 안정과 미술 시장으로의 진입을 보장받을 수 있었다.

착시trompe l'œil　실제로 대상이 존재한다는 환각을 부여하기 위해 입체감을 꾸며내서 표현하는 것. 착시화는 트롱프뢰유(눈속임 그림)라고 부르기도 한다.

찰스 1세, 영국 왕(1600~1649)　1625년 마리 드 메디시스의 딸인 독실한 가톨릭교도 앙리에트 마리와 결혼한 신교도 군주. 영국을 가톨릭화하기 위해 교황이 권유한 결혼이었고, 영국인들은 달갑지 않게 여겼다. 절대군주로서 찰스 1세는 의회 없이 나라를 다스리기로 결심하고 종교개혁도 단행했다. 그러나 내전에서 패하고 1649년 런던에서 처형되었다. 유럽에서 처음으로 왕이 법에 의해 사형을 당한 것이다. 이후 크롬웰이 '공화국'의 수장이 되었다. 11년 뒤 왕정으로 복귀했다.

채색 삽화illuminations　17세기 이전 원고나 문서에 넣은 삽화. 주로 여백에 작은 그림이나 데생을 그려 넣었고, 글자들을 장식하기도 했다.

천국 혹은 지상 낙원paradise 구성　최초의 인간 아담과 이브는 에덴동산이라는 천국에 살았다. 하느님은 그곳에서 원죄를 지은 그들을 쫓아냈다. 선과 악을 알게 해주는 열매 '선악과'를 먹은 것이다. 천국은 인간들이 죽은 뒤 지상에서 한 선행에 대한 보상으로 가는 곳이기도 하다.

초크chalk　석회석을 빻아서 얻는 자연 안료. 하얀 하이라이트 부분이 있으며 막대 형태로 사용한다. 유화에 섞어서 사용하면 초크가 반투명해져서 어떤 부분들을 점진적으로 밝게 표현할 수 있다.

초현실주의Surrealism　20세기 초의 미술 사조. 상징주의에서 영감을 얻었으며, 무의식에 가치를 부여하는 꿈에 관한 정신분석에서 도움을 받았다. 작품 속에서 초현실에 다다르고자 했다. 다시 말해 '자동기술법'의 자발성을 통해, 이성에 의한 모든 통제를 넘어서는 경이로운 내용을 작품 속에 담으려 했다. 회화보다는 콜라주, 사진, 시적詩的 오브제들을 더 중시하여 창작했다.

최후의 만찬 신성　예수가 로마 병사들에게 체포되기 전 제자들과 함께한 마지막 저녁 식사.

최후의 심판 구성　세계 종말의 날, 하느님이 이 땅에서 산 삶에 대해 인간들을 심판하는 것. 선한 행위에는 상을 내리고, 악한 행위에 대해서는 벌을 내린다고 한다. 이 개념은 신약성서에서도 반복된다.

카라바조를 추종한 화가들　이들은 자연주의, 명암법, 흉상, 인기 있는 풍속화 등 특정 양식을 사용해 카라바조의 방식을 재해석했다. 이런 '카라바조 화풍'은 1610~1620년 로마에서 처음 일어났고, 네덜란드(위트레흐트의 화가들), 프랑스 북동부의 로렌 지방, 스페인에 전파되었다.

카메라 옵스큐라camera obscura 혹은 어두운 방dark chamber　작은 구멍이 하나 뚫린 어두운 상자. 반투명한 반대편 벽에 현실의 이미지가 거꾸로 맺힌다. 기하학적 구

성을 하지 않고 원근법적 시각을 얻는 데 도움이 된다.

카이로의 반란 프랑스의 이집트 원정 기간에 카이로 주민들이 토지에 대한 세금 부과 방식이 부당하다고 생각해 반란을 일으켰고, 나폴레옹 보나파르트 장군은 1798년 10월 21일에 이 반란을 진압했다.

칼레의 시민 백년전쟁 때의 일화. 1347년 8월 3일 칼레의 부유한 부르주아 6인이 맨발에 셔츠 차림으로 목에 밧줄을 두른 채 칼레를 포위 공격한 영국 왕 에드워드 3세 앞에 나아가 시민들이 그만 고통받게 해달라고 청했다. 에드워드 3세는 그들의 청을 들어주었다.

코시모 데 메디치(1389~1464) 이탈리아 르네상스 시대의 대부분 동안 피렌체 공화국을 지배한 메디치 가문 출신의 은행가·무사·정치가.

콘스탄티누스의 꿈 313년, 전투를 하루 앞둔 밤 콘스탄티누스 황제는 꿈속에서 그리스도라는 단어의 첫 두 글자 'Ch'를 보았다. 또한 그는 이 표지를 통해 '네가 이길 것이다'라는 메시지를 들었다. 아직 기독교도가 아니었음에도 그는 그 두 글자를 병사들의 방패에 붙이기로 결심했다. 이때부터 로마제국에 기독교가 공인되었다.

콘트라포스토contrapposto 그림이나 조각에서 많이 표현되는, 체중을 한쪽 다리에 실은 인체 자세. 다른 쪽 다리는 자유롭고 조금 굽혀져 있다. 이때 몸이 조금 회전을 하는데, 이것이 역동적인 효과를 부여한다. 6세기 말의 그리스 조각상들에서 많이 볼 수 있으며, 고전주의 시대 초기를 대표한다.

키치kitsch 이 단어는 '나쁜 취향', 과도하거나 요란하고, 잡다한, 진짜가 아닌 것을 뜻한다. 이것은 단순함보다는 포화상태의 효과를 발휘한다.

키테라섬 그신 사랑의 여신 아프로디테(로마 신화에서는 비너스)가 파도 거품 속에서 태어났다는 그리스의 섬.

터치 그림에서 바탕 위에 물감을 한 번 얹는 것. 달리 말하면 캔버스 위에 생긴 붓 자국. 터치의 특성은 형태, 두께 그리고 양으로 정의된다.

테네브리즘tenebrism(이탈리아어로는 테네브로시tenebrosi) 카라바조 이후 현실의 극적인 면을 강력하게 표현하기 위해 어두운 색조와 빛의 강렬한 대비를 강조한 그림. 주로 스페인 또는 나폴리 화가들이 이런 경향의 그림을 그렸다.

테니스 코트〔죄드폼〕의 서약Tennis Court Oath 1789년 6월 제3신분 평민의원들이 삼부회에서 의원 수 증가가 부결된 데 대한 항의로 독자적으로 국민의회를 결성하고 자유주의적 성직자들과 일부 귀족까지 여기에 합세하자, 루이 16세가 국민의회 해산을 결정하고 삼부회 회의장을 폐쇄했다. 이에 6월 20일에 제3신분 평민의원들이 베르사유의 테니스 코트에 모여 '헌법이 제정될 때까지 결코 해산하지 않는다'라고 서약했다. 이는 프랑스 혁명의 결정적인 순간이다. 주권이 왕에서 국민으로 이동한 것을 보여주기 때문이다.

테오필루스 아들의 부활과 설교하는 성 베드로 신성 베드로가 설교 중에 안티오키아 총독 테오필루스에게 체포되었다. 바오로가 총독에게 베드로를 풀어달라고 부탁한다. 테오필루스는 14년 전 죽은 자신의 아들을 소생시키는 기적을 보여주면 풀어주겠다고 약속한다. 베드로는 그의 아들을 살려내는 기적을 행하고, 이 사건 후 안티오키아의 모든 주민이 기독교로 개종한다.

템페라화 안료를 녹이는 용매로 달걀을 사용한 물감으로 그린 그림. 13세기까지 이콘화와 이탈리아의 초기 회화에 노란색이 쓰였고, 흰색은 마지막 단계에서 그림을 마무리하는 용도로 쓰였다.

트리엔트 공의회(1545~1563) 이탈리아 도시 트리엔트(트렌토)에서 열린 반종교개혁 회의. 신교도들의 개혁에 맞서기 위해 가톨릭 주교들이 모였다. 회의 안건 중 하나는 가톨릭교에서 이미지들이 차지하는 위치였다. 이를 통해 이미지들의 교육적·종교적 역량이 재확인되었다. 어쨌거나 예법을 존중해야 했고, 이때부터 종교화에서 벌거벗은 몸을 그리지 않게 되었다.

파라고네paragone 16세기 화가들이 어떤 장르, 어떤 그림, 어떤 조각이 더 우월한지, 다시 말해 무엇이 현실을 가장 잘 재현하는지 가리기 위해 벌인 논쟁.

파스텔 초크와 아라비아 고무에 물감을 섞어 작은 막대 모양으로 만든 그림 도구. 꿀이나 (유성 파스텔의 경우) 기름을 섞기도 한다. 처음에 파스텔화는 데생에 가까운 그림이었지만, 18세기에 와서 표현과 효과가 무척 풍부해졌다.

판 만더르, 카럴(1548~1606) 네덜란드의 화가. 화가로서는 크게 인정받지 못했지만 네덜란드 주요 화가들에 대한 최초의 전기인『화가평전Het Schilder-Boeck』(1604)을 쓴 것으로 이름을 알렸다.

판화engraving 금속판, 목판 혹은 석판에 새긴 윤곽을 찍어낸 것. 1400년경에 등장했고 책의 발전과 궤를 같이 했다. 주요 기법으로 세 가지가 있는데, 새기지 않은 부분에 잉크를 묻혀 찍어내는 돋을새김 부조(일본 목판화처

럼), 금속판에 새긴 윤곽선이 잉크를 잡아두어 그것이 종이에 흡수되는 동판화 기법, 마지막으로 석회석 평판에 기름 성분의 안료로 그린 그림을 물과 기름의 반발력을 이용해 찍어내는 석판화 기법이다.

페르세우스와 메두사 그신 페르세우스는 아테나 여신이 준 무적의 방패와 헤라 여신이 준 자루, 모습을 감춰줄 하데스의 투구, 하늘을 날 수 있게 만드는 헤르메스의 신발 덕분에 머리카락이 뱀이며 보기만 해도 상대를 돌로 변하게 하는 괴물 메두사를 베어 죽이고 그 머리를 자루에 담아 올 수 있었다. 이때 솟구친 메두사의 피에서 날개 달린 말 페가수스가 태어났다고 한다.

페트라르카, 프란체스코(1304~1374) 이탈리아의 시인이자 위대한 인문주의자. '일상어'를 사용한 시들로 유럽 문학계에 영향을 주었다. 젊은 귀족 유부녀 라우라에 대한 이룰 수 없는 사랑을 노래했다.

펜화 펜으로 그리는 그림. 과거에는 거위나 까마귀의 깃털을 뾰족하게 다듬어 펜을 만든 뒤 잉크에 적셔 그림을 그렸다. 19세기에 와서야 펜대에 끼워서 사용하는 금속으로 된 펜촉이 등장했다.

퐁텐블로파School of Fontainebleau 프랑수아 1세 시대에 이탈리아에서 온 화가들과 장식미술가들(로소, 프리마티초)이 프랑스 퐁텐블로 성의 작업에 참여하면서 발전시킨 장식 양식. 매너리즘에서 영감을 받은 이 양식은 매우 묵직한 화장 회반죽 틀에 우의적이고 에로틱한 그림을 끼우는 것을 특징으로 한다. 복제화 작업실 덕분에 이런 그림들이 국제적으로 확산될 수 있었다.

풍속화genre painting 일상생활의 장면들을 표현한 회화의 한 유형. 도덕적 메시지가 숨겨져 있는 경우가 많다. 장르의 위계적 분류에서 꽤 아래쪽을 차지하지만, 네덜란드에서 그리고 카라바조를 추종하는 화가들이 상당히 애호한 장르이다.

풍자화 → 희화화된 초상화

프레델라predella(제단 하단부 그림) 제단화의 기초 부분으로 쓰이는 기다란 형태. 그림이 그려진 여러 개의 판으로 구성되는 경우가 많다. 그림의 주제는 제단화의 주제를 참고해 결정한다.

프레스코화 안료를 물이나 석회수에 섞어 마르지 않은 밑칠 위에 그리는 그림. 이렇게 하면 탄산염화 반응이 일어나고, 화가는 밑칠이 마르기 전에 재빨리 작업을 해야 한다. 르네상스 시대 이탈리아인들이 즐겨 그린 그림이다.

피부를 벗긴 인체도écorché 피부를 벗겨낸 인간의 몸을 조각이나 그림을 통해 해부학적으로 표현한 것. 근육, 혈관, 뼈, 장기 등 인체의 내부를 보여준다. 르네상스 시대에 안드레아스 베살리우스(1514~1564)가 시체 해부와 관찰을 통해 만든 해부 도판과 함께 이탈리아어로 쓴 논문이 수많은 화가와 조각가에게 생리학적 지식의 토대를 마련해주었다. 19세기에 미술적 해부는 사생 데생을 보완해주는 의무적 훈련이 되었다.

피에타Pietà 혹은 피에타의 성모 마리아 신성 기독교 성상의 한 주제(조각 혹은 회화). 십자가형을 받고 죽은 예수의 시신을 십자가에서 내렸을 때 마리아가 아들을 무릎 위에 올려놓고 슬피 우는 장면.

피카소, 파블로(1881~1973) 스페인 출신의 화가. 삶의 대부분을 프랑스에서 보냈다. 과거 거장들의 기법을 광범위하게 연구해 20세기의 가장 다작한 화가이자 혁신적인 화가가 되었다. 큐비즘의 창시자이며 캔버스, 종이, 도자기, 판화, 장식 융단, 조각 등 다양한 매체를 활용하여 방대하면서도 독창적인 작품들을 만들어냈다.

피토레스크Pittoresque 18세기 낭만주의 회화에서 풍경을 얼마나 잘 묘사했는지 평가하기 위해 사용한 개념. 아름다움에 대한 고전적 기준을 거부했으며, 자연스럽고 불규칙하고 매혹적이고 야생적이고 대중적이고 우툴두툴한 면, 한마디로 합리보다 정서에 더 높은 가치를 부여했다.

필락테르phylactère, Speech scroll 중세 미술에서 그림 속 인물들의 말을 시각화해서 표현한 작은 두루마리. 예를 들어 천사 가브리엘이 마리아에게 수태고지하는 장면을 묘사할 때 사용된다. 그림에서 글자들이 쓰인 길쭉한 천이 펼쳐지는 것으로 묘사된다. 오늘날 만화에 사용되는 말풍선의 조상 격이다.

하느님의 아들 신성 예수.

하이퍼리얼리즘hyperrealism 1960년대에 미국에서 일어난 흐름. 사진에 가까운 정확성으로 현실을 표현하는 것을 목표로 했다. 객관성을 강조하고 감정은 배제했다.

합스부르크 가문(나중에는 합스부르크-로렌 가문) 스페인 왕국과 오스트리아 제국, 나중에는 오스트리아·헝가리 제국의 왕가를 구성한 중요한 계보. 빈을 수도로 하여 유럽에서 핵심적 위치를 차지한 덕분에 16세기에 오스만 제국의 술탄 술레이만 1세 그리고 프랑스의 왕 프랑수아 1세와 경쟁 구도를 이루었다. 합스부르크 가문은 황제 카를 5세 치하에서 세계를 아우르는 군주국이 되고자 하는 야망을 품었다.

헨리 8세, 영국 왕(1491~1547) 헨리 8세와 그의 첫 왕비 아라곤의 캐서린의 이혼은 영국이 교황권과 절연하는 주요 원인이 되었다. 그 후 영국 국교회가 창설되었고 영국 종교개혁이 이어졌다. 헨리 8세는 이후 여섯 번 결혼했고, 배우자 중 두 명을 처형했다. 대외적으로는 카를 5세와 빈번히 동맹을 맺으면서 프랑수아 1세에 맞선 이탈리아의 전쟁에 참여했다.

현현顯現Incarnation 기 기독교의 교리로, 이에 따르면 하느님의 말씀이 예수 그리스도로 현현했다고 한다(말씀이 육체가 되었다는 뜻).

호데게트리아 마리아 상 신성 비잔틴 미술의 마리아 상 중에서 가장 유명한 유형으로, 마리아가 품에 안은 아기 예수를 한 손으로 가리켜보이는 도상이다. 호데게트리아는 '인도하는 자', '길을 가리키는 자'라는 뜻이다. 여기서 길은 진리와 생명의 길로서 그리스도를 의미한다. 호데게트리아 마리아 상은 길을 가르쳐주는 인도자의 모습으로 성모 마리아를 표현했다. 성모 마리아가 두 맹인 앞에 나타나 수도원으로 가는 길을 알려주었고 그곳의 지성소에서 그들의 눈을 뜨게 해주었다는 전설이 있다.

호라티우스 형제와 쿠리아티우스 형제 호라티우스 형제는 이웃 경쟁 도시의 쿠리아티우스 형제와 전투를 벌이게 된다. 이들 형제의 누이들은 상대 가문의 아들들과 결혼으로 맺어진 관계이다. 호라티우스 형제는 반드시 승리할 것이며 그러지 못하면 전장에서 죽음을 맞이하리라 맹세한다. 이 이야기는 티투스 리비우스의 『로마사』에 나오지만, 이 맹세는 화가 다비드가 고안한 것이다. 호라티우스 형제는 스스로를 희생함으로써 애국의 미덕을 고양한다. 전투의 유일한 생존자는 호라티우스 형제 중 장남이다. 그러나 그의 누이 카밀라는 남편의 죽음에 대해 그를 원망하며 저주하고, 그는 결국 누이마저 죽인다.

화장 회반죽stucco 전통적으로 대리석 가루로 만든 석회 기반의 미장용 반죽. 석고보다 습기에 더 강하다. 로마 사람들이 프레스코화의 밑바탕으로 즐겨 사용했고, 르네상스 시대에는 대리석처럼 보이게 한 조각작품에 쓰였다. 건물 정면 장식이나 액자에도 자주 사용되었다.

환조丸彫carving 저부조나 고부조와 달리 바탕에 붙어 있지 않고 모든 각도에서 감상할 수 있는 3차원의 조각. 대개 받침대 위에 놓여 전시된다.

후기 인상주의Post-Impressionism 1880~1910년에 유행한 미술 사조. 인상파 화가들의 방식을 넘어서기 위해 다양한 회화적 경험들을 모아서 반영했다. 프랑스에서는 고갱과 반 고흐가 이 사조를 대표했다.

희화화된 초상화 혹은 풍자화caricature 모델을 우스꽝스럽거나 재미있게 묘사하기 위해 왜곡된 선들로 표현하는 초상화.

인명 색인

볼드체로 표시된 숫자는 해당 인물이 주제어로 언급된 페이지이며, 색으로 표시된 숫자는 관련 작품이 수록된 페이지이다.

이 작품들을 어디서 볼 수 있을까?

색으로 표시된 숫자는 작품이 수록된 페이지이다.

플라마리옹FLAMMARION

편집 총괄
줄리 루아르Julie Rouart

편집 행정 관리
델핀 몽타뉴Delphine Montagne

편집 담당
멜라니 퓌쇼Mélanie Puchault
(보조: 도린 모르가도Dorine Morgado)

도판 담당
오드 라포르트Aude Laporte

교정 담당
콜레트 말랑댕Colette Malandain

제작
마고 주르단Margot Jourdan

사진 제판
Studio 4C

그래픽 디자인
브리스 투르뇌Brice Tourneux

미술관에 가기 전에
미리 보는 미술사, 르네상스에서 아르누보까지

초판 인쇄	2022. 5. 24.
초판 발행	2022. 6. 10.
지은이	아당 비로, 카린 두플리츠키
옮긴이	최정수
펴낸이	지미정
감수	노성두
편집	박지행, 강지수, 문혜영
디자인	김윤희, 송지애
마케팅	권순민, 김예진, 박장희
펴낸곳	미술문화
출판등록	1994. 3. 30. 제2014-000189호
주소	경기도 고양시 일산동구 고양대로1021번길 33. 402호
전화	02-335-2964
팩스	031-901-2965
홈페이지	www.misulmun.co.kr
포스트	https://post.naver.com/misulmun2012
인스타그램	@misul_munhwa
인쇄	동화인쇄

ISBN 979-11-85954-89-9 (03600)
값 28,000원